ESCULTURA SOCIAL

A NEW
GENERATION
OF ART
FROM
MEXICO CITY

ESCULTUR

A NEW GENER
OF ART FROM

A SOCIAL
...ATION
...MEXICO CITY

Julie Rodrigues Widholm

Carlos Amorales
Stefan Brüggemann and Mario García Torres
Abraham Cruzvillegas
Yoshua Okón
Pedro Reyes
Itala Schmelz

Museum of Contemporary Art
Chicago

in association with

Yale University Press
New Haven and London

MARÍA ALÓS
CARLOS AMORALES
JULIETA ARANDA
GUSTAVO ARTIGAS
STEFAN BRÜGGEMANN
MIGUEL CALDERÓN
FERNANDO CARABAJAL
ABRAHAM CRUZVILLEGAS
DR. LAKRA
MARIO GARCÍA TORRES
DANIEL GUZMÁN
PABLO HELGUERA
GABRIEL KURI
NUEVOS RICOS
YOSHUA OKÓN
DAMIÁN ORTEGA
FERNANDO ORTEGA
PEDRO REYES
FERNANDO ROMERO
LOS SUPER ELEGANTES

This catalogue is published in conjunction with the exhibition *Escultura Social: A New Generation of Art from Mexico City,* organized by the Museum of Contemporary Art, Chicago, and curated by Julie Rodrigues Widholm, Assistant Curator.

The exhibition was presented at:
Museum of Contemporary Art, Chicago
June 23 to September 2, 2007

Nasher Museum of Art at Duke University, Durham, North Carolina
January 15 to May 31, 2009

Major support for *Escultura Social: A New Generation of Art from Mexico City* is generously provided by the Harris Family Foundation in memory of Bette and Neison Harris.

Additional support is provided by the Illinois Arts Council, a state agency; Karen and Steven Berkowitz; Anne and William J. Hokin; Abe Tomás Hughes II and Diana Girardi Karnas; The Albert Pick, Jr. Fund; and Jim and Rita Knox.

Support for the exhibition catalogue is provided by Deborah Lovely.

Published in 2007 by the Museum of Contemporary Art, Chicago, in association with Yale University Press, New Haven and London

Museum of Contemporary Art
220 E. Chicago Avenue
Chicago, Ill. 60611-2643
mcachicago.org

Yale University Press
P.O. Box 209040
New Haven, Conn. 06520-9040
www.yalebooks.com

ISBN: 978-0-300-13427-8

Library of Congress Control Number: 2007927350

Produced by the Publications Department of the Museum of Contemporary Art, Chicago, Hal Kugeler, Director

English texts edited by Kamilah Foreman and Amy Teschner
Spanish texts edited by Ana María Pérez Rocha
English-to-Spanish translations by Fernando Feliu-Moggi and Marcela Quiroz
Spanish-to-English translations by Richard Moszka and Michelle Suderman

Each of the artists included in *Escultura Social* is presented in this catalogue with a descriptive text and images of his or her work. These texts were written in English by Tijana Jovanovic, Joe Madura, and Julie Rodrigues Widholm and translated to Spanish by Fernando Feliu-Moggi and Marcela Quiroz. In each instance, the author's name is identified by initials as follows: Tijana Jovanovic (TJ), Joe Madura (JM), and Julie Rodrigues Widholm (JRW). The translators are identified with the Spanish versions: Fernando Feliu-Moggi (FFM) and Marcela Quiroz (MQ).

Designed by Jonathan Krohn
Printed in Singapore by CS Graphics

The Museum of Contemporary Art, Chicago (MCA) is a private, nonprofit, tax-exempt organization accredited by the American Association of Museums. The MCA is generously supported by its Board of Trustees, individual and corporate members, private and corporate foundations, and government agencies, including the Illinois Arts Council, a state agency, and the City of Chicago Department of Cultural Affairs. The Chicago Park District generously supports MCA programs. Air transportation is provided by American Airlines, the Official Airline of the Museum of Contemporary Art.

COVER
Dr. Lakra
Untitled (cupido) (detail), 2004
Ash on plastic doll
13⅜ x 9¹⁄₁₆ x 4⁵⁄₁₆ in. (34 x 23 x 11 cm)
Monica and Cesar Cervantes Collection
Photo courtesy of the artist and kurimanzutto, Mexico City

CONTENTS

LENDERS TO
THE EXHIBITION

Blow de la Barra, London
Isabel and Agustín Coppel Collection, Mexico City
Rosette V. Delug, Los Angeles
Dr. and Mrs. R. A. Hovanessian, Chicago
I-20 Gallery, New York
Jan Mot, Brussels
Jumex Collection, Mexico City
Kirkland Collection, London
kurimanzutto, Mexico City
Monica and Cesar Cervantes Collection
Museum of Contemporary Art, Chicago
The Museum of Contemporary Art, Los Angeles
Private collection, Mexico City
Private collection, New York
The Project, New York
John A. Smith and Vicky Hughes, London
The Speyer Family Collection, New York
Gordon Watson, London
Yvon Lambert, New York/Paris

FOREWORD

The artists included in *Escultura Social: A New Generation of Art from Mexico City* re-shaped the context of contemporary Mexican art in the 1990s and through their current art-making continue to have an indelible and international impact. After Mexico's ratification of NAFTA and during the political instability that ensued, these artists often made work reflecting their surroundings, and through artist-run spaces and collaborative efforts, they drew international attention. Over a decade has passed since this initial experimentation began, and these artists now live and work across Mexico, the United States, and Europe. I would like to thank Julie Rodrigues Widholm, Assistant Curator, for bringing together the most recent work by this generation of dynamic artists as the first group exhibition of Mexican art at the MCA. The evolution of their practices attests to the inability to categorize their work by geography alone and to their various fascinating approaches to making art from a social perspective.

In partnership with the National Museum of Mexican Art, whose exhibition *Women Artists of Modern Mexico: Frida's Contemporaries* will run concurrently with *Escultura Social,* we are able to provide our audiences with a chance to engage with multiple forms of Mexican cultural production.

I wish to extend warm appreciation to the Harris Family Foundation for its major support in memory of Bette and Neison Harris. I also thank the Illinois Arts Council, a state agency; Karen and Steven Berkowitz; Anne and William J. Hokin; Abe Tomás Hughes II and Diana Girardi Karnas; The Albert Pick, Jr. Fund; and Jim and Rita Knox for their generous support for the exhibition; and Deborah Lovely for supporting this catalogue, our first bilingual publication. As always, we salute our vital partner in international interaction: American Airlines, who provided air transportation for *Escultura Social.*

Finally, I thank each of the artists represented in this exhibition. Your innovation, individualism, social sensibility, and talent are enlivening and enriching contemporary art across our neighboring countries and throughout the world.

Robert Fitzpatrick
Pritzker Director
Museum of Contemporary Art, Chicago

Los artistas que participan en *Escultura Social: A New Generation of Art from Mexico City* (Una Nueva Generación de Arte desde la Ciudad de México) ha transformado el contexto del arte mexicano contemporáneo desde la década de 1990, y con su creación actual siguen dejando un impacto indeleble a nivel internacional. Durante los años de inestabilidad política que siguieron en México a la ratificación del TLC, estos artistas crearon a menudo obras que reflejaban su entorno y, a través de espacios gestionados por artistas y de esfuerzos colaborativos, ganaron una atención internacional. Ha transcurrido más de una década desde que empezó esta experimentación inicial, y esos artistas viven y trabajan hoy por todo México, los Estados Unidos y Europa. Quiero agradecer a Julie Rodrigues Widholm, Curadora Asistente, el haber reunido la obra más reciente de esta generación de dinámicos artistas para la primera exposición colectiva de arte mexicano en el MCA. La evolución de sus prácticas es prueba feaciente de la imposibilidad de categorizar su obra basándonos sólo en la geografía, y resulta fascinante observar la variedad de maneras de crear arte que se pueden dar desde una perspectiva social.

En asociación con el National Museum of Mexican Art, cuya exposición *Women Artists of Modern Mexico: Frida's Contemporaries* (Mujeres artistas del México moderno: Las contemporáneas de Frida) se presenta al mismo tiempo que *Escultura Social,* podemos ofrecer a nuestro público la oportunidad de enfrentarse a múltiples formas de producción artística mexicana.

Quiero extender mi agradecimiento profundo a la Harris Family Foundation por su gran apoyo en memoria de Bette y Neison Harris. También agradezco el Illinois Arts Council, una agencia del estado; a Karen y Steven Berkowitz; Anne y William J. Hokin; Abe Tomás Hughes II y Diana Girardi Karnas; The Albert Pick, Jr. Fund; y a Jim y Rita Knox por su generoso apoyo para esta exposición; y a Deborah Lovely por su apoyo para la exposición del catálogo, nuestra primera publicación bilingüe. Como siempre, extendemos un saludo a nuestros asociados en la interacción internacional: American Airlines, que ofreció el transporte para *Escultura Social.*

Finalmente, quiero agradecer a cada uno de los artistas representados en esta exposición. Su innovación, individualismo, sensibilidad social y talento dan vida y enriquecen el arte contemporáneo en nuestros países vecinos y en todo el mundo.

Robert Fitzpatrick
Director Pritzker
Museum of Contemporary Art, Chicago

Introduction
JULIE RODRIGUES WIDHOLM

My first significant encounter with recent contemporary art from Mexico was the exhibition *Everyday Altered,* curated by the artist Gabriel Orozco for the 50th International Art Exhibition at the Venice Biennial in 2003.[1] Occupying one large gallery of the Arsenale, an amazing group of works by Abraham Cruzvillegas, Jimmie Durham, Daniel Guzmán, Jean Luc Moulène, Damián Ortega, and Fernando Ortega transformed common objects into elegant and provocative sculptures. Orozco's curatorial rules — no walls, no pedestals, no vitrines, no video, and no photographs — emphasized a heightened awareness of the quotidian objects that surround us and our direct experience of them in shared space. As Orozco stated, "We could say that this practice of transforming the objects and situations in which we live everyday is a way of transforming the passage of time and the way we assimilate the economics and politics of the instruments of living. . . . The irony of thinking, the immediate gesture, the fragility of intimacy, and the meticulous violence of transforming the familiar, makes these artists' work relevant to understand a powerful tendency in the art practice of today."[2] It was this fresh approach and relevance to an international dialogue that especially piqued my interest in the work of these artists and prompted me to find out more about the work being made in Mexico. This exhibition, *Escultura Social: A New Generation of Art from Mexico City,* is the organic evolution of my research.

During the last ten to fifteen years, Mexico, and Mexico City in particular, has become a thriving hub of contemporary art activity. The proliferation of commercial galleries, contemporary art museums, art fairs, and major private collections has put Mexico City on the map of international art circuits.[3] Concurrently, a younger generation of artists has developed a rigorous new vocabulary that embraces untraditional sculptural materials as well as video, photography, installation, and performance. The seventy-year political climate of oppression and corruption — dictatorial-rule ended in 2000 with the election of Vicente Fox — set the stage for unorthodox, artist-driven, and collective practices in the 1990s, out of which emerged the artists in this exhibition: María Alós, Carlos Amorales, Julieta Aranda, Gustavo Artigas, Stefan Brüggemann, Miguel Calderón, Fernando Carabajal, Abraham Cruzvillegas, Dr. Lakra, Mario García Torres, Daniel Guzmán, Pablo Helguera, Gabriel Kuri, Nuevos Ricos, Yoshua Okón, Damián Ortega, Fernando Ortega, Pedro Reyes, and Los Super Elegantes. I have also included one architect, Fernando Romero of Laboratory of Architecture, who is of the same generation and whose work merits attention as a dynamic participant in the visual culture of Mexico City.

Unlike recent larger surveys of Latin American Art or overviews of art from Mexico, *Escultura Social* is not attempting to define a cohesive or national identity but rather brings together artists of the same generation (born in the late 1960s and 1970s with careers emerging from roughly 1995 to 2005) and location (Mexico City) whose works share an approach to art-making. A free-spirited lack of preciousness about the art object permeates their work, which may speak to today's inflated art market and systems of value, but also reflects the spirit of conceptual and critical practices of previous decades. Informed by twentieth-century art historical legacies such as conceptualism, which are being reexamined not only in Mexico, but worldwide by a younger generation of artists, the work also refers to popular culture, urban life, and current political issues, but does so in a way that is not readily identifiable as Mexican. Rather than bringing together work that explores issues of national identity, hybridity, or borders, which has been addressed in several other exhibitions, I am looking at this work through an art historical lens to see how it converses with the past while remaining forward-thinking today. Furthermore, because artists today often lead an incessantly transient lifestyle — exhibiting, working, and living in cities outside of their own country — an exhibition based on national identity felt unnecessary. Mexico City serves as a central geographical locus because it is where most of these artists went to university, developed their early careers in the 1990s, and had points of contact, although several of the artists currently reside outside of Mexico.

Although the Museum of Contemporary Art, Chicago organized the first American solo museum exhibition of Frida Kahlo's work in 1978, and Chicago has the second largest Mexican population in the United States (after Los Angeles), this is the first time a group exhibition of artists from Mexico has been presented at the MCA. In large part, this is because Mexican artists have only recently developed their work in dialogue with contemporary avant-garde international art practices, consciously moving away from the traditions of Mexican muralism, folk arts, and neo-Mexicanism that was prevalent in the 1980s. Several exhibitions in 2002[4] introduced many of these artists to a North American and European audience, yet I thought it was important to continue looking at this work, five years later, to avoid the syndrome of curating regional trends that are dropped as soon as the next hot region appears on the scene. The exhibition includes only new work — site-specific, performative, and ephemeral projects in addition to videos, photographs, sculptures, paintings, and installations — from the last few years to provide a glimpse at these artists' ongoing development, while this publication provides more context and personal accounts from the artists who were active members of the art community in Mexico City.

While not comprising a cohesive movement, these artists are not arbitrarily being shown together; they know each other, some even went to elementary school together, and many have worked together, forging an updated version of the collective, one that veers toward a collaborative approach either through art-making or exhibiting. These artists took on the roles of curator, promoter, fund-raiser, and critic, in large part because of the lack of a critical dialogue, galleries, and government support, which created a vacuum that necessitated their DIY (do-it-yourself) approach. Often associated with alternative subcultures working against the model of large corporate systems, the DIY label applies to this group not because they are trying to "stick it to the man" but because there was no alternative. Reliance on themselves and each other was truly the only option if they wanted to accomplish their goals, so they made their own music videos (Miguel Calderón for Los Super Elegantes) and 'zines, and formed a record label (Nuevos Ricos), opened exhibition spaces (La Panadería, Temistocles 44, Art Deposit, Programa, La Torre de los Vientos), and organized weekly seminars (Carlos Amorales). Because the artists' roles were so varied

and ultimately the reason for their success, I have asked some of them to contribute texts and conversations about these experiences and formative moments. Yoshua Okón reminisces about La Panadería, the exhibition space he and Miguel Calderón opened in a former bakery; Abraham Cruzvillegas writes about Temístocles 44 and Pedro Reyes about La Torre de los Vientos. Mario García Torres talks with Stefan Brüggemann about Art Deposit and Programa. Although each distinct, these spaces created an audience and forum for discussions about work that broke from tradition and provided gathering places for numerous artists, writers, and curators from Mexico and other countries. I hope for this exhibition to broaden, even more, the international dialogue about this very exciting work.

Acknowledgments

A project of this size requires the collaboration and generosity of several individuals, and I would like to extend my deepest thanks to the following people who helped realize the exhibition and publication: First and foremost, I want to acknowledge the artists, all of whom I considered partners during this process and from whom I learned and became inspired, and the lenders, who allowed me to bring together important works by these artists; Itala Schmelz, Director of the Sala de Arte Público Siqueiros, Mexico City for her insightful and personal essay featured here; additionally, Carmen Juliá and Pablo León de la Barra, Blow de La Barra, London; Manola Samaniego, Amelia Hinojosa, Monica Manzutto, and José Kuri, kurimanzutto, Mexico City; Michel Blancsube, Jumex Collection; Yvon Lambert and Molly Klais, Yvon Lambert, New York; Meaghan Kent, I-20 Gallery, New York; Ubaldo Kramer, KBK Gallery, Mexico City; Hilario Gelguera Gallery, Mexico City; Christian Haye, The Project, New York; and others whose assistance is greatly appreciated, Álvaro Obregón of the Resurrection Basketball League, Cesáreo Moreno, Visual Arts Director / Curator, and the staff of the National Museum of Mexican Art, Gabriela Juaregui, and Ruth Estevez.

At the MCA, I would like to thank Bob Fitzpatrick, Pritzker Director; and Elizabeth Smith, James W. Alsdorf Chief Curator and Deputy Director for Programs, for giving me the opportunity to curate this exhibition. My sincere thanks to other members of the team at the MCA: Greg Cameron, Deputy Director and Chief Development Officer; Janet Alberti, Chief Financial Officer and Deputy Director for Operations; Julie Havel, Director of Corporate, Foundation and Government Relations; Rob Sherer, Manager of Individual Giving; Jennifer Draffen, Director of Collection and Exhibition Services; Amy Louvier, Assistant Registrar; Michael Green, Coordinator of Rights and Reproductions; Don Meckley, Director of Production and Facilities; Scott Short, Senior Preparator, Exhibitions; Steve Hokanson, Senior Preparator, Shop Manager; Erika Varricchio Hanner, Beatrice C. Mayer Director of Education; Sarah Jesse, Assistant Director of Public Programs; Angelique Williams, Director of Marketing; Karla Loring, Director of Media Relations; Peter Taub, Director of Performance Programs; and Yolanda Cesta Cursach, Assistant Director of Performance Programs; and the MCA's Design and Publications Department: Hal Kugeler, Director of Design & Publications; Kamilah Foreman, Editor; editorial interns Sarah Kramer and Lisa Ramirez; and Jonathan Krohn, Designer. I also extend appreciation to all those who made it possible for us to publish this catalogue as a bilingual edition, particularly Fernando Feliu-Moggi, Richard Moszka, Marcela Quiroz, and Michelle Suderman for their careful translations; Amy Teschner for her editorial work on the English texts; Ana María Pérez Rocha for editing the Spanish texts; and Teresa Vazquez Hall for proofreading the Spanish.

A special thanks to Francesco Bonami, Manilow Senior Curator at Large, for his feedback and guidance, as well as Kate Kraczon, Curatorial Administrative Assistant; and curatorial interns Jessica Beck, Tijana Jovanovic, Andrea Paasch, Stefano Questioli for their tireless commitment to the myriad details associated with this publication and the exhibition. My deepest gratitude also goes to Susman Curatorial Fellow Joe Madura, who contributed many of the short texts on individual artists in the exhibition and was my right hand during the final stages of the exhibition planning.

Finally, I would like to thank Timothy Widholm, for his support during my frequent travels and long hours, and Maya Widholm, mi hija, who accompanied me in utero for my first trip to Mexico City.

1 June 15–November 2, 2003
2 50th International Art Exhibition at the Venice Biennale Press Release
3 I could have easily expanded my focus to artistic centers throughout Mexico, such as Guadalajara, Monterrey, and Tijuana, which also have thriving arts communities. See Rachel Teagle, *Strange New World: Art and Design from Tijuana* (San Diego: Museum of Contemporary Art, San Diego, 2006).
4 *Zebra Crossing,* House of World Cultures, Berlin, September 19–December 1, 2002; *Mexico City: An Exhibition about the Exchange Rates of Bodies and Values,* P.S.1 Contemporary Art Center, New York, June 30–September 2, 2002; *Axis Mexico: Common Objects and Cosmopolitan Actions,* San Diego Museum of Art, September 14, 2002–March 9, 2003; *Ultra Baroque: Aspects of Post–Latin American Art,* Museum of Contemporary Art, San Diego, La Jolla, September 24, 2000–January 7, 2001, Modern Art Museum of Fort Worth, February 4–May 6, 2001, San Francisco Museum of Modern Art, August 18, 2001–January 2, 2002, Art Gallery of Ontario, Toronto, January 30 to April 28, 2002, Miami Art Museum, June 20–September 1, 2002, Walker Art Center, Minneapolis, October 13, 2002–January 5, 2003; *Made in Mexico,* ICA Boston, January 21–May 9, 2004, UCLA Hammer Museum June 6–September 12, 2004.

Introduccíon

Mi primer encuentro importante con el arte contemporáneo reciente de México fue la exposición *Everyday Altered* (Alteración cotidiana), 2003, curada por el artista Gabriel Orozco para la Exposición de Arte Internacional de la 50 Bienal de Venecia, en 2003. Un grupo maravilloso de obras de Abraham Cruzvillegas, Jimmie Dirham, Daniel Guzmán, Jean Luc Moulène, Damián Ortega y Fernando Ortega ocupaba una enorme galería del Arsenale y transformaba objetos comunes en esculturas elegantes y provocadoras. Las reglas curatoriales de Orozco (ni paredes, ni pedestales, ni vitrinas, ni video, ni fotografías), resaltaban nuestra conciencia y nuestra experiencia de los objetos cotidianos que nos rodeaban y la manera directa en la que los experimentamos en un espacio compartido. Como anotó Orozco: "podríamos decir que esta práctica de transformar los objetos y las situaciones en que vivimos cada día es una manera de transformar el paso del tiempo y el modo en que asimilamos la economía y la política de los instrumentos de la vida… La ironía del pensamiento, el gesto inmediato, la fragilidad de la intimidad, y la violencia meticulosa para transformar lo que nos resulta familiar, hacen de la obra de estos artistas algo importante para entender una tendencia

primordial de las prácticas artísticas de hoy". Fue la novedad de esta aproximación y su importancia para un diálogo de tipo internacional lo que me llamó especialmente la atención en la obra de estos artistas y me impulsó a conocer mejor el trabajo que se estaba haciendo en México. Esta exposición, *Escultura Social: A New Generation of Art From Mexico City* (Una nueva generación de arte de la Ciudad de México), es el resultado de la evolución orgánica de mi investigación.

En los últimos diez a quince años, México, y especialmente el D.F., se ha convertido en un hervidero de actividades de arte contemporáneo. La proliferación de galerías comerciales, museos de arte contemporáneo, ferias de arte, y colecciones de arte importantes ha hecho que la capital de México se incorpore a los circuitos del arte internacional. Al mismo tiempo, una generación de artistas más jóvenes ha desarrollado un vocabulario nuevo y riguroso que abarca materiales escultóricos nada tradicionales además de video, fotografía, instalación y *performance*. El clima de corrupción y opresión política que reinó durante 70 años –un régimen dictatorial que terminó en el año 2000 con la elección de Vicente Fox– abrió las puertas, en la década de 1990, a prácticas colectivas poco ortodoxas, impulsadas por artistas, y de las que surgieron los artistas que participan en esta exposición: María Alós, Carlos Amorales, Julieta Aranda, Gustavo Artigas, Stefan Brüggermann, Miguel Calderón, Fernando Carabajal, Abraham Cruzvillegas, Dr. Lakra, Mario García Torres, Daniel Guzmán, Pablo Helguera, Gabriel Kuri, Nuevos Ricos, Yoshua Okon, Damián Ortega, Fernando Ortega, Pedro Reyes, y Los Super Elegantes. También he incluido a un arquitecto, Fernando Romero, de Laboratory of Architecture, que pertenece a la misma generación y cuya obra merece atención por ser un participante dinámico en la cultura visual de la Ciudad de México.

Al contrario que otras de las recientes exploraciones amplias del arte latinoamericano o perspectivas generales del arte de México, *Escultura Social* no trata de establecer una cohesión o identidad nacional, sino reunir a artistas de la misma generación (nacidos a finales de la década de 1960 y principios de los 70 y que se dieron a conocer entre aproximadamente 1995 y 2005) y de la misma ubicación (la Ciudad de México) cuyas obras comparten ciertas estrategias de creación artística. Su obra está permeada de una despreocupación por el preciosismo del objeto de arte, lo que puede ser una referencia a los inflados mercados de arte y los sistemas de valores de nuestros días, pero también refleja el espíritu de las prácticas críticas y conceptuales de décadas precedentes. Una generación de artistas jóvenes, informados por legados de la historia del arte del siglo XX como el conceptualismo, que no sólo se están reexaminando en México sino en todo el mundo, la obra también incorpora referencias a la cultura popular, la vida urbana, y cuestiones políticas actuales, pero lo hace de una manera que no es fácil de identificar como mexicana. En vez de reunir obras que exploren las temáticas de la identidad nacional, la hibridez, o las fronteras, que ya han sido tratados en otras exposiciones, miro esta obra a través de la lente de la historia del arte para ver cómo dialoga con el pasado al mismo tiempo que se mantiene actual y ofrece visión de futuro. Además, porque los artistas de hoy llevan a menudo una vida de trashumancia constante –exponiendo, trabajando, y viviendo en ciudades fuera de sus

propios países– una exposición basada en la identidad nacional parecía innecesaria. La Ciudad de México funciona como centro de ubicación geográfica porque es donde la mayor parte de estos artistas asistió a la universidad, inició su carrera artística a principios de la década de los 90, y donde se generaron puntos de contacto, aunque varios de los artistas residen hoy fuera de México.

Aunque el Museum of Contemporary Art, Chicago, organizó en 1978 la primera exposición individual de la obra de Frida Kahlo en un museo, y a pesar de que Chicago, después de Los Angeles, tiene el mayor número de habitantes mexicanos en los Estados Unidos, ésta es la primera vez que una exposición colectiva de artistas de México se presenta en MCA. En gran parte esto obedece a que sólo recientemente los artistas mexicanos han empezado a desarrollar su obra en diálogo con las prácticas artísticas de las vanguardias internacionales, alejándose conscientemente de las tradiciones del muralismo mexicano, las artes folklóricas, y el neo-mexicanismo que primaba en la década de los 80. Varias exposiciones en 2002 presentaron a muchos de estos artistas al público estadounidense y europeo, pero yo pensé que sería importante seguir explorando esta producción cinco años más tarde y así evitar el síndrome de comisariar modas regionalistas que se abandonan en el momento en el que surge la siguiente zona de interés. Con el objetivo de ofrecer una mirada fugaz a la evolución de estos artistas, la exposición sólo incluye obras nuevas –proyectos creados específicamente para su ubicación, preformativos y efímeros, además de videos, fotografías e instalaciones– producidas en los últimos años, mientras que esta publicación amplía el contexto histórico y ofrece testimonios personales de los artistas que formaron parte activa de la comunidad artística del D.F.

Aunque no formen un movimiento cohesivo, estos artistas no se han reunido aquí de manera arbitraria. Se conocen unos a otros; algunos fueron juntos a la escuela primaria, y muchos han trabajado conjuntamente, forjando una versión actualizada de una colectividad que tiende hacia una visión colaborativa tanto de la creación como de la exposición de arte. Los artistas asumieron el papel de curadores, promotores, recaudadores de fondos y críticos, en parte por el vacío que habían dejado la falta de diálogo crítico y de apoyo por parte del gobierno o de galerías, exigiéndoles que desarrollaran su espíritu de autogestión. La etiqueta del *Hágalo Usted Mismo* (HUM), que se asocia generalmente con las subculturas que operan en oposición a modelos de grandes sistemas corporativos, no es aplicable a este grupo por su deseo de actuar en contra del sistema imperante, sino porque sus miembros no tenían otra alternativa. El apoyo mutuo o individual era realmente su *única* opción si querían lograr sus objetivos, y por eso hicieron videos musicales (Miguel Calderón para Los Super Elegantes) y *'zines*, y una firma discográfica (Nuevos Ricos), abrieron espacios de exposición (La Panadería, Temístocles 44, Art Deposit, Programa, La Torre de los Vientos), y organizaron talleres semanales (Carlos Amorales). Debido a que el papel de los artistas era tan variado, y fue a fin de cuentas la base de su éxito, he pedido a algunos de ellos que contribuyeran textos y conversaciones sobre estas experiencias y momentos formativos. Yoshua Okón recuerda La Panadería, el espacio de exposición que abrió con Miguel Calderón y

que toma su nombre del establecimiento que había ocupado el lugar con anterioridad; Abraham Cruzvillegas escribe sobre Temístocles 44 y Pedro Reyes sobre La Torre de los Vientos. Mario García Torres habla con Stefan Brüggemann sobre Art Deposit y Programa. Aunque cada uno de ellos es único, estos espacios atrajeron un público y representaron un foro para el debate sobre obras que rompían con la tradición y ofrecían espacios de reunión para muchos artistas, escritores y curadores de México y otros países. Espero que esta exposición amplíe aún más el diálogo internacional sobre esta fascinante obra.

Agradecimientos

Un proyecto de esta envergadura depende de la colaboración y la generosidad de muchas personas, y quisiera extender mi más profundo agradecimiento a los siguientes individuos que han contribuido a la ejecución de la exposición y de esta publicación: Antes que nada, quiero agradecer a los artistas, a quienes he considerado mis iguales en este proceso y que me han enseñado e inspirado enormemente, y a las personas e instituciones que han prestado obra, permitiéndome así reunir trabajos recientes y muy importantes producidos por estos artistas; a Itala Schmelz, Directora de la Sala de Arte Público Siqueiros, en la Ciudad de México, por el ensayo juicioso y revelador que presentamos aquí; además a Carmen Juliá y Pablo León de la Barra, Blow de La Barra, Londres; Manola Samaniego, Amelia Hinojosa, Mónica Manzutto y José Kuri, kurimanzutto, Ciudad de México; Michel Blancsube, Colección Jumex; Yvon Lambert y Molly Klais, Yvon Lambert, Nueva York; Meaghan Kent, I-20 Gallery, Nueva York; Ubaldo Kramer, Galería KBK, Ciudad de México; Galería Hilario Galguera, Ciudad de México; Christian Haye, The Project, Nueva York. Otras personas a quienes estoy muy agradecida por su apoyo son Álvaro Obregón, de la Resurrection Basketball League, y Cesáreo Moreno, Director de Artes Visuales / Curador, y el personal del National Museum of Mexican Art, Gabriela Juaregui, y Ruth Estevez.

En el MCA, quisiera agradecer a Bob Fitzpatrick, Director Pritzker, y a Elizabeth Smith, Curadora Jefe James W. Alsdorf y Subdirectora de Programas, por darme la oportunidad y el apoyo para curar esta exhibición. Mi más sincero agradecimiento a otros miembros del equipo de MCA: Greg Cameron, Subdirector y Oficial Jefe de Desarrollo; Janet Alberti, Oficial Financiera en Jefe y Subdirectora de Operaciones; Julie Havel, Directora de Relaciones Corporativas, de Fundación y Gobierno; Rob Sherer, Gerente de Donaciones Individuales; Jennifer Draffen, Directora de Servicio de Colección y Exposición; Amy Louvier, Asistente de Administración; Michael Green, Coordinador de Derechos y Reproducción; Don Meckley, Director de Producción e Instalaciones; Scott Short, Preparador Jefe, Exhibiciones; Steve Hokanson, Preparador Jefe, Administración de Establecimientos; Erika Varricchio Hanner, Directora Beatrice C. Mayer de Educación; Sarah Jesse, Directora Asistente de Programación Pública; Angelique Williams, Directora de Mercadeo; Karla Loring, Directora de Relaciones de Medios; Peter Taub, Director de Programas de Actuaciones; y Yolanda Cesta Cursach, Directora Asistente de Programas de Actuaciones; y al Departamento de Diseño y Publicaciones de MCA: Hal Kugeler, Directo de Diseño y Publicaciones;

Kamilah Foreman, Copista; los pasantes editoriales Sarah Kramer y Lisa Ramírez; y Jonathan Krohn, Diseñador. También quiero extender mi aprecio a todos los que han hecho posible que se publique el catálogo en edición bilingüe, especialmente a Fernando Feliu-Moggi, Richard Moszka, Marcela Quiroz, y Michelle Suderman por sus cuidadosas traducciones; Amy Teschner por su trabajo de edición de los textos en inglés; a Ana María Pérez Rocha por editar los textos en español; y Teresa Vázquez Hall, por sus correcciones del español.

Dirijo un agradecimiento especial a Francesco Bonami, Curador General Jefe Manilow, por sus comentarios y guía, así como a Kate Kraczon, Asistente Administrativa Curatorial, y a los pasantes de curaduría Jessica Beck, Tijana Jovanovic, Andrea Paasch, Stefano Questioli por su compromiso incansable con la infinidad de detalles relacionados con esta publicación y la exposición. Vaya mi más profunda gratitud al Becario Curatorial Susman, Joe Madura, que contribuyó muchas de las descripciones de los artistas en la exposición y fue mi mano derecha en las últimas etapas de la planificación del evento.

Finalmente, quisiera agradecer a Timothy Widholm, por su apoyo durante mis frecuentes viajes y largas horas de trabajo, y Maya Widholm, *mi hija*, que me acompañó *in utero* en mi primer viaje a la Ciudad de México.

Traducido del inglés por Fernando Feliu-Moggi

1 15 de junio–2 de noviembre, 2003
2 Comunicado de prensa de la 50 Exposición de Arte Internacional de la Biennale de Venecia
3 Fácilmente podría haber ampliado el enfoque a centros artísticos de todo México, como Guadalajara, Monterrey y Tijuana, que también tienen comunidades artísticas muy prósperas. Véase Rachel Teagle, *Strange New World: Art and Design from Tijuana* (San Diego: Museum of Contemporary Art San Diego, 2006).
4 *Zebra Crossing* (Paso de cebra), Casa de las Culturas del Mundo, Berlín, 19 de septiembre–1 de diciembre, 2002; *Mexico City: An Exhibition about the Exchange Rates of Bodies and Values.* (Ciudad de México: Una exposición sobre el valor de cambio de los cuerpos y los valores), P.S.1 Contemporary Art Center, Nueva York, 30 de junio–2 de septiembre, 2002; *Axis Mexico: Common Objects and Cosmopolitan Actions* (Axis México: Objetos comunes y acciones cosmopolitas), San Diego Museum of Art, 14 de septiembre, 2002–09 de marzo, 2003; *UltraBaroque: Aspects of Post-Latin American Art* (Aspectos del arte post-latinoamericano), Museum of Contemporary Art, San Diego, La Jolla, 24 de septiembre, 2000–07 de enero, 2001, Modern Art Museum of Fort Worth, 4 de febrero–6 de mayo, 2001, San Francisco Museum of Modern Art, 18 de agosto, 2001–2 de enero, 2002, Art Gallery of Ontario, Toronto, 30 de enero–28 de abril, 2002, Miami Art Museum, 20 de junio–1 de septiembre, 2002, Walker Art Center, Minneapolis, 13 de octubre–5 de enero; *Made in Mexico.* (Hecho en México), ICA Boston, 21 de enero–9 de mayo, 2004, UCLA Hammer Museum, 6 de junio–12 de septiembre, 2004.

Reshaping the World Through Social Sculpture

JULIE RODRIGUES WIDHOLM

My objects are to be seen as stimulants for the transformation of the idea of sculpture . . . or of art in general. They should provoke thoughts about what sculpture can be and how the concept of sculpting can be extended to the invisible materials used by everyone.

Thinking Forms — how we mold our thoughts or

Spoken Forms — how we shape our thoughts into words or

SOCIAL SCULPTURE — how we mold and shape the world in which we live:

> Sculpture as an
>
> evolutionary process;
>
> Everyone an Artist. — Joseph Beuys, 1979[1]

The concept of *social sculpture* is one of the lasting legacies of German artist Joseph Beuys (1921–86). Beuys, a legendary figure who coined the term as a way to expand the way art is defined or categorized, also said "Everyone [is] an Artist" to acknowledge the creative potential in everyone, from writers and teachers, to scientists and politicians. The context in which Beuys developed his now mythic persona (in addition to an artist,

he is often described as a shaman, healer, teacher, and political activist) and body of work was the wake of World War II, during which he fought for the Luftwaffe (German Air Force) as a radio operator. In 1944, his plane crashed in Crimea, and he was nursed to health by local Tartars who wrapped him in felt and fat, two materials that became significant in his later objects and performances. Aspiring to humanist and utopian aims, he was greatly influenced by Austrian philosopher Rudolf Steiner's theories of anthroposophy, which seeks to understand the spiritual, using methods similar to those we apply to science, as a catalyst to reshape and heal what Beuys considered a damaged society. Beuys scholar Caroline Tisdall says of his innovative body of work that "the essence of Beuys's work in all its different forms is the articulation of the energies that flow through history, human endeavor, natural form, material and language."[2]

Since its conception, *social sculpture* has provided years of debate, study, and interpretation. For example, The Social Sculpture Research Unit, a part of the School of Art, Publishing and Music at Oxford Brookes University offers the only master's degree in social sculpture through an interdisciplinary program inspired by Beuys's ideas and theories.

This open-ended nature of social sculpture and the range of artistic methods that can serve its ambitions have allowed me to bring together and interpret the practices of several different artists at a time when our global community could benefit from positive thinking about ways to repair social and environmental ills. I have applied the concept of social sculpture, translated into Spanish *escultura social,* for the exhibition title as a multivalent point of reference to Beuys's approach to art. The emerging artists from Mexico City in the exhibition — María Alós, Carlos Amorales, Julieta Aranda, Gustavo Artigas, Stefan Brüggemann, Miguel Calderón, Fernando Carabajal, Abraham Cruzvillegas, Dr. Lakra, Mario García Torres, Daniel Guzmán, Pablo Helguera, Gabriel Kuri, Nuevos Ricos, Yoshua Okón, Damián Ortega, Fernando Ortega, Pedro Reyes, Los Super Elegantes, and architect Fernando Romero — share a humanist sensibility: they are socially engaged, they promote a democratic idea of art-making and viewing, and they draw connections between nature and

culture to promote an existential examination that ranges from critique to celebration.

The works in the exhibition all have relationships to Beuys's notion of social sculpture as expanding the field of art. Just as he worked in a variety of media and with an unusually wide range of organic materials, the artists here demonstrate approaches that go beyond making objects. I have related the works to themes that are points of intersection with Beuys. The first is how artists look to nature for insight about human behavior. The next is a social engagement with the public that questions the function of art, followed by the transformation of everyday materials. The last theme examines how language and text can operate as social sculpture.

Beuys had a very prolific career leaving behind not only a myth surrounding his persona, but several objects, drawings, multiples, and documents of his performances, which he called *actions*. Two of his best-known actions were *Explaining pictures to a dead hare* (Galerie Schmela, Düsseldorf, November 26, 1965), for which he painted his face with gold leaf and lined the soles of one shoe with felt and the other with iron. He silently mouthed words to a dead hare cradled in his arms. In a way, the work was about the challenge of translating an art experience into words, yet conversely Beuys was suggesting the significant powers of understanding and instinct lacking in seemingly rational humans but present in animals. Nearly ten years later in May 1974, he spent a week in the Rene Block Gallery, New York, with a coyote as a symbolic gesture of healing for the historical damage done to the Native Americans in the United States (*I Love America and America Loves Me*). A few months before this performance, Beuys lectured on his *Energy Plan for the Western Man* at various US universities, including The New School for Social Research in New York, The School of the Art Institute in Chicago, and Minneapolis College of Design, yet he never traveled to Mexico.

Instead, his presence in Mexico came later, through major exhibitions organized by two of the most influential curators and critics in Mexico City: Guillermo Santamarina, *A Propósito - 14 obras en torno a JOSEPH BEUYS*, Ex-Convento del Desierto de los Leones, Mexico City (1989)

and Cuauhtémoc Medina, *Joseph Beuys: Drawings, Engravings, and Objects* Carrillo Gil Museum of Art, Mexico City (1992). The former exhibition, a gathering of contemporary works by Mexican[3] artists addressing the legacy of Beuys's approach to installation and the environment, provided exposure to some of the artists among this generation, specifically Abraham Cruzvillegas and Damián Ortega, who assisted Gabriel Orozco with his contribution to the show. The exhibition curated by Medina, a more straightforward presentation of Beuys's work, had the strongest impact on Fernando Carabajal, who was then only a teenager, but remembers the experience as "spit on my face, and after that a caress on my back."[4]

Many of the artists in this exhibition encountered Beuys's work at university or through their own experience, taking cues, knowledge, and inspiration from his work in various ways. Some artists quote him directly while others claim no link to Beuys, even though I find affinities between their works. But I do not intend to overstate a direct relationship between the work of the artists in the exhibition and that of Joseph Beuys. Rather, Beuys and his emphasis on the social provide a lens through which one might understand or interpret the work of a new generation of artists from Mexico City who are less identifiable as Mexican than as internationally significant artists with a social perspective.

Nature and Culture

Yoshua Okón has made one of the most direct appropriations of Beuys's work in his performance and video *Coyotería* (2003), based on Beuys's action *I Like America and America Likes Me* (1974). First performed at his studio in Mexico City and then at Art Basel Miami (2003) and Apex Art, New York (2006), Okón replaced a real coyote with a hired middle man from Mexico City, also referred to as a coyote, who is often employed by people to help them penetrate government bureaucracy and known for a cunning and greedy nature. Okón substituted Beuys's felt blanket, staff, and *Wall Street Journal* with a cheap blanket, police baton, and *TV Guides*, creating a distinctly updated and commercialized version of the work,

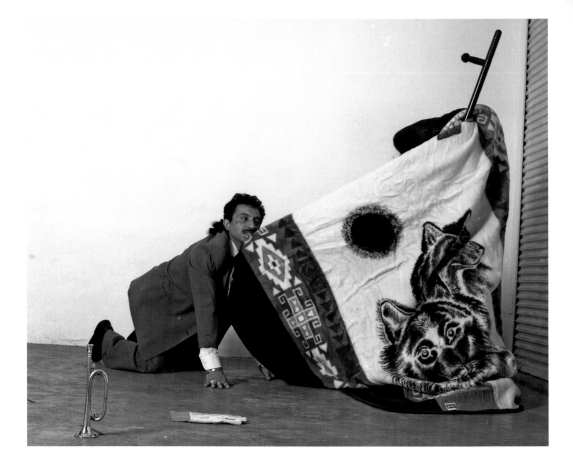

Yoshua Okón
Coyoteria, 2003
Photograph of performance
30½ x 42½ in.
Courtesy of the artist and
The Project, New York

which comments ironically on the impossibility of re-creating today the earnest statement that Beuys made in 1974. When the use of irony in art became widespread in the 1990s, sincerity became taboo. However, it is possible that we have now reached a new point, a few years after the wake of September 11, when sincerity is making a comeback, albeit laced with awareness and wit.

Although the coyote's symbolism varies widely among cultures, Beuys's use of it is often linked to its significance within Native American cultures, where it plays a role in myths and folklore as a cunning and clever creature, sometimes the hero and sometimes the fool. Beuys stated his reverence toward animals when he noted their "high soul powers, feeling powers of instinct and orientation,"[5] especially the hare, stag, and bees that recur frequently in his work.

The primal instincts of animal behavior can often provide insight into human behaviors and relationships when used as metaphors. Miguel Calderón and Fernando Ortega both turn to the animal and insect kingdoms for the subjects of their videos. Calderón's panther in

Los pasos del enemigo (The Steps of the Enemy) (2006), inspired by a poster the artist had in his room as a teenager, was filmed in complete darkness with a black light so we can only sense the panther's presence through its eyes, teeth, and menacing purr. The completely darkened projection room creates a disorienting and uneasy experience for viewers. According to the artist, the panther also reminded him of the Spanish saying "gato encerrado" (locked up cat), used when someone has a bad hunch about something suspicious, and therefore alludes to our own paranoia of unseen danger lurking and the undeniable and mysterious force of nature represented by wild animals such as the panther.[6]

Fernando Ortega's videos include a spider, mosquito, and hummingbird. The interaction between the spider and mosquito found in Ortega's shower enacts a tense drama when set to a dramatic score composed by Antonio Fernández Rós for the video *La medida de la distancia* (The measurement of distance) (2003–04). The accelerated pace of the hummingbird, a pace that resembles the increased speed of life for many of us today, is

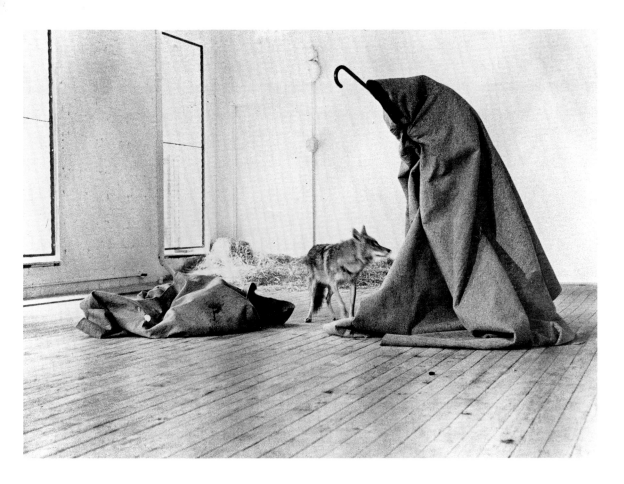

deliberately slowed to trancelike sleep in *Colibrí inducido a sueño profundo* (Hummingbird induced into a deep sleep) (2006). Sounds of traffic from outside the window punctuate the bird's silence, suggesting how one might find moments of quiet meditation in urban environments.

Social Engagement and the Function of Art

Beuys often collaborated with others, and this spirit of cooperation and interpersonal or community relations, embodied in many ways by his Office of Direct Democracy,[7] can be found in the work of artists in the exhibition who have done the same. Yoshua Okón, Gustavo Artigas, María Alós, and Pedro Reyes embrace a kind of democratic art-making that involves other people, communities, and a direct engagement with the public through events, public space, and objects.

Okón's videos often challenge perceptions of fact and fiction, and in his video *Lago Bolsena* (2005), filmed in Santa Julia, the poorest neighborhood in Mexico City, he enlisted residents to take part in reclaiming their own marginalized representation by spoofing the stereotypes of abhorrent behavior that plague their area in a pseudo-ethnographic zombie movie. The absurdity of their actions points to an absence of humanity that often engenders representations of the other.

Artigas has cited Beuys as an uncle in the lineage of his artistic family tree. His projects embody spectacle, danger, surprise, and role reversals with an underlying and constant theme of bringing people together through the experiences he creates. His performances, which are more like actions, in a literal sense, have taken the forms of sports activities — basketball, football, soccer, female mud wrestling — motorcycle stunts, and an artist's talk. He uses the idea of role reversal, whether of performer/viewer, curator/artist, or simply a change in the balance of power to subvert expectations. His new work *Ball Game,* created for this exhibition, infuses basketball with a twist borrowed from the ancient Mayan game *Juego de Pelota,* in which warriors battled to be sacrificed to the gods. Working with a local community summer league that brings at-risk youth and gang members together to play on a basketball court in the Pilsen neighborhood of Chicago, Artigas levels the playing field, so to speak, by altering the hoop so that it is vertical

instead of horizontal. A series of workshops with the kids leads up to a game that is filmed and photographed. The final documentation belies the immense work, negotiations, and relationship-building that go into realizing the project. Ultimately the process and residual relationships comprise the work of art itself.

María Alós makes direct connections between individuals in her performances such as *Welcome/Farewell* (2007), a new work conceived for this exhibition. Alós humanizes the museum structure by putting a face and voice to the process of organizing and opening exhibitions. Performers greet and say goodbye to each person who attends the openings. The simple gesture of the handshake becomes loaded when it's required for entry into the exhibition. In one way, Alós reinstates the physical and personal contact that is increasingly vacant from our electronic culture, yet in another the gesture becomes aggressive and uncomfortable.

Pedro Reyes admits that he was obsessed with Beuys when he was younger. Reyes researched all of Beuys's work, watched videos of his performances, and especially loved Beuys's theory of sculpture embodied in *SaFG:SaUG* (1953–58), which explores the phenomenon of contraction and expansion (at the most basic level caused by heat and cold) that can transform sculptural materials, but also signify larger ideas of chaos and order. Beuys often used scientific metaphors from physics, which have found their way into Reyes's work as well. His recent works *Klein Bottle Capula* (2007) and *Leverage* (2006) were part of his exhibitions *Ad Usum: To Be Used,* at the Carpenter Center, Harvard (2006) and Americas Society, New York (2007) and *Principles of Social Topologies,* at Yvon Lambert, New York (2007). For both projects Reyes wrote about various theories and concepts to contextualize his works. *Ad Usum* explores ideas of usefulness in art practice, which for Reyes, in his large sculptures, is to create places for viewers to physically interact — they can climb into his inviting *capulas* or play on a giant see-saw — engaging in social dynamics. The capula's form also borrows from science; the Klein bottle is a representation of a mathematical equation that results in a form with no distinct inside or outside, like the Möbius strip, a metaphorical statement on alternatives

to unsolvable dichotomies. Reyes's interest in the function of art within a social realm necessitates that he question its purpose and usefulness. Incorporating the viewer is one way that Reyes accomplishes this, yet to overcome the often lacking visual appeal of relational art,[8] he has maintained the ability to simultaneously create beautiful objects. Not every artist in the exhibition is as focused on the aesthetic object as Reyes, however the visual experience for them is generally more significant than it was for Beuys, who often prioritized process over an end product.[9]

Beuys constantly asked the question "What is the function of art?" and in pursuing the answer moved his work closer to politics and activism toward the end of his career. His idea of democratic art-making eventually led to his dismissal from the faculty of the Academy of Art, Düsseldorf, in 1972, when he deliberately overenrolled his classes to subvert the school's selection process, firmly demonstrating his belief in everyone's creative potential. Later that year he founded the nomadic Free International University, which aimed to promote "the encouragement, discovery, and furtherance of democratic potential, and the expression of this."[10]

The idea of democratic art-making applies to Carlos Amorales's collaborative working process — he has created an atelier of graphic designers, musicians, computer animators, and other assistants as part of his practice — as well as to his nonhierarchical database of black-and-white silhouetted images, which he calls the *liquid archive* and uses to make paintings, videos, sculptures, installations, and most recently live performances. Challenging the notion of originality as the basis of artwork, Amorales recycles his own imagery, creating a distinct yet infinitely malleable vocabulary.

Nuevos Ricos is an offshoot of Amorales's practice. While primarily a record label, it is also a project that examines the role of mass media in creating and, at times limiting, the circulation of art (music, films, visual art, etc.) through mechanisms that people are familiar with, like compact discs, posters, a website, and for this exhibition, a project that shows how the film *The Warriors* (1979) spawned a generation of punks and gangs in Mexico City.

Popular music has provided an alternative vehicle for many artists over the last four decades. For example, in 1982 Beuys's political activities took a new form when he wrote and recorded a pop song attacking Ronald Reagan's arms policy in *Sonne statt Reagan* (Sun not Reagan/Rain). He performed the song during peace movement demonstrations and also on the ARD television broadcast "Bananas" on March 7, 1982.[11]

While curating the exhibition I was inspired by the amazing breadth of Beuys's work, which prompted the inclusion of a range of artistic practices, including Los Super Elegantes, a pop group that has a wide following in Los Angeles and Mexico but also performs in galleries and museums. Embracing the clichés of romantic love songs and dance music, Los Super Elegantes has recorded two albums, *Channelizing Paradise* (2002) and *Nothing Really Matters* (2007) and made a few music videos, including *Sixteen* (2004) and *Nothing Really Matters* (2005), that are catchy, even infectious. Their gallery performances such as *Dance Steps Painting* (2005) satirize the heroic gestures of Jackson Pollock's action paintings and Yves Klein's anthropometric paintings of nude women, with a nod to Andy Warhol's *Dance Step Diagram* (1962), all while they dip their feet in paint and lip-synch to one of their songs, critiquing the so-called mystery of the artistic process. Like Beuys, Los Super Elegantes embraces absurdity as a tool for communication. For Beuys "Everyone an Artist"; for Los Super Elegantes, "Everyone is Elegante!"[12]

Transforming Everyday Materials

Beuys is known for using common materials in his work — fat, felt, wax, chalkboards, wooden chairs, honey, gold leaf, iron, copper, and sulphur — many for their transformative properties at different temperatures. While artists in this exhibition such as Daniel Guzmán, Abraham Cruzvillegas, Fernando Carabajal, Gabriel Kuri, and Dr. Lakra are using found materials, they are less interested in an alchemical transformation than semiotic, aesthetic, or value transformation.

Guzmán's *Used Beauty* and *Useless Beauty* (both 2006) look at two sides of the notion of value with cheap gold jewelry arranged on an ornate fruit basket and minimal geometric sculpture, respectively. Cruzvillegas scours flea markets and local outlets for materials in his sculptures such as *Bougie du Isthmus* (Isthmus's Candle) (2005) and *Rond point* (2006), while Carabajal culls his materials from the artist's studio, transforming chalk, colored pencils, and clip lamps into a landscape of his imagination in *Mediodía sobre la mesa insobornable* (Noon over the Incorruptible Table) (2005–06).

Cruzvillegas's reference to a chalkboard in *Rond point*, although related to Beuys's frequent use of a chalkboard during his lectures, is, according to the artist, addressing fragmentary thinking and constructing, instability and lack of equilibrium, writing, erasing, and rewriting again.[13]

Gabriel Kuri's laboriously hand-crafted tapestries elevate the receipts from purchases at a drugstore or supermarket, the most basic record of commercial transaction, to a substantial art object that, with a subtle ironic twist, require the resources of wealthy patrons or art institutions to possess. However, more than a comment on contemporary notions of value, Kuri examines the phenomenon of the trinity in *Voucher Trinity* (2004), a three-part tapestry that includes a yellow, pink, and white version of a credit-card receipt, and *Untitled (Gobelino empalmado)* (joined Gobelin) (2006), which merges three receipts into one. The artist states the following about his interest in the number three: "I don't necessarily have a particular interest in all the implications of three (historical, numerological, religious . . .). There is a sense of sufficiency about it, when you break into plurality, right after pairing, that I like. A relationship of three implies correspondence, mutuality, reflection, dependence, plus one, so I feel the problem suddenly explodes significantly. Compositionally, three is also a number that works for me."[14]

According to Caroline Tisdall, "Threefold structure was a theme that fascinated Beuys. He had pursued triads, trinities, and triangles throughout his studies of Western philosophy, early Christianity, and natural science from the Holy Trinity through alchemy and on to Rudolf Steiner and the 'From the People, by the people, for the people' of Abraham Lincoln's Gettysburg address, which now seemed very apposite. He saw threefold

governing natural structure and human nature, and it recurs throughout his sculpture, drawings, and action."[15]

Shifting from the minute traces of daily life, such as receipts, to a car, Damián Ortega's Volkswagen beetle becomes the lead protagonist of the film *Escarabajo* (Beetle) (2005), part of his Beetle Trilogy. Filmed on a drive from Los Angeles to Mexico City and originally shot with an 8mm camera, it has that nostalgic quality of home movies from the 1960s and 1970s, a time when the car's popularity was at its height and the Beetle became its official name. With easy-to-fix parts, low price, and a manufacturing plant in nearby Puebla, the Beetle became the ubiquitous car in Mexico City and is recognizable to many as familiar sight in everyday life in Mexico. Ortega explores the car's iconic shape, symbolism, and relationship to Mexican labor in his trilogy, in addition to the personal connection that is often developed with one's car, and literally lays it to rest in *Escarabajo*, when the car is buried in a field of pink flowers.

Expanding the idea of a found sculptural object to the human body, tattoo artist Dr. Lakra uses the ultimate blank canvas. Although he continues to tattoo bodies, he has also created a body of work by tattooing vintage magazine ads, pinups, and more recently kewpie dolls, cups, and plates. One of the oldest forms of bodily ornamentation, dating back 5,000 years, tattoo has a visual vocabulary that, while extremely varied, transcends language and cultural boundaries as it becomes even more widely adopted.

The Word as Image

Beginning in the 1960s, language and text became the basis for several artworks by artists ranging from Mel Bochner, Joseph Kosuth, and Lawrence Weiner to Art & Language, a collaborative group of conceptual artists from Britain who formed in the late 1960s and continue to work today, and many others, including the concrete poets, who incorporated text into their work, challenging the traditional experience of reading. Additionally, the artists in the exhibition are not only examining the physical presence of texts, but the messages they convey and how we associate words with images or memories of something familiar.

"For me it is the word that produces all images," said Beuys,[16] which aptly describes the works in the exhibition by Julieta Aranda, Stefan Brüggemann, Mario García Torres, and Pablo Helguera, who are using language, written or spoken, to engage the viewer. Julieta Aranda's *Portable Graffiti* series (2006) implies the malleable meaning of language and its dependence on a given context, while her *Untitled (Coloring Book)* (2007) allows viewers to use their own subjectivity to project colors onto phrases that are taken from actual paint colors, exemplifying how evocative words can refer to not only objects but abstractions like feelings, colors, moods, and memories.

Stefan Brüggemann's *Explanations* (2002) subverts the familiar appearance of black text against a white background by enlarging the text to the size of a billboard. Within a gallery setting, the meaning of the phrase "All my ideas are imported, All my products are exported, All my explanations are rubbish" becomes secondary to the striking visual presence of the huge letters in black vinyl. Brüggemann's deliberate obfuscation of meanings in his cheeky series of phrases meets its end point in *No. 11* (2006) from the *Obliteration* series. Once again borrowing from the commercial world of advertising and signage, Brüggemann's *Obliteration* neons are based on abstract scribbles that denote the absence of any clear meaning or purpose to communicate, while *No. 11*, a white neon painted black, takes it even further by denying the presence of color. As a sign, it completely fails its purpose. As an artwork, it's brilliant.

Mario García Torres uses language and text as implications of truth within his fictional history of a journey to Kabul, Afghanistan, to find Italian artist Alighiero e Boetti's One Hotel. For García Torres, text is inherently related to the evidence of time, even though he subverts its authenticity. In a group of works called *Paradoxically It Doesn't Seem That Far from Here* (2006), he displays letters he wrote to Boetti on thermo fax paper, dated fall 2001, but created in 2006, and due to the fugitive nature of the ink on paper, slowly fading until the text will no longer be visible. García Torres re-creates Boetti's *Today is . . .* (1970) by hand writing that day's news headlines from Kabul directly on the wall. Like the news, the work has an ephemeral life. Additionally, two framed pieces of hotel stationary act as traces of the hotel's existence. A phone card, which one can use to call a number with a recording by the artist, further lends credibility to the story of his trip to Kabul. The works add up to a compelling narrative that disregards a need for truth and welcomes

the idea of journeys and conversations that exist only in García Torres's imagination.

The use of fiction can also be found in Pablo Helguera's work, ranging from plays, books, operas, academic forums, and fake institutions such as *The School of Panamerican Unrest* (2006). In many ways like Beuys's Office of Direct Democracy, *The School of Panamerican Unrest* is an institution based on dialogue and language. Traveling with a portable yellow schoolhouse, Helguera took a trip from Alaska to Tierra del Fuego. The trip began with a meeting with Marie Smith Jones, the last speaker of Eyak, a native Alaskan language, and ended with Cristina Calderón, the last speaker of Yaghan, a native language of Tierra del Fuego. Making more than thirty stops in urban centers throughout North, Central, and South America, Helguera used the art of spoken language, or *parole*, in a public context, to engage various art communities and create networks and contacts within the Americas.

"Everyone an Artist"

Just as Beuys sought to expand and make fluid the notion of sculpture, this exhibition aims to expand notions of art, borders, nationalities, region, and art movements toward a new paradigm based on ideas rooted in the social. By social, I do not mean to suggest a community activist approach that ignores the importance of a visual or conceptual experience, but rather one that connects with people individually in a democratic, spontaneous, playful, and essentially more meaningful way, in the face of today's inflated contemporary art market, which fetishizes art objects and propels them into the realm of the wealthy and elite. The work characterized by Nicholas Bourriaud as "relational aesthetics" [17] is a recent incarnation of the intentions of some artists from the 1960s and 1970s, who inspired many of the artists in this exhibition, and who were working against the commodification of art. Although we have since learned that everything, including Sol LeWitt's site-specific wall painting and Rirkrit Tiravanija's pad thai dinner leftovers, can become a commodity, the artists whose works are included in *Escultura Social* clearly dismiss that as a primary concern. Together and individually, they have found ways to make work that is at once profound and accessible.

Expanding the ideas and forms that visual culture presents — from music and tattoos to actions and architecture — is simply the first step in conceiving of the world as sculpture, while the phrase "Everyone an Artist" challenges all of us to imagine how we would shape, mold, and carve the global, social, and environmental infrastructures of our lives today.

Julie Rodrigues Widholm is Assistant Curator at the Museum of Contemporary Art, Chicago.

1 Joseph Beuys, Introduction in Caroline Tisdall, *Joseph Beuys* (London: Thames and Hudson, 1979), p. 6.
2 Caroline Tisdall, Ibid., p. 228.
3 Participating artists included Rubén Bautista, Mónica Castillo, Roberto Escobar, Silvia Gruner, Gabriel Orozco, Raúl Piña, Mario Rangel, Manuel Rocha, Ulf Rollof, Juan Manuel Romero, Melanie Smith, and Eugenia Vargas.
4 E-mail correspondence with Fernando Carabajal, March 26, 2007.
5 Scott Watson, "The Wound and the Instrument Joseph Beuys" *Vanguard* (Summer 1988), p. 20. Joseph Beuys, quoted by Caroline Tisdall, "Beuys: Coyote," *Studio International* 192:982 (July/August 1976), pp. 34–40.
6 The panther does not exist as a species unto itself. Panthers are actually black leopards, jaguars, or cougars with excessive melanin in their coats.
7 The Organization of Direct Democracy took place at Documenta 5 in Kassel, Germany. Beuys created multiples and held conversations and lectures in an office for 100 days.
8 As defined by Nicolas Bourriaud in his book *Relational Aesthetics* (France: les presse du réel, 1998), relational art is "a set of artistic practices which take as their theoretical and practical point of departure the whole of human relations and their social context, rather than an independent and private space."
9 For a discussion about the lack of aesthetic criteria in the critical evaluation of socially engaged work, see Claire Bishop's essay "The Social Turn: Collaboration and Its Discontents," *Artforum* (February 2006, v. XLVI, no. 6), pp. 178–83.
10 Abraham Cruzvillegas wrote his thesis at the UNAM on Beuys's Free International University as a pedagogical model.
11 See http://www.ubu.com/film/beuys.html
12 LSE made a T-shirt with this message inspired by Joseph Beuys's song "Sonne Statt Reagan."
13 E-mail correspondence with Abraham Cruzvillegas, November 6, 2006.
14 E-mail correspondence with Gabriel Kuri, February 14, 2007.
15 Caroline Tisdall, "Beuys in America, or The Energy Plan for Western Man," *Beuys in America*. (New York: Four Walls Eight Windows, 1979), p. 10.
16 Scott Watson, "The Wound and the Instrument Joseph Beuys," *Vanguard* (Summer 1988), p. 22. Beuys, quoted by Caroline Tisdall, "Beuys: Coyote," *Studio International* 192:982 (July/August 1976), pp. 34–40.
17 Bourriaud, see note 8.

Reformando el mundo con escultura social

JULIE RODRIGUES WIDHOLM

Mis objetos deben ser vistos como instigadores de la transformación de la idea de escultura . . . o del arte en general. Deberían provocar ideas sobre lo que la escultura puede llegar a ser y la manera en la que el concepto de esculpir puede extenderse a los materiales invisibles que utiliza todo el mundo.

Formas pensantes –cómo moldeamos nuestros pensamientos– o

Formas habladas –cómo damos forma a nuestros pensamientos a través de las palabras– o

ESCULTURA SOCIAL –cómo moldeamos y damos forma al mundo en el que vivimos–:

> La escultura como un
>
> proceso evolutivo;
>
> Todo el mundo artista. —Joseph Beuys, 1979[1]

El concepto de *escultura social* es uno de los legados del artista alemán Joseph Beuys (1921–86). Beuys, una figura legendaria que acuñó el término como una manera de ampliar el modo en que se define o categoriza el arte, también dijo que "todo el mundo (es) artista" para reconocer el potencial creativo de todos, desde escritores y maestros hasta científicos y políticos. Beuys desarrolló su personalidad, hoy mítica (además de como artista, a menudo se le describe como chamán, curandero, maestro y activista político) y su *corpus* artístico en la segunda posguerra. En la

segunda guerra mundial luchó en la Luftwaffe (fuerza aérea alemana) como operador de radio: en 1944 su avión fue derribado sobre Crimea, y el artista recobró la salud gracias a los cuidados de los tártaros locales, quienes lo envolvieron en grasa y fieltro, dos materiales que jugaron un papel muy importante en los objetos artísticos y *performances* que creó posteriormente. Sus aspiraciones humanísticas y utópicas estuvieron muy influidas por las teorías de la antroposofía del filósofo austriaco Rudolf Steiner, que tratan de entender lo espiritual a través de métodos parecidos a los que aplicamos a la ciencia, como catalizador para reformar y sanar lo que Beuys consideraba una sociedad dañada. Caroline Tisdall, estudiosa de la obra de Beuys, dice del innovador *corpus* del artista que "la esencia de la obra de Beuys en todas sus diversas formas es la articulación de energías que fluyen a través de la historia, el empeño humano, las formas naturales, el material y el lenguaje".[2]

Desde su concepción, la *escultura social* ha generado años de debate, estudio e interpretación. Por ejemplo, la Unidad de Investigación de Escultura Social (The Social Sculpture Research Unit), que forma parte de la Escuela de Arte, Publicaciones y Música de Oxford Brookes University, ofrece la única maestría existente en escultura social a través de un programa interdisciplinario inspirado en las ideas y teorías de Beuys.

La naturaleza abierta de la escultura social, y la amplitud de métodos artísticos que pueden utilizarse para alcanzar sus propósitos, me han permitido reunir e interpretar las prácticas de diferentes artistas en un momento en el que nuestra comunidad global puede beneficiarse de ideas positivas sobre posibles maneras de reparar los males sociales y medioambientales que nos aquejan. He elegido el concepto de escultura social, en español, para dar título a esta exposición y así servir también como punto de referencia polivalente al concepto de arte que tenía Beuys. Los artistas de la Ciudad de México que se presentan en esta exposición (María Alós, Carlos Amorales, Julieta Aranda, Gustavo Artigas, Stefan Brüggemann, Miguel Calderón, Fernando Carabajal, Abraham Cruzvillegas, Dr. Lakra, Mario García Torres, Daniel Guzmán, Pablo Helguera, Gabriel Kuri, Nuevos Ricos, Yoshua Okón, Damián Ortega, Fernando Ortega, Pedro Reyes, Los Super Elegantes y el arquitecto Fernando Romero) comparten una sensibilidad humanística:

todos tienen un compromiso social, promueven una idea democrática de la creación y la observación del arte, y utilizan las relaciones entre la naturaleza y la cultura para impulsar un estudio existencial que va de la crítica al festejo.

Todas las obras de la exposición se relacionan con la noción de escultura social de Beuys como algo que amplía el campo del arte. Así como Beuys trabajó en una variedad de medios y con una variedad inusitada de materiales orgánicos, los artistas que presentamos aquí demuestran estrategias que van más allá de la creación de objetos. He relacionado las obras con temas que tienen puntos de conexión con Beuys. El primero trata sobre cómo los artistas se vuelven hacia la naturaleza para entender o explicar el comportamiento humano. El siguiente se refiere al compromiso social con el público que cuestiona la función del arte, seguido por la transformación de objetos cotidianos. El último tema explora la manera en la que lenguaje y texto pueden operar como escultura social.

Beuys tuvo una carrera muy prolífica, y dejó no sólo un mito sobre su persona, sino también numerosos objetos, dibujos y documentos de sus *performances* que él llamaba *acciones*. Dos de sus acciones más conocidas son *Explaining pictures to a dead hare* (Explicando cuadros a una liebre muerta) (1965), para la que se pintó la cara con pan de oro, forró la suela de uno de sus zapatos con felpa y la del otro con hierro, y susurró palabras a una liebre muerta que acunaba en sus brazos. De algún modo, la obra trataba sobre el desafío que representa el expresar una experiencia artística con palabras, pero por otro lado Beuys sugería también el importante poder de comprensión e instinto del que carecen los humanos, con su aparente racionalidad, pero que poseen los animales. Casi diez años después, en 1974, pasó una semana con un coyote en la Rene Block Gallery de Nueva York, en un gesto simbólico que pretendía aliviar el daño histórico infligido a los indígenas de los Estados Unidos (*I Like America and America Likes Me* / Me gusta América y a América le gusto yo). Unos meses antes de este *performance*, Beuys ofreció conferencias sobre su *Energy Plan for the Western Man* (Plan energético para el hombre occidental) en varias universidades de Estados Unidos, incluyendo la New School for Social Research en Nueva York, la School of the Art Institute, en Chicago, y el Minneapolis College of Design, pero nunca viajó a México.

Su presencia en México llegaría más tarde, a través de exposiciones importantes organizadas por dos de los curadores y críticos más influyentes de la Ciudad de México: Guillermo Santamaría (*A Propósito: 14 obras en torno a JOSEPH BEUYS*, Ex Convento del Desierto de los Leones, Ciudad de México, 1989) y Cuauhtémoc Medina (*Joseph Beuys: Dibujos. Grabados. Objetos*, Museo de Arte Carrillo Gil, Ciudad de México, 1992). La primera de ellas, que reunió obras contemporáneas de artistas mexicanos[3] que comentaban sobre el legado de Beuys a la instalación y el arte medioambiental, dio visibilidad a algunos de los artistas de esta generación, especialmente a Abraham Cruzvillegas y Damián Ortega, quienes ayudaron a Gabriel Orozco con su contribución a la muestra. La exposición que curó Medina, una presentación más directa de la obra de Beuys, tuvo mayor impacto sobre Fernando Carabajal, que entonces era tan solo un adolescente, pero recuerda la experiencia como "un escupitajo en la cara, y después una palmada en la espalda".[4]

Muchos de los artistas de esta exposición se encontraron con la obra de Beuys en la universidad, o a través de sus propias experiencias, recibiendo de la obra del alemán diversos indicios, conocimiento e inspiración en varias maneras. Algunos artistas lo citan directamente, mientras que otros aseguran no tener ninguna relación con Beuys, aunque yo vea relaciones entre sus obras. Pero no pretendo evidenciar una relación directa entre la obra de los artistas de esta exposición y la de Joseph Beuys, sino explorar cómo Beuys y su énfasis en lo social ofrecen una lente a través de la cual uno puede entender o interpretar la obra de una nueva generación de artistas de la Ciudad de México que son menos fáciles de definir como mexicanos que como artistas de talla internacional con una visión social.

Naturaleza y cultura

Yoshua Okón hizo una de las apropiaciones más directas de la obra de Beuys en su video y *performance Coyotería* (2003), basado en la acción de Beuys *I Like America and America Likes Me*. Representada primero en su estudio de la Ciudad de México y más tarde en Art Basel Miami (2003) y Apex Art, Nueva York (2006), Okón sustituyó el coyote real por

un intermediario a sueldo de la Ciudad de México, una persona que se contrata para ayudar a la gente a lidiar con la burocracia gubernamental y a quién también se llama "coyote" por su comportamiento astuto e interesado. Además, Okón cambió la manta de fieltro, el bastón y el ejemplar del *Wall Street Journal* que utilizó Beuys por una manta barata, una porra de policía y la *TV Guide* (Guía de televisión), creando una versión comercial y claramente puesta al día de la obra del alemán, que a la vez es un comentario irónico sobre la imposibilidad de recrear hoy día aquella manifestación vehemente que Beuys hiciera en 1974. Cuando en la década de 1990 se generalizó el uso de la ironía en el arte, la sinceridad se hizo tabú. Sin embargo, es posible que hoy, unos años después del 11 de septiembre, hayamos llegado a otro punto en el que la sinceridad esté haciendo una reaparición, aunque aleada con conciencia e ingenio.

Aunque el simbolismo del coyote varía de una cultura a otra, su utilización por parte de Beuys se asocia a menudo con la importancia que este animal tiene para las culturas indígenas norteamericanas, en cuyos mitos y folclor aparece como una criatura astuta e inteligente, que es unas veces el héroe y otras el tonto. Beuys afirmó su respeto hacia los animales cuando reconoció los "grandes poderes de su alma, el poder sensible del instinto y la orientación",[5] especialmente en la liebre, el ciervo y las abejas, que son recurrentes en su obra.

Cuando se utilizan como metáforas, los instintos primarios del comportamiento animal pueden ayudarnos a entender los comportamientos y relaciones humanas. Tanto Miguel Calderón como Fernando Ortega utilizan el mundo animal como tema para sus videos. La pantera de Calderón en *Los pasos del enemigo* (2006), inspirado en un póster que el artista tenía en su cuarto cuando era adolescente, se filmó en la oscuridad más absoluta y con luces negras para que la presencia de la pantera pudiera percibirse sólo a través de sus ojos, dientes y ronroneo amenazador. La sala de proyección, totalmente a oscuras, crea para los espectadores una experiencia desorientadora e incómoda. Según el artista, la pantera también le recuerda el dicho "hay gato encerrado", que se utiliza cuando uno tiene una sospecha. Esto convierte la obra también en una alusión a nuestro miedo paranoico ante peligros al acecho y ante la innegable y misteriosa fuerza de la naturaleza que representa un animal salvaje como la pantera.[6]

Los videos de Fernando Ortega incluyen una araña, un mosquito y un colibrí. La interacción entre un mosquito y una araña que Ortega encontró en su ducha ofrece un intenso drama cuando se presenta con la dramática banda sonora que Antonio Fernández Ros compuso para el video *La medida de la distancia* (2003–04). El ritmo acelerado del colibrí, un ritmo que nos recuerda la velocidad con la que hoy muchos de nosotros nos movemos en nuestras propias vidas, se ralentiza hasta convertirse en un trance onírico en *Colibrí inducido a sueño profundo* (2006). El ruido del tráfico que se escucha del otro lado de la ventana acentúa el silencio del pájaro, recordándonos que en los ambientes urbanos también puede uno encontrar momentos tranquilos para la meditación.

Compromiso social y función del arte

Beuys colaboraba a menudo con otros artistas, y éste espíritu de cooperación y de relaciones interpersonales o comunitarias, encarnado de muchas maneras en su *Oficina para la democracia directa*,[7] se puede observar en la obra de artistas de esta exposición que han hecho lo mismo. Yoshua Okón, Gustavo Artigas, María Alós y Pedro Reyes adoptaron un estilo democrático de creación artística que incluía a otras personas y comunidades, y un compromiso directo con el público a través de acontecimientos, espacios públicos y objetos.

Con frecuencia los videos de Okón desafían nuestras percepciones de realidad y ficción. Así, en su video *Lago Bolsena* (2005), filmado en Santa Julia, uno de los barrios más pobres de la Ciudad de México, el artista reclutó a residentes de la zona para que reivindicaran su propia representación marginal burlándose de los estereotipos aberrantes de comportamiento en una película seudo-etnográfica de zombis. Lo absurdo de las acciones apunta a la deshumanización que con frecuencia engendra las representaciones del otro.

En su árbol genealógico de artista, Artigas coloca a Beuys como su tío. Sus proyectos encarnan el espectáculo, el peligro, la sorpresa y el cambio de papeles, y tienen una intención constante y subyacente de unir a la gente a través de las experiencias creadas que él crea. Sus *performances*, que más parecen, en sentido literal, acciones, han tomado la forma de actividades deportivas (baloncesto, futbol, futbol americano, lucha libre

femenina), acrobacias en motocicleta y conferencias de artista. Para subvertir nuestras expectativas, Artigas utiliza la idea del intercambio de papeles, ya sea actor/ espectador, curador/ artista, o un simple cambio en el equilibrio de poder. Su nueva obra, *Ball Game* (Juego de pelota) (2007), creada para esta exposición, da al baloncesto un giro tomado del juego del mismo nombre de los antiguos mayas, en el que los guerreros se enfrentaban para ser sacrificados a los dioses. En conjunto con la liga de verano de una comunidad que reúne a jóvenes en peligro y a pandilleros para jugar en una cancha de basketball del barrio de Pilsen, en Chicago, podemos decir que Artigas aplana el terreno de juego mediante la alteración de las canastas, de manera que éstas están en posición vertical en vez de horizontal. Una serie de talleres con los muchachos culmina con un partido filmado y fotografiado. La documentación final muestra el esfuerzo, las negociaciones y la construcción de relaciones necesarios para la culminación del proyecto. Al final, el proceso y las relaciones que se generaron constituyen la obra de arte en sí.

En sus *performances*, María Alós crea relaciones directas entre individuos, como en *Welcome/Farewell* (Bienvenida/Despedida) (2007), una obra nueva concebida para esta exposición. Alós humaniza la estructura del museo dándole una cara y una voz al proceso de organización y apertura de exposiciones. Los actores dan la bienvenida y despiden a cada una de las personas que llega a las inauguraciones. El más simple apretón de manos se carga de significado al convertirse en un requisito para acceder a la exposición. A pesar de que con ello Alós busca reinstituir el contacto personal y físico que cada vez va quedando más excluido de nuestra cultura electrónica, de algún modo el gesto también se hace agresivo e incómodo.

Pedro Reyes admite que cuando era más joven estaba obsesionado con Beuys. Reyes investigó toda la obra de Beuys, miró videos de sus *performances*, y se interesó especialmente por la teoría de la escultura de Beuys que tomó forma en SaFG: SaUG (1953–58), que explora el fenómeno de la contracción y la expansión (a su nivel más básico, causado por el calor y el frío), que puede transformar los materiales escultóricos pero también significar nociones más amplias de caos y orden. Beuys utilizó a menudo metáforas científicas tomadas de la física que también han encontrado su lugar en la obra de Reyes. Sus recientes obras *Klein Bottle Capula* (La capula botella de Klein) (2007) y *Leverage* (Apalancamiento) (2006) formaron parte de la exposición *Ad Usum: To Be Used* (Para ser usado), en el Carpenter Center, Harvard (2006), y en la Americas Society, Nueva York (2007), y *Principles of Social Topologies* (Principios de topologías sociales), en Yvon Lambert, Nueva York (2007), dos proyectos para los que Reyes escribió sobre varias teorías y conceptos para contextualizar sus obras. *Ad Usum* explora nociones de utilidad en la práctica artística, que para Reyes, en sus esculturas de mayor tamaño, significa crear lugares en los que puedan interactuar físicamente los espectadores –pueden trepar al interior de sus atractivas *capulas*, o jugar en un gigantesco subibaja– integrándose a una dinámica social. La forma de la capula también está tomada de la ciencia; *la botella de Klein* es una representación de una ecuación matemática que se resuelve en una forma que no tiene adentro ni afuera, como una cinta de Möbius, una aserción metafórica sobre las alternativas de las dicotomías irresolubles. El interés de Reyes por la función del arte dentro del ámbito social requiere que el artista cuestione su propósito y su utilidad. Integrar al observador es una manera en la que Reyes lo logra, pero para triunfar sobre la falta de atractivo visual del arte relacional,[8] ha conseguido crear al mismo tiempo objetos hermosos. No hay muchos artistas en la exposición tan concentrados en el objeto estético como lo está Reyes, pero la experiencia visual por lo general es para ellos más importante de lo que lo fue para Beuys, quien a menudo daba más importancia al proceso que al producto final.[9]

Beuys preguntaba constantemente: "¿Cuál es la función del arte?" y en busca de la respuesta llevó su obra, a finales de su carrera, hacia la política y el activismo. Su noción de una creación artística democrática culminó eventualmente con su expulsión del claustro de la Academia de Arte de Dusseldorf, en 1972, cuando, ex-profeso, aceptó a un número mayor de discípulos al cupo disponible en sus clases para subvertir el proceso de selección de la escuela, demostrando así firmemente su fe en el potencial creativo de todas las personas. Más tarde, ese mismo año, fundaría la itinerante Universidad Libre Internacional, que tenía como objetivo estimular "el ánimo, descubrimiento y promoción del potencial democrático y la expresión de éste".[10]

La noción de la producción democrática de arte es aplicable al proceso de trabajo en colaboración de Carlos Amorales, quien para su práctica ha creado un taller de diseñadores gráficos, músicos, animadores de computadora, y otros asistentes, además de una base de datos no-jerárquica de siluetas en blanco y negro que llama *archivo líquido* y que utiliza para producir cuadros, videos, esculturas, instalaciones y, más recientemente, *performances* en vivo. Desafiando el concepto de la originalidad como base de la obra de arte, Amorales recicla sus propias imágenes, creando un vocabulario personal, pero al mismo tiempo infinitamente maleable.

Nuevos Ricos se deriva de la práctica de Amorales. A la par que funciona como una compañía discográfica, también constituye un proyecto que examina el papel de los medios masivos en la creación y las limitaciones en la circulación del arte (música, cine, arte visual, etc.) a través de mecanismos que la gente reconoce, como son los discos compactos, afiches, una página web, y, para esta exposición, un proyecto que muestra la manera en la que la película *The Warriors* (Los guerreros) (1979) dio lugar a una generación de punks y pandilleros en la Ciudad de México.

La música pop ha servido como vehículo alternativo para muchos artistas de las últimas cuatro décadas. Por ejemplo, en 1982 las actividades políticas de Beuys tomaron una nueva dirección cuando escribió y grabó una canción que atacaba la política armamentística de Ronald Reagan en *Sonne statt Reagan* (Sol en lugar de Reagan/Lluvia). Representó la canción durante manifestaciones pacifistas y también en el programa "Bananas" de la televisión alemana el 7 de marzo de 1982.[11]

Mientras curaba esta exposición, me inspiró la amplitud de la obra de Beuys, lo que me hizo favorecer la inclusión de una variedad de prácticas artísticas, incluyendo las de Los Super Elegantes, un grupo pop que tiene muchos seguidores en Los Ángeles y el Distrito Federal, pero que también actúa en galerías y museos. Siguiendo los clichés de las canciones románticas y la música de baile, Los Super Elegantes han grabado dos discos, *Channelizing Paradise* (Encauzando el paraíso) (2005) y *Nothing Really Matters* (Nada importa) (2007) y filmado varios videos musicales, incluidos *Sixteen* (Dieciséis) (2004) y *Nothing Really Matters*

(2005), que son pegajosos y hasta infecciosos. Sus *performances* en galerías, como *Dance Step Painting* (Cuadro de pasos de baile) (2005) satirizan los gestos heroicos de los cuadros de acción de Jackson Pollock y los cuadros antropométricos de mujeres desnudas de Yves Klein, a la vez que son un guiño al *Dance Step Diagram* (Diagrama de pasos de baile) (1962), de Andy Warhol, todo ello mientras meten los pies en pintura y cantan en *play-back* una de sus canciones, criticando así el llamado del proceso artístico. Como Beuys, Los Super Elegantes adoptan el absurdo como una herramienta para la comunicación. Para Beuys, "Todo el mundo es artista"; para Los Super Elegantes, "¡Todo el mundo es Elegante!"[12]

Transformación de materiales cotidianos

Beuys es conocido por utilizar en su obra materiales comunes –grasa, fieltro, cera, pizarrones, sillas de madera, miel, pan de oro, hierro, cobre y sulfuro– muchos de ellos por sus propiedades de transformación si se someten a diferentes temperaturas. Si bien, varios de los artistas de esta exposición como Daniel Guzmán, Abraham Cruzvillegas, Fernando Carabajal, Gabriel Kuri y Dr. Lakra utilizan materiales encontrados, el interés que tienen en su transformación es más bien de índole semiótica, estética o de valor que alquímica.

En *Used Beauty* (Belleza usada) (2006) y *Useless Beauty* (Belleza inútil) (2006) (ambas de 2006), Guzmán tomo en cuenta dos lados de la noción de valor, ordenando baratijas de oro en una vistosa canasta de frutas y en una escultura geométrica mínima, respectivamente. Cruzvillegas deambula por mercados de pulgas y tiendas locales de mayoreo en busca de materiales para esculturas como *Bougie du Isthmus* (Vela del Istmo) (2005) y *Rond point* (Punto redondo) (2006), mientras que Carabajal transforma materiales de su propio estudio de artista como tiza, lápices de colores y lámparas de gancho en un paisaje imaginario como el de *Mediodía sobre la mesa insobornable* (2005–06).

La referencia de Cruzvillegas a una pizarra en *Rond point*, aunque relacionada con el uso frecuente que Beuys hacía de ellas en sus conferencias, es, según el artista, una alusión al pensamiento fragmentario y la construcción, la inestabilidad y falta de equilibrio, escribir, borrar y volver a escribir.[13]

Los tapices elaborados meticulosamente a mano de Gabriel Kuri elevan los recibos de compras hechas en una farmacia o un supermercado, el registro más básico de una transacción comercial, a objetos de arte importantes que, con un giro irónico y sutil, requieren de los recursos de clientes acaudalados o de los de instituciones artísticas para ser adquiridos. Sin embargo, más que ser un referente de nociones actuales de valor de cambio, en *Trinity (voucher)* (Trinidad [pagaré]) (2004) Kuri examina el fenómeno de la trinidad en un tapiz de tres partes que incluye las versiones amarilla, rosada y blanca de un recibo de tarjeta de crédito, mientras que en *Untitled (Gobelino empalmado)* (Sin título) (2006) yuxtapone tres tipos de recibo. El artista afirma lo siguiente acerca de su interés por el número tres: "No tengo necesariamente un interés particular por todas las implicaciones del número tres (históricas, numerológicas, religiosas . . .) Pero da una sensación de suficiencia, la entrada en la pluralidad, justo después del par, que me gusta. Una relación de tres implica correspondencia, mutualidad, reflexión, dependencia, todo más uno, con lo que siento que el problema de repente explota de manera significativa. En términos compositivos, el tres es también un número que para mí funciona".[14]

Según Caroline Tisdall, "La estructura triple era un tema que fascinaba a Beuys. Se había topado con triadas, trinidades y triángulos durante todos sus estudios de filosofía occidental cristianismo temprano y ciencias naturales, desde la santa trinidad, pasando por la alquimia y hasta llegar a Rudolf Steiner y la frase 'Del pueblo, por el pueblo, para el pueblo' del discurso de Gettysburg de Abraham Lincoln, que hoy parecería muy oportuno. Vio que las triadas dominaban las estructuras naturales y la naturaleza humana, y se hicieron recurrentes en sus esculturas, dibujos y acciones".[15]

Pasando de los restos minúsculos de la vida cotidiana, como los recibos, a un carro, el Volkswagen Sedán de Damián Ortega se convierte en el protagonista estelar de la película *Escarabajo* (2005), parte de su *Beetle Trilogy* (La trilogía del escarabajo). Filmada durante un viaje de Los Angeles a la Ciudad de México, y originalmente en película de 8 milímetros, tiene la cualidad nostálgica de las películas familiares de la los años sesenta y setenta, una época en la que la popularidad de estos carros

había alcanzado su cúspide, y su nombre oficial se convirtió en Beetle (escarabajo). Con partes fáciles de arreglar, y una fábrica en la cercana Puebla, el Volkswagen Sedán se hizo el carro omnipresente en la Ciudad de México, y para muchos es una imagen cotidiana en todo el país. En su trilogía Ortega explora la forma icónica del automóvil, su simbolismo y su relación con la clase obrera de México, además de la relación personal que a menudo se desarrolla con el carro propio, y, literalmente, en *Escarabajo* termina por darle sepultura, cuando entierra el carro en un campo de flores rosadas.

Si ampliamos la idea de los objetos escultóricos encontrados hasta abarcar el cuerpo humano, el artista del tatuaje Dr. Lakra utiliza el más decisivo de los lienzos. Aunque sigue tatuando cuerpos, también ha creado un *corpus* de obra tatuando anuncios de revistas antiguas, retratos, y, más recientemente, muñecas *kewpie*, tazas, y platos. Como una de las formas más antiguas de ornamentación corporal, y con una historia de unos 5.000 años, el vocabulario visual del artista del tatuaje, aunque extraordinariamente variado, trasciende las fronteras del lenguaje y la cultura y se convierte en algo adoptado mucho más ampliamente.

La palabra como imagen

A partir de la década de 1960, el lenguaje y el texto se convirtieron en la base de muchas obras de artistas como Mel Bochner, Joseph Kosuth y Lawrence Weiner, además de Art & Language, un colectivo de artistas conceptuales británicos formado a finales de la década de 1960 que sigue trabajando hoy en día, y de muchos otros, incluyendo a poetas concretos, que incorporaron texto a sus obras desafiando la experiencia tradicional de la lectura. Los artistas que participan en esta exposición no sólo examinan la presencia física de textos, sino los mensajes que conllevan y la manera en la que asociamos palabras con imágenes o recuerdos de algo familiar.

"Para mí, la palabra es lo que produce todas las imágenes", es la afirmación de Beuys,[16] que describe de manera precisa las obras que en esta exposición presentan Julieta Aranda, Stefan Brüggemann, Mario García Torres, y Pablo Helguera, quienes utilizan el lenguaje, escrito o hablado, para atraer al espectador. La serie *Portable Graffiti (Graffiti portátil)* (2006) de Julieta Aranda implica el sentido maleable del lenguaje

y su dependencia de un contexto dado, mientras que su *Untitled (Coloring Book)* (Sin título [Libro de colores]) (2007), permite a los espectadores utilizar su propia subjetividad para proyectar colores a frases tomadas de colores de pintura verdaderos, ejemplificando así lo evocativas que pueden ser las palabras no sólo de objetos, sino también de abstracciones como sentimientos, colores, estados de ánimo y recuerdos.

Explanations (Explicaciones) (2002) de Stefan Brüggemann subvierte la apariencia familiar del texto negro sobre un fondo blanco al ampliar el texto al tamaño de un tablón de anuncios. Dentro del contexto de la galería, el significado de la frase "Todas mis ideas son importadas, Todos mis productos son exportados, Todas mis explicaciones son basura" se vuelve secundario frente a la presencia visual contundente de las enormes letras de vinilo negro. La manera en la que Brüggemann ensombrece deliberadamente el significado de estas frases atrevidas culmina con *No. 11* (2006), de la serie *Obliteration* (Obliteración). Una vez más, inspirándose en el mundo de la publicidad comercial y sus anuncios, los neones de Brüggemann en *Obliteration* se basan en garabatos abstractos que denotan la ausencia de cualquier significado o propósito de comunicación claro, ejemplo de ello es precisamente *No. 11*, un neón negro, que va más allá negando la presencia del color. Como letrero, es un total despropósito. Como obra de arte, es brillante.

Mario García Torres utiliza el lenguaje y el texto como implicaciones de la verdad que se encuentra dentro de su historia ficticia de un viaje a Kabul, Afganistán, en busca del One Hotel del artista italiano Alighiero e Boetti. Para García Torres, el texto está relacionado intrínsecamente con la prueba del tiempo, aunque subvierta su autenticidad. En un grupo de obras titulado *Paradoxically It Doesn´t Seem That Far from Here* (Paradójicamente no parece estar tan lejos) (2006), el artista presenta las cartas que escribió a Boetti en papel térmico para fax, fechadas en el otoño de 2001 pero creadas en 2006. Debido a la naturaleza fugitiva de la tinta sobre el papel, que se ha ido destiñendo, el texto ya no es visible. García Torres recrea la obra de Boetti *Today is . . .* (Hoy es) (1970) escribiendo en la pared los titulares de las noticias de ese día en Kabul. Como las noticias, la obra tiene una vida efímera. Además, dos piezas enmarcadas de papel con membrete del hotel sirven como pruebas de la existencia del hotel. Una tarjeta telefónica, que se puede usar para llamar a un número en el que contesta un mensaje grabado por el artista, añade credibilidad adicional a la historia de su viaje a Kabul. Las obras forman en su conjunto una narrativa que no tiene en cuenta la necesidad de la verdad y que ve con buenos ojos la idea de viajes y conversaciones que sólo existen en la imaginación de García Torres.

El uso de la ficción también se da en la obra de Pablo Helguera que abarca desde obras de teatro, libros, óperas, foros académicos hasta instituciones ficticias como *The School of Panamerican Unrest* (La escuela panamericana del desasosiego) (2006). De muchos modos, como lo hacía la Oficina de Democracia Directa de Beuys, *La escuela panamericana del desasosiego* es una institución basada en el diálogo y en el lenguaje. Helguera viajó desde Alaska a Tierra del Fuego cargando con una escuelita portátil amarilla. El viaje empezó con una reunión con Marie Smith Jones, la última hablante de Eyak, un idioma de los indígenas de Alaska, y culminó con Cristina Calderón, la última persona que habla Yaghan, lengua de los nativos de Tierra del Fuego. Haciendo más de treinta escalas en centros urbanos de América del Norte, Central y del Sur, Helguera utilizó el arte de la palabra hablada, o *parole*, en un contexto público, para relacionarse con varias comunidades artísticas y crear redes y contactos en el Continente Americano.

"Todo el mundo artista"

Así como Beuys trató de ampliar y de hacer fluida la noción de escultura, esta exposición busca ampliar las nociones de arte, fronteras, nacionalidades, regiones y movimientos artísticos, hacia un nuevo paradigma basado en ideas arraigadas en lo social. Por social, no quiero sugerir una aproximación de comunidad activista que ignore la importancia de la experiencia visual o conceptual, sino una que conecte con la gente a nivel individual en una manera más democrática, espontánea, lúdica y esencialmente más significativa, frente al inflado mercado del arte contemporáneo actual, que *fetichiza* los objetos de arte y los empuja a los territorios de los ricos y de las élites. La obra que Nicholas Bourriaud definió como "estética relacional"[17] es una encarnación reciente de las intenciones de algunos artistas de las décadas de 1960 y 1970 que inspiraron a muchos de los

artistas de esta exposición y que laboraban contra la mercantilización del arte. Aunque desde entonces hemos aprendido que todo, incluyendo los cuadros creados específicamente para su ubicación de Sol LeWitt y los desechos de *pad thai* de la cena de Rirkrit Tiravanija pueden convertirse en mercancía, los artistas cuyas obras se incluyen en *Escultura social* descartan claramente eso como su preocupación principal. Todos y cada uno de ellos han encontrado maneras de crear trabajos que son a la vez profundos y accesibles.

Ampliar las ideas y las formas que sustenta la cultura visual –desde la música y los tatuajes hasta las acciones y la arquitectura– es sólo el primer paso en la concepción del mundo como escultura, mientras que la frase "Todo el mundo artista" nos desafía a imaginar cómo podemos dar forma, moldear y tallar las estructuras globales, sociales y medioambientales de nuestra vida actual.

Traducido del inglés por Fernando Feliu-Moggi

Julie Rodrigues Widholm es Curadora Asistente en el Museum of Contemporary Art, Chicago.

1 Joseph Beuys, Introducción, en Caroline Tisdall, *Joseph Beuys* (Londres: Thames and Hudson, 1979), p. 6.

2 Caroline Tisdall, Ibid., p. 228.

3 Entre los artistas participantes se encontraban Rubén Bautista, Mónica Castillo, Roberto Escobar, Silvia Gruner, Gabriel Orozco, Raúl Piña, Mario Rangel, Manuel Rocha, Ulf Rollof, Juan Manuel Romero, Melanie Smith y Eugenia Vargas.

4 Correspondencia electrónica con Fernando Carabajal, 26 de marzo, 2007.

5 Scott Watson, "The Wound and the Instrument Joseph Beuys", *Vanguard,* (Verano, 1988), p. 20. Joseph Beuys citado por Caroline Tisdall, "Beuys: Coyote", Studio International, 192:982 (Julio/Agosto 1976), pp. 34–40.

6 La pantera no existe como especie. Las panteras son leopardos negros, o pumas, o jaguares, con un exceso de melanina en su piel.

7 La organización de democracia directa tuvo lugar en Documenta 5 en Kassel, Alemania. Beuys creó varias y ofreció conversaciones y conferencias en una oficina durante 100 días.

8 Según lo define Nicolas Bourriaud en su libro *Relational Aesthetics* (París: les presses du réel, 1998) el arte relacional es: "un conjunto de practicás artísticas que tiene como punto de partida teórico y práctico la totalidad de las relaciones humanas y su contexto social, en vez de un espacio privado e independiente".

9 Para una discusión sobre la falta de criterios estéticos en la evaluación crítica de obras de compromiso social, véase el ensayo de Claire Bishop "The Social Turn: Collaboration and its Discontents", *Artforum* (Febrero, 2006, XLVI, no. 6), pp. 178–83.

10 Abraham Cruzvillegas escribió su tesis en la UNAM sobre la Universidad Libre Internacional de Beuys como modelo pedagógico.

11 Véase www.ubu.com/film/beuys.html.

12 LSE creó una camiseta con el mensaje inspirado por la canción de Joseph Beuys "Sonne Statt Reagan".

13 Correspondencia electrónica con Abraham Cruzvillegas, 6 de noviembre, 2006.

14 Correspondencia electrónica con Gabriel Kuri, 14 de febrero, 2007.

15 Caroline Tisdall, "Beuys in America, or The Energy Plan for Western Man", *Beuys in America.* (Nueva York: Four Walls Eight Windows, 1979), p. 10.

16 Scott Watson, "The Wound and the Instrument Joseph Beuys", *Vanguard* (Verano, 1988), p. 22. Beuys citado por Caroline Tisdall, "Beuys: Coyote," *Studio International* 192:982 (Julio/ Agosto 1976), pp. 34–40.

17 Bourriaud, véase nota 8.

Lines and Convergences:
Conceptual Art in Mexico During the 1990s

ITALA SCHMELZ

In her book *Six Years: The Dematerialization of the Art Object from 1966 to 1972*, Lucy R. Lippard[1] documents the production of conceptual art over a period of six years, during which the New York art scene was changed forever. She reviews the events of that time from a very personal perspective: as Sol LeWitt's friend and Robert Ryman's companion, and as a writer who collaborated with artists such as Dan Graham, Eva Hesse, Donald Judd, Richard Serra, and Robert Smithson. She played a unique role in the history of nonobjective art, and her activities eventually helped define the role of the contemporary curator.

Lippard once said, "I have learned everything I know about art from artists." In a similar fashion, my own experience of the 1990s in Mexico was marked by my commitment and even my devotion to the art practice of my generation. For that reason, I have decided to address the contemporary Mexican art scene from a personal perspective. I will outline some of the coincidences that led to my involvement with recent artistic production, but in a format more like that of a travelogue than a historical document.

1. Temístocles 44

Of all the artists I have met, I have known Damián Ortega the longest. We attended some of the same *escuelas activas* that began to proliferate

Photo © Keith Dannemiller / CORBIS

during those years. These "active schools" were based on the belief that art must form an integral part of education. Ortega was always a bad student in junior high. He made fun of everything, mocking his surroundings in cartoons that he drew in his notebooks. When we graduated from high school, I was sure he would wind up as a political cartoonist — and indeed, he participated in group shows along with certain individuals who eventually became the most satirical pens in leftist periodicals. But a couple of years later, in 1992, he invited me to an event that intrigued me: an opening at Temístocles 44. The place was full of people I found appealing — smoking and drinking beer while they talked. Enigmatic works were displayed in every corner of the abandoned mansion; while there, I discovered that they were classified as conceptual art. This is what the artists of my generation were producing, and I was completely ignorant: as a philosophy major, I was obsessively reading Immanuel Kant while I worked on my undergraduate thesis.

What I saw at that opening and the many others I began to frequent turned out to be my first taste of nontraditional art. It was like discovering a continent that had been there for decades, but which I had never seen. My earliest experience of conceptual art was Smithson's *Spiral Jetty*, which Ortega had reproduced in a small pond at the house on Temístocles Street. That was the first I had ever heard of that monumental piece, of Smithson, and of land art in general.

I was gradually taking a closer interest in art, but that tendency accelerated without me ever making a conscious decision to do so. I became a curator and an art critic at a time when the structures of art were being profoundly transformed. My relationship with conceptual art came about through my direct contact with the artists as a curator and a writer. This put me in a unique position given that my personal reflective process was closely tied to the artists' aesthetic, visual, and conceptual proposals.

It was time for the meta-discourses of nineteenth-century rationalism to be toppled from their pedestals! This was the gist of my readings of Jacques Derrida, Michel Foucault, Jean-François Lyotard, etc. The great discourses of Western knowledge and power needed to be deconstructed, the paradigms of reason had to be questioned, and what better way to do so than through conceptual art? It was a language, a means of communication that could not be reduced to a single production system or a single philosophical model, an art form that could remain in uncertainty while exploring a multiplicity of practices, generating an inter- or trans-discipline able to think in images and reconceptualize the objects and territories of contemporary culture.

The Temístocles event brought together a group of artists who were formally interested in minimalism, *arte povera*, and conceptual art. In Mexico, it opened people's eyes to the deconstructive possibilities of art. The artists included friends and collaborators such as Eduardo Abaroa, Abraham Cruzvillegas, Daniel Guzmán, Ortega, Sofia Taboas, and Pablo Vargas Lugo. This was a close-knit and to some extent self-taught group, at a time when there were not many opportunities to study contemporary art in the formal school system. But while they got together to talk about art under their own initiative, they never declared themselves as a group or collective. They made a cooperative effort to turn the house that Haydée Rovirosa had loaned them into a space for experimentation and developing new projects. They also invited other artists such as Silvia Gruner and Daniela Rossell to join them. In 1995, this same group (give or take a few names) held a show at the Modern Art Museum in Mexico City entitled *Acne, or the New Illustrated Social Contract.*[2] It was the first time in Mexico that such a prestigious art institution opened its doors to this generation of creators.

2. La Panadería

The year 1994 was a crucial one in Mexican politics. It was the end of President Carlos Salinas de Gortari's six-year term in office, during which he signed the North American Free Trade Agreement (NAFTA) between Mexico, the United States, and Canada. However, the final months of his administration were tainted by the armed uprising of the Zapatista Army in Chiapas, led by Subcomandante Marcos. Following the assassination of the official candidate Luis Donaldo Colosio, Ernesto Zedillo took his place

and eventually became president. During this period of intense social unrest, when we believed in our youthfulness that we could accomplish truly important things, Vicente Razo organized an event: a political art happening that would influence our era and present an alternative to the conformist outlook of the cosmopolitan snobs who were producing contemporary art at the time.

My first contact with Razo was at parties and alternative art openings. We were both students: I was attending classes at the UNAM, and he was studying at the UNAM[3] National School of Visual Arts. He was involved with a more intense crowd: the rebels and leftists, the *political activists*. I had never read anything by Guy Debord, but they all carried *The Society of the Spectacle* under their arms wherever they went.

Around the same time, Yoshua Okón returned to more familiar territory after studying at a university in Canada. His father offered him an empty space that had once been home to a famous kosher bakery in the Condesa district, which had been a predominantly Jewish neighborhood before becoming the hippest part of Mexico City. The former bakery was a mess: dirty and disorganized. So Okón appealed to the artistic community, asking local creators to do something in this space. Okón knew very little of the current situation in Mexico, but he had a vague idea of what he wanted to make of La Panadería (The Bakery), and a good grasp of the theory and history of international contemporary art movements. He was insistent that this be a place both by and for artists, not something institutional or commercial.

Okón wanted to convince me of the project's legitimacy, so I would help him bring it about. But I was planning a trip to the desert to try peyote, so I asked him if we could talk about it when I got back. At six the following morning, Okón was on the train to San Luis Potosí, with the idea of joining us on our trip. My travel companions weren't very pleased with the last-minute addition to our group. They saw Okón as a rich kid who had returned to Mexico from abroad to set up his own gallery. I was actually happy to see him: we got along well, and I was intrigued by the idea of La Panadería.

Okón offered the space to Razo for the political art event he was planning. Both were excited by the idea but had not been able to consolidate their plans. They needed a curator. They invited me to work with them, and this gave rise to the idea for *The Rebel's Fair*. Despite getting somewhat out of hand in the execution, it was a great laboratory for many things to come.

The Rebel's Fair turned into a major event — a veritable *happening*. There were stickers, prints, comics, and T-shirts designed by different artists for sale; there were performances, installations, and a pirate radio station transmitting live from the ovens of the original bakery. Participating artists included Gustavo Artigas, Mariana Botey, Andrea Ferreira, Luis Figueroa, Pilar Mascaró, and Taniel Morales. Botey decided to take a more radical approach to activism, inciting a takeover of the gallery by *chavos banda* — members of an urban youth subculture, and in this case, self-proclaimed anarchists. They covered the gallery with black flags and held an impromptu punk rock gig. From the point of view of innovation — as understood by avant-garde artists — such practices may not seem very original. But in terms of rediscovering art as a critical tool, it was a breakthrough for the artists of my generation, especially given the sociopolitical moment.

The masses of people in attendance started to panic as a rumor spread that the police were going to raid the place. Melquiades Herrera did his celebrated performance in which he inserted a bottle of Presidente Brandy[4] into his anus. Some of Okón's relatives arrived just in time to be horrified by the subversive activities their nephew had gotten himself into. While the fair did not result in any major disasters, it did cause a rupture between us. Okón felt that we had put his gallery project at risk, and Razo believed that he had sold out his political beliefs by working with Okón.

I never worked with Okón again, but I was witness to the success of his plans for the space. La Panadería would become one of the most important alternative art galleries in Mexico in the 1990s. Shortly after *The Rebel's Fair*, Okón's friend Miguel Calderón took over as La Panadería's co-coordinator — a position he would hold for many years, during which they were awarded

a fellowship by the Rockefeller Foundation. More than just a space for political art, La Panadería became a forum to express the tedium of being young and affluent. And more than a critical space, it was a bold one, where the morality of a highly conservative society was challenged. La Panadería's ongoing artistic residencies also introduced Mexican audiences to the international art scene.

3. Gabriel Orozco

In 1994, I spent my Christmas holidays at the beach with three girlfriends. We went to a beautiful spot on the Oaxaca coast that is only accessible by boat. After navigating labyrinthine mangrove swamps inhabited by millions of exotic birds, we reached a kind of primitive paradise with straw huts on the sand and hammocks swaying in the sea breeze. It was named Chacahua.

There was an interesting group camped at the palapa next to ours. I spent an afternoon watching one of them who was engrossed in some mysterious activity. He built a large pyramid out of sand on a table and took pictures of it from different angles. Then he turned his attention to a rusty broken chair, photographing it in just as much detail. I was fascinated by what he was doing but never understood the significance of it until several years later when I saw those photographs in a catalogue. I had been watching one of the greatest artists of our time at work: Gabriel Orozco.

At that point, I realized that Orozco had transformed his awareness of his surroundings and his ability to restore discarded objects to a state of beauty into a form of conceptual art. It was not only his ability to see things differently but the act of turning that into an artistic statement that had allowed him to invent an entirely new way of recovering poetic wonder. Orozco has had a strong impact on recent generations of artists, but I believe he has also played a fundamental role in creating a public for contemporary art in Mexico. The precision and simplicity of his work facilitated the transition to a conceptual interpretation. For years, Mexicans had viewed Orozco's production and international celebrity as something almost mythical, until we were finally able to see his work in a retrospective at the Tamayo Museum of Contemporary Art in 2000.

Some have said that Orozco was the tip of the iceberg in terms of the presence of Mexican creators on the international art scene. He holds the distinction of being the first Mexican to have his work sold at major auctions around the world as international rather than Latin American art. Moreover, the price of his work is continuing to rise on the world market.[5] Experts consider him to be a good investment, and certain collectors have stated that works by Orozco acquired several years ago have risen in value exponentially.

Juan Carlos Martín's documentary on Gabriel Orozco[6] shows him in Chacahua gathering rusty cans that he would use months later to create a magnificent constellation for a show in Europe. I also enjoyed seeing him as a flaneur in New York — prior to all the international recognition and fame — driving a garbage truck on his rounds as he gathers materials. While it has been difficult for Mexican artists to emerge from Orozco's shadow, he himself has found it especially hard to do so. This is perhaps why, after having occupied all the bestseller lists of the art world, the artist reflects (in the same documentary) on the possibility of not being Gabriel Orozco any longer.[7]

4. Superficial

In the 1990s, artists, critics, and curators from Guadalajara started gaining ground on the Mexico City art scene. From 1992 to 1998, the only serious art fair in the country was held in Guadalajara, which included a symposium on art theory.[8] Independent spaces such as OPA[9] were created, and from 1998 to 2001, Carlos Ashida directed a space at the university that was devoted to major contemporary art exhibitions such as the Patchett Collection. Recently, there has been talk of building a Guggenheim Museum in Guadalajara, which one hopes would produce an artistic-commercial phenomenon similar to that of Bilbao.

There is one person whose singular presence was felt at every one of these events: the curator, collector, businessman, and philosopher Patrick

Charpenel—a fundamental part of the Guadalajara art scene, possessing an incredible drawing power and incomparable persistence.

My relationship with Charpenel began long before he curated the Gabriel Orozco show at the Palace of Fine Arts in Mexico City.[10] I met him through a mutual friend who has been living for many years as a Buddhist monk in Thailand. Right from the outset, Charpenel made his opinions on conceptual art clear: he felt that the artists of the 1990s, unlike the conceptual artists of the 1970s, were characterized by their superficial attitude. Banality had become the most radical branch of the art practice of our time.

Charpenel invited me to participate in an extreme experience at the very limits of art. In 1997, a group of artists from Guadalajara formed a collective named *Jalarte a. i.* The name was an abbreviation for Jalisco Arte Asociación Irregular, but also a play on words and a clear reference to masturbation (*jalarte,* which literally means "to pull yourself"). And so, I found myself forced to deal with their bizarre ideas while I wrote a text about them, where the antecedents of dadaism became an obligatory reference.

Three years later, Charpenel asked me to be the cocurator of an exhibition of his collection, entitled *Superficial.* I still claimed to find flashes of the sublime in the work, but Charpenel insisted on its banality. During this period, I learned that not all art needed to transmit an aesthetic experience. This revelation has allowed me to stand many contemporary works such as those of Stefan Brüggemann and Mario García Torres.

5. The Jumex Collection

Around 1997, after completing a master's in art history and working for a while at the Lisson Gallery, Patricia Martín—whom I have known since elementary school—returned from London to work for one of the wealthiest industrialists in Mexico: Eugenio López, son of the owners of the Jumex juice company, which is one of the ten largest corporations in the country. One day, she took me to Ecatepec. To get there, we had to cross the city's industrial zone and the belts of poverty that surround it.

After driving for at least an hour, we reached the Jumex factory. Behind the impressive building, there was a small vacant office with only a computer inside. Martín began describing her plans, which I thought were crazy, ambitious, and unfeasible. She and López were going to put together the largest collection of contemporary art in Mexico, build an exhibition space and a specialized library within the factory, instigate support programs for artists, publish books, and more. The Jumex Collection would be a watershed in Mexico, my friend said. Eugenio López wanted to invest a lot of money in art. But how much was a lot? I wondered. I had no idea!

In just a few years, López and Martín's effective teamwork turned their dreams into reality. This fact certainly changed both their lives and the artistic panorama in Mexico. With the Jumex Collection underway, and a number of new galleries opening (kurimanzutto, OMR, Enrique Guerrero, etc.), Mexico's renaissance in contemporary art that had long been in the making in alternative spaces and nonprofit underground initiatives became known worldwide as fertile ground for the international art market.

In recent years, Mexico has attracted not only the gaze of the international art scene, but also collectors' pocketbooks. Moreover, Eugenio López's example has generated greater interest among Mexicans in forming private collections. But Jumex has created more than just an art collection: it has shown a strong commitment to supporting the production, exhibition, and education of Mexican artists and curators, and provided funding to a large number of projects and spaces, including government-run museums.

6. Arco '05

In the year 2002, what had been an international boom in Mexican art became a veritable explosion. A number of group shows were organized in the United States and Europe with the idea of presenting the new form of seeing and making art in Mexico.[11] The tide had turned and apparently — finally — Mexican artists were breaking the bonds of nationalism and the traditional discourses of *lo mexicano*. The colorful and picturesque

styles of the past had been left behind and were no longer a prerequisite to participating in a dialogue among nations. This ecstasy of international recognition lasted until 2005, when Mexico was the honored guest at Arco, the renowned Madrid Art Fair — at a time when our national cultural institutions were clearly in decline. The Mexican artistic community greeted Arco '05 with conflicting reactions. And while it seemed to cover the same ground as previous exhibitions, it was in fact this rehashing that gave me my first opportunity to participate in one of these international showcases, writing an essay for the catalogue of the show presented at the Reina Sofía Art Center, which was curated by Osvaldo Sánchez.

What was the point of such an arduous and extensive conceptual revolution? In spite of the distance that the artists of the 1990s had deliberately placed between themselves and Mexicanist discourses of identity, the organizers of the Madrid fair welcomed the Mexicans with the prediction that the 2005 edition of Arco would be *very colorful.* Nor did Mexican authorities display much confidence in contemporary production. To ensure that the Spanish public would not be disappointed by the overwhelming emphasis on internationalist conceptualism, they placed Frida Kahlo's largest painting, *The Two Fridas,* in a prominent position within the premises.[12]

This brings to mind another contradiction of Mexican art in the 1990s. So-called Mexican art has always included foreign artists that adopted our country as a key source of inspiration. Take Tina Modotti and Edward Weston, who were delighted by a country still untouched by progress in the early twentieth century. William Burroughs and the Beat generation also enjoyed heading south of the border to relax and renew their spirit and to consume locally grown narcotics such as marijuana and peyote. Rock bands like The Doors followed in their footsteps. Robert Smithson also came to Mexico. In his 1969 visit to Palenque, he was intrigued not so much by the pre-Hispanic ruins, but by the vernacular architecture of the hotel where he was staying. This trip was a detonator for his aesthetic: he was so fascinated by time's random effect on things, the forms of decay, the hotel's eccentric construction and lack of planning, that on returning home, he gave a lecture illustrated by the slides he had taken of the building.[13]

Orozco represents the Mexican artist who was able to gain international recognition on a level comparable to that of Frida Kahlo and Diego Rivera, but Francis Alÿs, Thomas Glassford, Santiago Sierra, and Melanie Smith have become some of the most important names in contemporary Mexican art, though none of them are Mexican. Their work would not have been possible in any other country. To a great extent, they have all spent their years in Mexico working in a particular form that was defined by the fact of living in this country and by how that has affected them personally.

Colophon
I could include more anecdotes and many more names on these pages, but I will leave my outline of convergences here. I hope to have familiarized the reader with some of the personalities that have gained recognition in recent years, people who have enjoyed greater visibility on the international scene. My intention has been to provide an overview of a moment in Mexican art history that has been mythicized to the point of becoming a kind of packaged official version designed to represent us abroad, thus obscuring a much richer and more diverse substructure. While I believe that events in general are not objective, my exercise in memory has created a necessarily subjective perspective from which one may take a look.

Translated from Spanish by Michelle Suderman

Itala Schmelz is Director of the Sala de Arte Público Siqueiros, Mexico City.

1 First edition published in 1973; second edition published by the University of California Press in 1997.

2 The show's curators were Patrick Charpenel and Carlos Ashida.

3 Universidad Nacional Autónoma de México (National Autonomous University of Mexico).

4 The event was held the same day that Ernesto Zedillo was sworn in as president of Mexico.

5 *Revista Expansión* no. 956 (Mexico City, December 2006).

6 *Kurismaki Producciones*, 2003.

7 "I think the next step in my rebellion could be to rebel against myself and stop doing what I do. [. . .]There are times when I like the idea of not being Gabriel Orozco anymore and of being something else."

8 FITAC (International Forum on Contemporary Art Theory), organized by Carlos Ashida and Guillermo Santamarina.

9 Office for Artistic Projects.

10 November 2006 to February 2007

11 Olivier Debroise mentions four events in particular (in chronological order): *Axis Mexico* at the San Diego Art Museum, California, curated by Betty-Sue Hertz; *20 Million Mexicans Can't Be Wrong*, presented by Cuauhtémoc Medina at the South London Gallery; *Zebra Crossing*, a show organized by Magali Arriola for the MEXArtes-Berlin.de Festival; and the polemic *Mexico City: An Exhibition about the Exchange Rates of Bodies and Values*, which curator Klaus Biesenbach presented at the P.S.1 Contemporary Art Center in New York.

12 I recommend the review *Nación y monumento: Usos y Abusos. Arco '05*, which Francisco Reyes Palma published in *Curare* no. 25 (January/June 2005).

13 The Sala de Arte Público Siqueiros (SAPS) showed *Hotel Palenque* for the first time in Mexico, November 2006 to February 2007.

Trazos y convergencias: arte conceptual en México en la década de 1990

ITALA SCHMELZ

En su libro *Six Years: The Dematerialization of Art Object from 1966 to 1972*, Lucy R. Lippard[1] reúne la documentación del arte conceptual producido en un periodo de seis años que consiguió cambiar para siempre el panorama artístico de Nueva York. Lippard dio cuenta de aquellos acontecimientos desde una perspectiva muy personal: la de ser amiga de Sol LeWitt y compañera de Robert Ryman, además de escritora y colaboradora de artistas tales como Dan Graham, Eva Hesse, Donald Judd, Richard Serra y Robert Smithson, entre otros. El lugar que ella llegó a ocupar en la historia del arte "no objetual" fue decisivo: sus múltiples actividades contribuyeron a delinear el papel del curador contemporáneo.

De forma similar a lo ocurrido a Lippard –quien en cierta ocasión afirmó: "He aprendido todo lo que sé sobre arte en los estudios de los artistas"–, a mí me tocó vivir la década de 1990 en México con entrega y franca devoción hacia el quehacer artístico de mi generación. Por tal motivo, he decido referirme al panorama del arte contemporáneo mexicano desde una postura personal. A continuación esbozaré algunas coincidencias que me fueron involucrando con la producción de los últimos lustros, más como un diario de viaje que como un texto de Historia con mayúscula.

1. Temístocles 44

De todos los artistas con los que he tenido contacto, Damián Ortega es a quien conozco de más tiempo atrás. Ambos asistimos a las mismas

escuelas activas que empezaban a proliferar por aquellos años, y cuya premisa era que el arte tenía que ser parte integral de la educación. En la secundaria, Ortega fue siempre un mal estudiante, hacía chistes de todo y se burlaba del entorno dibujando caricaturas en su cuaderno. Cuando salimos de la preparatoria, me quedé con la idea de que sería un caricaturista político, incluso expuso con algunos de los dibujantes que se convertirían en las plumas más satíricas de los diarios y las revistas de izquierda. Sin embargo, un par de años después, en 1992, me invitó a un evento que me pareció fascinante: una inauguración en Temístocles 44. El lugar estaba lleno de gente que me resultó muy atractiva; fumaban y bebían cerveza mientras conversaban. En los rincones de esa casona abandonada, se desplegaban unas enigmáticas piezas a las que –ahí me enteré– se les llamaba arte conceptual. Esto era lo que los artistas de mi generación estaban haciendo, y yo ni idea tenía al respecto. Como estudiante de filosofía, me dedicaba a leer fanáticamente a Kant para escribir mi tesis de licenciatura.

Lo que vi en esa inauguración, y en muchas otras a las que me volví asidua, constituyó mi primera experiencia de arte no tradicional. Fue como descubrir un viejo continente que ahí estaba desde hacía décadas, pero que yo desconocía. La primera pieza de arte conceptual que recuerdo es *Spiral Jetty*, de Robert Smithson, reproducida por Ortega en un pequeño charco del jardín de Temístocles. Fue así como tuve conocimiento de esa monumental obra de arte, de su artista y del *land art*.

Mi aproximación a la producción artística se precipitó sin que yo realmente estuviera tomando una decisión consciente. Más que filósofa, devine crítica de arte y curadora en el momento en que las estructuras del arte estaban siendo profundamente transformadas. Mi relación con el arte conceptual se dió directamente con los artistas a través de la curaduría y la escritura. Eso me puso en una posición muy particular: mi propio proceso de reflexión quedó involucrado con las propuestas plásticas, visuales y conceptuales de los artistas.

¡Había llegado el momento de derrocar los metadiscursos del racionalismo decimonónico! Ésta era mi convicción influida por la filosofía de Jaques Derrida, Michel Foucault y Jean-François Lyotard. Había que deconstruir los grandes discursos del saber y del poder occidental. Era preciso poner en crisis los paradigmas de la razón. Y qué mejor manera de lograrlo que a través del arte conceptual, un lenguaje, un medio de comunicación que no se reduce a un sólo sistema de producción ni a un único modelo de pensamiento. Un arte que es a la vez capaz de sostenerse en la incertidumbre y de explorar una multiplicidad de prácticas, generando una inter-transdisciplina apta para pensar con imágenes y reconceptualizar los objetos y los territorios de la cultura contemporánea.

Temístocles 44 reunió a un grupo de artistas interesados formalmente en lo minimalista, en lo povera y en lo conceptual, que consiguieron que la gente en México abriera los ojos a las posibilidades de las prácticas deconstructivas del arte. Entre los amigos y colaboradores que integraron este grupo, se encontraban: Eduardo Abaroa, Abraham Cruzvillegas, Daniel Guzmán, Ortega, Sofía Táboas y Pablo Vargas Lugo. Todos eran solidarios entre sí y hasta cierto punto autodidactas en un tiempo en que era muy difícil estudiar arte contemporáneo en las escuelas. Por iniciativa propia se juntaban para hablar de arte, sin por ello asumirse como un colectivo. Actuaban conjuntamente para hacer de la casa que les había prestado Haydeé Rovirosa un lugar para experimentar y desarrollar proyectos. También invitaron a otros artistas como Silvia Gruner y Daniela Rossell. Ese mismo grupo, nombres más, nombres menos, se presentó en el Museo de Arte Moderno, en 1995, con una exposición titulada Acné o el nuevo contrato social ilustrado.[2] Ésta fue la primera vez que semejante institución mexicana abría las puertas a esa generación de artistas.

2. La Panadería

El año de 1994 fue políticamente crucial para los mexicanos. El entonces presidente Carlos Salinas de Gortari estaba por concluir su sexenio durante el cual se había firmado el polémico Tratado de Libre Comercio (TLC) entre México, Estados Unidos y Canadá. Los últimos meses de su mandato estuvieron marcados por el levantamiento armado en Chiapas

por parte del Ejército Zapatista que encabezaba el subcomandante Marcos, y por el magnicidio del candidato oficial Luis Donaldo Colosio, tras el cual Ernesto Zedillo asumiría el poder. Durante estos momentos de mucho fervor social, en los que parecía que podíamos hacer cosas importantes o por lo menos así lo creíamos, Vicente Razo planeaba un *happening* de arte político que incidiera en nuestro momento, pero sobre todo que ofreciera una alternativa al conservadurismo de los *snobs* y cosmopolitas que en ese tiempo producían el arte contemporáneo.

Mi primer contacto con Razo se produjo en fiestas e inauguraciones de exposiciones alternativas. Ambos éramos estudiantes de la UNAM;[3] yo asistía formalmente a mis clases en la Facultad de Filosofía y Letras, y él a la Escuela Nacional de Artes Plásticas. Su banda la conformaban los gruesos, los rebeldes e izquierdosos, los "activistas políticos". Yo no había leído a Guy Debord, en cambio ellos, ya traían *La sociedad del espectáculo* bajo el brazo.

Por esas mismas fechas, Yoshua Okón volvía al terruño tras concluir sus estudios en una universidad canadiense. Su padre le había ofrecido que ocupara el local vacío de lo que por muchos años fue una célebre panadería kosher en la Colonia Condesa, la cual antes de convertirse en una zona *trendy* había sido un barrio judío importante. Como el local estaba desastroso, sucio y desordenado, Okón convocó a la comunidad artística para hacer algo de él. Si bien conocía muy poco la realidad mexicana y tenía una vaga idea de qué hacer de La Panadería, Okón dominaba la teoría e historia sobre los movimientos de arte contemporáneo internacional. Insistía en que aquél tenía que ser un lugar de artistas para artistas, no algo institucional ni una galería comercial.

A Okón le urgía convencerme de la legitimidad de su proyecto con la intención de que lo ayudara a realizarlo. Sin embargo, por esos días me encontraba organizando un viaje al desierto para comer peyote, por lo que le propuse que habláramos a mi regreso. A las seis de la mañana del día siguiente, Okón estaba en el tren rumbo a San Luis Potosí, decidido a hacer el viaje con nosotros. A mis compañeros no les agradó la anexión, pensaban que Okón era un niño rico que había regresado del extranjero

para poner su propia galería. A mí, en cambio, me dio gusto, me caía bien y me atraía la idea de La Panadería.

Okón ofreció a Razo su espacio para llevar a cabo el evento de arte político que estaba planeando. A los dos les entusiasmaba la idea, pero como no habían podido consolidarla por la falta de la mano de un curador, me invitaron a trabajar con ellos. De ahí surgió La feria del rebelde, un evento que hasta cierto punto se salió de nuestras manos, pero que sin duda fue un gran laboratorio para muchas cosas que estarían por venir.

Este happening resultó ser todo un acontecimiento: se produjeron y pusieron a la venta calcomanías, impresos, historietas y camisetas diseñadas por varios artistas; se realizaron *performances*, instalaciones y una radio pirata transmitió en vivo desde los hornos de la panadería original. En La feria del rebelde participaron Gustavo Artigas, Mariana Botey, Andrea Ferreira, Luis Figueroa, Pilar Mascaró y Taniel Morales, entre muchos artistas. Botey, quien apostaba por un activismo más radical, provocó la toma del lugar por chavos banda autodenominados anarquistas, quienes lo cubrieron con banderas negras y armaron un toquín *punk*. Desde la perspectiva de la innovación según la entendían los vanguardistas, quizá estas prácticas no podrían juzgarse como originales. Sin embargo, como redescubrimiento del arte o herramienta crítica, para los artistas de mi generación fue un hallazgo, particularmente por el momento político y social que estábamos viviendo.

Entre las multitudes asistentes empezó a cundir cierto pánico; corría la voz de que la policía iba hacer una redada. Aunado a ello, Melquiades Herrera llevó a cabo su célebre performance en el que se metía una botella de Brandy Presidente[4] por el ano, justo en el momento en que unos tíos de Okón pasaban por el lugar y observaron con horror que su sobrino estuviera involucrado en algo subversivo. Aunque La feria no desembocó en ningún desastre, al final la relación entre nosotros quedó fracturada. Okón sentía que habíamos puesto en riesgo su proyecto de espacio, y Razo pensó que trabajar con Okón había significado traicionar sus posturas políticas.

Nunca he vuelto a colaborar con Okón, sin embargo fui testigo de que llevó a cabo sus planes hasta posicionar a La Panadería como uno de los

espacios de arte alternativo más importantes de México en los noventa. Al poco tiempo de finalizar La feria del rebelde, un amigo de Okón, Miguel Calderón, regresó a México para asumir junto con aquél la coordinación de La Panadería, responsabilidad que conservaron por varios años, en los que fueron beneficiados con una beca de la Fundación Rockefeller. Más que un espacio de arte político, La Panadería se convirtió en un foro para expresar el tedio de la juventud acomodada. Más que crítico yo diría que era un espacio atrevido, en donde se desafiaba la moral de una sociedad muy conservadora. Con sus constantes programas de residencias, La Panadería acercó al público mexicano a la escena internacional del arte.

3. Gabriel Orozco

Las vacaciones de fin de año de 1994, las pasé con tres amigas en el mar. Fuimos a una playa bellísima en Oaxaca, a la que solamente se puede llegar en lancha. Atravesando laberintos de manglares habitados por millones de aves, se llega a una especie de paraíso originario con chozas de paja y hamacas mecidas por la brisa del mar, que se llama Chacahua.

En la palapa contigua a la nuestra, acampaba un grupo que me resultó interesante. Una tarde, me dediqué a observar a uno de ellos, que con absoluta seriedad realizaba una actividad indefinible. Sobre una mesa formó una gran pirámide de arena que comenzó a fotografiar desde muchos ángulos, después tomó una silla rota y oxidada que también fotografió con penetrante atención. Me sentí intrigada por su quehacer sin alcanzar a entender por qué lo hacía. Varios años después, encontré esas mismas fotografías publicadas en un catálogo, y descubrí que a quien había estado observando era, ni más ni menos, Gabriel Orozco, uno de los más grandes artistas de nuestro tiempo.

Fue entonces cuando entendí que Orozco había convertido su sensibilidad para contemplar el entorno y su habilidad para volver a dar belleza a lo desechado en un arte conceptual. No sólo su capacidad de ver de cierta manera, sino el hecho de hacer de eso un acto artístico, abrieron el camino hacia una manera completamente nueva de recuperar el asombro poético. Orozco ha sido muy importante para las nuevas generaciones de artistas, pero creo además que su trabajo ha sido fundamental para la formación del público de arte contemporáneo mexicano. La precisión y sencillez de sus obras facilitan el paso hacia la lectura conceptual. Por muchos años el trabajo de Orozco, así como su fama internacional, fueron una especie de mito para sus compatriotas, hasta que en el año 2000 finalmente pudimos ver reunida su obra en el Museo Tamayo.

Se ha señalado a Orozco como la punta del iceberg que abrió una presencia significativa de los artistas mexicanos en el extranjero. Lo cierto es que se distingue por ser el primer mexicano cuya obra no participa en las subastas internacionales dentro del rubro de arte latinoamericano sino en el de arte internacional. Los precios de su obra siguen subiendo en el mercado.[5] Los especialistas en el tema lo consideran una buena inversión, y algunos coleccionistas declaran que el valor de las obras que compraron hace varios años hoy se ve geométricamente multiplicado.

En el documental cinematográfico que Juan Carlos Martín[6] realizó sobre Orozco, aparece éste precisamente en Chacahua, reuniendo latas oxidadas con las que meses después formaría una magnífica constelación para una exposición en Europa. También me gustó verlo en Nueva York –cuando no tenía el reconocimiento y la fama que hoy lo encubren– como *flâneur* manejando un camión de basura para hacer sus recolectas. Si ha resultado difícil para los artistas mexicanos brincar sobre la sombra de Orozco, no pisarla ha sido particularmente duro para él mismo. Quizá por ello, en el documental, después de haber ocupado todos los *tops* del arte, el artista medita la posibilidad de dejar de ser Gabriel Orozco.[7]

4. Superficial

En los noventa, llegó un momento en el que los artistas, los críticos y los curadores de Guadalajara comenzaron a ganarle terreno a la escena artística del Distrito Federal. De 1992 a 1998, se llevó a cabo en Guadalajara la única feria de arte seria del país, durante la cual se desarrollaba un simposio de teoría del arte.[8] Asimismo se abrieron espacios independientes como el OPA,[9] al tiempo que la Universidad mantuvo de 1998 a 2001 un

espacio dirigido por Carlos Ashida que dio cabida a muestras de arte contemporáneo importantes como la exhibición de la Colección Patchett. Actualmente se contempla la posibilidad de construir en esa ciudad un Museo Guggengheim con el ánimo de que se produzca un fenómeno artístico-comercial semejante al de Bilbao.

Detrás de todos estos acontecimientos, ha estado presente la mano de un personaje muy singular: Patrick Charpenel, el curador, coleccionista, empresario y filósofo imprescindible en la escena cultural tapatía, poseedor de un increíble poder de seducción y una singular persistencia.

Mi relación con Charpenel comenzó mucho antes de que fuera el curador de la muestra de Gabriel Orozco en el Palacio de Bellas Artes.[10] Lo conocí a través de un querido amigo en común, que lleva muchos años viviendo como monje budista en Tailandia. Desde nuestras primeras charlas, Charpenel encontraba que, a diferencia del arte conceptual de los sesenta –en su mayoría comprometido políticamente–, los artistas conceptuales de los noventa se caracterizaban por una actitud superficial, es decir, para él la banalidad se había instaurado como el brazo más radical de las prácticas artísticas de nuestro tiempo.

Charpenel me invitó a participar en una de las experiencias más extremas en lo que a límites del arte se refiere. En 1997, un grupo de artistas tapatíos se reunió para hacer un colectivo al que llamaron Jalarte a.i., versión abreviada de Jalisco Arte Asociación Irregular, que claramente es un juego de palabras alusivo a la masturbación. Me vi, así, obligada a confrontar sus ocurrencias redactando un texto, para lo cual no pude sino recurrir a los antecedentes del dadaísmo.

Tres años después, Charpenel me buscó nuevamente para que realizáramos una curaduría conjunta para la exhibición de su propia colección, a la cual titulamos Superficial. Yo aún pretendía encontrar destellos de lo sublime en las obras, mas Charpenel insistía en su banalidad. Fue durante ese proyecto que asumí que no todo arte debe transmitir una experiencia estética. Esta revelación me ha permitido convivir con muchas obras contemporáneas como las de Stefan Brüggemann o Mario García Torres.

5. La Colección Jumex

Tras estudiar una maestría en historia del arte y trabajar un tiempo para la Lisson Gallery, hacia 1997 Patricia Martín, a quien conozco desde la escuela primaria, volvió de Londres con el propósito de trabajar para uno de los industriales más prósperos de México: Eugenio López, el hijo de los dueños de la fábrica de jugos Jumex, una de las diez empresas más importantes de nuestro país. Cierto día, Patricia me invitó a que fuéramos juntas hasta Ecatepec. Para llegar ahí, tuvimos que atravesar toda la zona industrial de la Ciudad de México y los cinturones de miseria que cubren sus bordes. Luego de por lo menos una hora de camino, llegamos finalmente a las instalaciones de Jumex. A espaldas del impresionante edificio fabril, había una pequeña oficina vacía, sin más que una computadora. La curadora comenzó a contarme sus proyectos, que yo consideré descabellados, ambiciosos e irrealizables. Reunirían la colección de arte contemporáneo más importante de México, crearían un espacio de exhibiciones y una biblioteca especializada dentro de la fábrica, harían programas de apoyo para los artistas, publicaciones de libros, etc. "La Colección Jumex marcará un hito en México", decía mi amiga. Eugenio López estaba dispuesto a invertir mucho dinero en arte. ¿Pero, cuánto podía ser mucho dinero?, me preguntaba, ¡yo no tenía idea!

En pocos años, se consolidaron los sueños de López y Martín, una excelente mancuerna que sin duda cambió sus vidas y también el panorama del arte en México. Con la Colección Jumex por delante y algunas galerías –kurimanzutto, OMR, Enrique Guerrero, entre otras–, el arte contemporáneo en México –que se había gestado desde los espacios alternativos y desde la iniciativa no lucrativa, en lo underground–, cobró renombre internacional y empezó a vislumbrarse como un terreno fértil para el mercado del arte.

En los últimos años, México ha conseguido atraer no sólo las miradas del medio artístico internacional sino el bolsillo de los coleccionistas. Con el ejemplo de Eugenio López, ha crecido beneficiosamente el interés por el coleccionismo privado en México. Sin embargo, entre los logros

de Jumex no sólo se encuentra el haber reunido una colección de arte ejemplar, cabe destacar también su serio compromiso con la producción, exhibición y formación de los artistas y curadores mexicanos, reflejado en el otorgamiento de apoyos y becas a un cuantioso número de proyectos y de espacios, incluidos los museos gubernamentales.

6. Arco '05

En el año 2002, el boom del arte mexicano en el panorama internacional se volvió pletórico. Se organizaron varias muestras colectivas en Estados Unidos y en Europa en las que se pretendió dar cuenta de una nueva forma de ver y hacer arte en México.[11] Finalmente, la tortilla había dado la vuelta, y al parecer los artistas mexicanos estaban dejando atrás los lazos nacionalistas y los discursos tradicionalistas de lo mexicano. Lo colorido y lo pintoresco habían quedado en el pasado, ya no eran un requisito para circular en el diálogo de las naciones. Este éxtasis de reconocimiento internacional se prolongó hasta 2005, cuando en plena decadencia de las instituciones culturales de nuestro país, México resultó invitado a Arco, la reconocida feria de arte de Madrid. Arco' 05 fue vivido por la comunidad artística nacional de modo muy conflictivo. Las exposiciones que le precedieron parecían haber explorado ya todo el terreno. Sin embargo, fue este "recalentado" el primer aparador internacional al que se me invitó a participar con un ensayo para el catálogo de la muestra que se presentó en el Centro de Arte Reina Sofía curada por Osvaldo Sánchez.

¿De qué había servido tanta y tan ardua revolución conceptual? A pesar de la distancia respecto de los discursos de identidad mexicanista que con ahínco habían generado los artistas de los noventa, cuando los organizadores de la feria española dieron la bienvenida a los mexicanos, afirmaron que la edición 2005 de Arco "estaría llena de colorido". Las autoridades mexicanas tampoco mostraron demasiada confianza respecto a la escena contemporánea. Para no decepcionar a la audiencia española con tanto conceptualismo internacionalista, hicieron lucir entre los pabellones del recinto ferial la pintura más grandota de Frida Kahlo: Las dos Fridas.[12]

Esto me hace pensar en otra de las grandes contradicciones del arte de la década de 1990 en México. El arte considerado mexicano siempre ha incluido a artistas extranjeros que han adoptado a nuestro país como principal fuente de inspiración. De entrada pensemos en Edward Weston y Tina Modotti quienes, en las primeras décadas del siglo XX, quedaron deleitados por un país aún virgen de los avances del progreso. También William Burroughs y la generación Beat gustaban cruzar al sur de la frontera de Estados Unidos con México para relajar sus ánimos y consumir estupefacientes naturales como la marihuana y el peyote, tras el cual vinieron bandas de rock como la de Los Doors. Robert Smithson también visitó México. Durante su estancia en Palenque en 1969, quedó fascinado no tanto por las ruinas prehispánicas sino por la arquitectura vernácula del hotel en el que se hospedaba. Este viaje fue detonante para su sensibilidad: el azar del tiempo sobre las cosas, los trazos del deterioro, la construcción accidentada y la falta de planeación, resultaron tan fascinantes para él, que al volver a su país dio una charla proyectando las fotografías que tomó del inmueble.

Si bien Gabriel Orozco representa al artista mexicano que pudo ganar un reconocimiento internacional tan contundente como el de Frida Kahlo y Diego Rivera, Francis Alÿs, Melanie Smith, Thomas Glassford y Santiago Sierra se han convertido en algunos de los nombres más importantes del arte mexicano actual, siendo todos ellos extranjeros. Su trabajo no hubiera sido posible en otro país. En gran medida, cada uno de ellos ha trabajado en la forma particular en la que lo ha afectado culturalmente vivir en México.[13]

Colofón

Hay más anécdotas y muchos más personajes que podría traer a estas páginas, sin embargo hasta aquí dejo mi esbozo de convergencias. Espero haber podido familiarizar al lector con algunas de las personalidades que han ganado más nombre a lo largo de estos años y que gozan de

mayor visibilidad en el medio internacional. Mi propósito ha sido revisar un momento en la historia del arte en México que se ha mitificado hasta convertirse en una suerte de paquete-versión oficial de nuestra representación en el extranjero, que ha opacado un trasfondo mucho más rico y diverso. Convencida de que los hechos carecen de objetividad, con mi ejercicio de memoria he creado una perspectiva necesariamente subjetiva desde la que invito a mirar.

Itala Schmelz es directora de la Sala de Arte Público Siqueiros, Ciudad de México.

1 Publicado en 1973 y reeditado en 1997 por University of California Press.
2 Los curadores de la muestra fueron Patrick Charpenel y Carlos Ashida.
3 Universidad Nacional Autónoma de México.
4 El evento se llevó a cabo el mismo día en que Ernesto Zedillo asumió la Presidencia de México.
5 Revista Expansión, núm. 956 (México, diciembre de 2006).
6 Kurismaki Producciones, 2003.
7 "Creo que el siguiente paso de posible rebeldía sería rebelarme contra mí mismo y dejar de hacer lo que hago (. . .) de repente me entusiasma dejar de ser Gabriel Orozco y ser otra cosa".
8 FITAC (Foro Internacional de Teoría del Arte Contemporáneo) fundado por Carlos Ashida y Guillermo Santamarina.
9 Oficina para Proyectos Artísticos.
10 De noviembre 2006 a febrero 2007.
11 Olivier Debroise destaca cuatro eventos por orden cronológico: Axis México en el Museo de Arte de San Diego, curada por Betty-Sue Hertz; 22 Million Mexicans Can't be Wrong presentada por Cuauhtémoc Medina en la South London Gallery; Zebra Crossing, muestra que Magali Arriola preparó para el festival Mex-Arts en Berlín y en el P.S.1 Contemporary Art Center de NY, y la polémica Mexico City: An Exhibition about Exchange Rate of Bodies and Values producida por el curador Klaus Biesenbach.
12 Recomiendo la reseña "Nación y monumento: usos y abusos. Arco '05", que Francisco Reyes Palma publicó en la revista Curare, núm. 25 (México, enero/ junio, 2005).
13 De noviembre de 2006 a febrero de 2007, la Sala de Arte Público Siqueiros (SAPS) presentó por primera vez en México Hotel Palenque.

MARÍA ALÓS

Born Cambridge, Massachusetts, 1973 Lives and works in Mexico City

María Alós makes public projects that seek to reveal hidden truths about human interaction. Her works have ranged from handing out stuffed satin hearts (*I'll rip my heart out for you,* 2002) and freely distributing love notes and other tokens of affection to people in Grand Central Station (*The Love a Commuter Project,* 2001), to facilitating recognition and conversation at an art event by distributing labels (artist, collector, curator, other) to the guests. Other projects address the machinations of the art world. *The Passerby Museum* (2002–present), for example, is an itinerant installation of site-specific donated materials, not necessarily artworks, that examines museology (thus far presented in New York City, Mexico City, Madrid, Puebla, and Havana). And in *Incognito* (2002–07), Alós examines art collectors by photographing the interiors of their homes and making small resin portraits of them, which are then installed in their homes. Alós's performances have also included informal surveys to obtain immediate feedback from visitors at venues such as the College Art Association Annual Conference in New York (*Art vs. Academia,* 2003) and the Third International Symposium on Contemporary Art Theory in Mexico City (*Resistencia,* 2004), who publicly display their responses with a sticker, pin, or wristband.

Alós stages events in subways, on city streets, and in museums to act as institutional critique, revealing unwritten rules of how art is displayed, collected, and viewed. For this exhibition, Alós created *Welcome/Farewell* (2007), in which several performers, dressed in black, recite a specific script saying hello and goodbye to the visitors during the preview and members' openings of the exhibition. With a large smile and exuberant handshake, they perform a simple, yet loaded gesture. Museums rarely express such overt messages of thanks and appreciation to their visitors, yet without visitors the museum would cease to exist. This action personalizes the museum-going experience. Physically shaking one's hand adds another level of connection that may feel uncomfortable to some people, as real human contact seems to become increasingly rare. We are not accustomed to being greeted by strangers in such a friendly way and may question its sincerity outside of the museum, which is the kind of unexpected encounter that Alós hopes to create with her random acts of kindness. **JRW**

María Alós
Resistencia, 2004
Documentation of intervention
at the III SITAC 2004
at the Teatro de los Insurgentes,
Mexico City
Documentation
Courtesy of the artist

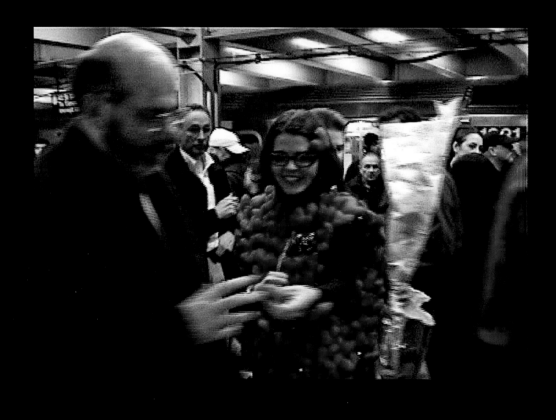

María Alós
I'll rip my heart out for you
from *The Love a Commuter Project*, 2001
Documentation of performance at Grand
Central Station, New York
Video stills
Courtesy of the artist

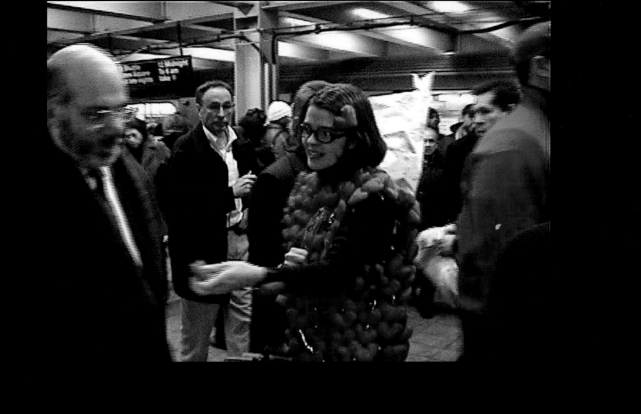

Los proyectos públicos de María Alós buscan revelar verdades ocultas sobre la interacción humana. Su trabajo se basa en acciones como regalar corazones acojinados de satín (*I'll rip my heart out for you* / Me arrancaré el corazón por ti, 2002); entregar notas de amor y otras muestras de afecto a viajeros en Grand Central Station (*The Love a Commuter Project* / Proyecto de amor para pasajeros del metro, 2001); o bien, facilitar el reconocimiento y el diálogo en eventos artísticos, distribuyendo etiquetas entre los asistentes (artista, coleccionista, curador, otro). Algunos de sus proyectos discurren sobre la maquinaria del mundo del arte. Por ejemplo, *The Passerby Museum* (El Museo Peatonal) (2002–a la fecha), es una instalación itinerante de objetos donados en sitios específicos –no necesariamente de carácter artístico– que se despliega como investigación museológica (hasta ahora presentada en Nueva York, Ciudad de México, Madrid, Puebla, y La Habana). En *Incógnito* (2002–07), Alós examina el mundo del coleccionista de arte fotografiando el interior de sus casas y esculpiendo en resina pequeños retratos de los dueños para ser colocados dentro de estos mismos espacios. Entre las acciones de Alós se incluyen encuestas informales de retroalimentación inmediata de visitantes a eventos relacionados con el arte como la College Art Association Annual Conference en Nueva York (Art vs. Academia, 2003) y el Tercer Simposio Internacional de Teoría de Arte Contemporáneo en la Ciudad de México (*Resistencia,* 2004); donde los encuestados evidenciaban públicamente sus respuestas al portar una etiqueta, un pin o una banda en la muñeca.

Alós emplaza sus eventos en estaciones de metro, vías públicas y museos (como crítica a la institución); buscando develar las reglas silentes que regulan la manera en que el arte es visto, expuesto y coleccionado. Para esta muestra, Alós concibió el proyecto *Welcome/Farewell* (Bienvenida/despedida) (2007). En él, varios personajes vestidos de negro recitan un parlamento con el que saludan y despiden a los asistentes a la pre-inauguración y visitas para miembros del museo. Con gigantesca sonrisa y efusivo saludo, se pone en acción un gesto tanto simple como pleno de sentido. Rara vez los museos expresan de manera tan evidente su agradecimiento a los visitantes, sin cuya presencia dejarían de existir. Esta acción personaliza la experiencia de visita al museo. El contacto físico que implica un apretón de manos añade otro nivel de conexión – inquietante para más de alguno; siendo cada vez menos frecuente el contacto humano real. No estamos acostumbrados a ser bienvenidos por extraños de una manera tan amistosa, situación que incluso pone en duda la sinceridad del gesto al exterior del museo; es este encuentro inesperado el que busca generar Alós por medio de un aleatorio gesto de amabilidad. JRW / MQ

María Alós in collaboration with
Nicolás Dumit Estévez
The Passerby Museum at Plaza Vieja,
Havana, Cuba
2002–present
Documentation of intervention at
the Ninth Havana Biennial in Cuba
Courtesy of the artist

"On behalf of all of the artists represented in this exhibition, its curator and the Museum of Contemporary Art Chicago, I'd like to welcome you to the exhibition

Escultura Social: A New Generation of Art from Mexico City.

I hope you find the exhibition appealing

and you enjoy your time here."

the opportunity to share these

wonderful works of art with you.

Have a good night."

CARLOS AMORALES

Born Mexico City, 1970 Lives and works in Mexico City

Carlos Amorales garnered attention for his lucha-libre—style wrestling performances such as *Amorales vs. Amorales* (2003), which explored ideas of constructed and shifting identities (the artist's last name is actually Aguirre Morales) while he was living in Amsterdam for several years. More recently Amorales, who now resides in Mexico City, collaborated with several graphic designers, animators, and musicians to create a body of computer animations and graphic work based on a vast image bank that he calls the *liquid archive*. Started in 1999, the liquid archive is comprised of black silhouetted figures and animals with dark or gothic undertones: wolves, birds, human figures, spider webs, trees, airplanes, monkeys, skulls, and so on, which are the basis for his video projections, wallpaper, sculptures, paintings, and performances. These images are taken from various sources, newspaper photographs, website images, and personal pictures and transformed into vector graphics that can be stretched, pulled, and manipulated. Amorales's project is a fresh take on the appropriation and recycling of images, using new digital media, yet pushes a step further into a poetic meditation on the often dark nature of humans and the world we have created.

Useless Wonder (2006), a double-sided video projection made with the liquid archive, with a soundtrack by Julian Lede, was inspired in part by *The Narrative of Arthur Gordon Pym of Nantucket* (1838) by Edgar Allan Poe, which is noted for its unusual literary structure and fantastic elements. Amorales's video depicts a similarly fantastic and unreal landscape populated with skull-faced monkeys, ravens, and a pregnant woman, set against a backdrop of ribbonlike lines. The opposite side of the video shows a Mercator map of the world coming apart and reforming, like a jigsaw puzzle, suggesting that his psychological place is grounded in our world, yet there is a sense of hope lurking beneath the imagery of the apocalypse, in which animals overtake humans in a wild and abstract universe.

Useless Wonder is one of several works made in Amorales's studio in Mexico City, where he collaborates with musicians, animators, graphic designers, composers, and other artists that meet in a weekly film club and monthly arts seminar. The studio also serves as the office of the art project/record label Nuevos Ricos. **JRW**

Carlos Amorales
From Useless Wonder 06, 2006
Oil on canvas
88⅝ x 118⅛ in.
(225 x 300 cm)

Carlos Amorales
Useless Wonder, 2006
Double video projection on screens with
sound from computer hard drive
8 minutes, 35 seconds
Installation view: The Power Plant, Toronto,
Carlos Amorales: Useless Wonder
Photo by Rafael Goldchain

Carlos Amorales
Wolf Woman (archive character),
2006–07
Performance
30 minutes
Performed by Galia Eibenschutz
Music by Julian Lede
Courtesy of the artist and Yvon
Lambert, New York / Paris

Carlos Amorales
Amorales vs. Amorales, 1999
PEACE installation
Migros Museum fur
Gegenwartskunst, Zurich
Courtesy of the artist and
Yvon Lambert,
New York / Paris

Durante los años que vivió en Ámsterdam, Carlos Amorales logró captar la atención del público con *performances* de lucha libre, como *Amorales vs. Amorales* (2003), en los que exploraba ideas sobre la construcción y mezcla de identidades (de hecho, el apellido completo del artista es Aguirre Morales). Recientemente Amorales, quien ahora radica en la Ciudad de México, ha colaborado con distintos grupos de diseñadores gráficos, animadores y músicos, en la creación de un cuerpo de animaciones por computadora y de obra gráfica que se nutre de un amplio banco de imágenes que el artista llama *archivo líquido.* Iniciado en el 1999, el archivo líquido se compone de siluetas negras de trasfondo oscuro o gótico, tales como lobos, pájaros, formas humanas, telarañas, árboles, changos y calaveras, entre otras figuras, que son el sustento de video proyecciones, papel tapíz, esculturas y pinturas. Las imágenes, provenientes de diversas fuentes —entre ellas, periódicos, internet y fotografías personales— son transformadas en gráficas vectoriales que se pueden estirar, extender y manipular. El proyecto de Amorales es una nueva apuesta a la apropiación y el reciclado de imágenes valiéndose de medios digitales contemporáneos; es un paso adelante en el camino de la meditación poética sobre la —muchas veces— oscura naturaleza humana y el mundo que hemos creado.

Useless Wonder (Maravilla inútil) (2006) es una video proyección de dos vistas, nacida del *archivo líquido,* con música de Julian Lede, e inspirada parcialmente en *The Narrative of Arthur Gordon Pym of Nantucket* (1838) de Edgar Allan Poe, obra que se caracteriza por su estructura literaria inusual y la presencia de elementos fantásticos. La pieza de Amorales recrea un escenario fantástico e irreal similar, poblado de changos con cráneos por cabeza, cuervos y una mujer embarazada, y teniendo, por fondo, un telón a rayas. El lado opuesto del video proyecta un mapa del mundo de Mercator que se desarma y reconforma cual rompecabezas, sugiriendo que dentro de ese mundo está sepultado el espacio psicológico del propio autor. No obstante, un espíritu de esperanza se asoma detrás de este imaginario apocalíptico en el que los animales sobrepasan a los humanos en un universo abstracto y salvaje.

Useless Wonder es una de varias obras realizadas en el estudio de Amorales en la Ciudad de México, donde colaboran músicos, animadores, diseñadores gráficos, compositores y artistas de otras disciplinas, que se reúnen semanalmente en un club de cine, y mensualmente en un seminario de arte. El estudio funciona también como oficina para Nuevos Ricos, proyecto artístico / sello disquero.
JRW / MQ

Broken Animals
CARLOS AMORALES

Since 1999 I have organized an archive based on photographs of digital vector drawings that range from personal sources to political and popular iconography. These images are synthesized into ambiguous forms that combine silhouettes with traces that later are used in animated films, paintings, and installations.

In August 2005, I started an animation studio in Mexico City, Broken Animals, to explore the possibilities of the archive and to make animated films and artworks through a collective of draftsmen, motion-graphic designers, media researchers, and a musician. Beyond mere visual production, the studio emphasizes formal and thematic analysis through a weekly film club and a monthly seminar with guests that have included an urbanism researcher, a traditional animator, philosophers, filmmakers, artists, and musicians. Each session the film club shows fragments of different films that can be related to subjects that the studio is busy with at the moment. We have also built a library of films and books so each member of the studio can do research.

This working project — an animation collective — is a conscious pauperization of the Walt Disney Studios model: it is a contemporary effort to redirect the understanding of fantasy toward obscurity, where the fantastic can stimulate questions (as well as emotion), without giving answers.

Studio of Carlos Amorales,
April 2007
(From left to right: Orlando,
Ivan, Edgar, and Eduardo)
Photo by Carlos Amorales

Animales Rotos
CARLOS AMORALES

Desde 1999 he estado organizando un archivo basado en fotografías de dibujos vectoriales digitales provenientes de fuentes tanto personales como retomadas de la iconografía política y popular. Estas imágenes son el resultado de la sintetización de formas ambiguas que combinan siluetas y trazos, para después ser utilizadas en la creación de películas animadas, pinturas e instalaciones.

En agosto de 2005 comencé en la Ciudad de México el estudio de animación Broken Animals (Animales Rotos), con la intención de explorar las posibilidades del archivo en la creación de animaciones y obras artísticas. El estudio –en el que participa un colectivo de creadores integrado por diseñadores gráficos especializados en animaciones, investigadores mediáticos y un músico– busca ir más allá de lo meramente visual, destinando un cineclub semanal y un seminario mensual al análisis formal y temático de las producciones. Entre los invitados al seminario han participado un investigador en urbanismo, un creador de animaciones tradicionales, varios filósofos, cineastas, artistas y músicos. En cada sesión del cineclub se proyectan fragmentos de diversas películas relacionadas con los temas en los que el estudio se encuentre trabajando en el momento. Hemos también constituido una filmoteca y una biblioteca para apoyar la investigación entre los integrantes del estudio.

Este proyecto en proceso –el colectivo de animación mismo– es una versión intencionalmente pauperizada del modelo de los Walt Disney Studios, pues se plantea como un esfuerzo contemporáneo por redireccionar la comprensión de la fantasía hacia la oscuridad, donde lo fantástico sea capaz de estimular interrogantes (y emociones) sin ofrecer respuestas a cambio.

Traducido del inglés por Marcela Quiroz

JULIETA ARANDA

Born Mexico City, 1975 Lives and works in Berlin and New York

Julieta Aranda's work operates outside the realm of art objects in favor of installations and ephemeral projects that have taken the forms of a video rental store, newspapers, and graffiti, always reflecting the ethos of a particular site. *e-flux video rental* (2004–07), a collaboration with artist Anton Vidokle, is perhaps her best known project, in which hundreds of artists' videos were made available to the public at no cost. *e-flux video rental* was in many ways an exercise in trust, as access to these materials is generally reserved for collectors and curators. Originally presented in a small storefront in the Lower East Side in New York City, its subsequent international presentations approximated the original as closely as possible, down to the orange manual typewriter used to create check-out cards, but it also grew with the addition of new videos chosen by local curators at each site. In another collaborative work, a free tabloid newspaper, *Popular Geometry* (2003–04), Aranda and Vidokle reprinted a selection of the critical responses to abstract public sculpture, also known as *plop art,* as a way to examine what happens when this type of utopic, idealized geometry is placed in a public space. Both *e-flux video rental* and *Popular Geometry* were transformed to reflect the particularities of the cities in which they were presented.

Aranda has expanded her examination of social interactions with text-based works. Language is a primary form of communication, expression, even protest, and with her *Portable Graffiti* series (2006) Aranda uses phrases such as "I have lost confidence in everybody in the country at the moment" to explore how ambiguity allows for multiple interpretations. One might think it's a statement against the current government, but it could also be expressing a feeling about anything objectionable in "the country" anywhere in the world. Because the site of graffiti is vital to determine its specific message, Aranda has envisioned it as portable, placing it in various locations where it takes on different meanings. In addition, the viewer's subjective experience determines how each piece is read. Similarly, in *Untitled (Coloring Book)* (2007), the viewer is asked to imagine the color of evocative and whimsical words such as "Mom's Lipstick," "Bon Voyage," and "Serendipity," all of which are the names of actual paint colors that the artist has collected. **JRW**

Julieta Aranda
I have lost confidence . . ., 2006
Spray paint on fabriano
academia paper
Dimensions variable

fill in the squares with the indicated color

Sweet Nothings	Dark as Night	Phosphorous	Aspiration	Pitter Patter
Free Spirit	Pollination	Sentimental	Broomstick	Plateau
Handsome Hue	Debonair	Wind Mill	Déjà vu	Heart's Content
Geyser	First Light	Breakwater	Nostalgia	Rain Drop
Bright Laughter	Haunting Melody	Honesty	Tic Tac Toe	Cosmic Rays
Whirligig	Everlasting	Constellation	Magic Spell	Rise-N-Shine

Julieta Aranda
Untitled (Coloring Book), 2007
Vinyl on wall
Dimensions variable

El trabajo de Julieta Aranda opera fuera del ámbito del objeto artístico, favoreciendo la instalación y los proyectos de naturaleza efímera que reflejan el *ethos* del sitio en el que se emplazan, constituyéndose como espacios para renta de videos, periódicos y *graffiti*. El proyecto *e-flux video rental* (e-flux: renta de video) (2004–07), realizado en colaboración con el artista Anton Vidokle, es probablemente su trabajo más conocido. En él, centenares de videos de artistas fueron puestos a disposición del público de forma gratuita. *e-flux video rental* ha sido, en muchos sentidos, un ejercicio de confianza pues, por lo general, la consulta de este material está reservada para coleccionistas y curadores. Originalmente presentado en un local del Lower East Side de Nueva York, las exhibiciones internacionales subsecuentes intentaron mantener el carácter original de la obra lo más fielmente posible cuidando la inclusión de detalles como la máquina de escribir anaranjada utilizada para crear las tarjetas de renta. El proyecto ha ido creciendo con la adición de videos seleccionados por curadores locales en cada nuevo sitio donde ha sido montado. Aranda y Vidokle colaboraron en otro proyecto, un tabloide de distribución gratuita llamado *Popular Geometry* (Geometría popular) (2003–04). En él, reimprimieron selecciones de crítica publicada sobre la escultura pública abstracta –también conocida como *plop art*– como un análisis de lo que sucede cuando se instala en el espacio público este tipo de geometría idealizada y utópica. Tanto *e-flux video rental* como *Popular Geometry* han sido proyectos en transformación, adaptados a las particularidades de cada ciudad en la que se han presentado.

Aranda ha expandido su investigación en torno a las interacciones sociales con obras cuya materialidad es el texto. El lenguaje es una herramienta primaria de comunicación, expresión, e incluso, de protesta; así, en su serie *Portable Graffiti* (Graffiti portátil) (2006), Aranda utiliza frases como *"I have lost confidence in everyone in the country at the moment"* ("Por el momento he perdido la confianza en todos en este país") para explorar cómo la ambigüedad da lugar a múltiples interpretaciones. Pudiera uno pensar que la frase alude al gobierno en turno, aunque bien puede referirse a cualquier cosa criticable en "el país", en cualquier parte del mundo. Siendo la especificidad del sitio, factor determinante para entender el mensaje del *graffiti,* Aranda lo concibe transportable y con cada cambio de locación, deviene una resignificación. Además, es la experiencia subjetiva del público la que articula la lectura final de la obra. En un proceso similar se pide al espectador de *Untitled (Coloring Book)* [Sin título (libro de colores)] (2007), imaginar el color evocativo e impredecible de frases y palabras como *"Mom's Lipstick"* ("El lápiz de labios de mamá"), *"Bon Voyage"* ("Buen viaje"), *"Serendipity"* ("Descubrimiento afortunado"); expresiones que designan, en realidad, tonos de pintura que la artista ha ido coleccionando. JRW / MQ

GUSTAVO ARTIGAS

Born Mexico City, 1970 Lives and works in Mexico City

In his videos, installations, photographs, and live actions, Gustavo Artigas directs charged performances that have ranged from a Mexican soccer match and American basketball game played simultaneously on the same court (*Rules of the Game,* 2000) to a motorcycle driving through a museum wall (*Emergency Exit,* 2002), or a game of group electrocution (*Vive la Résistance!,* 2004). Artigas employs risk, chance, and the unexpected in his complicated events, which are as much process art as final video and photographic documentation. Collaborating with city, government, and community organizations requires extensive negotiations, trust, and relationship building, all of which push people's comfort levels — the true impetus behind Artigas's work.

As he did in *Rules of the Game,* Artigas uses sports as a metaphor for larger cultural and social circumstances. The game, seemingly fun and innocuous, can become symbolic of much more — masculinity or femininity, opposing teams, even war. For this exhibition, Artigas has created a new work, *Ball Game* (2007), which creates a new approach to basketball by referring to the ancient Mayan game in which warriors competed and the winner was sacrificed to the gods, as part of a mythic ritual of maintaining cosmic order.

In collaboration with Chicago's Resurrection Basketball League in Pilsen, a largely Mexican neighborhood, Artigas organized a game with the community league members — at-risk youth and gang members — of a new version of the familiar game of basketball to level the playing field, so to speak, and bring players together through interviews, workshops, and games. By changing only the position of the hoop and keeping the rest of the game in tact, Artigas hopes to bring groups with different background and allegiances together on the court, if not off. Given the ongoing social challenges that accompany efforts to solve human conflict, especially in urban environments, Artigas proposes that a completely new, and equally unfamiliar, context can result in new relationships and new solutions. **JRW**

Gustavo Artigas
Ball Game, 2007
Video projection and
lambda prints on aluminum
Museum of Contemporary
Art, Chicago, commission
Photo courtesy of the artist
and Hilario Galguera Gallery,
Mexico City

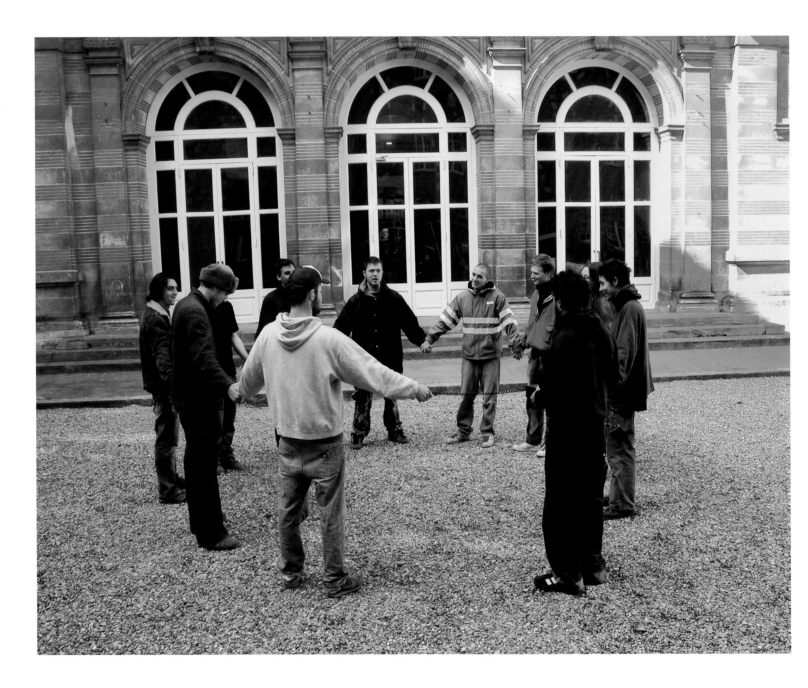

Gustavo Artigas
Vive la résistance!, 2004
Action
L'Ecole des Beaux-Arts,
Toulouse, France
Courtesy of the artist and Hilario
Galguera Gallery, Mexico City

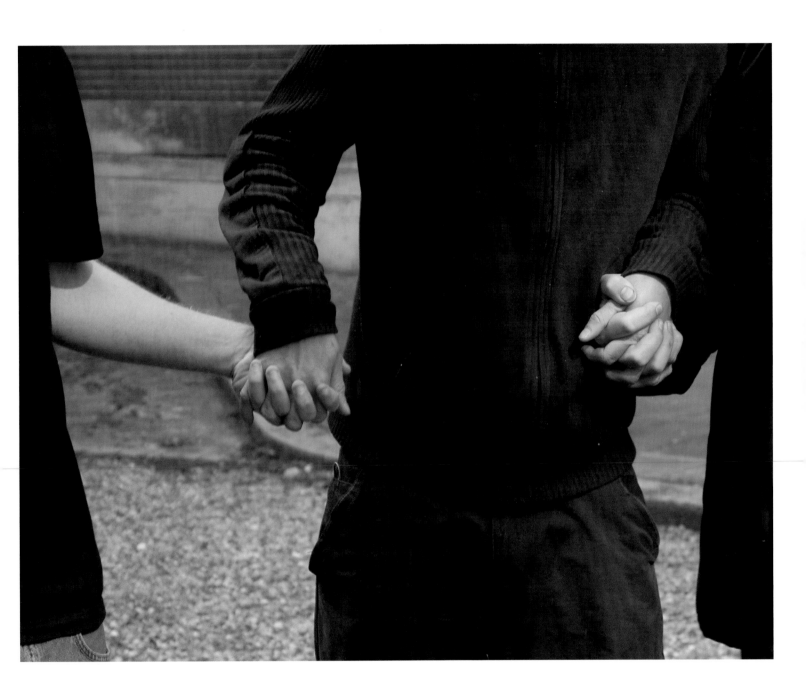

En sus videos, instalaciones, fotografías y acciones artísticas, Gustavo Artigas pone en escena *performances* impactantes que van desde partidos de futbol mexicano y baloncesto estadounidense jugados simultáneamente en la misma cancha (*Rules of the Game /* Las reglas de juego, 2000) hasta hacer pasar una motocicleta por la pared de un museo (*Emergency Exit /* Salida de emergencia, 2002) o escenificar un juego de electrocución en grupo (*Vive la Résistance! /* Viva la resistencia, 2004). En sus complejos eventos, que son tanto arte de proceso como documentación final en fotografía y video, Artigas utiliza el riesgo, el azar y lo inesperado. La colaboración con organizaciones municipales, gubernamentales y comunitarias requiere de extensas negociaciones y una gran capacidad para ganar su confianza y establecer relaciones con ellas, todo lo cual afecta el nivel de confort de las personas – el verdadero motor de la obra de Artigas.

Como sucede en *Rules of the Game,* Artigas utiliza los deportes como metáfora de una variedad más ámplia de relaciones sociales y culturales. El juego, de apariencia recreativa e inocua, se convierte en símbolo de algo más – de masculinidad o feminidad, de lucha de contrarios, incluso de la guerra. Para esta exposición, Artigas ha creado *Ball Game* (Juego de pelota) (2007), obra en que da un nuevo giro al baloncesto al asociarlo al antiguo juego de pelota maya, en el que, como parte de un ritual mítico para preservar el orden cósmico, competían equipos de guerreros y el vencedor era sacrificado a los dioses.

En colaboración con la Resurrection Basketball League de Pilsen, un barrio mayormente hispano de Chicago, Artigas organizó, con los miembros de la liga de la comunidad –jóvenes pandilleros y de un entorno de alto riesgo–, un partido de su nueva versión del tradicional juego del baloncesto con el que busca, por decirlo así, "igualar el terreno de juego" y, por medio de entrevistas, talleres y partidos, acercar a los jugadores entre sí. La única alteración que Artigas introduce en el partido es un cambio en la posición de las canastas, y con ello espera reunir en la cancha –y tal vez fuera de ella– a grupos provenientes de ambientes e intereses encontrados. Tomando en consideración que el esfuerzo que se requiere para resolver conflictos humanos, especialmente en espacios urbanos, va acompañado de continuos desafíos sociales; Artigas propone que un contexto totalmente nuevo e igualmente desconocido puede llevar a establecer nuevas relaciones y alcanzar nuevas soluciones. **JRW / FFM**

Gustavo Artigas
Emergency Exit, 2002
Museo de Arte Carrillo Gil, Mexico City
Courtesy of the artist and Hilario Galguera
Gallery, Mexico City

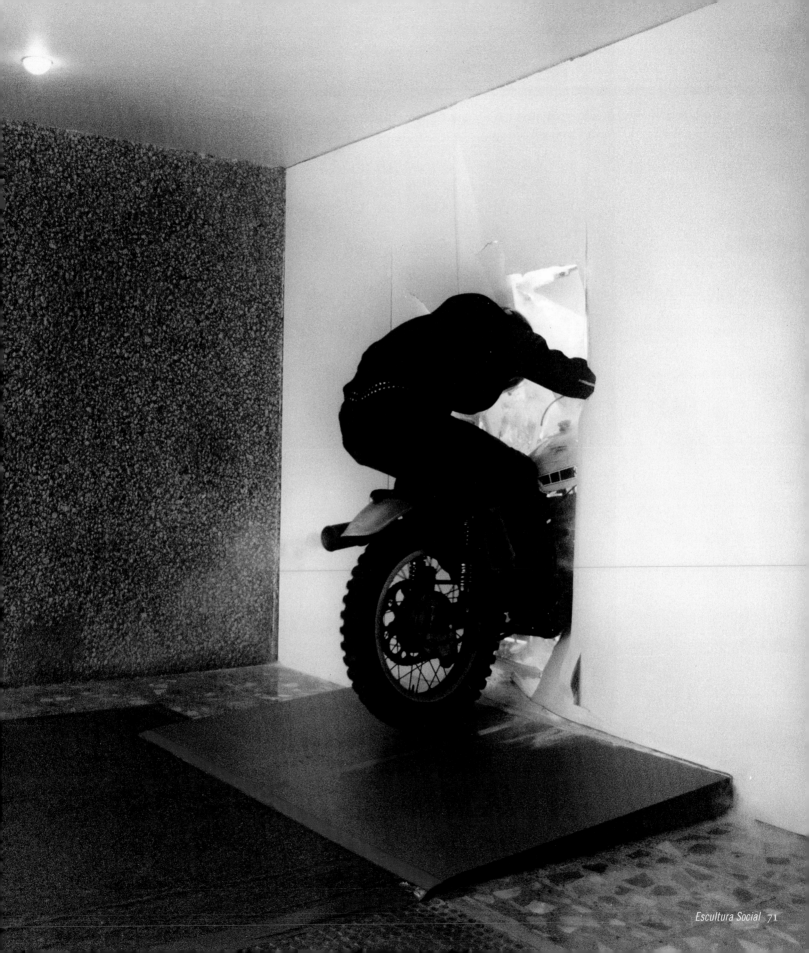

Gustavo Artigas
Unexpected, 2006
Action, March 2, 2006
Sala de Arte
Público Siqueiros,
Mexico City
Courtesy of the artist
and Hilario Galguera
Gallery, Mexico City

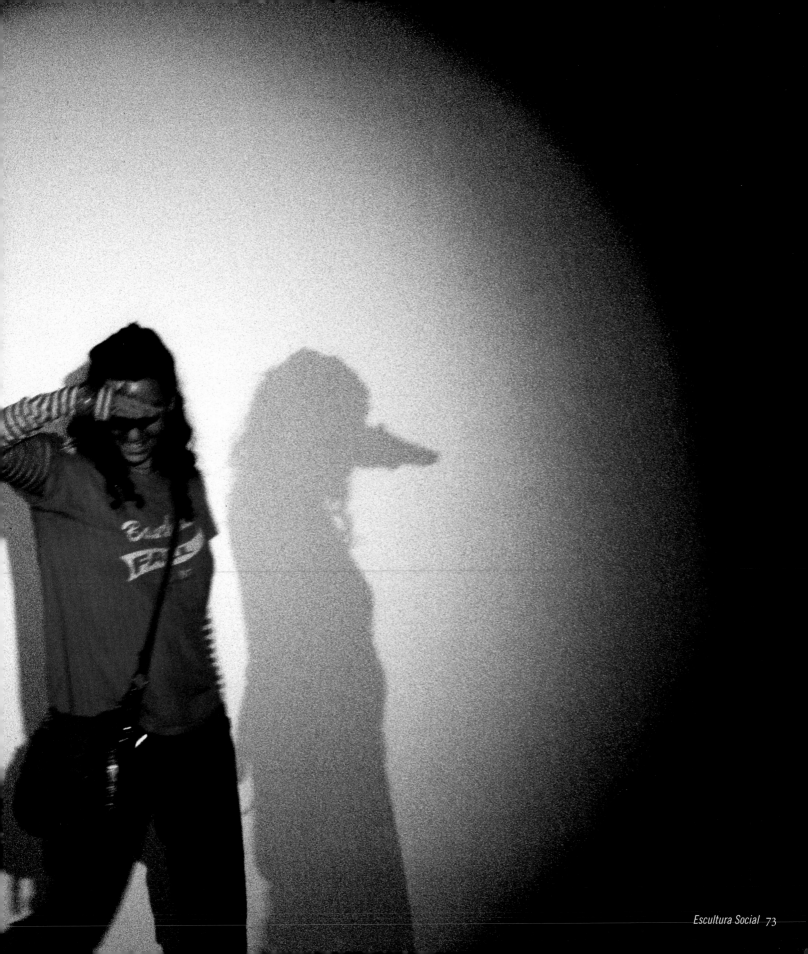

STEFAN BRÜGGEMANN

Born Mexico City, 1975 Lives and works in Mexico City and London

TEXT INSTALLATION / EASILY REMOVABLE (2001) refers to a common medium for Stefan Brüggemann, in which text-based works are realized in neon and vinyl. The artist has developed a lexicon based on recycling material found in fashion magazines, art catalogues, and philosophy books. In his studio, he experiments with word choice and grammatical permutations in order to create curt phrases that function as the titles of artworks and exhibitions in multiple contexts. While some earlier works examined site specificity, as when he covered the roof of the Museo Carrillo Gil Museum of Art in Mexico City with yellow delineations in *Parking Lot* (1998–99), his text-based work has become prolific through its adaptability.

Show Titles (2001–) is an ongoing project in which potential titles for exhibitions, such as *THE END OF PROCESS or A VEXED RETROSPECTIVE,* are accumulated, displayed in vinyl on a wall, archived on a website, and made available for public use. When a title is used to name an exhibition, it is credited as an artwork by Brüggemann. Often with a sarcastic tone, as in *POLITICS IN THE CREAM* or *TURBO CAPITALISM, Show Titles* refers to the workings of the art world and forms of categorization within contemporary curatorial practice. Other text works like *ALL MY IDEAS ARE IMPORTED ALL MY PRODUCTS ARE EXPORTED (ALL MY EXPLANATIONS ARE RUBBISH)* (2003) designate Brüggemann as a creator within the system he describes in his *Show Titles*. Importation plays a strong role in his practice, from both 1960s and 1970s conceptualism and the constant process of editing contemporary culture through the formation of an archive, what Brüggemann refers to as "an obsession that is based on the need for information."

Countering his penchant for the quick transmission of ideas through language, Brüggemann's recent neon work tempers its ability to directly communicate, favoring formal experimentation. The painted black bulb of *No. 11* (2006) draws attention to the work's shape without projecting light at the viewer. White light reflected on the wall emphasizes the dark, gestural line more as a process of drawing than a fixed statement. As part of a series of similar works entitled *Obliteration, No. 11* looks backward from earlier conceptual practices toward the importance of the artist's expressionistic marking, while also focusing the viewer's attention on the object over a textual statement. Noting the inescapability of commodification, we are reminded of the status of the artwork as a product to be exported. JM

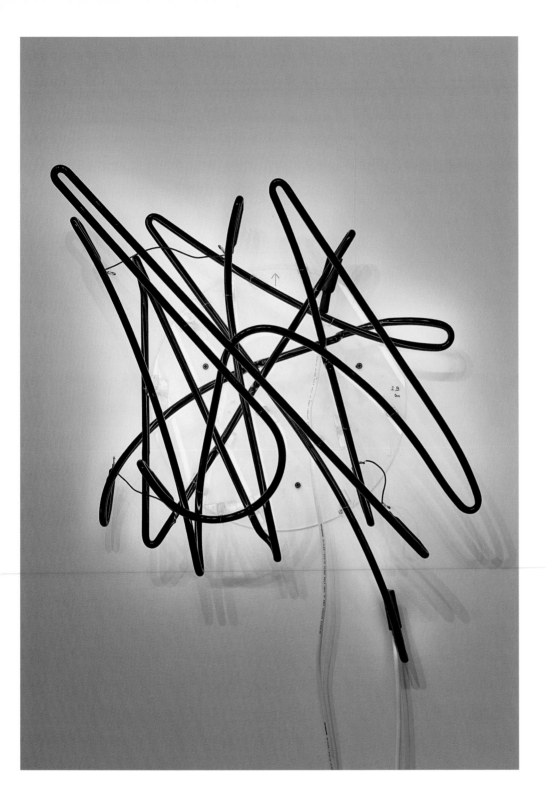

Stefan Brüggemann
No. 11, 2006
White neon and black paint
23 in. diameter (58.4 cm)

FOLLOWING PAGE
Stefan Brüggemann
Explanations, 2002
Black vinyl on wall in Arial Black font
Dimensions variable

ALL MY IDEAS ARE
ALL MY PRODUCTS
(ALL MY EXPLANAT

MPORTED

ARE EXPORTED

ONS ARE RUBBISH)

TEXT INSTALLATION/ EASILY REMOVABLE (Instalación de texto/ fácil de desmontar) (2001) hace alusión a un medio frecuentemente utilizado por Stefan Brüggemann, el de los textos inscritos en neón y vinilo. El artista ha desarrollado su léxico reciclando material obtenido de revistas de moda, catálogos de arte y textos filosóficos. En su estudio, experimenta con palabras seleccionadas y permutaciones gramaticales para crear frases bruscas que funcionan como títulos de obras y exposiciones en múltiples contextos. Si bien, su trabajo anterior giraba en torno a la especificidad de un sitio, como la obra *Parking Lot* / Estacionamiento (1998–99), para la cual pintó franjas amarillas simulando cajones de estacionamiento en el techo del Museo de Arte Carrillo Gil de la Ciudad de México, es la obra basada en textos la que se ha vuelto más prolífica debido a su adaptabilidad.

Show Titles (Títulos de exposición) (2001 a la fecha) es un proyecto en curso que consiste en la acumulación de títulos potenciales para exposiciones tales como *THE END OF PROCESS* (El final de proceso), o *A VEXED RETROSPECTIVE* (un retrospectivo hostigado), mismos que se despliegan inscritos en vinilo sobre un muro y se archivan en un sitio electrónico para consumo público. En el caso de que uno de estos títulos sea utilizado en alguna muestra, se acreditaría como pieza de Brüggemann. Generalmente con un tono sarcástico, como puede percibirse en *POLITICS IN THE CREAM (Política en la crema),* o bien, en *TURBO CAPITALISM (Capitalismo turbo), Show Titles* hace referencia al funcionamiento del mundo del arte y las categorizaciones operantes en la práctica curatorial contemporánea. Otras obras basadas en textos como *ALL MY IDEAS ARE IMPORTED ALL MY PRODUCTS ARE EXPORTED (ALL MY EXPLANATIONS ARE RUBBISH)* (Todas mis ideas son importadas, todos mis productos son exportados [todas mis explicaciones son tonterías]) (2003) definen a Brüggemann como un creador inmerso en el sistema que describe en *Show Titles.* En su práctica artística la importación juega un papel fundamental, tanto aquella que el artista hace del conceptualismo de las décadas de 1960 y 1970, como la requerida en el continuo proceso de edición de la cultura contemporánea para la conformación de su archivo, al que llama "una obsesión alimentada de la necesidad de información".

Contrarrestando su afición habitual por la transmisión inmediata de ideas por medio del lenguaje, sus obras más recientes realizadas en neón privilegian la experimentación formal por encima de la función comunicativa. Ejemplo de ello es *No. 11* (2006), pieza en la que un foco pintado de negro permite centrar la atención del espectador en su forma al no proyectar luz alguna. Reflejada sobre el muro, una luz blanca pone de relieve la gestualidad oscura de la línea más como un proceso de dibujo que como una declaración consolidada. *No. 11* forma parte de un grupo de piezas similares reunidas bajo el título *Obliteration* (Obliteración), que retoma las primeras prácticas conceptualistas con el propósito de destacar la importancia de la marca expresionista del artista, al tiempo que enfoca la atención del espectador sobre el objeto, más allá del enunciado. Al evidenciar la naturaleza ineludible de la mercantilización, la obra nos recuerda su estatus de pieza artística de exportación. JM / MQ

"No Title"
A Conversation
STEFAN BRÜGGEMANN AND MARIO GARCÍA TORRES

Talking to an artist who has the same interests in art as you do is always alluring. Given that the following paragraphs could have been fragments of conversations that happened over several years, it would seem like the moment to try to put them in order had somehow been prearranged. So when Julie Rodrigues Widholm asked me to interview Stefan Brüggemann about Programa Art Center — the space that Iñaki Bonillas and Brüggemann codirected from 2000 to 2004 — I felt that the time had come to clear up the differences among our generally common interests.

In the years we both lived in Mexico City, these same interests led us not only to work collaboratively but also to combine our efforts to present specific artists in Mexico, organizing exhibitions that allowed us to share our concerns with colleagues. The following exchange took place over e-mail during the last three weeks of 2006 from various places outside Mexico, which explains why the following accounts may seem distant geographically and temporally.

Stefan Brüggemann: When did you move to Mexico City and why?

Mario García Torres: I think it was in 1999. I was in Monterrey, where I'd organized some shows, written a few articles for the newspaper, and had just left my job at the Museum of Monterrey, telling them I wanted to spend more time on my own work. The art scene there didn't correspond to

my interests, so I decided to try to show and write about the work of artists who interested me while working on my own practice. That was when Osvaldo Sánchez offered me a job as a curator at the Carrillo Gil Museum of Art. I had already attended a few conferences by curators organized at the museum, so the job seemed interesting.

SB: I met Harald Szeemann at the Carrillo Gil Museum.

MGT: When I got to the museum, organizing these curators' visits, including Szeemann's to be exact, became part of my job. I followed through with the entire pre-established program. A few months earlier I had taken part in a show at Art Deposit: a group show of Monterrey artists that very few people probably saw. That was the beginning of my affair with Mexico City. You were involved in Art Deposit, but I don't think that's where we met.

SB: I opened my first space Art Deposit in 1996 on Tabasco Street in the Roma neighborhood in a building dating from the turn of the twentieth century. There was talk of alternative spaces back then, and the motive behind opening the space was the climate of apathy I experienced over my years at the National Center of the Arts (CNA). Among the teachers, the exception was Alberto Gutiérrez Chong, who had a vision about the use of so-called alternative media, which led to a new way of making work. Many artists who were showing at that time had studied abroad at universities in the United States and Europe. I didn't identify with their ideas. There weren't any interesting spaces in which to show our work at the time, so I convinced Edgar Orlaineta, whom I'd met at the CNA, that we should open a space to show

our work, get out of the school environment, and deal with the real world. That's how Art Deposit arose; Ulises Mora joined us about six months later.

MGT: What distinguished Art Deposit from other spaces at the time?

SB: We were experimenting then, we did two shows per month, and we paid the rent by selling liquor. We showed work by Eduardo Abaroa, SEMEFO, and Santiago Sierra to mention only a few. That's where I met Santiago Sierra. He burned the entire gallery, and my work *Opening Titles* was on the only wall he left untouched. I put the information about the exhibition on that wall as a piece.

MGT: What kind of impact did Art Deposit have on the Mexico City scene? How did you select the artists you showed there?

SB: I picked the artists intuitively, but the exhibition that best represents my idea of how shows should be done was *Opening,* the one I just mentioned, with Santiago Sierra, where we went from having a white gallery to burning it and only leaving one wall untouched. It's important to note that Art Deposit's public was people our own age who were studying in other media at the university and grew up with the work; I think in a way it left a mark on them, and some of them still go to the shows of the artists we presented.

MGT: Do you think that this was perceived as a different way of putting on shows in Mexico City, maybe compared to other spaces?

SB: Absolutely, the aesthetic was different: not figurative, but rather conceptual and minimal.

MGT: I'm not sure when Pierre Raine opened the BF.15 Gallery in Monterrey, but I think that that aesthetic had some bearing on Pierre's commercial program. Some of the artists you mention showed there along with local ones. BF.15's program was very important for Monterrey. SEMEFO and Santiago Sierra showed there, and later Iñaki Bonillas and yourself. Pierre's gallery was also very different from those that existed in Mexico City at the time, and even now there aren't any working in that specific vein.

SB: Yes, but those spaces showed those artists several years after I did.

MGT: It might have been later; in any case, I think it was very much in the same aesthetic spirit that you mention. (Editor's note: according to Pierre Raine, BF.15 existed from 1997 to 2001.)

SB: At that time, my work was undergoing a transition, from painting words to applying them to the wall using a digital process, with vinyl lettering, and viewing the exhibition as a piece.

MGT: When did you become interested in "conceptual art"?

SB: In 1994, when I painted a word on a canvas after seeing a piece by On Kawara.

MGT: It seems to me that, at that time, you, Iñaki, and maybe Santiago Sierra shared certain tautological interests on the one hand, and on the other, you all rejected the idea of working

toward the purpose of creating objects. Was that what really attracted you to that kind of practice?

SB: One of the things we discussed was getting rid of the surrealist object and making concrete work. I've always had an interest in the mental.

MGT: What kind of information did you have access to at the time? For me, in northern Mexico, that sort of information was really very scarce. But sometimes I feel like so-called conceptual works were rediscovered simultaneously around the world, essentially in the early 1990s. There are probably a lot more people who know about them now than when they were first shown in the late 1960s and early 1970s. It was also in the 1990s that a series of initiatives emerged reclaiming this sort of practice outside of the European and American mainstream.

SB: The information always came from books, and I had the catalogue of the exhibition about conceptual art organized in Paris, *L'art conceptual, une perspective* (Museum of Modern Art, Paris 1989). What about you?

MGT: I don't know. I guess it was while I was still studying. It seemed to me that things could be said in a simpler, more direct manner. That was my naive idea of conceptual art. I developed an interest for that sort of practice more as a reaction to what was around me. It was when I found some information about it at the University of Monterrey library, where I spent many hours looking at the same texts over and over again in a few magazines.

SB: What was your first project in Mexico City?

MGT: I'd been hired at the Carrillo Gil to organize electronic media presentations. Net. Art was defining itself in those years, and I was interested in those discussions, so I invited Olia Lialina to present a project. I think that only a tiny part of the museum's public even realized it existed.

SB: What did it consist of?

MGT: It was a project that only existed on the Internet and dealt with clarifying the fact that a digital object implied a kind of property. It was called *Will-n-testament* or something like that. It was a written will stating to which of her heirs she left such and such a piece, who she left her e-mail address to, etc. It was just a webpage with links to her various works.

SB: I think that was when, in 1998 Pedro Reyes, who was then a curator at the museum, invited me to do a project. I did an installation on the roof of the museum titled *Parking Lot,* which was exactly that, designed according to specifications to work. I was interested in making the museum disappear, in taking it to an urban topographic level. The idea was that when you took aerial photographs as a record of the city, the building became a parking lot. I think that kind of practice — finding different spaces to present a show outside the museum — was interesting. It was making work with spaces instead of objects.

MGT: The shows I organized in Monterrey were like that: in a motel, in bars, and in the newspaper. Have you looked for a picture of that piece recently now that American satellites have photographed practically the whole world?

SB: Yes, I have documentation of the 2000 Mexico City cadastral survey.

MGT: And is the parking lot still there?

SB: I'm sure it is. It must be rather dilapidated.

MGT: How did your Art Deposit work turn into Programa?

SB: They were two totally different projects. After closing Art Deposit, I went to London, and I opened Programa three years later. When I opened Programa, I saw there was apathy in Mexico. How many curators weren't doing anything, just talking? And I also saw that 1980s neo-Mexicanism hadn't gone out of style: it had turned into a 1990s neo-neo-Mexicanism, and today it's still somewhat the same old Mexican cliché: folklore, violence, pollution, mystery, etc. I think Mexico is more than that.

MGT: Do you think some people were still trying to define what is "Mexican" then? I don't see it that way. There were quite a few artists working against that over the entire 1990s. Or do you think that, despite the fact that the media had changed, Mexican identity was still being exploited ideologically?

SB: There's nothing wrong with thinking about national identity, but in my mind you shouldn't think of it in terms of the national identity the world wants and create clichés for export. I think Mexico has changed a lot and so has its identity. In the late 1990s, a few artists, including myself, started making different work. I was always interested in conceptual practices and in applying them to a distinct, atemporal context

in order to see how that misunderstanding was a creative act.

MGT: There were some initiatives during the 1990s in Mexico — mainly texts by artists who tried to relate their work to the practice of performance artists in the 1970s — but to a certain point they were ineffectual. For some reason, there's a need in Mexico to create genealogies, even in terms of so-called alternative spaces. When you read texts written by artists, they often mention their love-hate relationship with the alternative space that preceded them. How do you handle this?

SB: I bear no hatred to the past or future. I believe references are rhizomatic.

MGT: I'm not sure if it's due to the artists or historians and curators who are sometimes entrusted with outlining these things, but there seems to be a rather premature urgency in Mexico to historicize recent years of contemporary art practice (something often done by artists themselves), as if an artist's alleged relationships or influences might disappear. Or this phenomenon might have to do with a need to capitalize on something that we used to do almost as a game.

On the other hand, the right setting for promoting the kind of practice you mention only began to exist in Mexico a few years ago. And Programa might have contributed to this in some way. In recent years, there have been retrospectives of Mexicans like Ulises Carrión and Marcos Kurtycz, but also of figures from the international mainstream like Lawrence Weiner, Fred Sandback, Bas Jan Ader, to mention only a few. When did you start working on Programa?

SB: All those shows you mention happened after Programa had opened. Programa opened in 2000 with a show called *Photographic Enterprise* with Daniel Pflumm, Juergen Teller, Thomas Demand, and Rirkrit Tiravanija. In 2001, we had a show titled *White Noise, White Silence* with Ceal Floyer, Martin Creed, Maurizio Cattelan, Iñaki Bonillas, Gonzalo Lebrija, Fernando Ortega, and myself. I think that show introduced a different kind of practice related to the idea of the conceptual, seen from a current perspective. And it happened before all the shows you just mentioned.

MGT: How much interest do you think *White Noise, White Silence* sparked? Do you think it reached a wide, general audience and paved the way for these practices to have broader appeal?

SB: It was very important; in my case — which is the one I can better respond to you about — I showed the neon piece *THIS IS NOT SUPPOSED TO BE HERE* (2001); and some of our work started defining itself as it was shown to a broader audience; dialogues were established between artists and the public.

MGT: How was Programa run? How many of the shows were curated by its directors and how many by guest curators?

SB: All the shows were organized by different curators, and they worked very closely with us. Very intense work teams were formed, as in the case of *Purple Lounge/Purple Stars,* curated by Elein Fleiss, Olivier Zahm, and Pablo León de la Barra, which was a very complex show where various environments were created inside the exhibition hall; *DATA,* which you curated in collaboration with *Celeste* magazine, published

by Vanesa Fernández and Aldo Chaparro; *Sala/ Moulène* curated by Corinne Diserens, a show in which Jean-Luc Moulène's photographs were shown in Mexico for the first time. He uses photography to study everyday natural and cultural behavior and how it is redefined by industrial development.

MGT: What about the local scene? Do you think these exhibitions had any specific impact?

SB: You can see the result from the shows that Mexico City museums staged afterward, the ones you just mentioned. And most important, a lot of emerging artists saw the shows when they were young and still going to university, and now you can begin to see the correspondence in their work.

MGT: What I was referring to was that there was a series of factors and agents, among which Programa undoubtedly played an important role, that definitely helped spark a series of changes in the local art scene over several years. The fact that the kind of work you mention met with a difficult reception in Mexico was undoubtedly one factor, as it seemed that when curators and audiences came from abroad, this type of work didn't necessarily fulfill their expectations. It seems to me that a lot of these people came with a preconceived idea of what Mexico City was like and the kind of art that was made there.

SB: Absolutely. That wasn't the work that Mexico was exporting or what curators wanted to take with them.

MGT: Someone else whose work was recently shown at the Tamayo Museum of Contemporary Art is David Lamelas. I think Lamelas is important

from that point of view since he's a Latin American artist who knew how to negotiate that cultural baggage vis-à-vis the mainstream from the outset. Before we start defining genealogies, I feel it's more important to point out when this kind of practice became possible and how it came to be received in Mexico. For some time, at least in my mind, practices like yours, Iñaki's, or Santiago Sierra's were perceived as adopting foreign models. Maybe because the critics were too busy looking for a formula to internationalize Mexican contemporary art on different terms. But this wasn't only the state's project: it seems that it constituted a collective agreement that was reached without ever being discussed, something like an unspoken social contract. It seems like all the efforts were directed at bringing curators and organizing shows that included a mixture of Mexican and foreign artists. Though this is still going on, it doesn't seem like it's much of an effort anymore. It's more like an everyday thing.

SB: When I codirected Programa, my idea was to invite national and international curators and artists, but it was always very clear to me that relationships should be established based on ideas and not, as in other cases, on territory, setting, or a notion of exoticism. I'm interested in a relationship of ideas, and these ideas can be close to you or remote, but talking about territory as representation leads to generalizations, and that's a mediocre way of making art. What do you think of the idea of territory in art?

MGT: I've persistently tried to negate any relationship between my work and my nationality. I'm not interested in my work being read from

that perspective because it's totally irrelevant. I'm not interested in negating my nationality, but I don't think there's any argument that could lead my practice to be viewed from that perspective.

SB: I'd like to know why you made the work with three boarding passes in your name, to fly to three different destinations at the same time.

MGT: I can tell you I made that piece for two specific reasons. On the one hand, I was interested in exploring nonvisual forms of documentation, and a plane ticket seemed interesting in that legally, it's an irrevocable record of where you are at a certain time. On the other hand, I wanted to refer to how common my name is in our country.

SB: I'm interested in that disappearance of the artist. It also makes me think of Christian Jankowski's videos at Programa, where he turns the museum director into a poodle, the public into sheep, and himself into a dove in a magic act.

MGT: Those projects by Christian are interesting because in some way they manage to reconceive the art object and also the art system's other agents as entities that are sometimes hard to define. In that sense, many of my activities have also been defined by a kind of visual ambiguity. I feel that, up to a point in Mexico, a broad segment of the public prefers or relates more readily to forms and styles that are easily identifiable than to more abstract and ambiguous processes.

SB: Abstract and ambiguous processes interest me because they allow experimentation and freedom and don't limit you to a definite style; on the contrary, they question each creative act. How would you describe your visual ambiguity?

MGT: In 2002, I was invited to New York as an artist for the first time, and instead of presenting my work at a conference like they'd asked me to, I proposed to do a performance lasting the whole time I was there, which was to stop talking every time I entered an art space. When someone was surprised by my attitude, I handed him or her a small card that read "I can't talk in museums and galleries" and that had the address of the Americas Society, where the group show I was in was being held. I wanted this intervention to be almost invisible, and at the same time, I wanted to create some sort of intrigue about the show I had been invited to. I also made a piece at the time at la Torre de los Vientos (The Tower of Winds) titled *Mario García's Opening Has Been Postponed.* For specific circumstances, I did a project that consisted only in announcing that my show had been postponed, like the title says, over e-mail, and to broadcast that same message in Morse code from an airport light at the top of the tower. There never was an opening, and that was the show. What interested me was not to define my practice, rejecting the definition of a style in a way, which in Mexico, at least a few years ago, was hard to do.

SB: In my work the idea of dispersion is important, how to reveal multiple points of access and exit.

MGT: How was Programa formed?

SB: Programa was founded by Iñaki Bonilla and myself as a nonprofit association, financed by corporate sponsorships. We did it because in Mexico, at the time, institutions were apathetic, and we thought it was important to establish a dialogue between the public and artists and present a different way of producing culture. In a way, it functioned as institutional criticism, but it wasn't merely critical and also managed to introduce a model for producing culture implying another kind of freedom.

MGT: But wasn't it the municipal government that gave you the space?

SB: The municipal government was just one sponsor.

MGT: What do you think distinguished Programa from other artist-run spaces in Mexico City? Looking back now, do you think it was really that different from, say, La Panadería?

SB: La Panadería, as far as I know, was sponsored by its directors' families and depended on a few grants. Programa sought out companies to involve them in the project. To me this association was important because I think that private enterprise must take responsibility for its country's culture, so artists and cultural organizations don't always have to depend on the public sector.

MGT: I feel it's very important to define the way each space is founded, but I'm not entirely sure whether, in the case of Programa and La Panadería, this is something that influences or is reflected by their programs.

SB: No, I think that each space had its own specific interests and reflected different ways of producing culture, of how culture inserts itself in reality.

MGT: What motivated you to do these kinds of shows in Mexico City? Was it a personal interest, or do you think that somehow it was an intervention in the city's cultural fabric?

SB: Both. On the one hand, I was interested in conceptual and minimalist strategies, in how they insert themselves or can be discovered in Mexican culture. These strategies insert themselves as a series of misunderstandings, and that's where the creative act and act of negotiation with the environment takes place.

MGT: What do you mean by misunderstanding? You've already mentioned it a couple of times. Are you referring to the adoption of systems created outside this context?

SB: Yes, I'm interested in seeing how this adaptation or readaptation of an economic, social, or aesthetic model creates a series of misunderstandings that function to communicate. It's a little like what happened with modernism: European modernism is different from Latin American modernism. At Programa, the idea of the international was very important in order to include local practice in an international debate beyond any notion of exoticism, and then produce ideas. From Mexico looking outward, it reminds me of the idea of the *non-place,* like airports for example.

MGT: Historically, during the 1990s, there was a series of individuals in Mexico who fought against a very deeply rooted, traditional vision of art and managed to change that mindset. I think Programa subsequently managed to open the crack a little more for less object-based practices.

SB: Those ideas from the 1990s you're talking about were ultimately like a kind of late neo-Mexicanism. At Programa, even the way the materials of representation were used had to do with a media-saturated, industrial world — a world that reflected the accelerated flow of economic, political, and social ideas.

MGT: On the one hand, Programa was one of the agents that helped Mexico be viewed as an art destination rather than as an exotic place. Programa could have been in any city in the world, and that helps us reconceive art-making from our context, in such a way that it doesn't necessarily reflect the city's violence or its folkloric aspects, or in the best of cases, how tacky the nostalgic aesthetic of an imperiled Mexican middle class can be — in short, the whole imaginary that often prevails when the country is viewed from abroad. However, it's also important to take into account that this was precisely what, up to a point, alienated a part of our community that wasn't interested in negotiating art in that way.

SB: I agree, absolutely. That alienation lends power to the proposal and then makes it explode. However, it has to do with the acceleration of communication and constant exchange. If you look at Mexico City from the top of the Latinoamericana Tower, the first thing you notice is that there's no color, an absence of color; but the notion of misunderstanding is easy to understand when you realize how

many architectural styles are in a single block or even in a single building. The mixture of all that makes me think of what you get when you mix all the colors of modeling clay: a brown ball, and that interests me. At the FITAC (International Forum on Contemporary Art Theory) you organized, you talked about the idea of reactivating conceptual practice. How do you do that?

MGT: The FITAC had to do with repositing certain historical processes, analyzing the implications of creating certain works and their recontextualization in social and political history, specifically Mexican history and art history. That's why, besides artists, curators, and critics, I also invited anthropologists, historians, and filmmakers. Some of the guests were associated with more than one of these fields, like Andrea Fraser, who had taken part in a movie by historian and critic Olivier Debroise; Seth Seiglaub, the gallerist and curator who distributed the work of the "hardcore conceptualists" in the late 1960s and who hadn't been active in the art world for more than a decade (to be exact, since he'd responded to the text Benjamin Buchloch published in the second edition of the catalogue of the Paris show you mentioned); even artists like Jonathan Monk, who rebuilt a series of conceptual works from a personal historical perspective over the last decade, among many others.

SB: That was when Programa held its last show, which was Jonathan Monk's solo show.

MGT: At that time, I felt that there shouldn't be such a dramatic dislocatio n between the negation of historical processes and practices that originated in the 1960s. It seemed to me that there was a specific impasse in Mexico that caused a generalized rejection of historical processes. It was an unnecessary rejection, even when there might still be a need to legitimize other kinds of practice because the referents to neo-Mexicanism had already been exorcized. That's why I felt that this subject was something that had to be discussed specifically in terms of the Mexican scene. In any case, the event went practically unnoticed and almost became a private conversation. In hindsight, the subject focused on overly specific discussions, which didn't help in terms of marketing; moreover, though the participants had been key figures in the network and the history of international art, they weren't immediately recognizable names in the art circuit since they weren't curators or artists who could be useful in the future to capitalize on local art practice. That was the ninth and last forum; maybe someday I'll write a text called I Killed the FITAC.

SB: In my case I've always worked with something I call Twisted Conceptual Pop, which isn't really about historicizing or reactivating, but rather about twisting or folding the conceptual strategies of the 1970s to the point of contradicting them.

MGT: It's important to get back to the fact that for some reason I don't understand, it seems that in our country we are always trying to define ourselves vis-à-vis the foreign. What do you think?

SB: I don't try to relate to the foreign — I try to relate to ideas that can exist anywhere. How would you define yourself vis-à-vis the foreign?

MGT: I think foreign interest in Mexican art over the last few years created a need for artists to draw a line between themselves and the local scene. It forced us to take a stance in terms of how much we wanted to take part in an affair with national representation, one that was being imposed on us. Personally, I'm not interested in that sort of business. In that sense, my work is far from trying to redefine any idea that could be read on the basis of geographical coordinates.

SB: So what is it you're trying to define?

MGT: I'm not trying to define anything. My work is concerned with reconsidering historical processes, many of them related to past art practice, with the intention of referring to current social and political problems. The work I'm going to show in this exhibition is a kind of film treatment — in the form of a series of works — whose pretext is the hotel that Alighiero Boetti opened in Kabul, Afghanistan, in the 1970s. With this, I'm trying to understand the political and cultural transformations of this region of the (Greater) Middle East, mainly those that implicated a continuous series of wars. I'm also interested in reconsidering what Boetti's interests could have been in that region, and the repercussions his work (or his living there) had, not only on the country but in the art world. What are you going to show?

SB: ALL MY IDEAS ARE IMPORTED ALL MY PRODUCTS ARE EXPORTED (ALL MY EXPLANATIONS ARE RUBBISH)

Translated from Spanish by Richard Moszka

"No título"
Una conversación
STEFAN BRÜGGEMANN
Y MARIO GARCÍA TORRES

Conversar con un artista con quien se comparte una serie de intereses en relación al arte siempre resulta atractivo. Puesto que los siguientes párrafos podrían haber sido fragmentos de pláticas llevadas a través de algunos años, pareciera que el momento de tratar de ponerlos en orden hubiera sido una cita pactada de antemano. Por ello, cuando Julie Rodrigues Widholm me solicitó hacer una entrevista a Stefan Brüggemann en relación al Programa Art Center –el espacio de exhibición que Brüggemann codirigió con Iñaki Bonillas entre 2000 y 2004– me pareció que éste era el momento indicado para aclarar las diferencias en torno a nuestros mutuos intereses.

Durante los años que coincidimos en México, esos mismos intereses nos llevaron no sólo a hacer obras en colaboración, sino también a unir esfuerzos para presentar a artistas específicos en nuestro país, y para organizar exposiciones que nos permitieran compartir las mismas inquietudes con otros colegas. Las siguientes líneas fueron intercambiadas a través de correos electrónicos durante las últimas tres semanas de 2006, y desde distintos lugares fuera de México, lo que explica la lejanía geográfica y temporal con la que aparecen los relatos siguientes.

Stefan Brüggemann: ¿Cuándo te mudaste a la Ciudad de México, y por qué razón decidiste hacerlo?

Mario García Torres: Creo que fue en 1999. Yo estaba en Monterrey, en donde había organizado algunas exposiciones, escrito algunos artículos para el periódico y acababa de dejar mi trabajo en el Museo de Monterrey con la excusa de dedicar más tiempo a mi obra. La escena del arte ahí parecía muy lejana a mis intereses, por lo que decidí tratar de exhibir y articular la obra de los artistas que me interesaban al mismo tiempo que pudiera desarrollar lo mío. Fue en ese tiempo que Osvaldo Sánchez me ofreció trabajo como curador en el Museo Carrillo Gil de la Ciudad de México. Yo ya había asistido a algunas de las conferencias de curadores que se habían organizado en el museo, así que el trabajo me pareció interesante.

SB: Yo conocí a Harald Szeemann en el Museo Carrillo Gil.

MGT: Cuando llegué al museo, organizar las visitas de esos curadores, entre ellos precisamente Szeemann, se convirtió en parte de mi trabajo. Le di seguimiento a todo un programa ya establecido. Pocos meses antes había participado en una exhibición en Art Deposit, una muestra de artistas de Monterrey que probablemente muy poca gente vio. Ese fue el inicio de mi affair con la Ciudad de México. Tú estabas involucrado en Art Deposit mas no creo haberte conocido ahí.

SB: En 1996 abrí mi primer espacio, Art Deposit, en la calle de Tabasco, en la colonia Roma, en una antigua casa del Porfiriato. En ese momento se hablaba de los espacios alternativos, y el motivo que me llevó abrir este espacio fue el clima de apatía que se vivía durante mis años en el Centro Nacional de las Artes. Entre los profesores, la excepción era el maestro Alberto

Gutiérrez Chong quien tenía una visión sobre la utilización de los llamados medios alternativos, la cual ofrecía una manera diferente de producir obra. Muchos artistas, que en aquel momento ya estaban exponiendo, habían estudiando fuera del país en universidades de Norteamérica o Europa. Yo no me sentí identificado con sus propuestas. En ese momento no había lugares interesantes donde exponer nuestros trabajos, y convencí a Edgar Orlaineta, a quien conocí en Centro Nacional de las Artes, de que abriéramos un lugar para exhibir nuestra obra, salir del ambiente de la escuela y confrontar nuestra producción con el mundo real. Así surgió Art Deposit; a los seis meses aproximadamente se incorporó Ulises Mora.

MGT: ¿Qué era lo que distinguía Art Deposit de los demás lugares en ese momento?

SB: En ese momento, estábamos experimentando, hacíamos dos exposiciones por mes y pagábamos la renta con la venta de bebidas alcohólicas. Exhibimos obra de Eduardo Abaroa, SEMEFO y Santiago Sierra, por mencionar algunos. Ahí fue donde conocí a Santiago Sierra. Él quemó la galería completa y mi pieza Opening Titles era la única pared impecable. En ella, precisamente, puse la información de la exposición como "pieza".

MGT: ¿Qué tipo de impacto tuvo Art Deposit en la escena de la Ciudad de México? ¿Cómo escogían a los artistas que exhibían ahí?

SB: A los artistas los escogía por intuición, pero creo que la exposición que marcó mi idea de cómo hacer exposiciones fue Opening, la que acabo de mencionar, realizada con Santiago

Sierra, y en la que pasamos de tener una galería blanca a una quemada con tan sólo una pared impecable. Algo importante fue que el público de Art Deposit era gente de nuestra generación que estaba estudiando otras disciplinas en la universidad y fueron creciendo con la obra. Creo que de cierta manera los marcó y algunos de ellos siguen yendo a las exposiciones de los artistas que presentamos.

MGT: ¿Crees que eso se leía como una manera distinta de hacer exposiciones en la Ciudad de México, tal vez en comparación con otros espacios?

SB: Totalmente, la estética era diferente; no figurativa, sino conceptual y minimalista.

MGT: No tengo claro en qué años fue cuando Pierre Raine abrió la galería BF.15 en Monterrey, pero creo que de alguna manera esa estética también tenía algún tipo de resonancia en el programa comercial de Pierre. Algunos de los artistas que mencionas exhibieron allá, a la par de los locales. El programa de la BF.15 fue muy importante para Monterrey. Santiago Sierra, SEMEFO, y más tarde Iñaki Bonillas y tú exhibieron ahí. Creo que también la galería de Pierre era muy diferente a las que existían en la Ciudad de México en ese momento, e incluso hoy en día no hay ninguna que esté trabajando en esa dirección específica.

SB: Sí, pero estos espacios exhibieron a esos artistas mucho años después que yo.

MGT: Tal vez fue después; de cualquier manera creo que estaba muy en la línea de la estética que mencionas. (Nota del editor: La BF.15 existió entre 1997 y 2001 de acuerdo a Pierre Raine.)

SB: En ese momento mi trabajo estaba en transición; en lugar de pintar palabras comencé a aplicarlas a la pared por medio de un proceso digital de generación de texto en vinilo, y usar la exposición como pieza.

MGT: ¿Cuándo fue que te interesaste por las llamadas prácticas conceptuales?

SB: En 1994, cuando pinté una palabra en una tela, después de ver una pieza de On Kawara.

MGT: Me parece que entonces tu obra, la de Iñaki y tal vez la de Sierra compartían, por un lado, ciertos intereses tautológicos, y, por otro, el rechazo a trabajar con la finalidad de crear obra objetual. ¿Era aquello lo que realmente te atraía de esas prácticas?

SB: Una de las cosas que discutíamos era desaparecer el objeto surrealista y hacer obra concreta. Siempre he tenido interés en lo mental.

MGT: ¿A qué tipo de información tenías acceso en ese momento? En mi experiencia, esa información en el norte del país era realmente muy escasa. Pero, por otra parte, por momentos me parece que las obras del llamado arte conceptual fueron redescubiertas por el mundo entero de manera simultánea, principalmente después de los noventa. Probablemente ahora haya mucha más gente que sabe de ellas que en el momento en que estaban siendo exhibidas por primera vez a finales de la década de 1960 y principios de la de 1970. Fue también durante los noventa que surgieron una serie de iniciativas que reivindicaban esas prácticas fuera del mainstream europeo y norteamericano.

SB: La información la obtenía siempre de los libros, además tenía la referencia de la exposición que se hizo en París sobre arte conceptual *L'art conceptual, une perspective* (Museo de Arte Moderno, París, 1989). ¿Tú?

MGT: No lo sé. Imagino que fue cuando estaba estudiando. Me parecía que había manera de decir las cosas en forma más sencilla y directa. Ésa era mi ingenua idea del arte conceptual. Creo que empecé por interesarme en esas prácticas más como reacción a lo que había alrededor mío. Fue cuando encontré algo de información sobre ello en la biblioteca de la Universidad de Monterrey, en donde pasé muchas horas revisando, una y otra vez, los mismos textos en unas cuantas revistas.

SB: ¿Cuál fue el primer proyecto que hiciste en la Ciudad de México?

MGT: En el Carrillo Gil me habían contratado para organizar presentaciones en medios electrónicos. El Net.Art había estado definiéndose por aquellos años, y yo estaba interesado en esas discusiones, así que invité a Olia Lialina a presentar un proyecto. Me imagino que un público muy reducido del museo se percató de su existencia.

SB: ¿En qué consistía?

MGT: Era un proyecto que sólo existía en internet y que tenía que ver con aclarar que cualquier objeto digital también significaba un tipo de propiedad. Se llamaba *Will-n-testament* o algo así, y consistía en un testamento escrito, en el que la artista describía a cuál de sus herederos dejaba la pieza tal, a quién le dejaba su cuenta de correo electrónico, etcétera. Se trataba

sólo de una página de internet con links a sus distintas obras.

SB: Creo que fue en ese mismo momento, en 1998, cuando Pedro Reyes, entonces curador del Museo Carrillo Gil, me invitó hacer un proyecto. Hice una instalación en la azotea del museo titulada *Parking Lot* que consistía en un estacionamiento diseñado con todas las reglas para que funcionara. Lo que me interesaba era desaparecer el museo, llevarlo a un nivel topográfico urbano. La idea era que cuando se hiciera el registro fotográfico aéreo de la ciudad, el edificio se hubiera convertido en un estacionamiento. Creo que ese tipo de prácticas de buscar y encontrar espacios diferentes en donde presentar una exposición fuera del museo eran interesantes. Era como hacer obra sin objetos, sino con espacios.

MGT: Las exposiciones que alcancé a organizar en Monterrey eran así, en un hotel de paso, en bares o en el periódico. ¿Has buscado la imagen de esa obra recientemente, ahora que los satélites estadounidenses han fotografiado casi el mundo entero?

SB: Sí, tengo documentación del 2000 del registro catastral de la Ciudad de México.

MGT: ¿Y sigue el estacionamiento apareciendo?

SB: Seguramente sí. La pieza debe de estar deteriorada.

MGT: ¿Cómo fue que tu actividad como parte de Art Deposit se convirtió en Programa?

SB: Eran dos proyectos totalmente diferentes. Después de cerrar Art Deposit, me fui a Londres

y a los tres años abrí Programa. Cuando abrí Programa veía la apatía que había en México. La cantidad de curadores que había sin hacer nada, dedicados nada más hablar, y veía también que el neomexicanismo de los ochenta no había pasado, se había convertido en un neoneomexicanismo de los noventa, y hoy se sigue hablando del cliché de México: folclor, violencia, contaminación, enigma, etcétera. Yo creo que México es más que eso.

MGT: ¿Crees que en esa época todavía había gente tratando de definir lo "mexicano"? Esa no es mi percepción. Hay una serie de artistas que trabajaron en contra de eso durante todos los noventa. O te parece que, aunque hubieran cambiado los medios, ¿se seguían explotando las ideologías sobre identidad nacional?

SB: No está mal pensar en una identidad nacional, pero creo que no se debe pensar en la identidad nacional que quiere el exterior y crear clichés de exportación. Creo que México ha cambiado mucho y su identidad también. A finales de los noventa, algunos artistas y yo empezamos a hacer trabajos diferentes. Yo siempre tuve interés por las prácticas conceptuales y me interesó aplicarlas a un contexto atemporal distinto para ver cómo ese mal entendido era un acto creativo.

MGT: Me parece que durante los noventa hubieron en México algunas iniciativas, principalmente textos de artistas, que trataron de relacionar su obra con las prácticas performáticas de algunos artistas de la década de 1970, pero creo que hasta cierto punto fueron infructuosos. Por alguna razón, hay una necedad en México por crear genealogías. Inclusive en relación a los

llamados espacios alternativos. Cuando lees los textos escritos por artistas sobre ello, se repite con frecuencia la relación amor-odio hacia el espacio alternativo que les precede. ¿Cómo manejas tu esto?

SB: Yo no siento odio ni con el pasado ni el futuro, creo que las referencias son rizomáticas.

MGT: No estoy seguro si sea por iniciativa de los artistas o de los historiadores y curadores a los que a veces se les encomiendan estos lineamientos, pero parece haber en México una urgencia un tanto prematura por historizar los años recientes de la escena artística contemporánea —una labor muchas veces realizada por los propios artistas— como si las supuestas relaciones e influencias de un artista se fueran a desvanecer. O tal vez este fenómeno tenga que ver simplemente con una necesidad de capitalizar aquello que se hizo tempranamente casi como un juego.

Por otra parte, creo que apenas desde hace algunos años, se generó en México el ambiente indicado para la promoción del tipo de prácticas que mencionas. Y de alguna manera puede ser que Programa haya contribuido a ello. En años recientes no sólo se hicieron retrospectivas de los mexicanos Ulises Carrión y de Marcos Kurtycz sino también de figuras del mainstream internacional como Lawrence Weiner, Fred Sandback, y Bas Jan Ader, por mencionar algunos. ¿Cuándo empezaste a trabajar en Programa?

SB: Todas estas exposiciones que acabas de mencionar sucedieron después de abrir Programa, que se inauguró en el 2000 con una exposición titulada Photographic Enterprise

en la que participaron Daniel Pflumm, Juergen Teller, Thomas Demand y Rirkirt Tiravanija. En el 2001, se organizó una exposición titulada *White Noise / White Silence,* con Ceal Floyer, Martin Creed, Mauricio Cattelan, Iñaki Bonillas, Gonzalo Lebrija, Fernando Ortega y yo. Creo que esa exposición planteó una práctica diferente relacionada a la idea de lo conceptual, pero visto desde un punto de vista actual. Y ocurrió antes que todas las exposiciones que acabas de mencionar.

MGT: ¿Qué tanto interés crees que despertó *White Noise / White Silence*? ¿Crees que haya tenido un alcance extenso en cuanto al público en general y que haya preparado el ambiente para que estas prácticas tuvieran una resonancia mayor?

SB: Fue muy importante. Para hacer referencia a mi caso que es sobre el que mejor te puedo responder, ahí expuse la obra en neón: *THIS IS NOT SUPPOSED TO BE HERE* (2001); que junto con la creación artística de algunos de nosotros, expuesta a una mayor audiencia, fue tomando definición; se establecieron diálogos entre los artistas y el público.

MGT: ¿Cómo funcionaba Programa? ¿Cuántas de las exposiciones eran curadas por sus directores y cuántas tenían curadores invitados?

MGT: Y de la escena local, ¿crees que estas exposiciones hayan tenido algún impacto específico?

SB: El resultado se puede constatar con las exposiciones que hicieron después los museos en México, las que acabas de mencionar. Y

lo más importante es que muchos artistas jóvenes asistieron a las exposiciones a una edad temprana, cuando iban a la universidad, y ahora se empieza a ver el diálogo que hay en sus obras.

MGT: A lo que me refería es que hubieron una serie de factores y de agentes, entre los cuales Programa sin duda jugó un papel importante, que definitivamente contribuyeron a que, a lo largo de varios años, se dieran una serie de cambios en la escena artística local. Que el tipo de obra que tú mencionas haya tenido una difícil salida de México fue sin duda uno de ellos, pues parecía que cuando curadores y público venían de fuera, este tipo de obra no necesariamente cumplía con sus expectativas. Me parece que mucha de esta gente llegaba con una idea preconcebida de lo que era la Ciudad de México, y del arte que ahí se producía.

SB: Totalmente. Esa obra no era lo que México estaba exportando, ni lo que querían llevarse los curadores.

MGT: Alguien más que se presentó en el Museo Rufino Tamayo hace no mucho tiempo es David Lamelas. Creo que Lamelas es importante desde ese punto de vista, puesto que es un artista de América Latina que desde joven supo negociar ese bagaje cultural ante el mainstream. Antes que definir genealogías, me parece más importante demarcar en qué momento se hicieron posibles este tipo de prácticas, y cómo llegaron a tener cierta recepción en México. Creo que por algún tiempo, al menos desde mi punto de vista, prácticas como las tuyas, la de Iñaki, o para el caso de Santiago Sierra, fueron percibidas como "extranjerizantes". Tal vez porque la crítica estaba demasiado concentrada

en buscar una fórmula que hiciera posible la internacionalización del arte contemporáneo mexicano en otros términos. Aunque esto no haya sido un proyecto meramente de estado, siento que constituía un acuerdo colectivo que, sin haber sido discutido, había sido concertado. Algo así como un contrato social inadvertido. Parecía que todos los esfuerzos se dirigían a traer curadores y a organizar exhibiciones en las que convivieran artistas mexicanos y extranjeros. Aunque eso sigue sucediendo, hoy no parece ser un esfuerzo, sino ya algo cotidiano.

SB: Cuando codirigía Programa, mi idea era invitar curadores y artistas nacionales e internacionales, pero siempre tuve muy claro que la relación que se estableciera tendría que ser sobre las ideas y no, como en algunos caso se ha manejado, acerca del territorio en torno a una noción de exotismo. A mi me interesa la relación de ideas, estas ideas pueden estar cerca de uno, o lejos, pero creo que hablar sobre un territorio como representación lleva a generalizaciones y eso es una manera mediocre de hacer arte. ¿Tú qué piensas de la idea de territorio en el arte?

MGT: La relación entre mi obra y mi nacionalidad ha sido algo que persistentemente he tratado de negar. No me interesa que mi trabajo sea leído desde ese punto de vista, ya que me parece totalmente irrelevante. Tampoco me interesa negar mi nacionalidad, al contrario. Además no creo que exista argumento alguno que permita percibir mi práctica desde esa perspectiva.

SB: Me interesa saber cómo hiciste la pieza que consta de tres pases de abordar a tu nombre para volar a la misma hora a tres localidades distintas.

MGT: Te puedo decir que hice esa obra por dos intereses específicos. Por una parte, me interesaba explorar las formas de documentación no visual, y un boleto de avión resultaba interesante pues es un registro legal irrevocable que confirma en dónde y a qué hora uno se encuentra en cierto momento. Por otra parte, quería referirme a lo común que puede resultar mi nombre en nuestro país.

SB: Me interesa esa desaparición del artista. Me hace pensar también en los videos de Christian Jankowski que presenté en Programa, en el que convierte al director del museo en un perro poodle, al público en ovejas y se convierte a sí mismo en una paloma en un acto de magia.

MGT: Esos proyectos de Christian son interesantes, porque creo que de alguna manera consiguen repensar no sólo el objeto artístico, sino también los demás agentes del sistema del arte como entidades que resultan a veces difíciles de definir. En ese sentido, creo que muchas de mis actividades también han estado definidas por un tipo de ambigüedad visual. Creo que, hasta cierto punto, eso tiene que ver con el hecho de que en México una gran parte del público prefiere o es más afín a formas y estilos que resulten fácilmente identificables, que a procesos más abstractos y ambiguos.

SB: Los procesos abstractos y ambiguos me interesan porque son los que te permiten la experimentación y la libertad, y no te atan a un estilo definido, sino, al contrario, cuestionan cada acto creativo. ¿Cómo describirías tu ambigüedad visual?

MGT: En 2002, fui por primera vez a Nueva York como artista invitado, y en vez de presentar mi trabajo en una conferencia como me lo habían solicitado, propuse hacer un performance que duraría todo lo largo de mi visita y consistiría en dejar de hablar cada vez que entrara a un espacio de arte. Cuando alguien se sorprendía por mi actitud, le entregaba una pequeña tarjeta que decía: "No puedo hablar en museos y galerías" y que tenía la dirección del Americas Society que albergaba la muestra en la que yo participaba. Me interesaba que esta intervención fuera casi imperceptible y que, al mismo tiempo, que pretendiera generar algún tipo de intriga hacia la exposición a la que me habían invitado. En ese tiempo hice también una pieza en La Torre de los Vientos que se tituló: *La inauguración de Mario García ha sido pospuesta*. Por circunstancias específicas, generé ese proyecto que tan solo consistió en anunciar a través de correo electrónico, como lo dice el título, que mi muestra se posponía, y en transmitir en clave Morse ese mismo mensaje con una luz de aeropuerto desde la punta de la Torre. Nunca hubo una inauguración, y ello se convirtió en la muestra. Lo que me interesaba era no definir mi práctica como un tipo de rechazo hacia la definición de un estilo, lo cual en México, al menos hace unos años, era difícil de llevar a cabo.

SB: En mi obra es importante la idea de dispersión, como revelar múltiples rutas de entradas y salidas.

MGT: ¿Cómo fue que se formó Programa?

SB: Programa se constituyó como una sociedad sin fines de lucro formada por Iñaki Bonillas y yo, sustentada con patrocinios. Lo hicimos porque en ese momento en México había una apatía por parte de las instituciones y creímos que era importante generar y crear un diálogo entre el público y los artistas, presentar una manera diferente de producir cultura. De cierta manera funcionó como una obra de crítica institucional, pero no quedaba en la mera crítica, también lograba impulsar un modelo para producir cultura con otro tipo de libertad.

MGT: Pero, ¿qué no fue el Gobierno de la Ciudad el que les dio el espacio?

SB: El Gobierno de la Cuidad de México ayudó como un patrocinador más.

MGT: ¿En qué crees que se diferenciaba Programa de otros espacios de artista en México? Visto desde ahora, ¿crees que realmente era tan diferente de, por ejemplo, La Panadería?

SB: La Panadería era un lugar que lo patrocinaba la familia de los directores y dependía de algunas becas, hasta donde yo tengo entendido. Programa salió a buscar empresas privadas que se involucraran con el proyecto. Para mí era muy importante esta relación porque creo que la iniciativa privada debe de tener una responsabilidad con la cultura de su país, para que ésta no siempre dependa del sector público.

MGT: Me parece importantísimo definir la manera en que cada espacio es fundado, mas no estoy del todo seguro si, en los casos de Programa y La Panadería, esto es algo que influya o quede reflejado en su programación.

SB: No, yo creo que cada espacio tenía sus intereses específicos, pero sí creo que cada uno reflejaba una diferencia en cómo producir cultura, y en cómo ésta se inserta en la realidad.

MGT: ¿Qué te motivaba a hacer ese tipo de exposiciones en la Ciudad de México? ¿Era parte de un interés personal, o crees que de alguna manera se trataba de una intervención en la trama cultural de la ciudad?

SB: Las dos. En cierta forma, había un interés de mi parte en las estrategias conceptuales y minimalistas, y en cómo se insertan o se descubren en la cultura de México. Creo que estas estrategias se insertan como una sucesión de malentendidos, y ahí ocurre el acto creativo y de negociación con el entorno.

MGT: ¿A qué te refieres con el malentendido? Ya lo has mencionado un par de veces. ¿Te refieres a la adopción de sistemas creados fuera de este contexto?

SB: Sí, me interesa ver cómo esa adaptación o readaptación de un modelo económico, social y estético crea una serie de malentendidos que funcionan para comunicar, es un poco lo que pasó con el modernismo; el modernismo de Europa es diferente al de Latinoamérica. En Programa lo "internacional" era muy importante para integrar la producción local a un debate internacional fuera de todo exotismo, y entonces producir ideas. Desde México para afuera, me recuerda mucho a la idea de no lugar, como los aeropuertos.

MGT: Históricamente, durante la década de 1990, hubo una serie de actores en México que lucharon en contra de una visión del arte tradicional muy arraigada, con lo cual lograron cambiar esas ideas. Creo que, posteriormente, Programa logró abrir más esa brecha hacia prácticas menos objetuales.

SB: Creo que esas ideas de las que hablas finalmente fueron en los noventa como un neomexicanismo tardío. En Programa, hasta la manera de usar los materiales de representación tenía que ver con un mundo mediático e industrializado. Mundo que era el reflejo de la aceleración de las ideas económicas, políticas y sociales.

MGT: Creo que por un lado Programa fue uno de los agentes que contribuyó a que se empezara a concebir a México como un destino artístico más que como un lugar exótico. Programa podría haber estado en cualquier ciudad del mundo, y eso ayudó a repensar la producción artística desde nuestro contexto en tal forma que no tuviera que reflejar necesariamente lo violento de la ciudad, ni lo colorido, ni, en el mejor de los casos, lo cursi que puede resultar la estética nostálgica de una clase media mexicana en vías de extinción, en pocas palabras, todo el imaginario que suele predominar cuando el país es visto desde fuera. Por otro lado, también creo que es importante tomar en consideración que fue precisamente eso lo que hasta cierto punto enajenó a una parte de nuestra comunidad que no estaba interesada en negociar el arte de esa manera.

SB: Totalmente de acuerdo, ese enajenamiento hace que la propuesta tome fuerza y luego explote. Por otro lado, eso tiene que ver con la aceleración de la comunicación y con los intercambios constantes. Si uno ve la Ciudad de México desde la Torre Latinoamericana, y ve como está urbanizada, lo primero que nota es que no hay color, hay ausencia de color; pero se entiende muy bien la idea de malentendido cuando caes en cuenta de cuántos estilos arquitectónicos hay en una cuadra o hasta en un mismo edificio. La mezcla de todo eso me hace pensar que cuando se mezclan todos lo colores de la plastilina queda un bola marrón, y eso me interesa. En el FITAC (Foro Internacional de Teoría de Arte Contemporáneo) que organizaste, hablabas de las ideas de reactivación de las prácticas conceptuales. ¿Cómo ocurre eso?

MGT: El FITAC que organicé tenía que ver con repensar ciertos procesos históricos, con analizar las implicaciones de la creación de ciertas obras y su recontextualización tanto en la historia social como política —específicamente la historia de México y la historia del arte. Para ello invité no sólo a artistas, críticos y curadores sino a antropólogos, historiadores y cineastas. Algunos de los invitados estaban relacionados a más de una de esas disciplinas, como Andrea Fraser que había participado en una película del historiador y crítico Oliver Debroise; Seth Siegelaub quien fue el galerista y curador que hizo posible la distribución de la obra de los llamados hard-core conceptualists a finales de los sesenta y que tenía más de una década de no haber intervenido en el mundo del arte (precisamente desde su réplica al texto de Buchloch publicada en la segunda edición del catalogo de la exposición en París que mencionaste); hasta artistas como Jonathan Monk quien ha reconstruido una serie de obras del arte conceptual desde una perspectiva histórica personal durante la última década, entre muchos otros.

SB: Fue cuando se hizo la ultima exposición en Programa, que fue la exposición individual de Jonathan Monk.

MGT: En ese momento me parecía que no debía de haber una dislocación tan dramática entre la negación de los procesos históricos y las prácticas que se originaron a partir de los sesenta. Me parecía que había una situación de atolladero específica en México que era la que generaba un rechazo generalizado de los procesos históricos. Para mí, se trataba de un rechazo innecesario, pues aun cuando todavía existiera una necesidad de legitimar otro tipo de prácticas, creo que los referentes al neomexicanismo ya habían sido exorcizados. Por ello me pareció que ese tema era algo que había que discutir en los términos específicos de la escena mexicana. De cualquier manera, el evento pasó casi desapercibido, y se convirtió en una conversación casi privada. Visto ahora, me parece que el tema estaba enfocado a discusiones demasiado específicas, lo cual no ayudó en términos de mercadotecnia; los participantes, además, a pesar de haber sido personajes clave en la trama y la historia del arte internacional, no constituían ningún trademark reconocible en el circuito artístico, pues no eran ni curadores ni artistas a los que se pudiera en un futuro aprovechar para la capitalización de la producción artística nacional. Ése fue el noveno y último Foro; tal vez un día escriba un texto que se llame: Yo maté al FITAC.

SB: En mi caso siempre he trabajado con algo que llamo Twisted Conceptual Pop que no es precisamente una historización o reactivación, sino más bien es llevar a cabo un giro, un doblez,

con las estrategias conceptuales de los setentas hasta un punto que pueden ser contrarias.

MGT: Creo que es importante volver al hecho de que, como mencioné antes, por alguna razón que no logro entender, pareciera que, en nuestro país, uno está todo el tiempo tratando de definirse en relación con extranjero. ¿Qué piensas de ello?

SB: Yo no trato de relacionarme con el extranjero, yo trato de relacionarme con las ideas que pueden estar en cualquier lugar. ¿Cómo te definirías en relación al extranjero?

MGT: Creo que el interés que hubo durante los últimos años por el arte mexicano en el exterior generó una necesidad entre los artistas de demarcarse de la escena local, en el sentido en que nos obligó a tomar una postura en cuanto a qué tanto quería uno ser partícipe de ese affair con la representación nacional que nos estaba siendo impuesta. A mí, personalmente, no me interesa ese negocio. En ese sentido, creo que mi trabajo está muy lejos de tratar de redefinir cualquier idea que pueda leerse con base en coordenadas geográficas.

SB: Entonces, ¿qué sería lo que intentas definir?

MGT: No intento definir nada. Mi obra se ocupa de repensar procesos históricos, muchos de ellos relacionados con prácticas artísticas del pasado, con la intención de hablar de problemáticas sociales y políticas actuales. La pieza que exhibiré en esta muestra es un tipo de film treatment —en forma de una serie de piezas— que toma como excusa el hotel que Alighiero Boetti abrió en

Kabul, Afganistán, durante los años setenta. Con ello me interesa tratar de entender los cambios políticos y culturales de esa región del Medio Oriente, principalmente los que trajo consigo un constante flujo de guerras. También me interesa repensar cuáles pudieron ser los intereses de Boetti en esa región y las repercusiones que su obra (o su estancia) tuvieron no sólo en el país, sino en el mundo del arte. ¿Qué es lo que vas a exhibir tú?

SB: ALL MY IDEAS ARE IMPORTED (Todas mis ideas son importadas)
ALL MY PRODUCTS ARE EXPORTED (Todos mis productos son exportados)
(ALL MY EXPLANATIONS ARE RUBBISH) (Todas mis explicaciones son tonterías).

MIGUEL CALDERÓN

Born Mexico City, 1971 Lives and works in Mexico City

The idea of the beast, whether taming it or letting it run wild, is a consistent theme in Miguel Calderón's photography, video, film, and performance. His early work focused on direct confrontations with the institutions and inhabitants of Mexico City. For the *Serie historia artificial* (Artificial History Series) (1995), the artist was granted access to the dioramas that house large animals in the National Museum of Natural History. *Artificial History No. 9* depicts Calderón with an afro wig and dark sunglasses pointing a high-caliber weapon into the mouth of a dead tiger. As in *Evolución del hombre* (Evolution of Man) (1995), Calderón adopted a homeboy persona in a work of performative photography. By ironically inserting himself into that role, he enacted forms of machismo and criminality that subvert both institutional modes of display and conceptions of Mexico City's youth culture.

Dodging the moniker of *enfant terrible* of contemporary Mexican art placed on him in the late 1990s, in more recent work Calderón has muted the importance of a specific geography in order to embrace a mode of neo-conceptualism focused on the experiential. The *Falcon* series (2003) explores the artist's teenage years, in which he trained a falcon to follow him around on his BMX. In *Falcon No. 6,* a tightly composed image conveys the bond between the figure and the bird, an unusual form of domestication opposed to the faux tension of *Artificial History No. 9.* By photographing his childhood best friend as his stand-in, Calderón performs what he refers to as a "visual psychotherapy," in which he re-creates personal experience in order to reflect on the present.[1]

Los pasos del enemigo (The Steps of the Enemy) (2005) replaces psychotherapy with shock therapy and domestication with aggression. Entering a completely dark space, a low growl is heard as the bluish-white eyes and teeth of the enemy flash across the black screen. Though the video runs in a continuous loop, there is a progressive encounter between the viewer and the panther. At each pass, the eyes become wider and the teeth more defined. By positioning the viewer as inaccessible prey, though, Calderón tempers a sense of fear with contemplation. Calderón's repeated use of animal imagery, including an unlikely pet deer in the video *Guest of Honor* (2006), does not follow through on the threat of harm, but invokes a sense of play to cover the underlying menace of the real. JM

1 Miguel Calderón, interview by Michael Cohen, *Flash Art,* November/December 2003, p. 80.

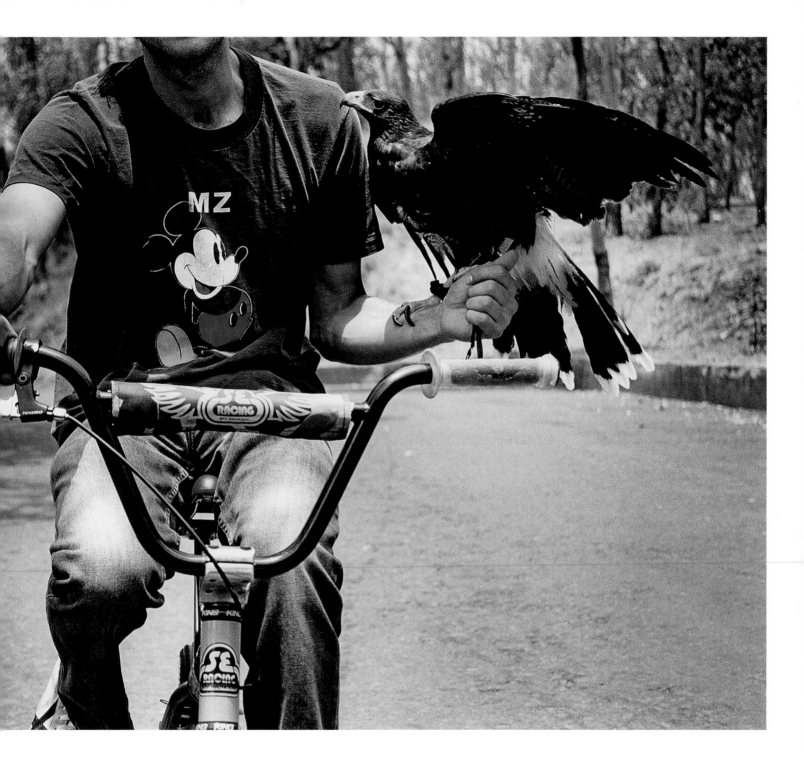

Miguel Calderón
Falcon #6, 2003
Chromogenic development print
Image size: 37 x 55^{15}/$_{16}$ in.
(96 x 142 cm)
Overall size: 48^{13}/$_{16}$ x 66^{15}/$_{16}$ in.
(124 x 170 cm)
Photo courtesy of the artist and
kurimanzutto, Mexico City

Los animales, domesticados o en estado salvaje, son un tema recurrente en las fotografías, videos, películas y *performances* de Miguel Calderón, cuya obra temprana suele centrarse en las confrontaciones directas entre las instituciones y los habitantes de la Ciudad de México. Para la *Serie historia artificial* (1995), el artista tuvo acceso a los dioramas de exhibición de grandes animales propiedad del Museo Nacional de Historia Natural de su ciudad natal. *Historia artificial No. 9* muestra al propio Calderón con una peluca tipo afro y lentes oscuros apuntando un arma de alto calibre a la boca de un tigre muerto. De igual manera que en *Evolución del hombre* (1995), Calderón adopta la personalidad de "cholo" en esta pieza de fotografía performativa. Al insertarse a sí mismo con ironía en la obra, Calderón escenifica formas de machismo y criminalidad que subvierten tanto los modos institucionales de exhibición como las ideas preconcebidas sobre la cultura joven de la Ciudad de México.

1 Miguel Calderón, entrevistado por Michael Cohen, *Flash Art*, Noviembre/ Deciembre 2003, p. 80.

Para evitar seguir siendo catalogado como el *enfant terrible* del arte contemporáneo mexicano —etiqueta que se le colocó a finales de la década de 1990—, Calderón atenúa en su obra más reciente la importancia de la geografía adoptando una forma de neoconceptualismo enfocada en la propia experiencia. La serie *Falcon* (El halcón) (2003) explora los años de adolescencia del artista, durante los cuales logró entrenar un halcón para que lo siguiera mientras manejaba su BMX. En *Falcon No. 6,* la composición estrecha transmite la naturaleza del vínculo que prevalece entre la figura humana y el ave, al tiempo que hace hincapié en una forma poco común de domesticación que se contrapone a la falsa tensión de *Historia artificial No. 9.* El personaje que representa el papel del propio Calderón en la fotografía es su mejor amigo de la infancia. Con ello, el artista recrea lo que él llama un proceso de "psicoterapia visual", mediante el cual busca revivir experiencias personales que le permitan reflexionar sobre el momento actual[1].

En *Los pasos del enemigo* (2005), la psicoterapia es reemplazada por una terapia de choque, y la domesticación por agresión. Tras ingresar a un espacio completamente a oscuras, se escucha un gruñido grave mientras los ojos y dientes azulados del enemigo refulgen en una pantalla. Aunque el video consta de una sola secuencia que se repite continuamente, el encuentro entre el espectador y la pantera es progresivo: con cada repetición, los ojos del animal aparecen más grandes y los dientes más definidos. Al colocar al espectador en el lugar de una presa inaccesible, Calderón consigue atenuar la sensación de miedo con la posibilidad de contemplación. El uso repetido de imaginería animal por parte de Calderón, al que se suma la utilización de un ciervo a manera de mascota en el video *Guest of Honor* (Invitado de honor) (2006), no cumple la amenaza de causar daño físico, únicamente evoca con sentido lúdico el peligro latente de lo real.
JM / FFM

Miguel Calderón
Los pasos del enemigo (still), 2006
Video projection
5 minutes, 39 seconds

FERNANDO CARABAJAL

Born Chicago, 1973 Lives and works in Mexico City

Fernando Carabajal's artistic practice and aesthetic vision are a potent, personal synergy of text and image. Combining poetry with drawings, paintings, and sculptures, he creates a highly personal vocabulary. The use of everyday objects of various sizes and purposes — one of the artist's hallmarks — further enriches the figurative imagery his works generate. Carabajal's most comfortable field for experimentation, however, is drawing. In his own words, a drawing "should be executed by the hand of everyday life" in giving form and structure to thoughts, ideas, and emotions. He tries to remain "faithful to the image as it appeared in his dreams,"[1] which gives a persistent vitality to mixed-media sculptures and installations that are born of his expressive drawings.

Elephant Island (2004) is an installation that conveys Carabajal's idea of how one's imagination changes the status of the real into something unreal. An elephant made of chalk, accompanied by pencil drawings, a box of pencils, and some other miniature objects, as well as a plastic manlike figure (one of which, named The Outsider, stands on a rock as if hiding or hesitating to walk to the field below him), and a glossary of evocative words printed on paper preside on a table-top landscape that originates from a fantasy. It is perhaps a representation of the artist's desire for exile from conformity.

Mediodía sobre la mesa insobornable (Noon over the Incorruptible Table) (2005–06) is a work in which Carabajal further explores landscape as scenery of the mind. The viewer may be intrigued by the interaction of carpet pieces, notebooks, photographs, two canvases and several meticulous drawings, a tiny soccer field, a miniature man (the artist?), as well as his handmade book, *Libro de Naufragío,* and a bucket of flowers on a tomb for insects. Artificial light creates midday shadows over the table, which also supports all the tools and materials the artist used to produce the work itself (paint, pencils, foam, brushes, etc.). Taken as a whole, the objects compose a beautiful field — the artist's microcosm. It is a snapshot of the working artist, a moment of inspiration and contemplation about his intentions and actions. Through his use of common materials he is able to create an artificial universe that halts the effects of time and nature, where the sun's shadows are always cast at noon by his bright studio lamp. Perhaps inspired by dioramas and their visually engaging small scale, Carabajal gives a special meaning and distinctive value to each object. Building bridges between numerous artistic forms, Carabajal constructs a link between the real and imaginary, creating a new and intimate conceptual approach to art. TJ

1 Guzmán, Daniel. "Elephant Island Workshop." Exh. brochure (Mexico City: Galería Nina Menocal, 2004).

Fernando Carabajal
Mediodía sobre la mesa insobornable,
2005–06
Wood, sand, lamp, drawings, book, polyurethane, plasticine, polystyrene, modeling materials, and packages
35⅜ x 47 x 63¼ in. (90 x 120 x 160 cm)
Photo courtesy of KBK Gallery

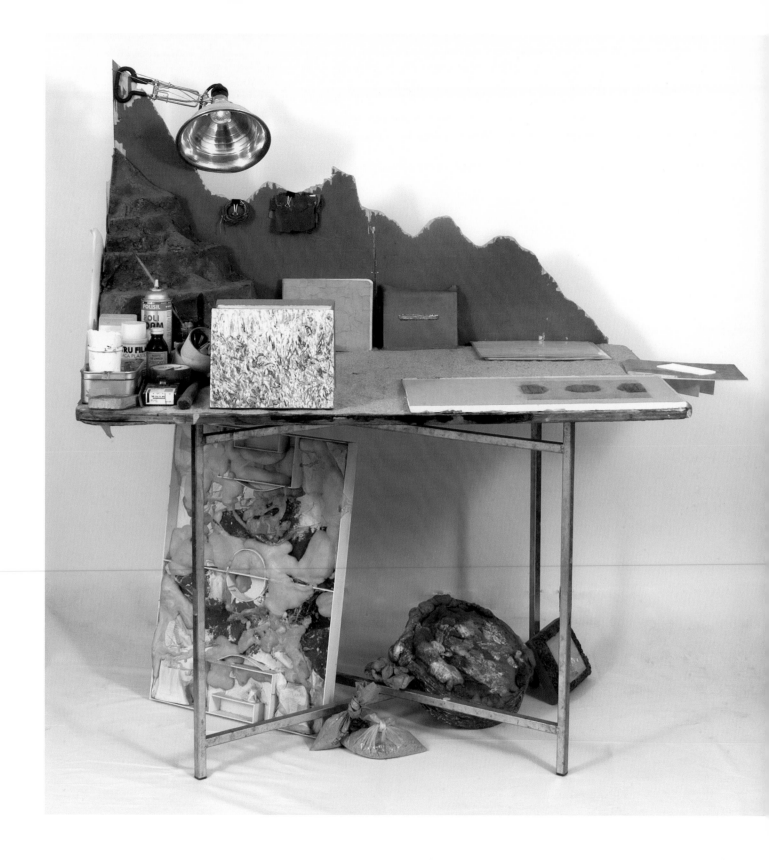

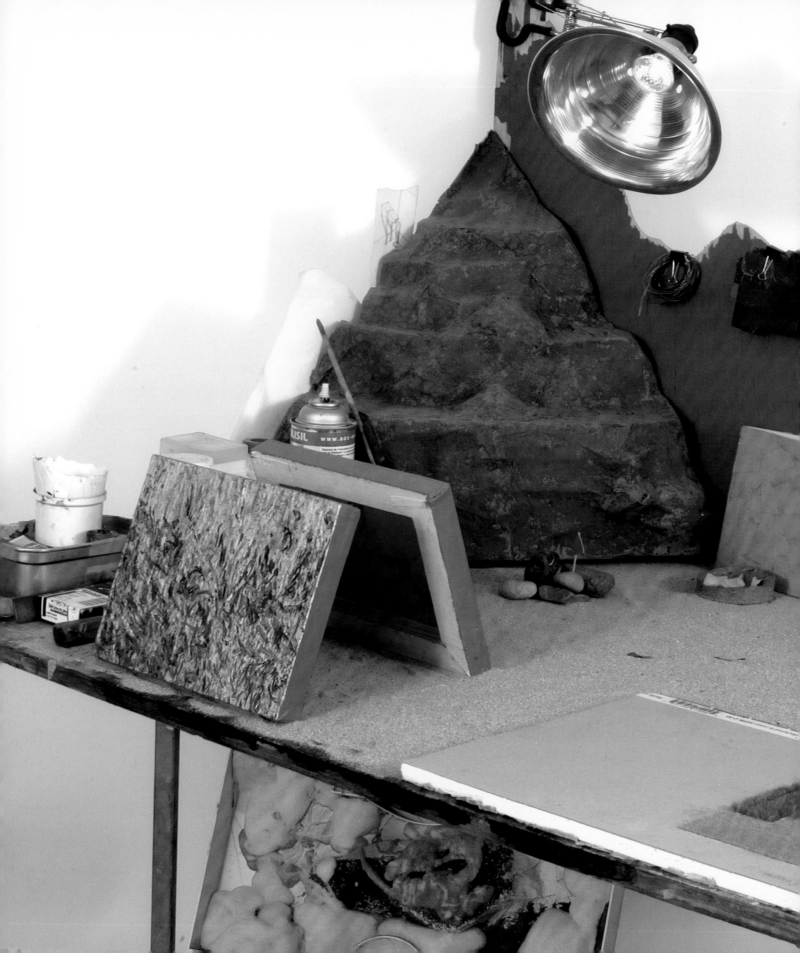

Fernando Carabajal
*Mediodía sobre la mesa
insobornable* (detail), 2005–06
Wood, sand, lamp, drawings, book,
polyurethane, plasticine, polystyrene,
modeling materials, and packages
35 x 47 x 63 in. (90 x 120 x 160 cm)
Photo courtesy of KBK Gallery

La práctica artística y visión estética de Fernando Carabajal se traducen en una poderosa y personal sinergia entre texto e imagen. Conjugando poesía y dibujo, pintura y escultura, Carabajal crea un vocabulario altamente personal. La utilización de objetos cotidianos de diversos tamaños y usos –una de sus improntas como artista– añade una gran riqueza a la imaginería figurativa que generan sus obras. Sin embargo, el espacio de experimentación más cómodo para Carabajal es el dibujo. Como él mismo expresa, el dibujo "debe ejecutarse con la mano de lo cotidiano", dando forma y estructura a pensamientos, ideas y emociones. El artista intenta mantenerse "fiel a la imagen que aparece en sus sueños",[1] lo que da una vitalidad persistente a las esculturas de técnica mixta e instalaciones que nacen de sus dibujos expresivos.

Elephant Island (Isla del elefante) (2004) es una instalación que materializa la idea de Carabajal sobre la manera en la que la imaginación puede cambiar el estado de lo real y transformarlo en algo irreal. Un elefante de tiza, acompañado de dibujos a grafito, una caja de lápices, y otros objetos en miniatura, además de una figura antropomórfica de plástico –llamada "The Outsider", que está parada sobre una roca, como escondiéndose, o dudando si aventurarse al campo que se abre a sus pies– y de un glosario de términos evocadores impresos en papel, un paisaje de fantasía que se extiende sobre una mesa. Podría tratarse de una representación del deseo del artista de exiliarse de la conformidad.

Mediodía sobre la mesa insobornable (Noon over the Incorruptible Table) (2005–06) es una obra en la que Carabajal explora más a fondo el paisaje como escenario de la mente. El observador puede quedar desconcertado por la interacción de pedazos de alfombra, cuadernos, fotografías, dos lienzos y varios dibujos meticulosos, una pequeña cancha de futbol, un hombre en miniatura (¿el artista?), además de un libro hecho a mano (el *Libro del Naufragio*) y un balde de flores sobre una tumba para insectos. Sobre la mesa se extienden sombras de mediodía creadas mediante iluminación artificial, y en ella están colocados también todos los materiales que el artista utilizó para producir la obra (pintura, lápices, espuma, pinceles, etc.). En su conjunto, los objetos componen un panorama hermoso — el microcosmos del artista. El resultado es una instantánea del artista en su faena, un momento de inspiración y de contemplación de su intención y de sus actos. Mediante el uso de materiales comunes, el artista logra crear un universo artificial que detiene los efectos del tiempo y de la naturaleza, y en el que las sombras que suele proyectar el sol al mediodía son creadas por los focos brillantes del estudio. Tal vez inspirado por el atractivo visual que genera la pequeña escala de los dioramas, Carabajal da un sentido especial y un valor particular a cada objeto. Tendiendo puentes entre una variedad de formas artísticas, el artista conecta lo real y lo imaginario creando un novedoso e íntimo acercamiento conceptual al arte. **TJ / FFM**

1 Guzmán, Daniel. "Elephant Island Workshop". Folleto de exposición. Ciudad de México: Galería Nina Menocal, 2004.

Fernando Carabajal
two colored zebra, 2006
Two-color pencils and glue
6 5/16 x 7 7/8 x 3 1/8 in. (16 x 20 x 8 cm)
Photo courtesy of KBK Gallery, Mexico City

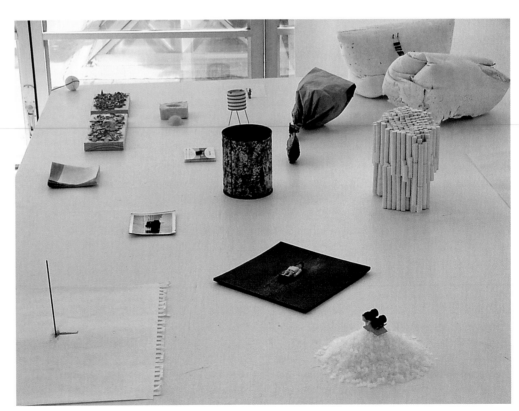

Fernando Carabajal
Elephant Island, 2004
Mixed media
Installation view
Photo courtesy of KBK Gallery, Mexico City

ABRAHAM CRUZVILLEGAS

Born Mexico City, 1967 Lives and works in Paris

Abraham Cruzvillegas makes poetic sculptures that derive meaning from the specific materials and common objects — things found at flea markets, garage sales, and Salvation Army stores — that he uses to create them. As he says, "What I like is to give new life to reality, in which leftovers are included, like the powder of the stars, dead since millions of years ago but what we are made of."[1]

Cruzvillegas's work often combines allusions to the cultural environment in which he is working, as well as his background. For *Bougie du Isthmus* (Vela del Istmo) (2005), he was inspired by a homemade fishing system he saw on a bridge in Istanbul. Men rigged a fishing device from a piece of tire rubber, freeing their hands to smoke, talk on a mobile phone, or just lie back and look at the landscape. Each of the individual parts, the rods, scarves, and wire grill, relates to a particular cultural custom from France, where Cruzvillegas made the work during a residency at the Atelier Calder, and Mexico, his home country. The bottle rack refers to the long tradition of wine production in the region, while fishing alludes to how people spend their leisure time along the Loire River. The title relates to "Vela del Istmo" (Isthmus Candlestick) in Oaxaca, Mexico, a village celebration in which women demonstrate in the street, marching with scarves attached to sticks and brooms. Of this work the artist said, "I wanted to join specific practices from contradictory contexts in order to make an unstable sculpture, both physically and conceptually, as it could be interpreted or watched as a result from a mixture of subjective experiences."[2]

Also while in Paris, Cruzvillegas began a body of work that includes *Rond point* (2006), a makeshift geographic marker, using black chalkboard paint to cover the surfaces of posters, maps, wooden crates, cardboard, and six-pack beer cartons. By obscuring the original surface with black paint, Cruzvillegas makes a clean slate onto which one might write or imagine writing, then erase and write again, creating a flux of ideas and information. The artist eschews the preciousness of the original objects, by re-making the works for exhibitions in-situ with locally found materials, or leftovers, as he likes to call them. **JRW**

1 Abraham Cruzvillegas. *Ici. exposition individuelle d'Abraham Cruzvillegas.* Exh. cat. Tours: Chateau de Tours, July/August 2006, p.4 (unpaginated).

2 Artist statement, 2005

Abraham Cruzvillegas
Rond point, 2006
Acrylic paint, masking tape, aluminum, and glass bottles
Five parts, dimensions variable
Photo courtesy of the artist and kurimanzutto, Mexico city

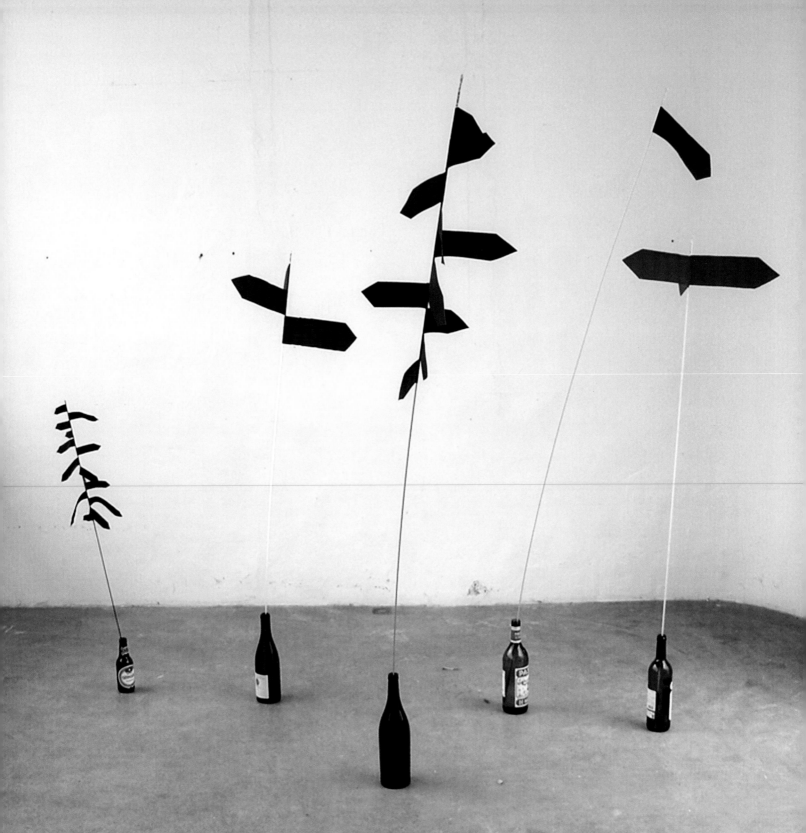

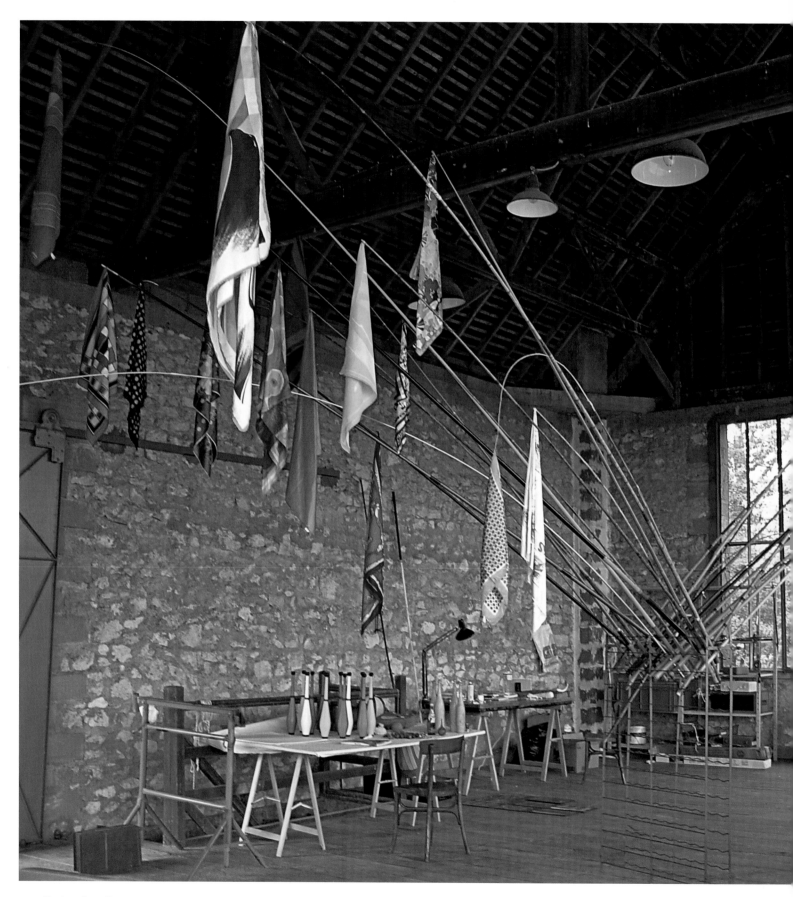

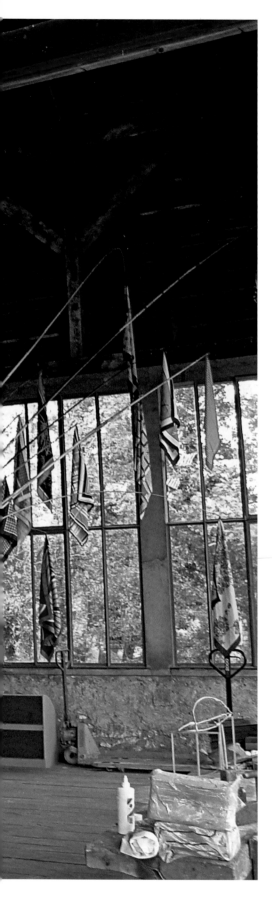

Abraham Cruzvillegas crea esculturas poéticas que adquieren significado a partir de materiales específicos y objetos cotidianos encontrados en mercados de pulgas, ventas de garaje, y locales del Ejército de Salvación, que él utiliza para producirlas. Al respecto el propio artista afirma: "Lo que me gusta es darle nueva vida a la realidad en la que tienen cabida las sobras; es como el polvo de estrellas: éstas han muerto hace millones de años, pero es de lo que estamos hechos".[1]

A menudo la obra de Cruzvillegas fusiona referencias al entorno cultural en el que él se desenvuelve con alusiones a sus propias vivencias. Para *Bougie du Isthmus* (Vela del Istmo) (2005), se inspiró en la capacidad de improvisación de los algunos hombres de Estambul que suelen atar, con un trozo de neumático, su caña de pescar al barandal de un puente, consiguiendo con ello tener las manos libres para fumar, hablar por celular, o simplemente observar el paisaje mientras pescan. Cada una de las partes de la pieza el estante metálico para botellas, las cañas y las pañoletas —está relacionada con una tradición cultural de Francia donde Cruzvillegas realizó la obra cuando era residente del Atelier Calder— y de México, su país natal. El estante para botellas es una referencia a la larga tradición vinícola de la región, mientras que las cañas de pescar hacen alusión a la manera en que la gente pasa sus ratos de ocio a orillas del río Loire. Las pañoletas, símbolo de la moda y por tanto de Francia, es una prenda presente tanto en las manifestaciones de protesta parisinas como en las procesiones de la fiesta popular oaxaqueña de origen devocional que da nombre a la pieza y se conoce como "Velas del Istmo". En estas procesiones, las mujeres ataviadas con sus trajes de gala llevan en la mano varas de carrizo adornadas con flores y dichas prendas rectangulares de tela estampada. Sobre esta obra el artista comenta: "Quería reunir prácticas específicas de contextos contradictorios para crear una escultura física y conceptualmente inestable, que pudiera interpretarse o verse a partir de una mezcla de experiencias subjetivas".[2]

Mientras residía en París, Cruzvillegas inició un corpus de obra que incluye *Rond point* (Punto redondo) (2006), un marcador geográfico que improvisó recubriendo de pintura negra la superficie de afiches, cartulinas, mapas, cajas de madera y cartones de cerveza. Al oscurecer la superficie original de aquellos, Cruzvillegas crea una especie de pizarra sobre la que se puede escribir o imaginar que escribe, y luego borrar y escribir otra vez, generando un flujo de ideas e información. El artista elude el carácter precioso de los objetos originales al reelaborar su obra para cada una de las exposiciones en que participa utilizando materiales —o como el los llama, "sobras"— encontrados *insitu*. JRW / FFM

1 Abraham Cruzvillegas. *Ici. Exposition individuelle d'Abraham Cruzvillegas.* Catálogo de exposición. Tours: Chateau de Tours, julio/ agosto 2006, p.4 (sin paginación).

2 Declaración del artista, 2005.

Abraham Cruzvillegas
Bougie du Isthmus, 2005
Fishing rods, scarves, and wire grill
Installed: 20 x 33 x 16 ⁵⁄₁₆ ft.
(6.1 x 10.1 x 5 m)
Museum of Contemporary Art, Chicago, restricted gift of the Collectors Forum in memory of Phil Shorr
Photo courtesy of the artist and kurimanzutto, Mexico City

Statement for the first exhibition project at T44, 1993
Flyer
Photo courtesy of Haydée Rovirosa, Temístocles 44 Archives, research by Frida Cano

¿TEMÍSTOCLES 44?

Temístocles 44 es el domicilio en el que un colectivo de 14 artistas se ha reunido con el fin de crear un espacio independiente propicio para el diálogo, la crítica y la información entre artistas. A los que formamos parte de este proyecto no nos une ninguna consigna o estilo; nos preocupa, sí, la creación de obras que a partir de la discusión y la autocrítica encuentren procesos formales, materiales y mentales consecuentes consigo mismos y con el clima en que se desenvuelven. No buscamos una unidad de grupo, sino la atención conjunta de los miembros al desarrollo de cada uno de los participantes; atención a los procesos creativos que se encuentra prácticamente excluida del proyecto de la crítica, los museos y las galerías. Es por ello que creemos en la necesidad de que existan espacios de trabajo y discusión no académicos ni comunales coordinados por artistas, espacios cuyo fin no sea la mera exhibición, venta o legitimación de productos o monumentos.

Además de servir como centro de reunión para sus miembros, Temístocles 44 busca también ser un espacio abierto y público, en el que se muestren diversas fases de este proceso, sea ya en forma de exhibiciones, discusiones públicas, ediciones periódicas o intercambios con artistas, críticos o investigadores de cualquier disciplina o procedencia que compartan la idea de que la producción artística es tanto más rica cuanto más es confrontada y sus procesos compartidos.

Ni Temístocles 44, ni las obras y eventos que ahí se realicen, ni las publicaciones que desde ahí se hagan circular tienen un fin lucrativo. Los recursos para la manutención de esta casa —amable y desinteresadamente proporcionada en préstamo por Haydée Rovirosa— así como para el apoyo económico a los proyectos que en ella se realicen, están siendo procurados por medio de una carpeta de grabados que bajo el nombre de Ediciones Impecables han emitido los artistas participantes, considerando también la posibilidad de obtener apoyos tanto público como privados para el financiamiento de esta iniciativa.

Los artistas participantes: Eduardo Abaroa, Franco Aceves Humana, Abraham Cruzvillegas, Fernando García Correa, Rosario García Crespo, Hernán García Garza, Ulises García Ponce de León, José Miguel González Casanova, Diego Gutiérrez, Daniel Guzmán, Luis Felipe Ortega, Damián Ortega Stoupignan, Sofía Taboas, Pablo Vargas-Lugo.

Polanco, México, D.F., marzo 1993

Temístocles 44: What Did It Spawn?!

ABRAHAM CRUZVILLEGAS

"*Éramos muchos y parió la abuela.*" This favorite expression of Sofía Táboas, a doomsday warning that an already critical situation was actually getting worse, could have applied — with a touch of black humor — to the foundation in the early 1990s of Temístocles 44 (T44), an initially independently funded, artist-run space in Mexico City. The following is its context, based on my own experience.

I

Around 1988, electoral fraud instated Carlos Salinas de Gortari as president; he was the main person responsible for transforming the economy into a so-called neo-liberal system. Previous administrations had placed an immoderate amount of trust in petroleum exports. They squandered resources and ignored other productive options, which led to a series of economic crises. The currency was repeatedly devalued, ruining the economy and further disenfranchising certain segments of society. Since then, there has been a predictable increase in delinquency: organized crime, drug trafficking, the sale of pirated goods, and other symptoms of extreme poverty. The migration of undocumented Mexican workers to the United States in search of dollars has also continued to grow exponentially.

Many people of my generation, those born in the 1960s, expressed our opinions on various occasions, both in street demonstrations and by voting, hoping to transform the political, social, and economic system that had prevailed for seventy long years under the dictatorial aegis of the Institutional Revolutionary Party (PRI). This political reform would ideally lead to a budding, generalized will to democracy. The public education budget was, and continues to be, abysmal when compared to what is spent on so-called public security (meaning increasingly inefficient, repressive, and corrupt law enforcement agencies), not to mention the deplorable state of agriculture and the new economic strategies that make us a nation that consumes much more than it produces.

Decreasing funds for public education seriously reduced the salaries of teachers at all levels and also meant that programs and courses at public postsecondary institutions began to lag behind the rest of the world. This is somehow related to our atavistic attachment to the notion of underdevelopment — a culturally imposed condition serving as a ball and chain that hinders disorderly movements and alternative solutions that have sprung out of a need to survive, invent, and learn, with or without resources. We came to depend on so-called first-world countries and their centers for scientific and technical research and their spaces where art is made, discussed, and analyzed for the creation of new languages and discourses. And yet we have seen that, with dignity and modesty, the scientific research and cultural accomplishments that have come out of our pauperized context are just as valuable and unique as those that have arisen elsewhere and that imply a new awareness, a new way of looking at the world.

II

In terms of art education in the late 1980s, course content stopped developing when teachers became idle, seeing themselves as mere employees, their aspirations quashed; educational institutions became places that provided little else besides technical training — arts and crafts schools. In the capital, where I lived, there were two options. The National School of Visual Arts (ENAP), part of the National Autonomous University of Mexico (UNAM), was exiled in the late 1970s to the city's southern end in the Xochimilco neighborhood. It shared the area with a penitentiary and the Nativitas plant market, which has existed since pre-Hispanic times. The National School of Painting, Sculpture, and Printmaking, part of the National Institute of Fine Arts (INBA) and also called La Esmeralda, was originally located on the street of the same name in a downtown neighborhood whose geography is defined by local prostitutes' unhurried journeys between a church and a graveyard.

However, their pitiful state was not determined by their respective locations; indeed, these should be seen as qualities. Both institutions had lost their standard of excellence as their theoretical and technical resources fluctuated erratically because of their reduced administrative budgets and the allegation that art was of little importance during a social crisis. In short, there was no discussion or renewal of information about the language, discourses, or platforms of contemporary art in Mexico or abroad. In this context independent educational projects began to emerge spontaneously in addition to those in political, social, and artistic arenas. T44 was a part of this: though unassuming and unambitious, it was what a group of people with diverse aspirations and intentions needed. After following different paths — which could be called rhizomatic — we ended up meeting, and what we had in common was a desire to grow.

III

In 1987 Damián Ortega invited me to a workshop organized by Gabriel Orozco — who had just

come back from Madrid, where he had taken part in the workshops of the Círculo de Bellas Artes — along with Gabriel Kuri, Jerónimo López [Dr. Lakra], and sometimes Víctor Gatell. For four consecutive years (during the same period I was studying pedagogy at UNAM), we got together every Friday to exchange books, magazines, music, catalogues, and pamphlets, while freely speaking our minds about each other's work. In an extracurricular dynamic, we learned together to discuss, criticize, and transform our work individually, with no programs, marks, exams, diplomas, or reprisals. We did not intend to become known, prepare for a show, go against the grain, make our presence felt as a group, or even make work. We had different interests and ways of seeing things, and this was my education.

In 1991, when I had finished my degree and our Friday workshops ended, I joined López and Damián Ortega and audited an undergraduate drawing workshop at ENAP, where Kuri was studying. We soon became friends with the young teacher who coordinated it, José Miguel González-Casanova, and bonded with other students. Together we made up for the lack of exchange and discussion that we urgently needed and that might provide us with a genealogy to understand how we had come to be ourselves, in our attempts to make nonconventional art in our respective social, political, and economic contexts, outside of the insipid structure of galleries and museums. At ENAP, I also met Eduardo Abaroa; Rosario García Crespo, a theory and art-history teacher; Ulises García Ponce de León; Diego Gutiérrez; Pablo Vargas Lugo; and later Táboas. Most of them had studied under Guillermo Santamarina — an eccentric curator who took risks, even in those years when heterodox art practice was in its infancy — during his brief stint at the school. I met Daniel Guzmán on the bus to school when we struck up a conversation: small talk about art, our families, and our tastes and interests. That's how we became friends, and we have continued that conversation in various tones and contexts to this day.

That same year García Crespo asked me to teach three courses — theory, contemporary art history, and a thesis seminar — at ENAP, substituting for her for a year while she and González-Casanova went to Spain on sabbatical. There, they attended the workshops of Madrid's Círculo de Bellas Artes as Orozco had, while the latter had by then moved to New York. Kuri left for London to study for an MA at Goldsmiths College. At this time I became more closely involved with people from ENAP, mostly students whom I saw outside of school at parties and also to meet, talk, and exchange a wide range of information about art. As in any situation of *survival,* that moment of genuine symbiosis was extremely important to all of us.

For a while, a group coalesced out of fraternal solidarity; its crux was the flow of information on specific topics like new languages in art and the way we assimilated, critiqued, and tried to transform them into something of our own. By then, the Salinas de Gortari administration had implemented a demagogic welfare program called Solidaridad (Solidarity) that attempted to mitigate the country's extreme poverty with immediate, superficial social programs. The National Council for Culture and the Arts (CONACULTA) was also created at this time; it efficiently answered appeals by artists and intellectuals to participate directly in the administration's decision-making process regarding cultural projects and initiatives. Since then, the National Fund for Culture and the Arts (FONCA), CONACULTA's financial arm, has awarded countless annual grants to artists though it has not generated any long-term independent cultural strategies or projects. It might be time to appraise the relevance of this institution above and beyond its limited funding of artists and intellectuals.

Our own *solidarity* at the time, given its eminently pragmatic and immediate nature, expressed itself as simple things, whether events that we documented or experimental exhibitions using formats or discursive methods that seemed attractive to us or simply more open-ended

than those in vogue in galleries and museums. (The odd exceptions were shows organized by Santamarina and other anomalous events at noninstitutional, noncommercial spaces.) In terms of specific necessities, like doing a performance in the street, we asked a friend to take photographs or videotape it; if we had questions, we borrowed a book. Sometimes it was only about asking for a ride or helping carry things or haul equipment and materials—a little like being someone's assistant. Out of all this, connections were created that led to strong friendships, complex associations, and sometimes profound rifts because of different interests.

IV

That same year in 1991, Abaroa, Gutiérrez, Guzmán, Damián Ortega, Vargas Lugo, and I organized a show in American artist Michael Tracy's studio in downtown Mexico City. The show was about site-specific work, and, in a fit of taxonomical excess, we dubbed it *In Situ.* Our perhaps naive intention was to employ recently developed resources in contemporary art, disregarding its potential impact on the public; in an interpretative sense, rather, we asked ourselves — in public and out loud — what we were doing and why.

After we had been meeting sporadically to talk about each other's work, whether in organized sessions or more casually, little by little the collective grew and consolidated itself, so we decided to put out an open call for more rigorous, or at least more orderly, discussions. Painters Franco Aceves, Marco Arce, and Fernanda Brunet joined, all from ENAP (though the latter two left the collective before it became the original T44 group), in addition to Luis Felipe Ortega, with whom I had studied at UNAM, as well as Fernando García Correa and his cousin Hernán García Correa, who had recently returned from their travel overseas. I remember the gatherings at Abaroa's house, where we talked, schemed, and invented while playing pool and drinking beer or at Gutiérrez's house in the San Miguel Chapultepec neighborhood or Táboas's

Damián Ortega
Cuarto de Servicio, 1993
Wooden floor cut in the form of gears, electrical motor, mechanic bands, pulleys, and fan
Photo courtesy of Haydée Rovirosa, Temístocles 44 Archives, research by Frida Cano

studio on Pennsylvania Street across from the Chiandoni ice-cream parlor.

We photocopied texts and catalogues that interested us. We made stacks of these varied and sometimes contradictory writings, stapled them together, handed them out, read them, and talked about them, leading to more arguments than consensus. I remember theoretical texts, interviews with artists, newspaper cutouts, magazine articles, and reviews we had written about shows and events some of us had participated in. I still have a folder, beer-stained from being used as a coaster, with a translation of Piero Manzoni's "Prolegomena for an Artistic Activity" and Lucio Fontana's Spazialista manifestos; the translation of an interview with Gerhard Richter; a review of Documenta; and excerpts of Greil Marcus's *Lipstick Traces: A Secret History of the Twentieth Century,* of Joseph Beuys's life and work, of Guy Debord's *Society of the Spectacle,* of Octavio Paz's *Apariencia desnuda: La obra de Marcel Duchamp,* of catalogues of the Dan Cameron–curated exhibitions *Art and Its Double* and *The Savage Garden,* of Chris Burden and Bruce Nauman retrospectives, and of books about Jimmie Durham and David Hammons.

As a follow-up to *In Situ,* we did a second experiment in direct intervention in this case, in the natural landscape. Gutiérrez got access to an equestrian club on the western edge of the city in a forested valley with cabins, dirt roads, winding paths, fields, training corrals, numerous stables, and an impressive panorama of the city. The idea was to propose individual projects; talk about, finance, execute, and document them; and finally, discuss the coherence of the individual works within each artist's process, the cohesiveness of the overall event, and the importance of publishing a document of the goings-on. Above and beyond the personal discoveries, the final result was important for the novelty of the projects, and above all because a series of categories that we found important were linked into a discourse, categories that then became common currency in many of

our works. Though we did not limit ourselves to pragmatic or technical issues, some topics in our discussion revolved around the peculiarities of site-specific work: the relationship with the setting, the use of onsite materials, the incorporation of the setting's characteristics, the status of documentation, the premises or ideas involved in the action or phenomenon as it came into being mentally or physically, the relationships with specific works and artists, etc. In order to discuss these and other issues, we invited Orozco, Santamarina, and María Guerra, curator of the Galería Arte Contemporáneo, where I had shown my work a few times, once with Vargas Lugo. The public was limited to a few more friends, and the exercise was left at that (with the exception of a few specific projects). As such, it was more valuable than the eagerness and excitement with which we had staged the project.

V

At some point, we rented a space to hold meetings, organize events, share our conversations, and experiment with others. We decided to raise the necessary funds with a portfolio of prints that would be given to potential sponsors each month; the collection would be called E*diciones Impecables* (Impeccable Publications), with one print by each of us, made in the workshop of Fernando Cortés a.k.a. Ferrus. Although a few people were interested in supporting the project — rather than in the portfolio per se, which was never completed — we never raised enough

funds to really set the ball rolling. It was then that Haydée Rovirosa, an art history student, providentially lent us a property in the Polanco neighborhood. The house at 44 Temístocles Street was eventually going to be demolished, so we could do whatever we wanted to it. And that's just what we did.

Faced with limitless possibilities for experimenting with the space and materials, we worked on ideas and projects that would otherwise have been unfeasible. Our first foray was a liberal one and was done in a spirit of collaboration, which manifested itself in diverse and novel interventions in which the works' permanence or their final coherence as products mattered little: it was more important to play with the situation's potential, putting our own to the test. The building was a free-standing, three-story house from the 1950s; it had a small garden, parking, large separate servants' quarters, a big kitchen, and a foyer lit by a crystal chandelier hanging from the ceiling, which was as heavily decorated as the rest of the house. In a way it was interesting to enter a building in order to practically demolish it by hand without the pretense of being "alternative" or a rebel or squatter; rather, a festive, joyous spirit reigned. Vargas Lugo published an essential part of T44, the collaborative photocopied zine called *Alegría* (Joy) — it was the official organ of our happy reciprocity. We cut something out of a newspaper, a paragraph from an essay, our favorite chapter from a book, or a picture that surprised us from a magazine. We wrote about our concerns or needs in texts that tried to fill the void left by criticism and by recent art history. *Alegría* was also an instrument of entertainment, relaxation, and humor.

The first event, which was only open to the public on opening day, March 31, 1993, was entitled *Temístocles 44-I,* with a parenthetical subtitle (*Home Decoration*). It featured a series of installations, almost all of which dealt with the empirical observation of the site — a practical approach with statements that tried to avoid being group, dissident, or avant-garde catchphrases. Our idea was for our work to

Abraham Cruzvillegas
Instalacíon sin título, 1993
Glass bottles, wood beams, window blind frames,
LP records, sport bag, and wigs
Photo courtesy of Haydée Rovirosa, Temístocles
44 Archives, research by Frida Cano

inhabit the house. There was no consensus to make spatial works, installations, performances, or videos. The show also included traditional paintings, drawings, and sculptures, and even used traditional techniques, media, and sources. I wrote a statement that emphasized the absence of critique — the lack of rigor and discussion among artists, curators, and academics: it was a statement against conformism. The show featured Abaroa, Aceves, Fernando García Correa, Hernán García Correa, García Crespo, García Ponce de León, Gutiérrez, Guzmán, Damián Ortega, Luis Felipe Ortega, Táboas, Vargas Lugo, and myself. One participant fervently insisted on the total individualism of all of those involved, stating his differences in the invitation flyer: "I don't like this text. Franco Aceves."

Everyone took the event as a learning experience, but executing individual projects, making invitations, lighting the show, buying beer for the opening, cleaning up the next day, opening the place when someone made an appointment, or going to pay the electricity bill was exhausting and rather stressful. It made our discussions focus on administration, management, or finances. This is why we were not all convinced of the course the initiative might take if we became a collective that essentially organized exhibitions to the detriment of the talks and discussions that had originally brought us together. Based on this subtly contentious issue, some of us left and worked individually, as everyone eventually did by 1995 when T44 closed. I was the first to desert, only one month after the first event. Nonetheless, all the original members kept participating either as part of the organization or as guests in shows, and new members also joined, contributing new ideas and outlooks. The next event *Temístocles 44-II* came a few months later, in June and July

1993; it included a small solo show by Daniel Guzmán and site-specific works by Margarita Meza, Mauricio Rocha (who stripped one of the arches in the foyer, alluding to his architecture studies and to the decorative character of the house's finishes), Héctor Velázquez, Abaroa (who showed *Broken Obelisk* in its version for outdoor markets for the first time), and José Miguel González-Casanova. From the outset, our idea of inviting others to take part in the dialogue turned into a continuous flow of artists involved in exhibitions and events.

The shows that followed at T44 were *Calma* (Lull) and *La regla de juego* (The Rule of the Game) in 1993; *La lengua* (Tongue), *Cronologías* (Chronologies), *Múltiples* (Multiples), and *Terror en la montaña rusa* (Terror on the Rollercoaster) in 1994; and *Plantón en el zócalo* (Protest in the Zócalo) in 1995 — a show that took place in Mexico City's main square since the house was about to be torn down.

A wide range of artists showed their work at T44, including Maria Thereza Alves, Ximena Cuevas, Silvia Gruner, Cameron Jamie, Enrique Jezik, Kuri, Marcos Kurtycz, Mauricio Maillé, Manuel Marín, Daniela Rossell, Santamarina, Melanie Smith, Daniel Ugalde, and Jeffrey Valance, in addition to the intermittent participation of its members and organizers. The last event to take place at T44 was a fund-raising concert for the recently opened La Panadería, run by Miguel Calderón and Yoshua Okon — the lead singer of Mazinger Z, the band that provided entertainment that evening. Though they operated in different moments with different interests, the two venues symbolically joined forces at this party and did not pretend to do much besides open up alternatives for art practice, dialogue, and conviviality in contrast to what institutional or commercial spaces offered. As a near-reiteration of the exclamation at the beginning of this text, the popular Oaxacan expression *Qué parió?!* — a daring response to the adversity of fate or circumstances — can be extended to the capacity to invent, work, or even enjoy oneself in spite of limitations and deficiencies as we have always done.

Translated from Spanish by Richard Moszka.

The author wishes to thank Eduardo Abaroa, Frida Cano, Daniel Guzmán, Haydée Rovirosa, and Luis Felipe Ortega for their collaboration and good memory.

1 Literally, "there were already plenty of us, and then grandmother gave birth," it roughly means "we had reached the end of our rope"; the title of the article in Spanish uses the same word parir, "to give birth" (spawn or breed). As the author explains at the end of the text, this is also a variation on Qué pasó?, "What's up?" or "What happened?" The title could also be read as "Temístocles 44: What about It?" or "What Happened There?"

Temístocles 44: ¡¡Qué parió?!
ABRAHAM CRUZVILLEGAS

"Éramos muchos y parió la abuela…" Esta expresión, favorita de Sofía Táboas, que anuncia de manera apocalíptica el empeoramiento de una situación de por sí crítica, bien puede aplicarse –con humor negro si se quiere– a la fundación de Temístocles 44 (T44), un espacio de artistas, inicialmente autogestivo, en la ciudad de México a principios de los años noventa. Éste es su contexto, desde mi propia experiencia.

I
Hacia 1988 se había orquestado el fraude electoral que condujo a la Presidencia de la República a Carlos Salinas de Gortari, el principal agente de la trasformación de la economía nacional en un sistema que se ha denominado neoliberal. De la confianza desmesurada de los gobiernos anteriores se desprendió una irresponsable dilapidación de recursos y un desprecio por otras opciones productivas, que acarreó, también rápidamente, sucesivas crisis económicas, manifiestas en devaluaciones monetarias que castigaron el nivel adquisitivo de las familias más desprotegidas. Desde entonces, la consecuente alza en la delincuencia se ha incrementado de manera previsible, en forma de crimen organizado, narcotráfico, piratería y otros síntomas derivados de la miseria. Los flujos migratorios de trabajadores indocumentados mexicanos hacia Estados Unidos en busca de

Daniel Guzmán
Installation view
Photo courtesy of Haydée Rovirosa,
Temístocles 44 Archives, research by
Frida Cano

dólares, también se han seguido potenciando geométricamente, hasta la fecha.

Una buena parte de mi generación, nacida en la década de 1960, se había manifestado en distintos momentos en las calles y en las urnas por una transformación del sistema político, social y económico que había privado en México por setenta largos años, bajo la hegemonía dictatorial del Partido Revolucionario Institucional; transformación que idealmente apuntaría a una reforma política del estado, como una incipiente voluntad democrática. El presupuesto público destinado a la educación era –y sigue siendo– miserable, en comparación con el asignado a seguridad pública (léase corporaciones policíacas y preventivas cada vez más ineficientes, represoras y corruptas), sin contar el estado deplorable de la producción agrícola y el acelerado proceso en el que, a través de las nuevas estrategias económicas, nos convertimos en un país casi exclusivamente consumidor.

El paulatino retiro de los fondos públicos para la educación ocasionó de manera periódica, en todos los niveles, un deterioro profundo en los ingresos de los docentes, así como un rezago de los planes y programas de estudio en las instituciones públicas de educación superior. De esto ha dado cuenta nuestro atávico apego a la noción de subdesarrollo, condición impuesta culturalmente como candado que cancela movimientos delirantes y soluciones alternativas, surgidas de la supervivencia, de la necesidad de inventar y aprender, con o sin recursos y a pesar de los recursos. De ahí se desprendería una dependencia de otros centros de investigación científica y técnica, en los países llamados del primer mundo, en cuanto a la generación de nuevos lenguajes y discursos, aparte de los espacios de discusión, reflexión y creación del

arte. Y sin embargo hemos presenciado que, de manera digna y sin arrogancia, la investigación científica, así como las aportaciones culturales surgidas de este contexto depauperado son en sí mismas tan valiosas y únicas como cualquiera otra que implique un nuevo conocimiento, una manera nueva de ver el mundo.

II

En el contexto específico de la educación artística en México, a finales de la década de 1980, los contenidos de las materias se habían anquilosado en igual proporción que la inercia de los profesores, convertidos en meros empleados sin aspiraciones, haciendo de las escuelas sitios de formación casi estrictamente técnica: de artes y oficios. En la capital del país, donde yo vivía, las opciones eran dos: la Escuela Nacional de Artes Plásticas (ENAP), dependiente de la Universidad Nacional Autónoma de México (UNAM), exiliada desde finales de los años setenta a Xochimilco, en el sur de la ciudad, compartiendo el vecindario con un reclusorio y con el prehispánico mercado de plantas de Nativitas, y La Escuela Nacional de Pintura, Escultura y Grabado, dependiente del Instituto Nacional de Bellas Artes (INBA), llamada también La Esmeralda, con ubicación original en la calle de ese nombre en un barrio del centro de la urbe, cuyas coordenadas son descritas por las trayectorias que recorren con parsimonia las prostitutas entre una iglesia y un cementerio.

Sin embargo no son sus respectivas topografías las que determinaban su lamentable situación, en todo caso, habría que verlas como cualidades. Ambas habían dejado de ser instituciones de excelencia, en cuanto a la inconstante transformación de sus presupuestos teóricos y técnicos, cuyas causas también tenían que ver con la reducción de sus recursos administrativos por largos periodos, así como por la supuesta poca importancia que puede tener el arte en una sociedad en crisis. En suma, no había discusión ni renovación de la información en torno a los lenguajes, discursos y plataformas

del arte contemporáneo, ni de México ni del extranjero. Es en este contexto en el que de manera espontánea comenzaron a surgir algunas manifestaciones independientes, no solamente educativas, sino también políticas, sociales y artísticas. T44 fue parte de eso sin aspavientos ni grandes metas: era una necesidad de un conglomerado de individuos con aspiraciones e intenciones diversas, plurales. Por cauces diversos, que podrían llamarse rizomáticos, en algún momento coincidimos varias personas que, en síntesis, queríamos crecer.

III

Tiempo atrás –en 1987–, por invitación de Damián Ortega, coincidí en el taller de Gabriel Orozco, recién llegado de los talleres del Círculo de Bellas Artes de Madrid, con Gabriel Kuri, Jerónimo López [Dr. Lakra] y ocasionalmente Víctor Gatell. Por cuatro años consecutivos –los mismos que yo dediqué a estudiar Pedagogía en la UNAM– nos reuníamos todos los viernes para intercambiar libros, revistas, música, catálogos y folletos, al tiempo que opinábamos libremente sobre el trabajo de los demás. En una dinámica extraescolar, estábamos aprendiendo de manera conjunta a discutir, a criticar y a transformar nuestro trabajo de manera individual, sin planes ni programas de estudio, sin calificaciones, sin exámenes, sin diplomas ni castigos. Nuestra intención no era darnos a conocer, ni organizarnos para exponer, ni ir contra algo, ni hacer presencia como grupo, ni siquiera generar obra. Nuestra intención, si es que se puede llamar así, era colaborar y aprender de los otros, de sus intereses y modos de ver la realidad muy distintos. Ésa fue mi educación.

En 1991, habiendo terminado mis estudios universitarios y concluido nuestro Taller de los Viernes, decidí junto con Damián y Jerónimo, asistir de manera libre –es decir sin inscribirnos oficialmente– al taller de dibujo que era parte del programa de la carrera que entonces estudiaba Gabriel Kuri en la ENAP, y que coordinaba José Miguel González Casanova, un joven profesor con quien rápidamente hicimos migas. Lo

consistencia

Luis Felipe Ortega
Six Words on the Wall (detail), 1993
Security lamps and vinyl on wall,
text quotations from Italo Calvino
Photo courtesy of Haydée Rovirosa,
Temístocles 44 Archives, research by Frida Cano

mismo ocurrió con otros estudiantes con quienes mantendríamos una estrecha relación, asociada también a la voluntad de cubrir la ausencia en el intercambio y la discusión de información que nos era apremiante de manera común, y que nos proveyera de una genealogía y nos ayudara a comprender cómo nosotros habíamos llegado a ser nosotros y procurar hacer un arte no convencional en nuestros respectivos contextos sociales, políticos y económicos, más allá de la insípida estructura de galerías y museos. En la ENAP también conocí a Rosario García Crespo, profesora de teoría y de historia del arte, a Ulises García Ponce de León, a Eduardo Abaroa, a Pablo Vargas Lugo, a Diego Gutiérrez y después a Sofía Táboas, quienes en su mayoría habían sido alumnos de Guillermo Santamarina –un curador excéntrico y arriesgado desde aquéllos años de incipientes manifestaciones artísticas heterodoxas–, durante su paso fugaz como profesor en la escuela. A Daniel Guzmán lo conocí en el autobús, de camino a la escuela, durante el trayecto que va de la glorieta de Huipulco a La Noria, conversando de manera espontánea y leve sobre arte, sobre nuestras familias, sobre nuestros gustos e intereses. Así nos hicimos amigos y hemos mantenido esa conversación –en distintos tonos y contextos– hasta la fecha.

Ese mismo año fui invitado a dar clases en la ENAP –un curso de teoría, otro de historia del arte contemporáneo y un seminario de tesis– por invitación de Rosario García Crespo y para sustituirla por un año, cuando ella y José Miguel González Casanova viajaron a España, durante periodos sabáticos que hicieron coincidir. Allá asistieron a los talleres del Círculo de Bellas Artes de Madrid, como había hecho Gabriel Orozco, quien para entonces se había ido a vivir a Nueva York; asimismo Gabriel Kuri partiría en breve a Londres, para estudiar una maestría en el Goldsmiths College. Fue en este periodo que profundicé mis nexos con la gente de la ENAP, que en su mayoría eran todavía estudiantes y a quienes frecuentaba también fuera de la escuela, para conversar, ir a fiestas o intercambiar información variada sobre arte,

fuera del programa. Como en toda circunstancia de supervivencia, ese momento de auténtica simbiosis fue importantísimo para todos.

Por un tiempo se conformó un círculo que apuntaba a cierta solidaridad gremial cuyo eje era el mencionado flujo de información sobre tópicos muy específicos, en particular, los nuevos lenguajes del arte, cómo los asimilábamos nosotros, cómo los criticábamos y cómo pretendíamos transformarlos en algo propio. Para entonces, el gobierno de Salinas de Gortari había echado a andar un programa asistencialista y demagógico denominado "Solidaridad", que pretendía, a través de ayudas sociales inmediatistas y superficiales, ser un paliativo de la pobreza extrema generalizada en el país. También entonces fue creado el Consejo Nacional para la Cultura y las Artes (CONACULTA), que de manera eficiente cubriría el reclamo de los artistas e intelectuales, desde los años sesenta, de participar de manera directa en las decisiones de la administración pública en cuanto a proyectos e iniciativas culturales. Desde entonces, el Fondo Nacional para la Cultura y las Artes (FONCA), el ala financiero del CONACULTA, ha otorgado anualmente innumerables becas y apoyos a los creadores, sin por ello generar implícitamente estrategias o proyectos culturales independientes de larga duración. Tal vez sea tiempo de evaluar la pertinencia de esta institución en su labor de gestoría cultural, más allá de aportar recursos momentáneamente a los artistas e intelectuales.

La nuestra, nuestra solidaridad de entonces, se tradujo en cosas sencillas, por su carácter eminentemente pragmático e inmediato, ya en forma de eventos que serían documentados por nosotros mismos, o bien experimentos de exposición que aludían a formatos y modos

discursivos que nos parecían atractivos o simplemente más abiertos que los que por entonces privaban tanto en galerías como en museos, salvo extrañísimas excepciones, como las exhibiciones que organizaba Santamarina, y otros exabruptos en espacios no institucionales ni comerciales. Para solventar necesidades específicas, como hacer una acción en la calle, pedíamos a un amigo que tomara fotos o video, de una duda surgía pedir prestado un libro, a veces era nomás pedir un aventón o simple y llanamente ayudar a cargar cosas y acarrear equipo o material: ser un poco asistente del prójimo en el trabajo. De todo eso, se fueron dando vínculos que a la larga devinieron amistades profundas, asociaciones complejas y a veces, también, por la diferencia de intereses, rupturas de fondo.

IV
Ese mismo año de 1991, Daniel Guzmán, Pablo Vargas Lugo, Eduardo Abaroa, Damián Ortega, Diego Gutiérrez y yo, organizamos una exposición en el estudio del artista estadounidense Michael Tracy, ubicado en pleno centro de la ciudad. La exposición giraba en torno a la idea y la voluntad de hacer obras de sitio específico, y en un exceso taxonomista, la bautizamos *In Situ*. Ingenuamente o no, nuestra intención era incursionar en el uso de recursos de cuño "reciente" en el arte contemporáneo, más allá del impacto que pudiera tener en "el público", en un sentido interpretativo, preguntábamos más bien –en público y en voz alta– qué era aquello que hacíamos y por qué.

Después de algún tiempo en que comenzamos a reunirnos esporádicamente para hablar del trabajo de alguno de nosotros, ya fuera de manera organizada o espontáneamente, poco a poco, esa colectividad fue creciendo y consolidándose, por lo que decidimos hacer convocatorias abiertas para discusiones más rigurosas o –al menos– más ordenadas, a las que se integraron los pintores Marco Arce, Fernanda Brunet –quienes después se deslindaron de la colectividad que devino el grupo inicial de

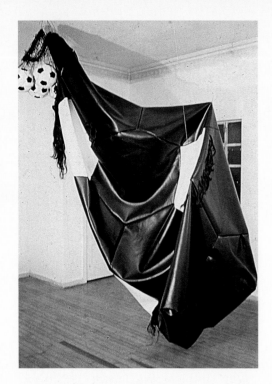

Pablo Vargas Lugo
Bolas, 1994
Vinyl, hair, balls
Dimensions variable
Photo courtesy of Galeria OMR

T44– y Franco Aceves, los tres procedentes de la ENAP; Luis Felipe Ortega, con quien estudié en la UNAM; así como Fernando García Correa y su primo Hernán García Garza, recién desempacados de viajes ultramarinos. Recuerdo las reuniones en casa de Eduardo Abaroa, en las que conversábamos, urdíamos e inventábamos mientras jugábamos pool y tomábamos cerveza; en la casa de Diego Gutiérrez en San Miguel Chapultepec; y en el estudio de Sofía Táboas de la calle de Pensilvania, enfrente de los helados Chiandoni.

Hacíamos fotocopias de los textos y catálogos que nos interesaban. Reuníamos un fajo de papeles procedentes de nuestras fuentes diversas, a veces contradictorias, los engrapábamos, los repartíamos, los leíamos y conversábamos, dando pie a la argumentación más que al consenso. Recuerdo textos teóricos, entrevistas con artistas, recortes del periódico, artículos de revistas y reseñas de nuestra propia autoría sobre exposiciones y eventos en los que algunos participábamos. Todavía conservo una carpeta, con huellas circulares de cerveza, que contiene la traducción de los prolegómenos de Piero Manzoni y los manifiestos spazialistas de Lucio Fontana, la traducción de una entrevista con Gerhard Richter, una reseña sobre la Documenta, la línea de trabajo/ línea de vida de Joseph Beuys, fragmentos de *Lipstick Traces: A Secret History of the Twentieth Century* de

Greil Marcus, de La sociedad del espectáculo de Guy Débord, de *Apariencia desnuda: La obra de Marcel Duchamp* de Octavio Paz, de los catálogos de las exposiciones *El arte y su doble* y *El jardín salvaje* organizadas por Dan Cameron, de una retrospectiva de Chris Burden, otra de Bruce Nauman, de libros sobre Jimmie Durham y David Hammons.

Como continuación de aquella primera *In Situ*, hicimos un segundo experimento colectivo de intervención directa, en este caso, del paisaje natural. Diego Gutiérrez consiguió el acceso a un club hípico en la zona limítrofe poniente de la ciudad, en una hondonada boscosa con cabañas, rutas de terracería, caminitos sinuosos y vados con corrales de entrenamiento, numerosas caballerizas y una impresionante vista panorámica de la ciudad. La idea era proponer proyectos individuales, analizarlos, financiarlos, realizarlos, documentarlos y finalmente, discutir la coherencia individual de las "piezas" con sus propios procesos, la coherencia de conjunto y la pertinencia probable de generar una publicación que diera fe de los hechos. Más allá de los hallazgos personales en dicha empresa, el resultado fue muy importante, al menos para nosotros, por la frescura de las propuestas, y sobre todo por la puesta en discurso de una serie de categorías que nos resultaban importantes y que devinieron desde entonces, para varios de nosotros, moneda de cuño corriente en nuestro trabajo. Algunos puntos de nuestra discusión giraban en torno a la serie de peculiaridades –no sólo pragmáticas y técnicas– de las obras de sitio específico: la relación con el entorno, el uso de materiales encontrados en el sitio, la incorporación de características propias del lugar, el estatus de la documentación, las premisas e ideas que entraña el acto o el fenómeno en su concreción física o mental, las líneas de parentesco con obras y artistas específicos, etc. Para discutir sobre estos y otros asuntos, invitamos a Guillermo Santamarina, a Gabriel Orozco y a María Guerra, curadora de la Galería de Arte Contemporáneo, donde yo había expuesto un par de veces, una de ellas con

Pablo Vargas Lugo. Sin más público que ellos, nosotros y algunos otros amigos, el ejercicio –exceptuando algunas propuestas concretas– se quedó en eso y, como tal fue más valioso que nuestro pujante entusiasmo.

V

Quisimos en algún momento rentar un lugar para reunirnos, organizar eventos y eventualmente compartir también los resultados de nuestras charlas y pretendidos experimentos. Decidimos entonces generar el dinero necesario por medio de una carpeta de grabados –uno por cada uno de nosotros–, que se entregarían mensualmente a los posibles patrocinadores y se llamarían en conjunto "Ediciones Impecables", impresas en el taller de Fernando Cortés, alias Ferrus. Y aunque hubo algunas personas interesadas en apoyar el proyecto, más que la carpeta en sí, que de hecho nunca fue concluida, realmente los recursos no eran del todo suficientes para echarlo a andar. Fue entonces que, de manera providencial, Haydée Rovirosa, entonces estudiante de historia del arte, decidió prestarnos una propiedad en la colonia Polanco, para que nos reuniéramos e hiciéramos del lugar un espacio de experimentación, discusión y exposiciones. La casa, ubicada en el número 44 de la calle de Temístocles que sería demolida en un tiempo indefinido, podía ser intervenida del modo en que quisiéramos, y eso hicimos.

Ante la posibilidad infinita de experimentar de manera plena con el espacio y los materiales, pudimos desarrollar ideas y proyectos que de otra manera hubiera sido imposible. Así que la primera incursión fue generosa, en medio de un ánimo de colaboración, mismo que se manifestó en intervenciones que fueron tan diversas y frescas que poco importaba la permanencia de las obras o su coherencia final como productos: era más importante jugar con el potencial de la circunstancia, poniendo a prueba el nuestro. La casa era un edificio de tres plantas de mediados del siglo XX, rodeada por espacios abiertos que incluían un pequeño jardín y un estacionamiento, además contaba con un cuarto

de servicio de buenas proporciones, una cocina también grande y un *hall* que se iluminaba por un candil de gota que pendía del plafón del techo, pletórico de ornamentos, como la casa en su conjunto. De algún modo resultaba interesante entrar prácticamente a destruir a mano un inmueble sin pretensiones de rebeldía, alternatividad o marginalidad, más bien reinaba un espíritu festivo y alegre. Como parte esencial de T44, Pablo Vargas Lugo editaba una revista hecha de fotocopias y con la colaboración de todos que se llamó Alegría, el órgano oficial de nuestra reciprocidad feliz. Entre todos recortábamos textos de la prensa, escogíamos un párrafo de un ensayo, el capítulo predilecto de un libro, la imagen que nos sorprendía de una revista, redactábamos nuestras preocupaciones o necesidades en forma de textos que querían justamente allanar el camino abandonado por la crítica, por la historia del arte reciente. Alegría era también una herramienta de diversión, de relajo y de humor.

El primer evento, que sólo permaneció abierto al público el día de su inauguración, el 31 de marzo de 1993, se llamó *Temístocles 44-I (Decoración para el hogar)*. El subtítulo entre paréntesis anunciaba un conjunto de emplazamientos que casi en su totalidad giraban alrededor de la observación empírica del sitio, de su abordaje práctico con enunciados que no abundaban en consignas de grupo ni emblemas contestatarios o vanguardistas. Nuestra idea era habitar la casa con nuestro trabajo, pero sin una intención colectiva de consenso que apuntara hacia la realización de obras espaciales, instalaciones, *performances* o videos. También hubo pinturas, dibujo y esculturas realizadas de manera tradicional, sin excluir técnicas, disciplinas o fuentes. Yo mismo redacté una declaración de principios que incluía en todo caso el énfasis en la ausencia de crítica, en la falta de rigor y discusión entre artistas, curadores y académicos: era un *statement* contra el conformismo. En esa exposición participamos: Eduardo Abaroa, Franco Aceves, Fernando

García Correa, Hernán García, Rosario García Crespo, Ulises García Ponce de León, Diego Gutiérrez, Daniel Guzmán, Damián Ortega, Luis Felipe Ortega, Sofía Táboas, Pablo Vargas Lugo y yo. Uno de los participantes insistió con gravedad en la plena individualidad de todos los que ahí estuvimos, afirmando su diferencia por escrito en el impreso que hicimos circular como volante de invitación al acto inaugural de T44; decía llanamente: "A mí no me gusta este texto. Franco Aceves".

El evento fue tomado por todos como un aprendizaje, sin embargo, realizar los proyectos individuales, hacer invitaciones, iluminar la exposición, comprar cervezas para la recepción, limpiar al día siguiente, ir a abrir el local cuando alguien hiciera cita o ir a pagar la luz, fue exhaustivo y hasta cierto punto estresante, por llevarnos a discusiones meramente administrativas, de gestión o monetarias. Esta situación puso en evidencia que no todos estábamos seguros del rumbo que podía tomar la iniciativa de convertirnos en un colectivo que principalmente organizaría exposiciones, dejando de lado cada vez más las charlas y las discusiones que originalmente nos convocaron. A partir de esta diferencia sutil algunos decidimos salirnos y continuar individualmente, como finalmente todo mundo hizo en 1995, al concluir T44 sus actividades. Yo fui el primero en desertar, apenas un mes después del primer evento. De todas maneras todos los integrantes originales permanecimos de lleno o invitados a exponer, así como poco a poco se integrarían nuevos elementos que aportaron también ideas y actitudes frescas. Pocos meses después, de junio a julio de 1993, vendría el siguiente evento, *Temístocles 44-II*, que incluyó una mini exposición individual de Daniel Guzmán y piezas realizadas *in situ* por Margarita Meza, Mauricio Rocha –quien desnudó uno de los arcos en el hall de la casa, aludiendo a su lenguaje de arquitecto, y apelando al carácter decorativo de sus acabados–, Héctor Velázquez, Eduardo Abaroa –quien presentó por primera

vez su *Broken Obelisk* (Obelisco roto) en versión para mercados ambulantes–, y José Miguel González Casanova. Desde el principio, la idea de invitar a otras personas a nuestro diálogo devino flujo constante de artistas en exposiciones y eventos.

Las siguientes exposiciones que tuvieron lugar en T44 fueron, en 1993: *Calma* y *La regla del juego;* en 1994: *La lengua, Múltiples, Cronologías, Terror en la montaña rusa;* y en 1995: *Plantón en el zócalo*, muestra que tuvo lugar en la plaza mayor de la ciudad de México, debido a que la casa que había hospedado a la colectividad debía ser demolida en breve.

En T44 expusieron sus obras artistas tan diversos como María Thereza Alves, Ximena Cuevas, Silvia Gruner, Cameron Jamie, Enrique Jezik, Kuri, Marcos Kurtycz, Mauricio Maillé, Manuel Marín, Daniella Rosell, Guillermo Santamarina, Daniel Ugalde, Melanie Smith, Jeffrey Valance, además de las participaciones intermitentes de sus miembros y organizadores. El último evento que tuvo lugar en T44 fue un concierto ofrecido para recaudar fondos para el naciente espacio de La Panadería, dirigido por Yoshua Okón y Miguel Calderón, quien era cantante y líder del grupo que amenizó la noche, Mazinger Z. En momentos distintos, con intereses diversos, simbólicamente los dos espacios se hermanaron en un acto festivo que no pretendía más que simplemente generar opciones de creación, diálogo y convivencia diferentes de los ámbitos institucionales o llanamente comerciales. Casi como una réplica a la exclamación del inicio de este texto, la expresión popular oaxaqueña "¡¿qué parió?!", respuesta retadora a la adversidad del destino o la circunstancia, puede extenderse a la capacidad de inventar, trabajar e incluso divertirse, más allá de las limitaciones y las carencias, como hemos hecho desde siempre.

El autor agradece la colaboración memoriosa de Eduardo Abaroa, Frida Cano, Daniel Guzmán, Haydée Rovirosa y Luis Felipe Ortega.

DR. LAKRA

Born Oaxaca, Mexico, 1972 Lives and works in Oaxaca, Mexico

Transferring his skills from ink on skin to ink on paper, Dr. Lakra (Jerónimo López Ramírez) has created a series of works in which he covers vintage magazines of the 1930s to 1950s with a tattoo iconography of bats, demons, serpents, and spiders. While maintaining his status as an internationally renowned tattoo artist, Dr. Lakra also has an art-world presence, which has developed parallel to his original trade near Mexico City. With recent comparisons to 1980s graffiti painting and Chicano prison art, Dr. Lakra's ink works draw from a wealth of symbolic imagery to form interplay between past and present, high and low culture.

Frozen in retro detachment, sultry pinup girls and stocky Mexican wrestlers become a screen for his macabre projected fantasies. Depending on the subjects' original dispositions, his overdrawing can enhance or deface. In *Untitled (Can-Can)* (2004), jagged lines mirror the torqued pose of the scantily clad sitter, lending vibrancy to the overall composition. Going beyond formal intervention, Dr. Lakra amplifies the subject's demeanor in *Untitled (La imponente personalidad de Liz Campbell)* (The Imposing Personality of Liz Campbell) (2003). The figure's exaggerated eyes and a team of demons impose themselves directly on the viewer. However, the demure, closed stance of the figure in *Untitled (Emana)* (2004) endures the molestation of Dr. Lakra's pen as prying skeletons and screeching spirits attempt to infiltrate her impenetrable demeanor.

Recently, Dr. Lakra has incorporated acrylic and watercolor, as well as other materials and processes, into his vintage magazine works. *Untitled (Her Majesty The Queen)* (2006) presents the monarch in regal pose while the artist's technique of burning the page counteracts her stately airs with an ethereal haze. Dr. Lakra has also ventured into sculpture in works like *Untitled (cupido)* (2004). Despite its status as a quaint *muñeca,* the doll seems to exert more agency than the flat pinups noted above. *Cupido* relishes its inked body while putting forth tears and painted pink nails as well as references to drugs and criminality. By instilling diverse profanity on naïve flesh, Dr. Lakra creates ideological warfare on his chosen subjects. Such intricate compositions beg for close viewing and attention to detail, revealing the obsessive workings of the artist's gothic imagination. **JM**

Dr. Lakra
Untitled (cupido), 2004
Ash on plastic doll
13⅛ x 9⁄16 x 4⁵⁄16 in. (34 x 23 x 11 cm)
Photo courtesy of the artist and
kurimanzutto, Mexico City

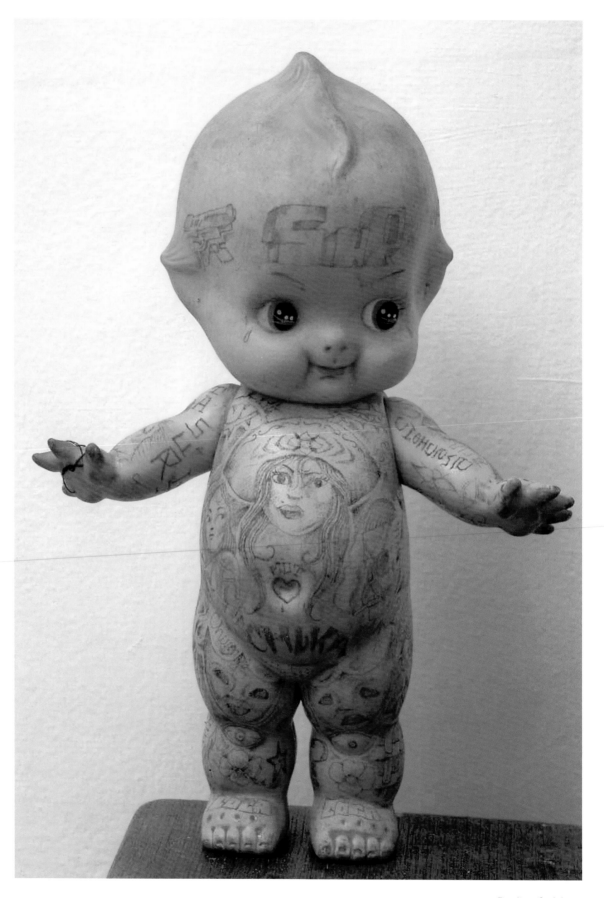

Dr. Lakra
*Untitled (Her Majesty
The Queen)*, 2006
Chinese ink and char on
vintage magazine
13⅛ x 10 in. (33.3 x 25.5 cm)

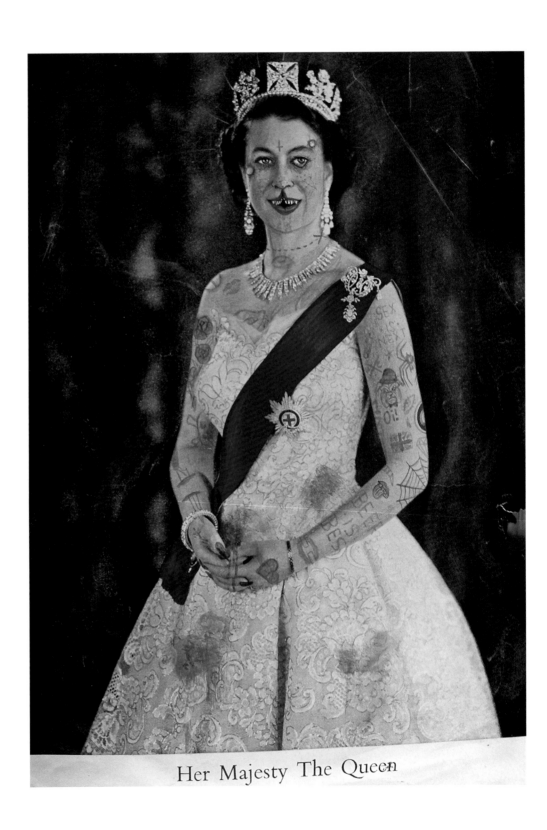

Her Majesty The Queen

AURORITA CASTILLON
¡Lindísima!

No. 505
17 DE JULIO DE 1954
$1.00
MEXICO, D. F.

Dr. Lakra
Untitled (Aurorita Castillón), 2003
Ink on vintage magazine
11⅝ x 9⁷⁄₁₆ in. (29.5 x 24 cm)
Photo courtesy of the artist and
kurimanzutto, Mexico City

Dr. Lakra
Untitled (La Tequilera), 2003
Ink on vintage magazine
12⅝ x 10¼ in. (32 x 26 cm)
Photo courtesy of the artist
and kurimanzutto, Mexico City

Dr. Lakra (Jerónimo López Ramírez), quien transfirió sus habilidades en la técnica de la tinta sobre piel a la tinta sobre papel, ha creado una serie de trabajos en los que cubre de iconografía propia de tatuajes —vampiros, demonios, serpientes y arañas— revistas publicadas entre 1930 y 1950. Al tiempo que conserva su estatus de artista del tatuaje con reconocimiento internacional, Dr. Lakra sigue teniendo una posición en el mundo del arte y trabaja cerca de la Ciudad de México. Las obras en tinta del artista se han comparado tanto con el *graffiti* de los años ochenta como con el arte chicano de las prisiones; lo cierto es que su trabajo se inspira en imágenes simbólicas de gran riqueza que dan cabida a la interacción entre el pasado y el presente, entre la alta y la baja cultura.

Sensuales chicas de calendario y compactos luchadores mexicanos, congelados en su indiferencia *retro,* hacen las veces de pantalla de proyección para las macabras fantasías de Dr. Lakra. Dependiendo de la disposición originaria de sus sujetos, sus trazos yuxtapuestos pueden embellecerlos o desfigurarlos. En *Untitled (Can-Can)* (Sin título) (2004), líneas quebradas, que reflejar la pose contorsionada de una modelo semidesnuda hacen vibrar la composición entera. Más allá de una mera intervención formal, Dr. Lakra busca exaltar la conducta de sus sujetos. En *Untitled (La imponente personalidad de Liz Campbell)* (Sin título) (2003), la mirada exagerada del personaje central y un conjunto de demonios parecen imponerse sobre el espectador. La figura de postura recatada, en *Untitled (Emana)* (Sin título) (2004), en cambio parece soportar los embates de la pluma de Dr. Lakra, mientras esqueletos entrometidos y espíritus aullantes atentan contra su gesto imperturbable.

Recientemente, Dr. Lakra ha incorporado a su obra sobre revistas antiguas el uso de acrílico y acuarela, así como otros procesos y materiales. *Untitled (Her Majesty The Queen)* (Sin título [Su majestad la Reina]) (2006) presenta a la monarca con el correspondiente aplomo real mientras que la técnica del artista — consistente en el quemado de la página— contrarresta estos aires grandilocuentes con una especie de bruma etérea. Dr. Lakra se ha aventurado asimismo en terrenos escultóricos con piezas como *Untitled (Cupido)* (Sin título) (2004). A pesar de evocar un estado idílico, la muñeca en esta pieza logra producir un mayor impacto que las chicas de calendario bidimensionales mencionadas anteriormente, pues a la par que se deleita con su cuerpo pintado, ofrece al espectador sus lágrimas, uñas rosadas y ciertas referencias al uso de drogas y la criminalidad. Por medio de infligir profanaciones en cuerpos inocentes, Dr. Lakra genera conflictos ideológicos en torno a los sujetos que elige. Estas composiciones de carácter intrincado imploran una mirada detallada y atenta, pues sólo así le será revelada al espectador la factura obsesiva de la imaginación gótica del artista. JM / MQ

Dr. Lakra
Untitled (Budista), 2003
Ink on vintage magazine
12⅝ x 9½ in. (32 x 24 cm)
Photo courtesy of the
artist and kurimanzutto,
Mexico City

Dr. Lakra
*Untitled (La imponente
personalidad de Liz Campbell),* 2003
Ink on digital print on paper
63¾ x 44 in. (162 x 111.7 cm)
Photo courtesy of the artist and
kurimanzutto, Mexico City

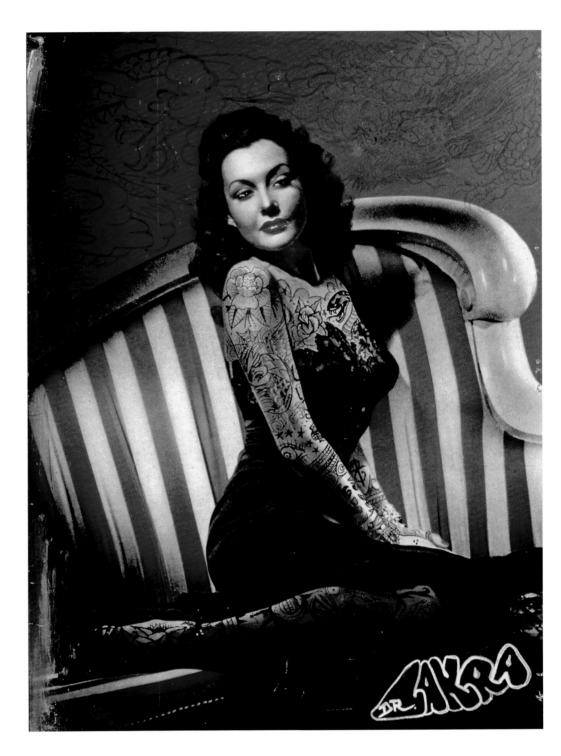

Dr. Lakra
Untitled (sillón rojo), 2004
Ink on vintage magazine
13¼ x 9⅞ in. (33.7 x 25 cm)
Photo courtesy of the
artist and kurimanzutto,
Mexico City

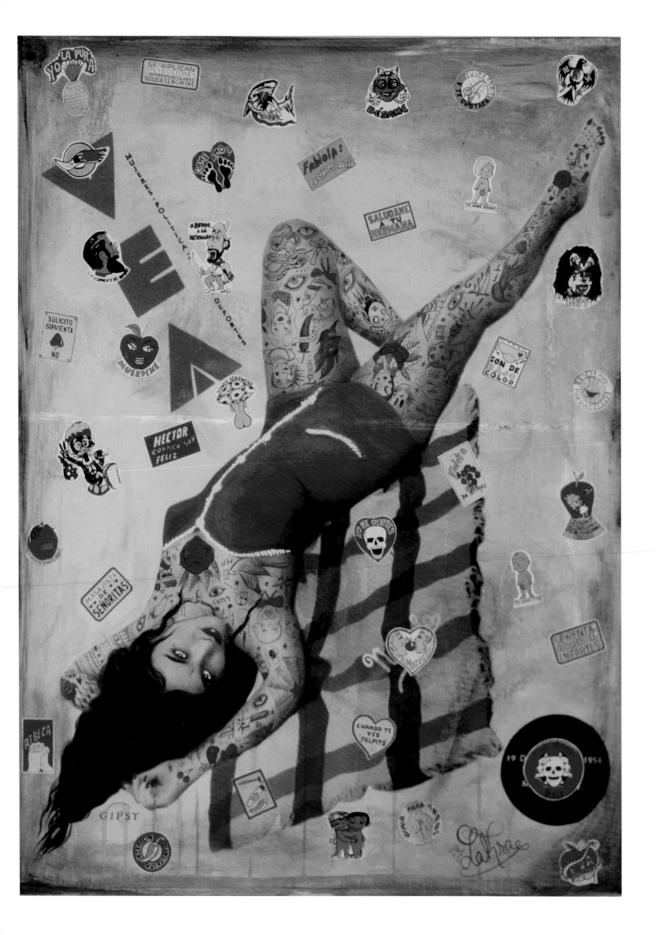

Dr. Lakra
Untitled, 2003
Ink and mixed media on digital print on paper
57¾ x 43⅞ in.
(146.5 x 111.5 cm)
Photo courtesy of the artist and kurimanzutto, Mexico City

Dr. Lakra
Untitled (vestido amarillo),
2004
Ink on vintage magazine
13⅞ x 9⅞ in. (35.2 x 25.1 cm)
Photo courtesy of the
artist and kurimanzutto,
Mexico City

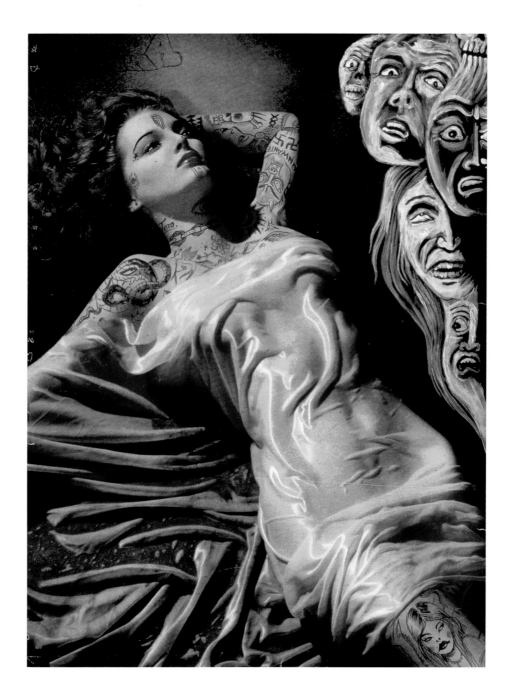

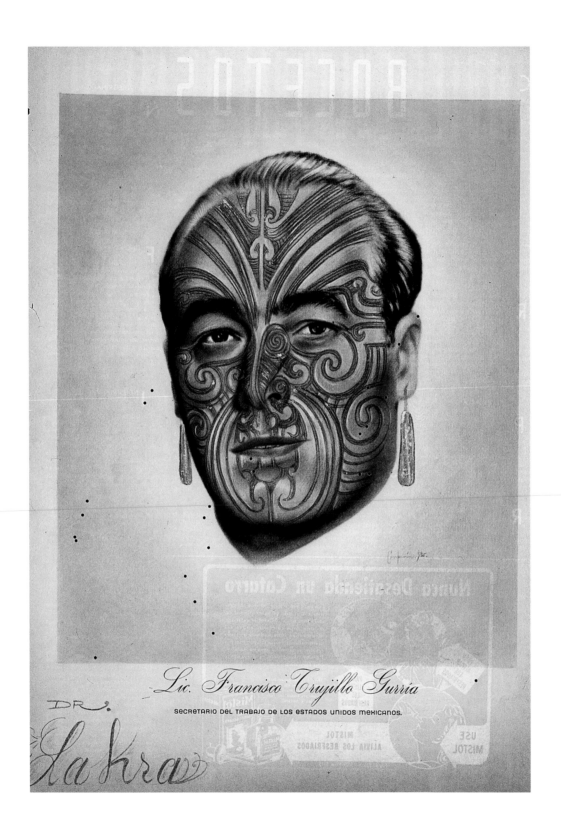

Dr. Lakra
Untitled (Lic. Trujillo), 2005
Ink on vintage magazine
15⅜ x 11 in. (39 x 28 cm)
Photo courtesy of the
artist and kurimanzutto,
Mexico City

Dr. Lakra
Untitled (olanes), 2004
Ink on vintage magazine
12 x 10¼ in. (30.5 x 26 cm)
Photo courtesy of the
artist and kurimanzutto,
Mexico City

RIGHT
Dr. Lakra
Untitled (Renee Dumas), 2004
Ink on vintage magazine
12 x 10¼ in. (30.3 x 26 cm)
Photo courtesy of the
artist and kurimanzutto,
Mexico City

Dr. Lakra
Untitled (can-can), 2004
Ink on paper
28⅜ x 21⅞ in. (72 x 55.5 cm)
Photo courtesy of the
artist and kurimanzutto,
Mexico City

Dr. Lakra
Untitled (Caracoles), 2004
Mixed-media collage
20⅛ x 15 in. (51 x 38 cm)
Photo courtesy of the
artist and kurimanzutto,
Mexico City

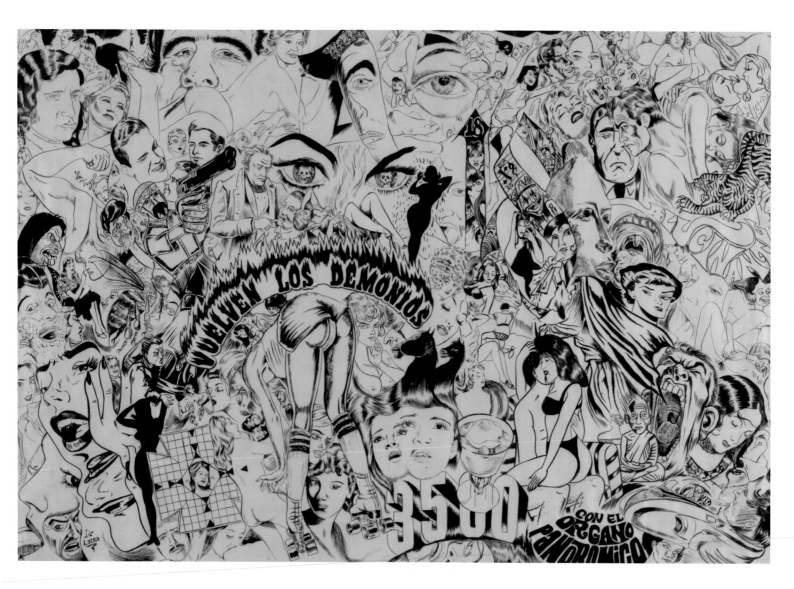

Dr. Lakra
Untitled (vuelven los demonios),
2006
Ink on tracing paper
35⅜ x 24 in. (90 x 61 cm)
Photo courtesy of the
artist and kurimanzutto,
Mexico City

Dr. Lakra
Untitled (retrato con corbata), 2004
Ink on wood
7⅛ x 5½ x ¾ in. (18 x 14 x 2 cm)
Photo courtesy of the
artist and kurimanzutto,
Mexico City

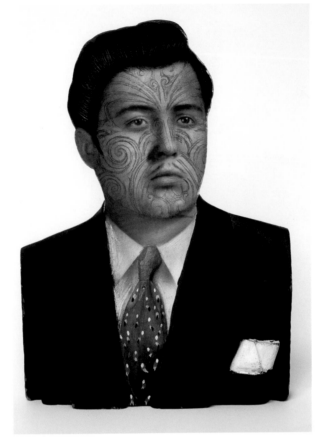

Dr. Lakra
Untitled (Senador Eugenio Prado),
2006
Watercolor, acrylic paint, and
pencil on vintage magazine
15⅛ x 11¼ in. (38.5 x 28.5 cm)

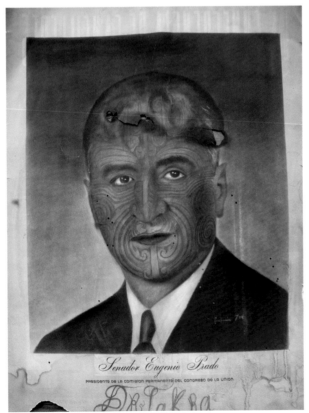

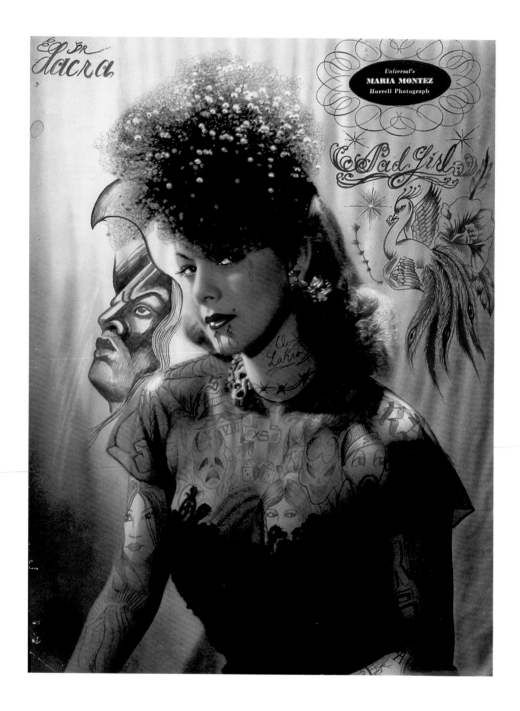

Dr. Lakra
Untitled (Maria Montez), 2004
Ink on vintage magazine
13¾ x 9¾ in. (34.9 x 24.8 cm)
Photo courtesy of the
artist and kurimanzutto,
Mexico City

MARIO GARCÍA TORRES

Born Monclova, Mexico, 1975 Lives and works in La Jolla, California and Los Angeles

Like many artists of his generation who were born during the height of the conceptual art movement of the 1960s and 1970s, Mario García Torres re-examines the works of that movement as the basis of his own body of work. With enough distance to critically evaluate but also romanticize this era, García Torres researches the myth and mystery that sometimes surrounded artists, including Robert Barry, Alighiero e Boetti, Marcel Broodthaers, Daniel Buren, and by re-creating and seeking out works that may or may not have existed.

In the group of works *Paradoxically it Doesn't Seem that Far from Here* (2006), García Torres imagines a journey to Kabul in late 2001 looking for Boetti's One Hotel and to scout locations for a film he is making, all part of a fiction that García Torres has created. Boetti opened One Hotel as a gathering place and second home, since he spent half of every year there from 1971 to 1979. Boetti spent those years working with local weavers to create his signature embroidered maps, which reflected how the geographic boundaries changed over time, especially after the fall of communism.

García Torres uses the notion of time to reflect on how the geography and daily life have changed since Boetti was in Kabul, especially since the attacks of September 11, 2001, and the focus on Afghanistan as Osama Bin Laden's hiding place, but also the cyclical nature of the West's presence in Kabul. Highlighting how the context of making a work about Kabul today is completely different than it was thirty years ago, in *Today . . . (latest News from Kabul)* (2006), a re-creation of Boetti's *Today Is . . .* (1970), in which the artist used both hands to write the date of the work in mirror script, García Torres similarly writes the beginning of a headline about Kabul taken from that day's newspaper directly on the wall from the center out. Several faxes on thermo paper from García Torres to Boetti are an essential part of the project; they narrate his daily experiences searching for the One Hotel. Unlike the faxes, which will eventually disappear due to their fragile nature, the two pieces of stationery act as proof of its existence.

In addition, an Alexander Calder–like mobile hangs from the ceiling as a symbol of progress and Western modernist thought, and as a reference to the itinerant presence of such thought reflected in the years the Kabul Golf Club has been open and closed for business depending on the varying political climate. As the last part of the conceptual journey, visitors can take a plastic phone card to call a number that reveals the secret outcome of the film. Taken together, the works become a new breed of conceptual art that conflates elements of fact and fiction, history and myth, past and present. **JRW**

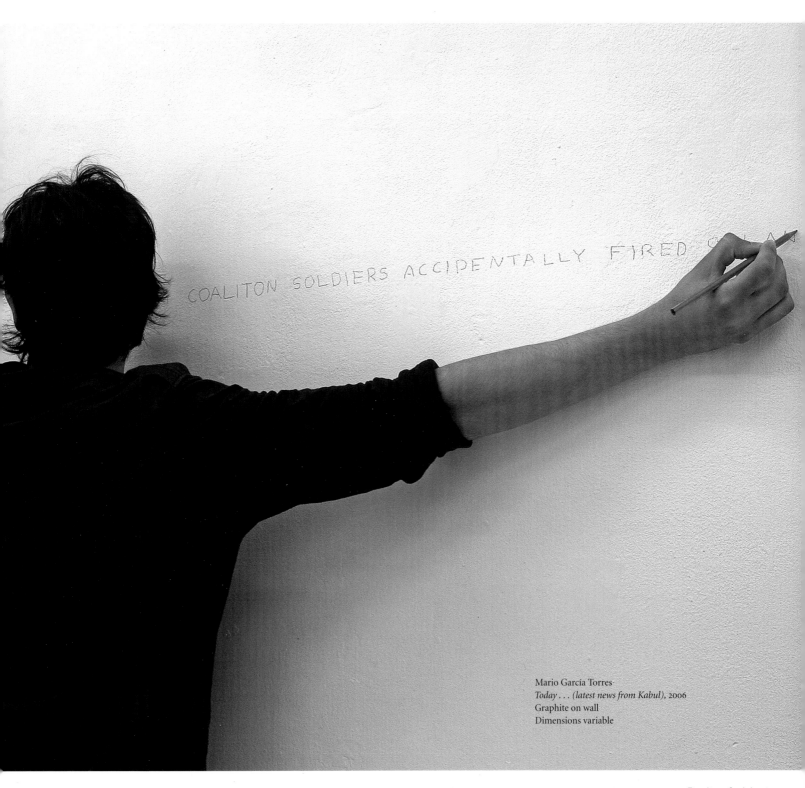

Mario García Torres
Today . . . (latest news from Kabul), 2006
Graphite on wall
Dimensions variable

+ 93 70 27 60 21 + 93 70 27 60 21

Nov 20, 2001

Dear Alighiero: After a few days in the city I haven't managed to find the
One Hotel location yet, although being in Kabul and heaving found the
stationary sheets from the Hotel encourages me to keep looking. It seems
almost as if I were looking for something I had lived myself.

More later, Mario

Mario García Torres
*Share-e-Nau Wonderings
(A Film Treatment)*, 2006
Thermo paper
Twenty-two parts, each:
10½ x 8¼ in. (26.7 x 21 cm)

+ 93 70 27 60 21 + 93 70 27 60 21

Nov 22, 2001

Dear Alighiero: As I look for the One Hotel building, I keep filling in the
spaces of this reality-based fiction. Sometimes I don't really know if it's
worth it. So much important stuff is happening around here every day. I
don't know if attempting to make art succeeds in raising thoughts or the
other way around. How did you feel then? Yours, Mario

Mario García Torres

Como muchos otros artistas de su generación nacidos en las décadas de 1960 y 1970, Mario García Torres recurre a las obras del arte conceptual de aquellos años para producir su propio trabajo. Con la suficiente distancia histórica que le ha permitido desarrollar una postura tanto crítica como romántica respecto de este periodo, García Torres se aproxima a los mitos y misterios que rodean a artistas como Robert Barry, Alighiero e Boetti, Marcel Broodthaers y Daniel Buren, mediante la búsqueda y reelaboración de obras que pueden o no haber existido.

En el cuerpo de obra titulado *Paradoxically it Doesn't Seem that Far from Here* (Paradójicamente no parece estar tan lejos de aquí) (2006), García Torres recrea —en el contexto de la ficción— el viaje imaginario que el artista supuestamente realizara a Kabul en 2001 con la intención de encontrar el One Hotel de Boetti y de explorar algunas locaciones para la filmación que se proponía hacer. Boetti abrió One Hotel como un centro de reunión y segundo hogar, donde pasó la mitad de cada uno de los años comprendidos entre 1971 y 1979. Durante este tiempo, Boetti trabajó al lado de tejedores locales para confeccionar sus característicos mapas bordados, en los que plasmó las transformaciones que sufrieron las fronteras, especialmente después de la caída del comunismo.

García Torres se basa en la noción de tiempo para reflexionar sobre los cambios acontecidos a la geografía y la vida cotidiana de Afganistán después de la estancia de Boetti en Kabul, en especial tras los atentados del 11 de septiembre de 2001 y el hecho de que la atención mundial estuviera puesta en este país que ha servido de refugio a Osama Bin Laden. Asimismo esta reflexión consigue poner de manifiesto la naturaleza cíclica de la presencia occidental en Kabul. En la pieza *Today . . . (latest News from Kabul)* (Hoy . . . [últimas noticias de Kabul]) (2006) —recreación de la obra *Today Is . . .* (Hoy es . . .) (1970) de Boetti—, García Torres consigue evidenciar las diferencias entre realizar un trabajo sobre Kabul en la actualidad y hacerlo 30 años atrás. Intentando emular a Boetti, quien en *Today Is. . .* escribió con ambas manos, y en espejo, la fecha de realización de esta obra, García Torres transcribe sobre el muro, partiendo del centro hacia fuera, el inicio del encabezado de una noticia sobre Kabul publicada en un periódico de ese mismo día. Varios faxes en papel térmico que García Torres le dirigió a Boetti para narrarle sus experiencias diarias en la búsqueda del One Hotel son parte esencial del proyecto. A diferencia de los faxes que desaparecerán por la fragilidad propia de su soporte, dos piezas de papelería membretada del hotel se ofrecen como pruebas de su existencia.

A lo anterior se suma un móvil —similar a las obras de Alexander Calder— que pende del techo como símbolo del progreso y pensamiento modernista occidental, pero también como referencia a la presencia itinerante de ese mismo pensamiento reflejada en los años en que el Club de Golf de Kabul se clausuraba y reinauguraba de acuerdo con las variaciones del clima político. Al final de este viaje conceptual, los visitantes pueden hacer uso de una tarjeta telefónica para llamar a un número determinado que les develará el final del filme. Desde una visión de conjunto, las distintas partes de esta pieza conforman una nueva vertiente del arte conceptual en el que los hechos y la ficción, la historia y el mito, el pasado y el presente, confluyen. JRW / MQ

Mario García Torres
The Kabul Golf Club:
Open in 1967, Relocated in 1973,
Closed in 1978, Reopen around
1993, Closed again in 1996
and Reopen in 2004, 2006
Metal kinetic sculpture
35⅜ x 35⅜ x 35⅜ in.
(90 x 90 x 90 cm)

DANIEL GUZMÁN

Born Mexico City, 1964 Lives and works in Mexico City

1 Artist statement from kurimanzutto press release, 2006.

2 Burroughs has a tragic connection to Mexico City. It is where he accidentally shot his wife in 1951 playing a drug-induced game of William Tell.

Daniel Guzmán's drawings, videos, and sculptures combine an adolescent fascination with rock music with an existential search for identity and meaning. His work often incorporates references to song titles and lyrics by bands like Kiss, Nirvana, and The Kinks, as well as allusions to theorists and writers such as Charles Bukowski, William Burroughs, and Guy Debord. Guzmán appropriates particular phrases that have ambiguous or multiple meanings when isolated from their original musical or literary contexts. Although Guzmán is better known for his drawing installations, sculpture has more recently emerged within his artistic development as a way to expand his ideas related to recycling imagery and subject matter into three dimensions with the use of found objects. Part of a body of work brought together under the title *Lost and Found* (2006) (also the title of a song by The Kinks), the artist reflects on the value, beauty, and significance of the materials he uses while applying the same questions to a more introspective investigation. Guzmán has said that he uses the detritus of the urban landscape to create works that give shape to a personal and intimate territory in which it is absolutely natural for one to get lost and find oneself.[1]

The two sculptures *Used Beauty* (2006) and *Useless Beauty* (2006) function together, according to the artist, as antagonists. *Used Beauty,* a decorative fruit basket, is draped with cheap fake-gold necklaces, the kind with one's first initial, to spell out the phrase Used Beauty. This gesture calls to mind the idea that "one man's trash is another's treasure," as it gives a new life to the basket while indicating a previous function. In contrast, *Useless Beauty* highlights the jewelry, arranged to create the work's title, for its purely aesthetic properties and lack of usefulness by hanging it on a simple geometric base that emphasizes the vapid and kitsch nature of the necklaces. The notion of being lost and found is further explored in *Exilio* (Exile) (2006), a wall painting that includes William Burroughs's line "I've been exiled from myself for so long that I didn't recognize myself when I came back"[2] in Spanish and the distorted portraits of Ray and Dave Davies from the rock group The Kinks taken from their *Misfits* (1979) album cover. The artist considers this a kind of self-portrait where emotive literature and his state of mind converge, yet the sentiment of Burroughs's phrase may be universally familiar. JRW

Daniel Guzmán
Useless Beauty, 2006
Iron and necklaces
35⅜ x 19¹¹⁄₁₆ x 19¹¹⁄₁₆ in.
(90 x 50 x 50 cm)
Photo courtesy of the
artist and kurimanzutto,
Mexico City

FOLLOWING PAGE
Daniel Guzmán
Exilio, 2006
Acrylic on wall
Dimensions variable
Photo courtesy of the
artist and kurimanzutto,
Mexico City

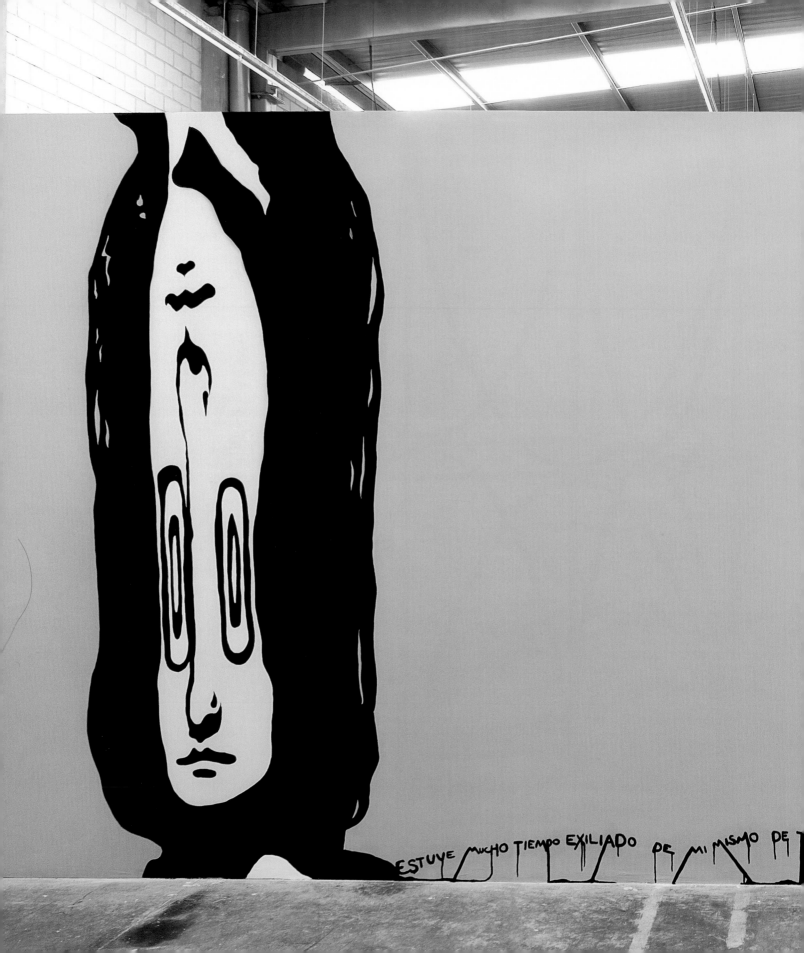

ESTUVE MUCHO TIEMPO EXILIADO DE MI MISMO DE

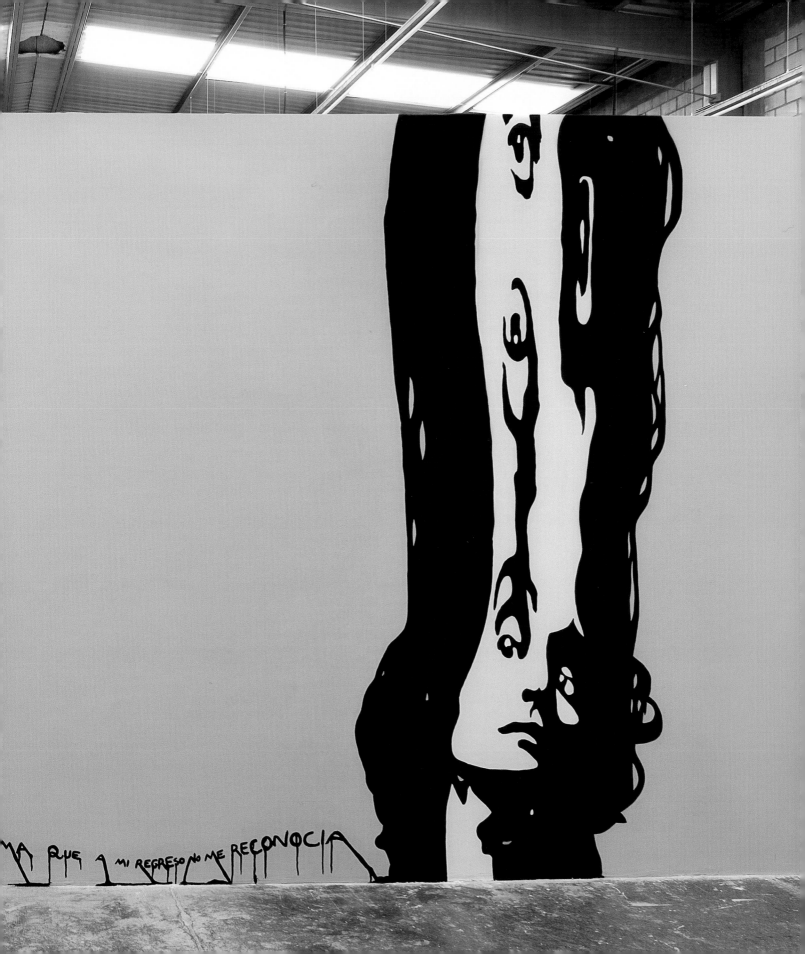

1 Declaración del artista en el comunicado de prensa de la galería kurimanzutto, 2006.

2 Burroughs tiene una conexión trágica con la Ciudad de México pues fue ahí donde, bajo el efecto de la droga, accidentalmente mató a su esposa con una pistola, jugando a William Tell.

Los dibujos, videos y esculturas de Daniel Guzmán combinan la fascinación adolescente por el rock con una búsqueda existencialista de identidad y sentido. Frecuentemente el trabajo de este artista incluye referencias a títulos y letras de canciones de grupos como Kiss, Nirvana, The Kinks, así como alusiones a teóricos y literatos como Charles Bukowski, William Burroughs y Guy Debord. Guzmán se apropia de frases que al aislarlas de sus contextos musicales o literarios originales se vuelven ambiguas o adquieren múltiples significados. Si bien Guzmán es mejor conocido por sus dibujo-instalaciones, recientemente la escultura ha empezado a surgir en su desarrollo artístico como un medio para expandir sus ideas sobre el reciclaje de imágenes y temáticas hacia la tridimensionalidad a partir del uso de objetos encontrados. Parte de este cuerpo de trabajo reunido bajo el título *Lost and Found* (Perdido y encontrado) (2006) —título a su vez de una canción de The Kinks— constituye una reflexión que Guzmán elabora en torno al valor, la belleza y la significación de los materiales utilizados por él, al tiempo que replica estos mismos cuestionamientos en una investigación de carácter más introspectivo. Guzmán afirma que utiliza el *detritus* del paisaje urbano para crear piezas capaces de corporizar un territorio íntimo y personal en el que resulta enteramente natural la pérdida y el reencuentro de uno mismo.[1]

De acuerdo con el artista, las esculturas *Used Beauty* (Belleza usada) (2006) y *Useless Beauty* (Belleza inútil) (2006) funcionan en conjunto como antagonistas. *Used Beauty* se conforma de una canasta para fruta decorativa rodeada por collares de oro falso con iniciales que deletrean las palabras *Used Beauty*. Con este gesto que hace pensar en la frase "la basura de unos, es tesoro para otros", el artista da nueva vida a la canasta que evidencia su función anterior. En contraste, en *Useless Beauty* se ponen de relieve las cualidades estéticas y la carente funcionalidad de la joyería, con la que el artista también ha formado el título de la obra, al colocarla sobre una simple base geométrica, montaje que subraya la naturaleza *kitsch* e insípida de los collares.

La noción de la pérdida y reencuentro del yo es explorada en la obra *Exilio* (2006), pintura que incluye la frase de William Burroughs "Estuve mucho tiempo exiliado de mí mismo [. . .] de tal forma que a mi regreso no me reconocía",[2] además de los retratos distorsionados de Ray y Dave Davies del grupo de rock The Kinks, tomados de la portada del disco *Misfits* (1979). Para el artista, esta obra es una especie de autorretrato en el que convergen la literatura emotiva y su propio estado mental, si bien el sentimiento que encierra la frase de Burroughs puede resultar universalmente familiar. JRW / MQ

Daniel Guzmán
Used Beauty, 2006
Metal baskets and necklaces
28 x 16⅞ x 17¾ in.
(71 x 43 x 45 cm)
Photo courtesy of the
artist and kurimanzutto,
Mexico City

PABLO HELGUERA

Born Mexico City, 1971 Lives and works in New York

Pablo Helguerra uses the formats and strategies of research organizations, academic institutions, and unconventional museums in a range of works that includes drawings, photographs, sculptures, installations, performances, and epic journeys such as *The School of Panamerican Unrest* (2006). Together they form a body of work that consistently addresses the relationship between history, contemporary culture, and language.

Seeking to engage the public in a discussion about issues that face their art communities, Helguera created what he called "a nomadic think-tank," *The School of Panamerican Unrest,* with the support of more than forty partner organizations and a hundred collaborators. Helguera's longstanding interest in language is taken to a new level with this project, in which he drove an old van thousands of miles from Anchorage, Alaska, to Tierra del Fuego, Argentina, to revive the threatened arts of conversation, face-to-face meetings, and public debate in our current era of electronic communication. The beginning and end of the trip were marked by meetings with the last living speakers of two Native American languages: Marie Smith Jones, the last speaker of the native Alaskan language *Eyak,* and Cristina Calderón, the last speaker of *Yaghan,* a native language of Tierra del Fuego. Making thirty stops along the way,[1] Helguera arranged panel discussions and workshops with local art and non-arts communities to explore history, social and political issues, and the role of art-making in relation to these common concerns. Because the networks of contemporary art follow a distinctly East-West axis, Helguera's concept of a unified Panamerica along a north-south axis seeks to create a new paradigm with multiple points of entry and contact for Spanish and Portuguese speakers.

A portable yellow schoolhouse served as a visual emblem, as well as a location for meetings and screenings of films from the Americas. Appropriating the manifestations of diplomatic or national identity, the schoolhouse was inaugurated at each site along with banners, the ringing of a "Panamerican Bell," and a signed resolution collectively written and read by local participants. The ceremony also included a performance of the "Panamerican Anthem," an orchestral composition by Helguera. The artist extensively documented his formidable journey with photographs, texts, video, an online discussion forum, and a blog, effectively using digital media to publicly discuss local concerns while transcending national borders. According to Helguera, "This project, which promoted a utopian ideal through a fictional organization, tried to literalize the very notion of Pan-Americanism through the physical journey, and gradually became real by the sheer impulse of public participation — and perhaps, by our nostalgic dreams of true cultural integration."[2] **JRW**

1 New York; Anchorage, Alaska; Vancouver, Canada; Portland, Oregon; Calgary/Banff, Alberta, Canada; Chicago, Illinois; Tempe, Arizona; San Francisco, California; Los Angeles, California; Mexicali, Lagos de Moreno, Jalisco; Toluca, Mexico City, Puebla, Merida, Mexico; Guatemala City, Guatemala; San Salvador, El Salvador; Tegucigalpa, Honduras; San Jose, Costa Rica; Panama City, Panama; Caracas, Venezuela, Bogota, Colombia; Asunción, Paraguay; Buenos Aires, Argentina; Santiago, Chile; Ushuaia, Argentina; and Puerto Williams, Chile.

2 Correspondence with artist, January 31, 2007.

Pablo Helguera
The School of Panamerican Unrest, 2006
Panamerican van at Villa de Cubero,
New Mexico (Route 66), June 2006
Photo courtesy of the artist

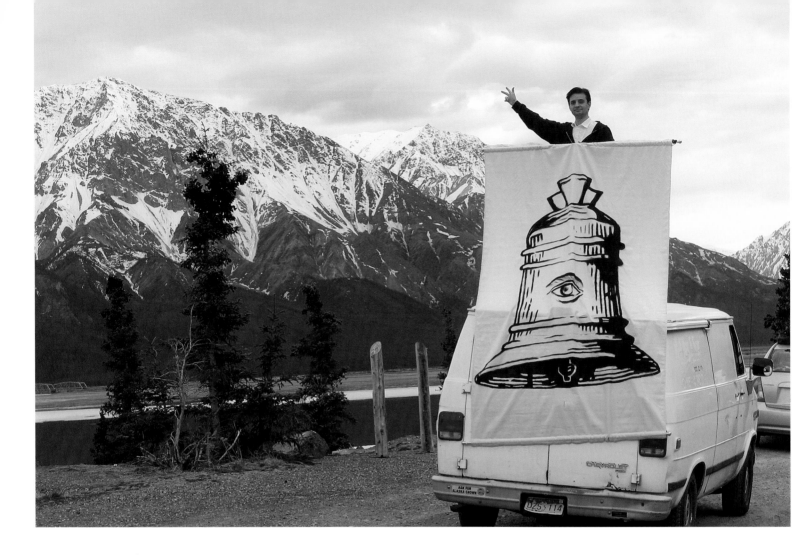

Pablo Helguera utiliza formatos y estrategias de centros de investigación, instituciones académicas y museos poco convencionales para crear dibujos, fotografías, esculturas, instalaciones, *performances* e incluso un periplo de dimensiones épicas como en el caso de *The School of Panamerican Unrest* (La escuela panamericana del desasosiego) (2006). En conjunto, estas obras forman un *corpus* que aborda constantemente la relación entre historia, cultura contemporánea y lenguaje.

Con la intención de involucrar al público en una discusión sobre las cuestiones que enfrentan diferentes comunidades, Helguera creó *The School of Panamerican Unrest,* lo que él llama "un equipo nómada de pensamiento" apoyado por de más de cuarenta organizaciones asociadas y por un centenar de colaboradores. El interés que Helguera ha mostrado desde hace mucho tiempo por el lenguaje adquirió una nueva dimensión con este proyecto, para el cual condujo una vieja camioneta a lo largo de miles de kilómetros, desde Anchorage, Alaska, hasta Tierra del Fuego, Argentina, en un esfuerzo por revivir, en la era de la comunicación electrónica, el amenazado arte de la conversación, la reunión cara a cara y del debate abierto. El inicio y final del viaje estuvieron marcados por la reunión del artista con los últimos hablantes vivos de dos lenguas indígenas:

Marie Smith Jones, la última hablante de *Eyak,* en Alaska, y Cristina Calderón, la última persona que habla *Yaghan,* en Tierra del Fuego. En cada una de las treinta etapas de su viaje,[1] Helguera organizó, con miembros de comunidades artísticas y no-artísticas locales, paneles de discusión y talleres en los que se exploraban temas históricos, sociales y políticos, así como el papel que puede jugar la creación artística en estas preocupaciones comunes. Debido a que los circuitos del arte contemporáneo siguen claramente un eje este-oeste, el concepto de Helguera de una Pan-América unificada a lo largo de un eje norte-sur intenta crear un nuevo paradigma con múltiples puntos de entrada y contacto para los luso e hispanohablantes.

Una escuela portátil amarilla sirvió de emblema visual y de sede para las reuniones y proyección de películas de todo el continente americano. Apropiándose de manifestaciones de la identidad diplomática o nacional, la escuela se inauguraba en cada una de las etapas del viaje con un despliegue de pancartas, el repique de la "Campana Panamericana" y la lectura de una resolución escrita y firmada colectivamente por los participantes locales. Además, la ceremonia incluía la interpretación del "Himno Panamericano", una composición orquestal de Helguera. El artista utilizó fotografías, textos, video, un foro de discusión en

Internet y un *blog* para documentar extensamente su extraordinario viaje. El uso efectivo de los medios digitales consiguió explorar públicamente preocupaciones locales que trascienden las fronteras nacionales. Según Helguera, "Este proyecto, que promocionó un ideal utópico a través de una organización ficticia, buscaba 'literalizar' la noción misma del panamericanismo a través del acto físico del viaje, y fue haciéndose gradualmente real por el mero ímpetu de la participación pública, pero tal vez también por nuestros sueños nostálgicos de integración cultural".[2] **JRW / FFM**

1 Nueva York; Anchorage, Alaska; Vancouver, Canadá; Portland, Oregón; Calgary/ Banff, Alberta, Canadá; Chicago, Illinois; Tempe, Arizona; San Francisco, California; Los Ángeles, California; Mexicali, Lagos de Moreno, Jalisco; Toluca, Ciudad de México, Puebla, Mérida, México; Ciudad de Guatemala, Guatemala; San Salvador, El Salvador; Tegucigalpa, Honduras; San José, Costa Rica; Ciudad de Panamá, Panamá; Caracas, Venezuela, Bogotá, Colombia; Asunción, Paraguay; Buenos Aires, Argentina; Santiago, Chile; Ushuaia, Argentina, y Puerto Williams, Chile.

2 Correspondencia con el artista, 31 de enero, 2007.

LEFT
Pablo Helguera
The School of Panamerican Unrest, 2006
Pablo Helguera near Tok (Alaskan Highway),
May 2006
Photo courtesy of the artist

RIGHT
Pablo Helguera
The School of Panamerican Unrest, 2006
Panamerican ceremony, Casa del Lago,
Mexico City, July 2006
Photo courtesy of the artist

LEFT
Pablo Helguera
The School of Panamerican Unrest, 2006
Project view at the Plaza de la Merced,
Tegucigalpa, Honduras, July 2006
Photo courtesy of the artist

RIGHT
Pablo Helguera
The School of Panamerican Unrest, 2006
Project view at the Plaza del Cabildo,
Asunción, Paraguay, September 2006
Photo courtesy of the artist

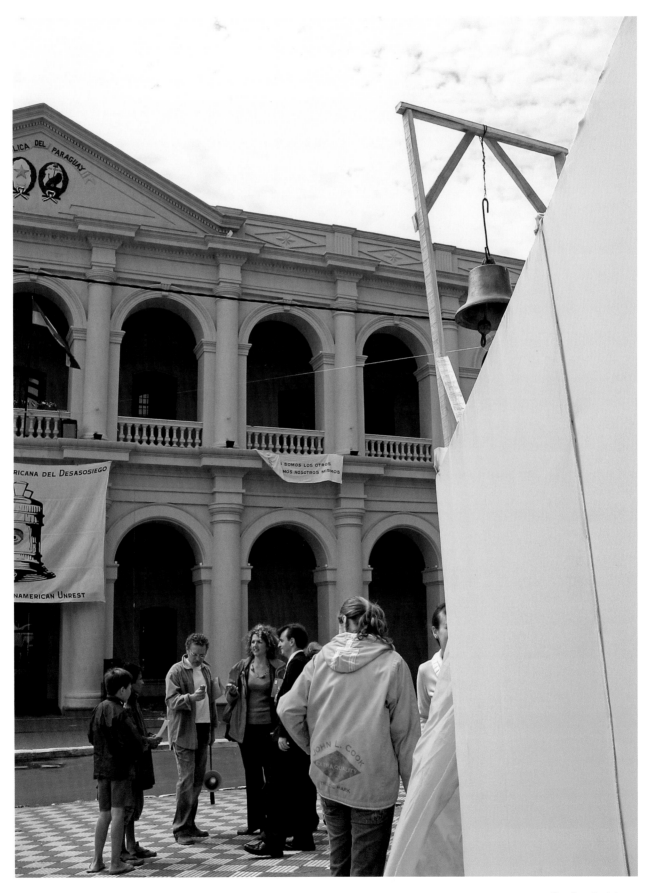

Pablo Helguera
The School of Panamerican Unrest, 2006
Panamerican ceremony at the Quinta de Bolivar,
Bogotá, Colombia, August 2006
Photo courtesy of the artist

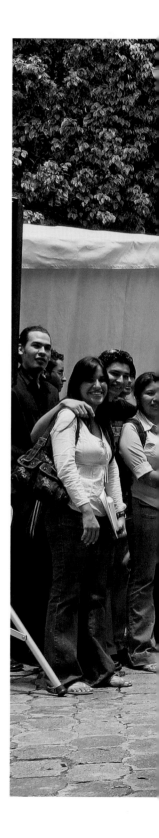

Pablo Helguera
The School of Panamerican Unrest, 2006
Panamerican ceremony at the
Universidad Matias Delgado,
San Salvador, El Salvador, July 2006
Photo courtesy of the artist

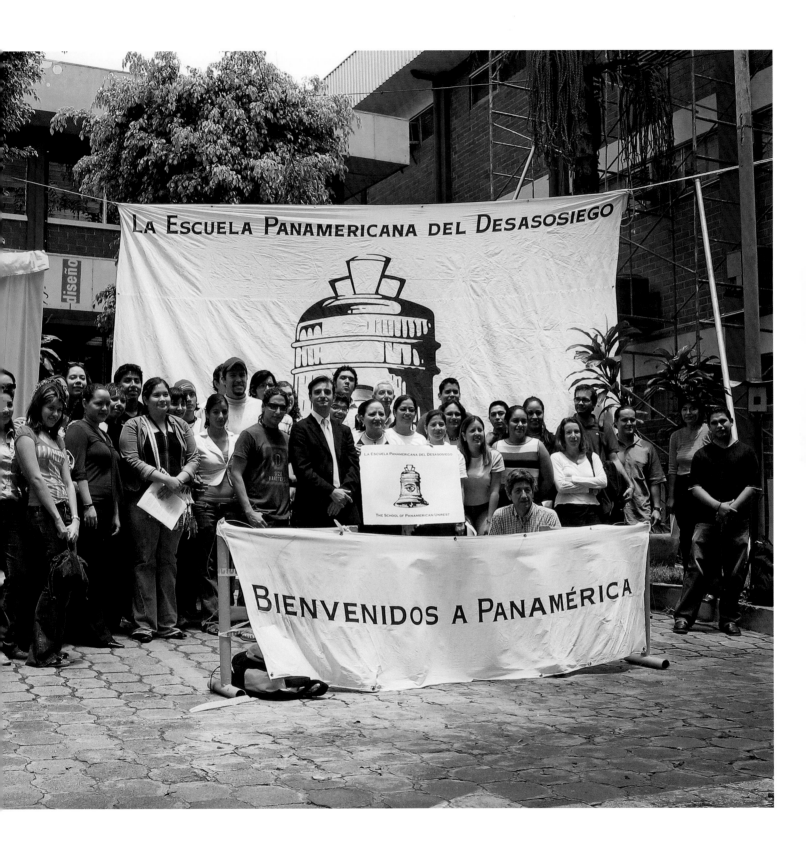

GABRIEL KURI

Born Mexico City, 1970 Lives and works in Brussels and Mexico City

Gabriel Kuri explores the passage of time, specifically the ephemeral nature of material and process compared to an artwork's potential for endurance. He regularly incorporates the by-products of daily life — plastic bags, sales receipts, broken objects — to highlight momentary personal interactions. Inversely, *Tree with Chewing Gum* (1999) incorporates the base material of dried up chewing gum to point toward our heightened recognition of passing time during the interminable wait for the bus. In this work, the artist photographed a tree next to a Mexico City bus stop through which the colorful accumulation reflects a series of personal encounters networked into sculptural form, random placement creating an organic assemblage.

Kuri has said that timing is a better descriptor of his interests than a generalized notion of time itself: "Timing is more about its effect, how this is manifested in objects, processes and the relation between things." His recent work focuses on calculated commercial transactions and meticulous forms of artistic labor. *Trinity (voucher)* (2004) is exemplary of his works, which employ the rarefied practice of Gobelin hand weaving, developed in seventeenth-century France, in order to produce a knotted tapestry. Avoiding pictorial imagery, Kuri commissioned a three-ply credit slip to be reproduced into three large-scale replicas. With precision, highly skilled weavers at an atelier in Guadalajara enlarged every detail of the receipt, including the imperfections caused by the rapid machine that produced it, into white, yellow, and pink bannerlike works.

Continuing in this mode of production, in which the petty, everyday economy comes to be represented through a unique object, Kuri has created a work that further investigates the idea of triplication. After receiving three receipts for the same transaction at a drugstore, Kuri amplified and unified them into *Untitled (Gobelino empalmado)* (joined Gobelin) (2006). While *Trinity (voucher)* references bank, customer, and business, this work forms an overlapping record of the same transaction, the transparency of each sheet of paper rendered through careful production. Without explicit commentary on labor, markets, or commodities, these sculptures manifest an aesthetic experience from the inescapable world of daily commerce. By abstracting the transaction into the act of weaving and the consequent act of viewing, Kuri complicates the timing of the art object — both its production and its reception. **JM**

Gabriel Kuri
Tree with chewing gum, 1999
Chromogenic development print
51½ x 34¼ in. (130 x 87 cm)
Photo courtesy of the
artist and kurimanzutto,
Mexico City

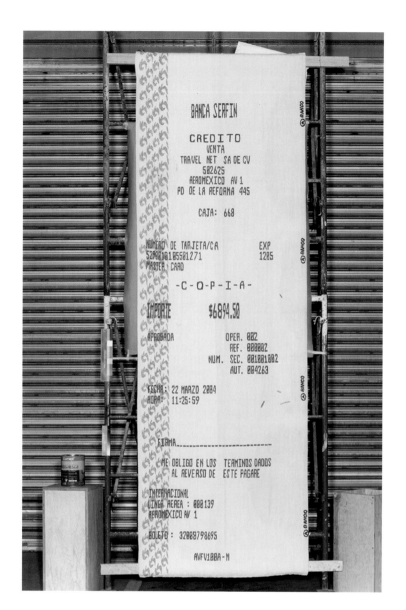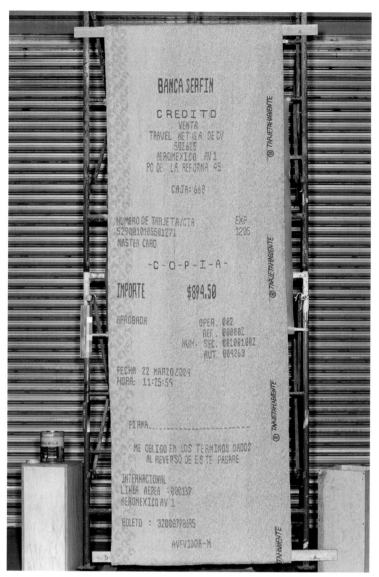

Gabriel Kuri
Trinity (voucher), 2004
Handwoven wool gobelin
137¾ x 135¹³⁄₁₆ in. (350 x 345 cm)
Photo courtesy of the
artist and kurimanzutto,
Mexico City

Gabriel Kuri explora el paso del tiempo, específicamente la naturaleza efímera de la materia y sus procesos, en comparación con el potencial de permanencia de la obra de arte. Con frecuencia el artista incorpora en su obra subproductos de la vida cotidiana –bolsas de plástico, notas de compra, objetos rotos– para destacar la interacción personal momentánea. En sentido opuesto, la goma de mascar seca utilizada como materia prima en *Tree with Chewing Gum* (Árbol con chicles) (1999) evidencia cuan conscientes estamos del paso del tiempo mientras esperamos prolongadamente la llegada del transporte público. Para esta obra, el artista fotografió un árbol al lado de una parada de autobús en la Ciudad de México. La colorida y aleatoria acumulación de chicles sobre la corteza del árbol es el reflejo de una serie de encuentros personales que cobraron la forma de una red escultórica dando lugar a un ensamblaje orgánico.

Kuri considera que sus intereses se centran más en la temporalidad y menos en una concepción integral del tiempo. "La temporalidad alude a los efectos y la forma en que el tiempo se materializa en los objetos, los procesos y las relaciones entre las cosas". Su trabajo más reciente gira en torno a transacciones comerciales calculadas y meticulosas facturas artísticas. Ejemplo de ello, es el tapiz *Trinity (voucher)* (Trinidad [pagaré]) (2004), obra tejida a mano con la exclusiva técnica del Gobelino, inventada en Francia durante el siglo XVII para crear tapicerías a base de nudos. Alejándose del imaginario pictórico, Kuri comisionó tres réplicas a gran escala y de considerable grosor de un recibo de pago a crédito. Con absoluta precisión, tejedores experimentados reprodujeron en un taller de Guadalajara cada uno de los detalles del recibo, incluso aquellas imperfecciones ocasionadas por la máquina de impresión, dando origen a tres estandartes en colores blanco, amarillo y rosa.

Continuando con este modo de producción en el que la economía cotidiana encuentra representación en objetos únicos, Kuri creó una pieza con la que consigue profundizar su reflexión sobre la idea del triplicado. *Untitled (Gobelino empalmado)* (Sin título) (2006) es el resultado de la ampliación de tres recibos de pago superpuestos que el artista recibió en una farmacia por una misma transacción. Mientras que en *Trinity (voucher)* se hace referencia al banco, al cliente y al negocio, esta obra constituye el triple testimonio de una misma transacción. La transparencia de cada una de las hojas de papel se logró gracias a una cuidadosa producción. Sin hacer comentarios explícitos sobre el trabajo, el mercado o los productos, estas piezas escultóricas testimonian la experiencia estética que conlleva la inevitable cotidianeidad comercial. Al abstraer una transacción común mediante una detallada labor textil y el consecuente acto de contemplación, Kuri incrementa la complejidad de la temporalidad del objeto artístico en cuanto a su producción y recepción. **JM / MQ**

Gabriel Kuri
Untitled (Gobelino empalmado), 2006
Handwoven wool gobelin
144⅛ x 45¼ in. (366 x 115 cm)
Photo courtesy of the
artist and kurimanzutto,
Mexico City

NUEVOS RICOS

Carlos Amorales, Mexico City, 1970 Julian Lede, Buenos Aires, 1971 Andre Pahl, Hilden, Germany, 1975
Project research team:
Eduardo Berumen Berry, Edgar Torres Bobadilla, Ivan Martinez Lopez, Orlando Jimenez Ruiz

Artist Carlos Amorales, musician Julian Lede, and graphic designer Andre Pahl started Nuevos Ricos in 2003 as a way to create a hybrid art project and record label. Their ironic slogan "Working class today . . . tomorrow Nuevos Ricos" ridicules the changes in Mexico's economy and the pretensions of the noveau riche, for whom consumption equals success. The guise of the record label began as a way to explore their sociological interests in how rock music functions in Mexican youth culture. In particular they became interested in the circulation and ownership of music and images, given the huge international market for bootleg compact discs. The group noticed that their album covers were being copied and manipulated for the bootlegs, which they found fascinating. In turn, they used the pirated art for an album when EMI offered to license and distribute Nuevos Ricos, so that the bootleg version became the official version. With a do-it-yourself approach, Nuevos Ricos manages thirteen bands from Mexico and Amsterdam, some of whom, like Maria Daniela, have become widely popular and demonstrate the strong tide of social and economic forces that turned a small independent record label into a legitimate commercial entity.

This interplay between art and life and the media's influence on reality is at the crux of Nuevos Ricos' work, which also includes special projects and events at art fairs and exhibitions. Working with a team of researchers, they examine how the 1979 cult film classic *The Warriors* took on a life of its own in Mexico City, generating an entire youth subculture of gangs that divided the city into new geographies. Their project for this exhibition, *Los guerreros* (2007), takes the form of a newspaper to replicate the importance of the mass media's influence, first through the film and then through the local newspapers who reported on the rise of gangs in the 1980s in Mexico City. Nuevos Ricos worked with a sociologist who studied gangs and punks in Mexico City during this time, collecting images from newspapers, which Nuevos Ricos has juxtaposed with scenes from the film that bear an uncanny resemblance to the archival newspaper photos in their artwork to emphasize the fantasy that evolved into a reality. JRW

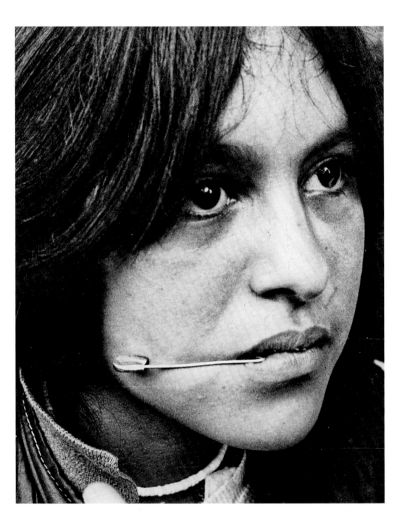

Photo by Fabrizio Leon, circa 1983–84

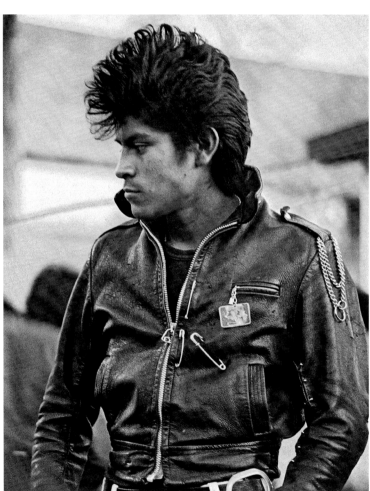

Photo by Pedro Valtierra, circa 1983–84

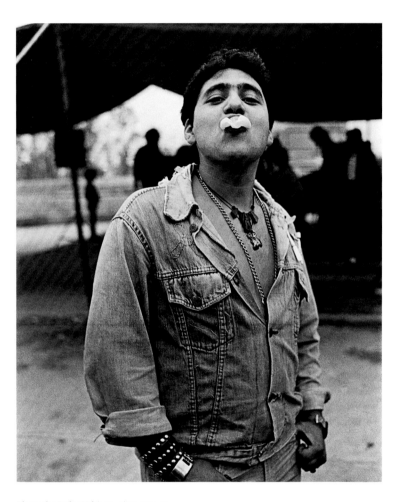

Photos by Pedro Valtierra, circa 1983–84

En el 2003, el artista Carlos Amorales, el músico Julián Lede y el diseñador gráfico Andre Pahl fundaron Nuevos Ricos, proyecto artístico híbrido y sello discográfico. Su eslogan "Hoy, clase trabajadora . . . mañana, Nuevos Ricos" ironiza sobre las transformaciones en la economía mexicana y las pretensiones de los *nouveau riche,* para quienes el poder de consumo es sinónimo de éxito. El sello discográfico funcionó en sus inicios como soporte para sus propósitos sociológicos, pues les permitió explorar la manera como funciona culturalmente la música de rock entre las generaciones jóvenes en México. Su interés se centró en los mecanismos ilegales de circulación y apropiación de música e imágenes, favorecidos por el vasto mercado internacional de discos compactos falsos. Uno de los hallazgos más fascinantes para Nuevos Ricos fue constatar que las portadas de sus propios discos habían sido objeto de la piratería. En respuesta, usaron una de esas portadas pirata para su disco cuando firmaron con EMI la licencia de distribución de la firma Nuevos Ricos, convirtiendo así la versión ilegal en oficial. Con un enfoque "hágalo usted mismo", Nuevos Ricos representa a 13 bandas de México y Ámsterdam —entre ellas, el grupo María Daniela— , las cuales se han vuelto sumamente populares, y han demostrado la solidez del vínculo entre las fuerzas sociales y las económicas capaz de conseguir que una pequeña firma discográfica se convierta en una entidad comercial legítima.

La interrelación entre el arte, la vida y la influencia mediática constituye el eje del trabajo de Nuevos Ricos, que también incluye proyectos y eventos especiales como la participación en ferias de arte y exposiciones. El grupo, en colaboración con un equipo de investigación, examinó cómo el filme de culto, *The Warriors* (1979) cobra vida propia en la Ciudad de México con la generación de toda un red de pandillas entre los jóvenes, que dividieron la ciudad en nuevas geografías subculturales. Su proyecto para esta exposición, titulado *Los guerreros* (2007), asume el formato de un periódico en respuesta a la fuerte influencia de los medios de comunicación masiva, evidente tanto en el filme como en los recortes de los periódicos locales en los que se reportó el surgimiento de esas pandillas durante la década de 1980 en el Distrito Federal. Nuevos Ricos trabajó con un sociólogo especializado en pandillas y *punks* de la Ciudad de México de esos años, reuniendo imágenes y notas periodísticas. Con este material, Nuevos Ricos creó yuxtaposiciones con imágenes del filme, probando la asombrosa similitud que mantienen con el material de archivo hemerográfico. De esta manera su obra pone en evidencia la transmutación de la fantasía en realidad. JRW / MQ

Hector Castillo Berthier
*Map of Mexico City Gangs in
the Early Eighties*, 1987

COYOACAN

SANTA URSULA
1. LOS DOORS
2. LOS STONES
3. LOS WARRIOS
4. QUINTONILES
5. LAGARTOS
6. DRAGONS
7. FARRON'S
8. SCURPION'S
9. REPUDIADOS
10. MONJES
11. ORGASMOS BAND
12. COLUDOS
13. FLANAGANS

PEDREGAL DE SANTO DOMINGO
14. LOS CATRINES
15. LOS MUGROSOS
16. LOS NIÑOS
17. LOS PINOLES
18. CROSTERS
19. MOTS
20. PARALES
21. LOS PERROS
22. CALMECAS
23. LOS PELONES
24. LOS GRILLOS
25. SEXO LOCOS
26. LOS COLUDOS
27. LOS REBELDES
28. LOS ACTUALES
29. LOS EGIPCIOS

PUEBLO DE COPILCO EL ALTO Y COPILCO
30. LOS PERROS
31. LOS TIERNOS
32. LOS GITANOS
33. PANTHERS
34. PINOL'S
35. KAFKA
36. LOS DON'S
37. LOS MONJES
38. LOS DRAGONES
39. LOS PRIODOS

RUIZ CORTINEZ
40. BARULADORES
41. LOS PITUFOS
42. J CONAS
43. PORRAS
44. LOS STOM
45. PATINADORES
46. WARRIORS LEY
47. LOS PREDOTS
48. LOS BORREGOS

AJUSCO
49. LOS PISTOS

81. WINTS
82. LOS ANGELES 68
83. LOS CRICK
84. LOS ROMANOS
85. LAS FLORES 85
86. MUJERES

AMPLIACION CASAS ALEMAN
87. LALO ALMECA
88. LOS NOLAS
89. LOS GRRAN Y GARES
90. EL TARZAN

LA PRADERA,U.H. PRADERA I Y II 91. SIN NOMBRE
CAPULTITLAN 92. SIN NOMBRE
VALLE DEL TEPEYAC 93. SIN NOMBRE
GUADALUPE VICTORIA 94. SIN NOMBRE
PANAMERICANA 95. SIN NOMBRE
VALLEJO PONIENTE 96. SIN NOMBRE
MAXIMINO AVILA CAMACHO 97. SIN NOMBRE
MAGDALENA DE LAS SALINAS Y U.H. LINDAVISTA VALLEJO 98. SIN NOMBRE
DEL OBRERO, PUEBLO SANTIAGO AZTACALCO 99. SIN NOMBRE
100. SOLITARIOS
101. PITUFOS
PUEBLO SANTIAGO AZTACALCO 102. GANSOS
103. GUERREROS
UNIDAD INFONAVIT CAMINO A SAN JUAN DE ARAGON
104. LOS WOLFENS
105. LAS MONJAS DE JALAFA
106. EL LOBO
107. LSO BRITANICOS
NUEVA ATZACALCO,U.H. EL COYOL 108. EL KATON
109. LOS TRACTORES
VILLA HERMOSA Y AMP. VILLA HERMOSA 110. SIN NOMBRE
111. LOS BRITANICOS
C.T.M. ARAGON 112. SIN NOMBRE
FOVISSSTE U.H. SAN JUAN DE ARAGON 113. CHIEFS
EX-EJIDO DE SAN JUAN DE ARAGON 114. LOS PARALES
CERRO PRIETO 115. LOS RUSOS
CUCHILLA DEL TESORO 116. SIN NOMBRE
U.H. NARCISO BASSOLS 117. SIN NOMBRE
1a.SEC. SAN JUAN DE ARAGON 118. LOS MANDRILES
3a.SEC. SAN JUAN DE ARAGON 119. EL GATO
4a.Y 5a.SEC. SAN JUAN DE ARAGON 120. LOS PELONES
6a.SEC. SAN JUAN DE ARAGON 121. SIN NOMBRE
122. SIN NOMBRE
123. SIN NOMBRE
124. NARIO
125. TROMPOS
126. SIN NOMBRE

CUAJIMALPA

SAN MATEO TLALTENANGO 1. WINNERS
CHIMALPA 2. MIXERS
CABECERA DELEGACIONAL 3. CATS
4. BARRIO NEGRO

CUAUHTEMOC

MORELOS,BARRIO DE PERALVILLO 1. MORELIANOS
2. SIN NOMBRE
3. LOS BURROS
MORELOS,BARRIO DE TEPITO 4. SE IGNORA
PAULINO NAVARRO 5. SE IGNORA
6. SIN NOMBRE
ESPERANZA 7. SE IGNORA
FELIPE PESCADOR 8. SE IGNORA
MAZA 9. SE IGNORA
SANTA MA. LA RIBERA 10. HIJOS DE LA LEONA
SAN RAFAEL 11. SE IGNORA
SAN SIMON TOLNAHUAC 12. SE IGNORA
VALLE GOMEZ 13. SIN NOMBRE
ALGARIN 14. SIN NOMBRE
ASTURIAS 15. SIN NOMBRE
AMPLIACION ASTURIAS 16. LOS GENER'S
BUENOS AIRES 17. SE IGNORA
CENTRO 18. SE IGNORA
19. SIN NOMBRE
20. SE IGNORA
21. SE IGNORA
22. SE IGNORA
23. SE IGNORA
24. NO TIENE
25. SE IGNORA
26. SE IGNORA
28. PITUFOS
29. SIN NOMBRE
CENTRO URBANO JUARES 30. SIN NOMBRE
CUAUHTEMOC 31. SIN NOMBRE
DOCTORES 32. SIN NOMBRE
33. SIN NOMBRE
CONDESA 35. SIN NOMBRE

G. A. MADERO

VISTA HERMOSA 1. CRANEOS LEY
CUAUTEPEC EL ALTO 2. LOS SAN MARTIN
LOMAS DE CUAUTEPEC 3. PERROS PUNK
4. LOS LICOS
5. BUITRES
MALACATES 6. HIJOS DE DAMASO
AMPL.MALACATES 7. LOS PESCADOS
LA FORESTAL 8. LOS COYOTES
AMPLIACION FORESTAL UNO 9. SIN NOMBRE
10. VIKINGOS
11. LOS PERROS
12. SIN NOMBRE
COMPOSITORES MEXICANOS 13. SIN NOMBRE
PARQUE METROPOLITANO 14. LOS PESCADOS
EL TEPETATAL 15. LOS PERROS PUNK
AMPLIACION ARBOLEDAS 16. VIKINGO
ARBOLEDAS 17. LOS ROCKY
COCOYOTES 18. SAN MARTIN
FELIPE BERRIOZABAL 19. LOS BRUJOS
CHALMA DE GUADALUPE 20. SIN NOMBRE
LA PASTORA 21. SIN NOMBRE
JORGE NEGRETE 22. SIN NOMBRE
SANTIAGO ATEPETLAC 23. SIN NOMBRE
SANTA ROSA 24. SIN NOMBRE
PROGRESO NACIONAL 25. SIN NOMBRE
SAN BARTOLO ATEPEHUACAN 26. SIN NOMBRE
3 MARAVILLAS 27. SIN NOMBRE
U. HABITACIONAL SIERRA VISTA 28. SIN NOMBRE
U.HAB. ACUEDUCTO DE GUADALUPE 29. SIN NOMBRE
LA SALLE 30. SIN NOMBRE
FRACCIONAMIENTO GUADALUPE 31. SIN NOMBRE
ARROYO DE ZACATENCO 32. SIN NOMBRE
CASTILLO CHICO 33. SIN NOMBRE
ZONA ESCOLAR 34. SIN NOMBRE
VALLE DE MADERO 35. SIN NOMBRE
CASTILLO GRANDE 36. SIN NOMBRE
LOMA LA PALMA 37. SIN NOMBRE
BARRIO LA PURISIMA TICOMAN 38. SIN NOMBRE
VALLEJO 39. ISLA DE LOS MONOS
GUADALUPE TEPEYAC 40. SIN NOMBRE
ARAGON 41. CHANGCO
LA JOVITA 42. SIN NOMBRE
DONDOJITO 43. SIN NOMBRE
GERTRUDIZ SANCHEZ (2a.SECCION)
GERTRUDIS SANCHEZ (3a.SECCION) 45. EL GUERO
NORTE 92 47. DON CHON
NORTE 72-A 48. LOS CORRECAMINOS
EMILIANO ZAPATA 49. LOS CUIRETOS
50. LOS TELEBINES
51. EL CRAVITO
GUSTAVO A. MADERO 52. LAS ZORRAS
15 DE AGOSTO,JUAN DE DIOS BATIZ, STA.ISABEL TULA Y SAN JOSE DE LA ESCALERA 52. SIN NOMBRE
SAN PEDRO ZACATENCO 53. LOS SANTIAGO
54. LOS CALACAS
55. LOS DEL THAX
AMPLIACION GABRIEL HERNANDEZ 56. LOS TSAGA
GABRIEL HERNANDEZ AMPL.,JUAN GONZALEZ ROMERO,ROSAS DEL TEPEYAC Y ESTANSUELA 57. SIN NOMBRE
TRIUNFO DE LA REPUBLICA 58. LOS MICHOACANOS
MARTIN CARRERA 59. LOS PUNKS
CTM ATZACALCO Y EL RISCO 60. SIN NOMBRE
ESMERALDA,SAN FELIPE DE JESUS 61. SIN NOMBRE
SAN FELIPE DE JESUS 62. LOS DEMENTES
63. LOS SALVAJES
64. LOS GANSOS
U.H. ESMERALDA, ATRAS DEL CENTRO DE VICIO 65. LOS BOLLOS
LAS PALMAS 66. LOS PARALES
U.H. ESMERALDA 67. UNIDOS PUNK
PROVIDENCIA 68. BOBBYS SANORIENTOS
69. CRUCSITO
CAMPESTRE ARAGON 70. LOS CONALES
71. RUSOS MAYORES DE 21 AÑOS
7a.SECCION SAN JUAN DE ARAGON 72. RUSOS MENORES DE 21 AÑOS
73. CHUCHINES
74. LOS NIÑOS

IZTACALCO

AGRICOLA ORIENTAL 1. FOEIYS
2. SOLE PATAS
3. PEPES LEY
4. LEMONS
5. PINOS LEY
AMPLIACION RAMOS MILLAN 6. GANDALLAS
7. DOAS
8. GRILLOS
9. CALMECAS
BARRIOS DE SAN MIGUEL(7 BARRIOS) 10. LOS PEQUES
11. WALPOS
12. NATIS JR.
13. CALPANES
14. DEL ARBOL
15. NENES BAND
16. CHICOS MALOS
17. ROCKES
18. POLYCHICOS
19. ROLLOS
20. FONKIS
BARRIO DE SANTIAGO SUR 21. LOS RUSOS
CUCHILLA AGRICOLA ORIENTAL 22. LOS MERCADO
EX EJIDOS DE LA MAGDALENA 23. FAISANES
FRACC. BENITO JUAREZ 24. LOS PEQUES
25. CABAJOEROS,CHARLIS
26. LOS ZORRILLOS
27. LOS CHARLIS
28. LOS DE LA CADILLA
29. LOS ALDEANOS
30. LOS LEONES
31. LOS DEL 8
32. LOS SERBEROS
33. LOS OLVIDADOS
GRANJAS MEXICO 34. LOS GUERREROS NOCTURNOS
35. PELONES
36. LOS SORREROS
37. LOS ZACALES-PELONES
INFONAVIT IZTACALCO 38. DROGOS
39. LOS POLLOS
40. LAS MOVATAS
41. PITUFOS
42. STONES
43. PIEDRA DEL SOL
44. CANNABIS Y ROCKERS
45. CHUPONES
46. ROLLOS
JUVENTUD ROSAS 47. LOS OLVIDADOS
48. LOS FOE
49. PUEBLO QUIETO
50. TORREROS Y CHILACAS
51. CHANIZAL Y VAGOS
52. SPARKLES
JARDINES TECMA 53. LOS PICAS
LA ASUNCION (7 BARRIOS) 54. LOS DE LA ASUNCION
55. LOS CANALLOS
HOSCO IZTACALCO 56. LOS CHILAQUILES
U. HABITACIONAL MUJERES ILUSTRES 57. SIN NOMBRE
PANTITLAN 58. LOS PONIORES
59. LOS CAFETEROS
60. LOS RAMONES
U.HABITACIONAL PICOS AZTACALCO 61. LOS MANDRILES
62. LOS REYES
63. LOS ANGELES DE OROSCO
64. LOS MILOS
65. LOS DE LA DICO
66. LOS HOJALATEROS
67. LOS HALCONES PICOS 7
68. LOS DEL CUADRO
69. LOS MURALLITAS
REFORMA IZTACCIHUATL 70. LOS GIMANES
RAMOS MILLAN BRAMADERO 71. PICA ROCAS
72. CHANIZAL
73. PITUFOS
74. VIKINGOS
75. LIVERPOOL
76. MIKIS
77. LOS TAMALEROS
78. LOS CABACHOS
79. PEPE EL TORO
SAN FRANCISCO U.BARRIO SANTIAGO 80. LOS ALANICES
SANTA CRUZ 81. LOS MAXIS
82. LOS FAXINAS
SAN MIGUEL 83. LOS AVILAS
84. LOS GALLINAIOS
85. LOS PONIORES
86. LOS COCHINITOS
87. LOS DE LAS MONJAS
SANTIAGO 88. LOS DE LA VECINDAD
SANTA ANITA 89. LOS OAXACOS
RODEO 90. TIBURONES
TLAXIMTLA 91. LOS CHOLOS
ZAPATA VELA 92. VIKINGOS
LA CRUZ COTUYA 93. SIN NOMBRE
94. SIN NOMBRE
95. SIN NOMBRE
96. SIN NOMBRE
97. SINMARONES
98. SAAVAGE
99. ROKERS
100. LOS GATOS

IZTAPALAPA

U. H. VICENTE GUERRERO 1. VATOS LOCOS
2. UVAS
3. ACAS
4. SOLO PUNK
5. INTOCABLES
6. NAZIS
7. MINIPUNK
8. FANTASMAS
9. MARTINES
10. MORROS LOCOS
11. MORROS LOCOS
12. CALINGO
13. INDIOS
14. INO!
15. VAGOS
16. ROCAYISIS
17. NATIVOS
18. LOS 22
SAN LORENZO TESONCO 19. VICTOS NEGROS
20. CHIP CHIP PUNK
21. GATOS DE NOCHE
22. SEX LAGARTOS
23. SEX PITULS
SANTA CRUZ MEYEHUALCO 24. BANDA LEPROSOS PUNK
25. LOS PERROS
26. PARALES PUNK
27. PND
28. TRAVIESOS PUNK
29. LOS CASITAS
30. LOS CHOLES
FRANCISCO VILLA 31. COLECTIVO CAMBIO RADICAL FUERZA POSITIVA
32. LOS VITLA
33. LOS POLVOS
34. LOS SUEGROS
35. LOS DE LA CUARTA
SAN ANDRES TETEPILCO 36. LOS PICAPIEDRA
37. LOS POLIMARCH
38. LOS DETRAS
39. LOS BORISTAS
LOPEZ PORTILLO 40. RICHOS NEGROS
APATLACO 41. 37 DISTRITO
SECTOR POPULAR 42. REGENERACION
LA SIPON 43. CHAMOS
ACULCO 44. MANCHADOS
45. PAPCHICALCO
46. SE IGNORA
48. SE IGNORA

M. CONTRERAS

LAS CRUCES 1. LOS DESTROYER
2. LOS CHALIACANOS
LOS GALEANOS 3. EL ROSAL
SAN BERNABE 4. LOS GUERREROS
5. LOS CROPOS
6. LOS CHOPOS
7. LOS CHIPUNES
LOMAS DE SAN BERNABE 8. MUEROSOS 4/O LOS PADRES
9. LOS RAMONES
10. LOS CINCORROLES
SAN NICOLAS 11. LOS KISS
HUAYATLA 12. LOS MANCHADOS
13. LOS MANCHADOS
LA MAGDALENA 14. LOS PARALES
EJIDOS DE SAN JERONIMO 15. LOS PERROS
LOS PADRES 16. LOS RUDOS
SAN JERONIMO ACULCO 17. LOS TIHUATLECUS
LA MALINCHE 18. LOS WARRIORS
VISTA HERMOSA 19. LOS CANTOLANDIOS
LAS PALMAS 20. LOS FLANES
21. LOS ROCKS PUNKS

M. HIDALGO

CHAPULTEPEC 1. PANCHITOS
DANIEL G. Y AMERICA 2. BUCK
AMERICA 3. UNDAS
TACUBAYA 4. ANAZONAS
TACUBAYA, DANIEL G. Y AMERICA 5. BORIS
DANIEL G. Y AMERICA 6. PELONAS
OBSERVATORIO Y DANIEL G. 7. MONKIS
PENSIL Y ANAHUAC 8. GILACAS
AMERICA 9. NERDS
16 DE SEPTIEMBRE 10. TIBURONES
AMERICA 11. WAYINES
DIXTINVAS ZONAS 12. TAPAS
TACUBAYA,AMERICA Y OBSERVATORIO 13. PELONES
AMERICA Y PALMAS 14. PELONAS
AMERICA 15. KIXOS
MODELO PENSIL 16. COMPADRES
REFORMA PENSIL 17. MALENAS
ANAHUAC Y CIRCUNVECINAS 18. PICUDOS
TACUBAYA 19. CUBANOS

MILPA ALTA

TLAHUAC

ZAPOTITLA Y LA ESTACION 1. LOS BABYS GANG
2. LOS ROCKERS
3. LOS CHOLOS
NOPALERA 4. LA BANDA
5. LOS HALCONES
AGRICOLA METROPOLITANA 6. PUNK DISC
7. LOS BOROS
8. LOS MORRISON
DEL MAR 9. LOS GUERREROS
10. LOS WARRIOS
MIGUEL HIDALGO 11. TIERNOS
12. PAYASOS
13. LOS ARRASZTADOS
ZAPOTITLAN 14. LOS SAMURAY
15. LOS PELUSOS
16. LOS HALCONES
TLALTENGO 17. LOS GUADALUPANOS
SANTA CATARINA 18. LOS RAMBOS
SELENE 19. LOS BALCONES
SAN JOSE 20. LOS WONGS
SAN JUAN IXTAYOPAN 22. LOS ZORROS
23. EL RANCHO

TLALPAN

CARRASCO 1. LOS ROCKY
TLALCOLIGIA 2. LOS PUNKX
3. PUNKTLALCOS
LOS VOLCANES 4. LOS MOSS
CANTERA 5. LOS MOROS
6. LOS BRONCOS
7. LOS BUROS
8. LOS FRESAS
MIGUEL HIDALGO 9. SIN NOMBRE
10. LA TOMASA
11. LOS CRIVOS
SAN NICOLAS TOTOLAPAN 12. LOS CHELOS
13. LOS NATIS
14. LOS NATIS
TORRES DE PADIERNA 15. LOS PANAMOS
CUCHILLA DE PADIERNA 16. LOS COCODRILOS
17. LOS ELENIX
18. LOS PERROS
19. LOS BUCKS
20. LOS FLAVIS
21. LOS FILIZ
EJIDOS DE PADIERNA 22. LOS MONOS
HEROES DE PADIERNA 23. LOS TEPOTLAX
PADIERNA 24. LOS LENGOS
POPULAR STA. TERESA 25. LOS OCHOS
INMEDIACIONES SALA OLLIN YOLIXTLI 27. LOS BUHOS
SAN PEDRO MARTIR 28. LOS PITUFOS
SAN ANDRES TOTOLTEPEC 29. LOS QUINTOS
TLALPAN 30. SIN NOMBRE
SAN LORENZO HUIPULCO 31. TEAMPOC
32. LOS SEXITOTOLAS
EJIDOS DE HUIPULCO 33. LOS FLATANOS
34. SIN NOMBRE
VILLA COAPA 35. LOS DEL PUEBLO

V. CARRANZA

FELIPE ANGELES 1. LOS SURFOX
MORELOS 2. LOS TERSYS
3. FUNK KON
4. LOS RUSOS
5. OJOS ROJOS
10 DE NOVIEMBRE 6. LOS CHICHARRONES
7. OJOS ROJOS
8. CHANLES
9. POWER BAND
10. ARABAS
11. LO PEDN DE LO MALO
12. LOS ROLLIN STONE
13. LOS CRASY
14. LOS RAMONES
15. LOS VAGOS
16. DUKARAN
17. BABY PANAI
DAMIAN CARMONA 18. BANDA BARRIOS
19. REDES
20. DAMIAN CARMONA
ROMERO RUBIO 21. DORIS
22. LOS CALAVERA
23. LOS PUNK
PENSADOR MEXICANO 24. BABIS BAND
ZONA CENTRO 25. BARRIO CHINO
MERCED Y CANDELARIA 26. CUPIDOS
27. LOS VERDULEROS
28. LOS PUNK
29. LOS DRAGONES
30. LOS TITANIC
31. LOS GANDALLA
32. LOS PARALES
33. LOS BRONCOS
REVOLUCION 34. LOS ESPTANTOS
35. FLANERS
36. HALCONES
MOCTEZUMA (2A.SECCION) 37. SNOOPYS
38. CHICOS MALOS
39. FAISANES
40. DELTA
41. MAD-MAN
42. MAD-MAO JR.
43. SUPREMOS
44. NUMEROS
PENON DE LOS BAÑOS 45. LOS REBELDES
46. LOS POMANCHU
47. LOS PANCHITOS
48. LOS INTOCABLES
49. CHICOS MALOS
50. CHICOS MALOS JR.
MOCTEZUMA (1A. SECCION) 51. LOS CREMOS
52. LAS CRENCHAS
ARENAL (4A.SECCION) 53. LAS CALAVERAS
ARENAL (3A. SECCION) 54. LOS DRAGONES
ARENAL (2A. SECCION) 55. LOS UVAS
56. LOS CHICARRONES
57. MONTANOS
MERCED BALBUENA 58. ARABES
59. FLAMENCOS
FEDERAL 60. MAD BAND
61. LOS ARCHIS
62. ARABAS
JARDIN BALBUENA 63. LOS CHUPONES
64. LOS GUERREROS
LOPEZ MATEOS ADOLFO 65. TRE BANDS DOGS
CUCHILLA PANTITLAN 66. LOS CHETOS
GOMEZ FARIAS VALENTIN 67. LOS KISS
AVIACION CIVIL 68. LOS PITUFOS
ALVARO OBREGON 69. LOS ESCORPIONES
ZARAGOZA IGNACIO 70. LOS VIKINGOS
71. 19 DE CHICAGO
PUEBLA 72. LOS NIPONES
JAMAICA 73. LOS LAGARTOS
74. LOS CHEMOS
75. LOS CHOLOS
76. LOS GUERREROS URBANOS
77. SIN NOMBRE
78. LOS MICHOACANOS
79. LOS NIÑOS
80. LOS BOVE METAL
81. LOS SUERFANOS
82. LOS AGUILAS DORADAS
83. LOS CHICANOS
84. LOS WARIOS BAND

XOCHIMILCO

TEPEPAN 1. OSOS
2. DATAS
3. SEX VAGOS
4. PERROS
5. ESCORPIONS
6. CENOLE
7. ROLLING-STONES
8. RAMONES
9. PUNKIS
SAN GREGORIO ATLAPULCO 10. CRUCHINES
11. INFERNALES
12. LOCOS
13. TOROS
14. DOORS
15. PINK FLOID
16. PATRIK MILLER
17. TRAX-LEI
18. MININOS
19. APERRADOS
20. MADUROS
21. CALAVERAS
22. WARRIORS
23. ESCUADRON DE LA MUERTE
24. PAJAROS
25. PATINADORES
26. GLADIOLAS
27. ENGRILLOS
28. HIDALGOS
29. CHULOS
30. PAÑALES
31. JIOTES
32. LOROS
33. DUKIS
34. MALECHOS
SAN ANDRES AHUATUCAN 35. POCHOLOS
36. PALILLOS
37. CENTRO AMERICANO
SAN MATEO TALPA 38. MAXTEL
39. VITLANES
40. CALLEJONES
SANTIAGO TEPALCATLALPAN 41. NAVAJAS
42. TORPEDOS
43. CALAVERAS
SAN LORENZO ATEMOAYA 44. BULDOGS
45. MARINOS
SANTA MARIA BATIFITAS 46. GANSOS
47. JULIOS
48. BALCONES NEGROS
SANTA CRUZ ALCALPIICA 49. TLABICHES
50. CHOLOS
51. KAIFANES
52. KUELGA
SAN LUIS TLAXIALTEMALCO 53. TLABUSCHES
54. CHOZOS
55. TLABUSCHES
56. PIRATAS
57. VAMPIROS
58. CALLEJEROS
59. MALATONES
60. CARDATIAS
61. LA GRANJA
62. PITUFOS
SANTIAGO TULYEHUALCO 63. JACKSON
64. TACOS
65. APERRADOS
66. RELONES
67. MANCHIVOS
68. CHULOS
69. PAÑALES
70. TIMBIRICHES
71. RECREADOS
72. CHINOS
73. DOBERS
CABECERA 74. GATOS
75. FETOS
76. ROSITA FRESITA
77. GUADALES
78. STONES
79. PUREVER
80. PELONES
81. APACHES
82. CARRERA
83. PITUFOS
84. PAJAROS CALIENTES
85. RAMONES
86. GRANDES
87. PISTOLAS
88. GRILLOS
89. NATIS
90. MALDITOS
91. MICROBIOS
92. NOA
93. CHONDOS
94. CHIQUIBEM
95. PORKINS
96. NOA
97. PIGGOS
98. POCKIS
99. TIERNOS
100. PICHIS

YOSHUA OKÓN

Born Mexico City, 1970 Lives and works in Mexico City and Los Angeles

Yoshua Okón works as a mediator and recorder of ordinary people's lives, reversing the construct of artist as performer. He calls into question the distinction between providing visibility and creating spectacle. Likewise, by both promoting earnestness and highlighting artifice, he complicates the process of representing his subjects and his own participation. While setting up the parameters of his photographic and video shoots, he allows or provokes the participants to express themselves in their local environments, from isolated communities of Mexico City to a furniture store in East Los Angeles.

For *New Décor* (2001), East LA became the setting of a mock soap opera. Within the space of an afternoon, Okón employed passersby to act out various cliché scenes involving seduction, jealousy, and breakups. These performances range from the over-the-top, in which a woman unleashes her fury by demeaning a rabbit statue, to the believable, in which a couple's situation of domestic violence devolves into a sexual act. The reality aesthetic of the amateur actors is reinforced by the work's transparent production values. Presented on three monitors, each displaying different angles on the same scene, the viewer catches glimpses of the production crew and the various cameras as the segments unfold. By subverting the mise-en-scène quality of television programs, the artist draws attention to the improvised performances as exercises in self-representation.

Okón has recently completed projects with a more direct collaboration between artist and subject. In *Crabby* (2004), he worked with a Oaxacan friend to undermine the supposed universal objectivity of *National Geographic*–type documentaries.[1] Similarly, in *Lago Bolsena* (2005) Okón questions the anthropological construction of the "uncivilized" other. Focusing on the inhabitants of a single street in the Santa Julia neighborhood of Mexico City, the three-channel video is shot similarly to *New Décor*, where production is made apparent. In one projection, we see a series of closely shot scenes including residents emerging from a subterranean tunnel, mothers caring for children, and a man eating grass while growling at the camera. These actions purport a pseudo ethnographic study with slippage among what is bestial, what is a game, what is put on, and what constitutes real emotion. Another projection shot with more depth incorporates shots of Okón filming the residents and eventually being overtaken by them. Taken as a whole, the three projections convey a sense of the residents employing their own agency to undermine their cultural and geographical marginalization. **JM**

1 See Erica Burton, conversation with Yoshua Okon, *Human Nature*, exh. cat. (London: Pump House Gallery, 2005), pp. 29–31.

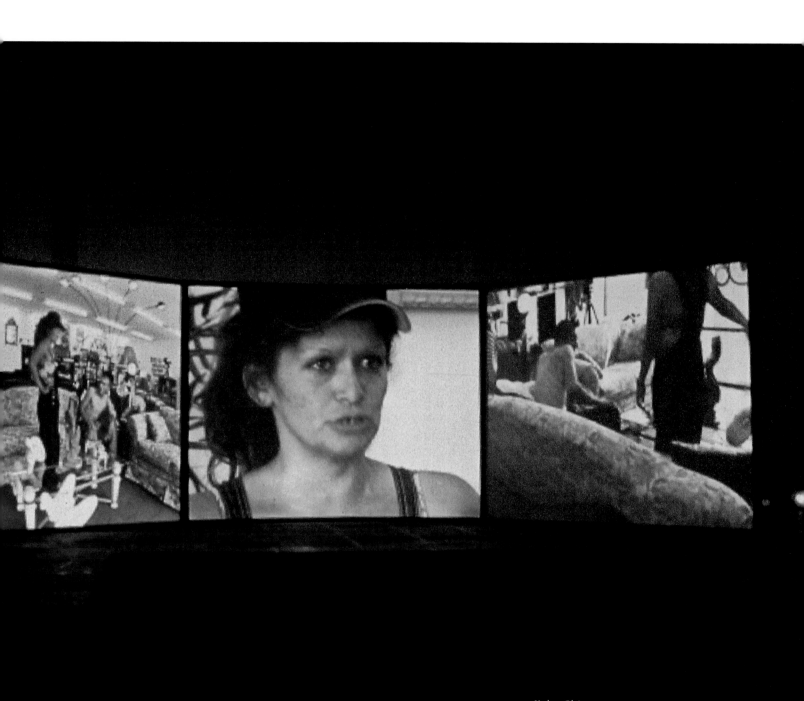

Yoshua Okón
New Décor, 2001
4½ x 18 ft. (1.4 x 5.5 m)
Installation view: Ex Teresa
Arte Actual, Mexico City
Courtesy of The Project,
New York

Yoshua Okón ha conseguido resignificar el papel del artista de *performance* al registrar en video la vida de gente común y desempeñarse como su mediador. Su obra cuestiona la distinción entre hacer visible y convertir en espectáculo. Asimismo, al promover la honestidad y evidenciar el artificio, complica los procesos de representación de sus sujetos y de su propia participación. Mientras ajusta los parámetros de sus tomas y encuadres fotográficos y de video, Okón permite y alienta que los participantes se expresen en sus entornos locales, ya sea una comunidad aislada en la Ciudad de México o una mueblería en East Los Ángeles.

Para *New Decor* (Nueva decoración) (2001), East LA sirvió como escenario de una parodia telenovelesca. Durante una tarde, el artista empleó transeúntes para la recreación de escenas estereotipadas relacionadas con la seducción, los celos y el rompimiento de parejas. Las actuaciones incluyen escenas tan descabelladas como una mujer desatando su furia contra la estatua de un conejo, y otras creíbles como una escena de violencia doméstica entre una pareja que culmina con un encuentro sexual. La estética realista que proporcionan a la obra los actores amateurs se ve reforzada por la transparencia en los valores de producción de la pieza. Presentada en tres monitores, cada uno mostrando un ángulo diferente de una misma escena, la obra incluye tomas del equipo de producción y del resto de las cámaras filmando. Al trastocar la cualidad *mise-en-scène* de los programas de televisión, Okón logra atraer la atención sobre estos *performances* improvisados que son una suerte de prácticas de auto-representación.

Recientemente, Okón concluyó algunos proyectos en los que la colaboración entre artista y sujeto fue más estrecha. En *Crabby* (Malhumorado) (2004), trabajó con un amigo oaxaqueño buscando subvertir la supuesta objetividad de los documentales al estilo *National Geographic.*[1] En la misma línea, *Lago Bolsena* (2005) cuestiona la construcción antropológica del otro "incivilizado". Basado en los habitantes de una sola calle en la colonia Santa Julia de la Ciudad de México, el video para tres canales evidencia procesos de producción similares a los de *New Decor.* Una de las proyecciones muestra distintas escenas en planos cerrados de residentes saliendo de un túnel subterráneo, madres cuidando a sus hijos y un hombre que come pasto mientras gruñe a la cámara. Estas acciones simulan ser un estudio seudo-etnográfico sobre la diferencias entre irracionalidad, juego, actuación y emoción real. Otra proyección con mayor profundidad de toma muestra a Okón filmando a los residentes, hasta que ellos, como parte del *performance,* lo atacan. En conjunto, las tres proyecciones dan la impresión de que los habitantes de Santa Julia se valen de sus propios medios para socavar la marginalización cultural y geográfica de la que son objeto. **JM / MQ**

1 Véase Erica Burton, conversación con Yoshua Okón, *Human Nature,* catálogo de la exposición (London: Pump House Gallery, 2005), pp. 29–31.

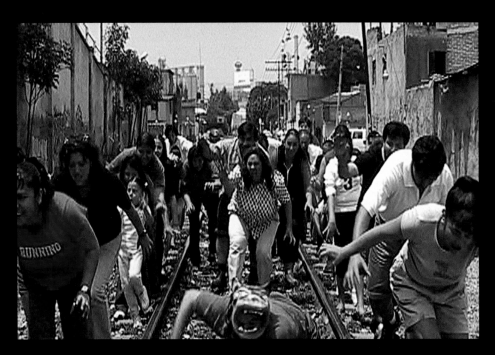

Yoshua Okón
Lago Bolsena (detail) (still), 2005
Three-channel video installation
Dimensions variable
Courtesy of The Project,
New York

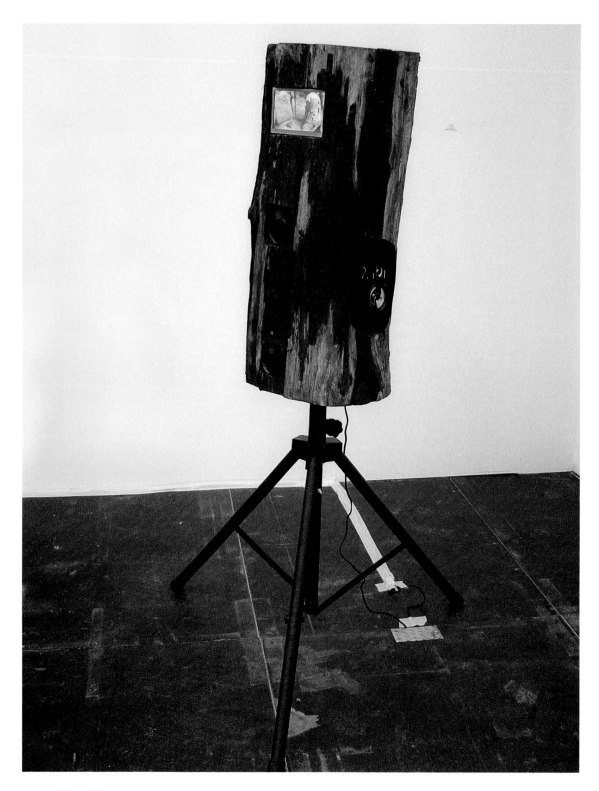

Yoshua Okón
Crabby, 2004
Log with integrated DVD player,
car speakers, and LCD monitor
6½ x 2 x 2 feet (2 x .6 x .6 m)
Installation view: Frieze Art Fair, London
Courtesy of The Project, New York

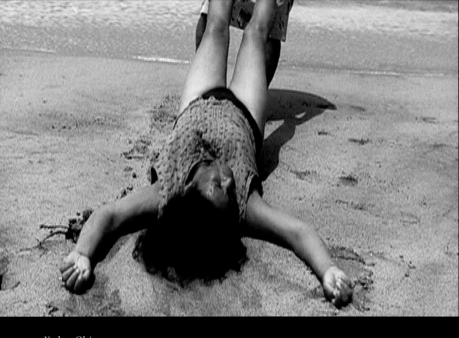

Yoshua Okón
Crabby (detail of video still), 2004

La Panadería

YOSHUA OKÓN

If for many La Panadería was a gallery, to me it was a life project. For more than eight years (1994–2002), La Panadería was a place where, among many other things, I lived; acquired, in large part, an education; exhibited my work; connected with the local and international art community; created social networks; and met many of my friends, including my wife. Therefore, more than attempting to narrate all that happened there, I will focus on the initial reasons behind it all — the context and conditions that led to its development, its founding ideas, its objectives, its aspirations, and finally, its results.

In April 1994, after graduating from Concordia University in Montreal with a BFA, I returned to Mexico City. Upon my arrival, I moved into an old abandoned three-story building, recently bought by my parents, in my childhood neighborhood: the then-rundown Condesa. Both the area and the building were the perfect setting for a project that Miguel Calderón and I had been planning over the previous three summers. Having once housed a bakery, the space opened its inaugural show in June 1994 under the name of La Panadería.

The urgent need for an area for dialogue among artists and a meeting place was evident from the outset. Slowly but steadily, more and more artists became involved in the project, including Artemio Narro as well as many students from the ENAP (National School of Arts). Even though at its early stages, the space was harshly attacked by the cultural establishment; from the inaugural show on, the space was always packed with a highly enthusiastic audience that engaged with the art as well as each other.

In many ways, our project was inspired by artist-run spaces in Canada (Système Parallèle), San Francisco (ATA), and Mexico City (Temístocles 44). As we lacked any administrative experience, at first our idea was to establish a collective. Along with a flurry of artistic activity such as exhibitions; performance; video and film festivals; weekly artist talks; and residencies for foreign artists, we improvised and tried out different organizational forms. A year later, the model that was used for the remaining life of La Panadería came about: I became the director assuming responsibility for practical and administrative matters, and a communal structure was maintained for the space's program. Whoever exhibited was in charge of the production and installation of her or his work, while La Panadería's small team was in charge of basic operational issues like promotion, maintenance, schedules, assistance with the installation, assistance to artists in residency, etc.

Since La Panadería had become a meeting place, our programs grew organically and responded in large part to the ideas of artists linked to the space as well as to a small percentage of external proposals (national and international) that were reviewed by the artists involved in the space. The space's own vitality (more than a curatorial agenda), along with certain general guidelines that I will explain below, dictated the rhythm and character of the events. Over the years, many people were a part of La Panadería and contributed in different ways and degrees to the project. Some participated only as exhibitors, others as promoters, and still others as both promoters and exhibitors or as highly engaged audience. It was the communal association of all the people involved that defined the project.

The political changes and urban growth that took place after the 1960s had serious cultural consequences for Mexico City. On the one hand, after the student movement — which culminated with the infamous 1968 Tlatelolco massacre — gatherings of young people were viewed distrustfully by the government. On the other hand, the unchecked growth that characterized this period (the city almost tripled its population in twenty-five years) greatly affected urban planning, leaving few public areas and cultural centers and alienating citizens from each other. La Panadería was founded to counteract this sense of disorientation: beyond exhibiting art, its basic objective was to provide us with a new social context — to transform our way of life.

La Panadería reflected an attitude, common in Mexico of the 1980s and 1990s, that was in direct response to both cultural stagnation and decomposition of government institutions as well as the challenges of contemporary capitalist urban centers. Many of us believed that if the cultural situation was to improve, we had to build organizations aimed at carrying out projects in a direct and immediate manner, independent of both state and private business interests. This phenomenon was not only limited to the field of the arts — with projects such as La Quiñonera, LUCC, MOHO, Curare, and Temístocles 44 — but was also felt in different spheres, as with the creation of human-rights NGOs or the EZLN uprising, among others.

It is important to mention that in the case of La Panadería, independent space was not defined as a self-sufficient structure geared towards working outside existing institutions or even replacing them. Instead, it was yet another participant within the cultural setting: with its own set of limitations, its role was to complement and revitalize existing institutions as well as be complemented and revitalized by them. These kinds of spaces help create critical positions and without them, cultural institutions tend to become stagnant.

Considering that art is not an isolated phenomenon that goes from the artist's studio to the collector's living room, there is a need for public spaces where vibrant interaction and dialogue among individuals, social classes, disciplines, and generations; between art and popular culture; and between representation and reality can take place. La Panadería questioned the integrity and autonomy of aesthetics as a

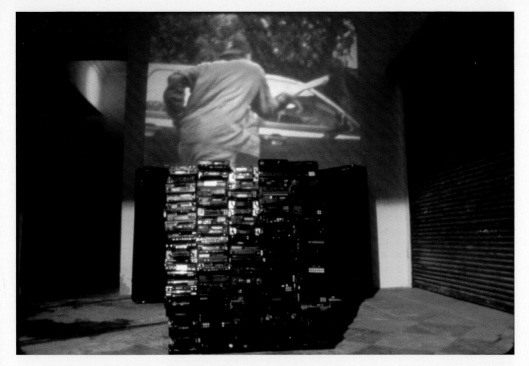

Miguel Calderón and Yoshua Okón
A Propósito, 1997
Video projection and 120 stolen
car stereos
Installation view
Photo courtesy of Yoshua Okón

— Instead of favoring a solemn attitude, La Panadería favored humor. At the time of the opening, local culture was predominantly associated with solemnity. If there is a tendency to associate profoundness with solemnity and superficiality with humor, La Panadería associated solemnity with authoritarian tendencies, and humor became a tool for the creation of critical positions. Solemnity does not guarantee seriousness, and humor does not imply its absence.

— Instead of organizing a small number of exhibitions with high levels of production, La Panadería preferred to carry out a large number of ephemeral events.

— Instead of creating a commercial gallery, La Panadería was a nonprofit project. If the reality of the art market puts certain pressures on artists and galleries, then the removal of this limitation allowed for a less conditioned environment, encouraging risk.

— Instead of representing artists, La Panadería created a constant flow of exhibitors.

— Instead of setting up a complex administrative structure, La Panadería created a space that could operate with minimal requirements: by minimizing the budget and bureaucracy, we were also able to reduce internal and external pressures.

— Instead of scheduling exhibitions based on a curatorial system, La Panadería usually favored artist-based initiatives. The space served as a platform that could be used directly by artists who turned in project proposals. Thus, there was a strong attempt to reflect the reality that surrounded the space, allowing activities to be generated organically and spontaneously.

Institutionalization can be a serious threat to a space like La Panadería (where we cannot assume that we can predict the future of art), since it endangers the indispensable flow of ideas. This said, it would be naive to believe that La Panadería could exist, and above all resist, completely outside of any institutional ties. La Panadería took on the constant challenge of creating a balance between stability and flow, sustaining a space, and simultaneously resisting

discipline (as in the romantic notions of an artist as an antisocial and self-sufficient being and of a viewer as a passive contemplator) by creating a direct relationship with its local, national, and international environment and by bringing about a sense of community that would become the main prerequisite for creation, and also one of its aims.

Due to the fact that Mexico City had no spaces that could encourage the necessary conditions for experimentation, another objective was to fill this void by creating a space where artists would feel comfortable taking risks, that supported and assisted the process of creation itself, and where the future is not thought of as the logical continuation of the past, but as that which cannot be anticipated or preordained. Moreover, taking into account that the aim of commercial galleries and museums is often to attain well-defined, finished artworks, then the need for spaces where money, finished "products," or art-historical preservation are not central concerns, became even more evident.

La Panadería was a place of incessant transformation. Nevertheless, there were a series of characteristics that shaped the project throughout its existence and reflected ideals and goals established during its conception and early stages:

— Instead of importing works of art in an impersonal fashion, La Panadería invited foreign artists to spend periods of time in residency and carry out specific projects. In Mexico, during the 1980s and early 1990s, access to foreign information (beyond Hollywood and MTV) was difficult if not impossible. For this reason, another objective was to establish a constant flow of information with the outside world to help build bridges. The idea was that La Panadería would serve as a point of reference for contemporary art in Mexico City, enabling people from other places to establish contact with locals and vice versa.

— Instead of favoring results, La Panadería favored processes: a laboratory-like environment.

— Instead of favoring conventional criteria to define art, La Panadería opted for constant redefinition: art defined as a question instead of an answer. La Panadería supported projects that would not be espoused by existing cultural institutions.

— Instead of favoring work produced elsewhere, La Panadería backed projects created specifically for the occasion and within the space's own conditions of production.

— Instead of catering only to a specialized public, La Panadería was also receptive to people not usually interested in art.

— Instead of favoring artists who saw art as an end in itself, La Panadería was interested in artists whose engagement with their environment was an important part of their practice.

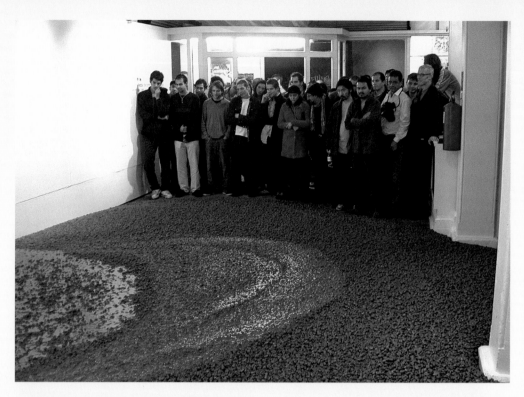

Teresa Margolles
Fin (La Panadería), Mexico D.F., 2002
Cement and water used to wash
the bodies of murder victims
Installation view: La Panadería
Courtesy of the artist and
Galeria Peter Kilchmann
Photo by Cuauhtémoc Medina
Photo courtesy of
La Panadería archive

the negative effects of institutionalization. In many ways, the space worked within a system but with a logic foreign to that system. Spontaneous programs, the difficulty in achieving some kind of legal status (spaces like these were not facilitated by Mexican law), the inexistence of grants (both national and international) conceived to cover the operating costs of art spaces like ours, as well as our nonprofit status in a market-oriented system, created constant tensions that, from a creative and political standpoint produced long-lasting results, but, from a practical standpoint were unsustainable. Everyday practice made evident the ephemeral nature of spaces such as this: like all organisms it had a life span.

It is hard to quantify the achievements and effects of a space of this kind. La Panadería helped change the cultural scene in Mexico City, promoted continuous experimentation, and established a more direct and permanent contact with the outside. It also helped the careers of many artists both at a local and international level; it enabled a dialogue among people that would probably not have met any other way; it brought together different generations and social classes; it established an example of a successful collaborative model and renewed interest in art.

During its first few years La Panadería was harshly rejected by the then-established local art world, yet it eventually helped shift the cultural balance and carve out a niche for itself within the much more complex cultural milieu of the late 1990s, where it played a decisive role. Once gone, it definitely left a void. Due to the highly organic nature of the project, it inherently resisted any kind of formulaic mode of operation. Although this very nature was a key element to the space's success, it required constant improvisation on behalf of the team that ran it, placing us in the difficult position of having to accommodate ever-changing conditions in addition to the already difficult task of raising the funds to cover operating costs. The decision to close La

Panadería was partially made with the secret hope that younger artists would open new spaces; that it was time for other artists to take over. We closed for practical reasons, but to its very last day, the space continued to be as relevant as on its first.

Mexico City is once again a dynamic city with great cultural activity and with museums and galleries willing to display contemporary art. But despite the large number of 1990s-influenced, independent-minded projects that have emerged during the last few years, unfortunately no new spaces of this nature have lasted. Independent, not-for-profit spaces accessible to young or unknown artists and experimental projects are still needed to help maintain a vital cultural scene.

For more information on the artists, shows, and other activities of La Panadería, see Yoshua Okón, ed., *La Panadería 1994–2002*. (Mexico City: Turner, 2004).

La Panadería YOSHUA OKÓN

Si para mucha gente La Panadería era una galería, para mí constituyó un proyecto de vida. Durante más de ocho años (1994–2002), fue el lugar donde —entre otras muchas cosas— viví, en gran parte me eduqué, expuse mi obra, me relacioné con miembros de las comunidades de artistas locales e internacionales, creé redes sociales y conocí a muchos amigos, incluyendo a mi esposa. No obstante, más que tratar de narrar lo que ahí sucedió, voy a enfocarme en los motivos que inspiraron esta iniciativa, el contexto y las condiciones que llevaron a su desarrollo, las ideas de su fundación, sus objetivos, aspiraciones y, finalmente, los resultados que dio.

En abril de 1994, después de licenciarme en bellas artes en la Universidad de Concordia, en Montreal, regresé a la Ciudad de México. A mi llegada me mudé a un viejo edificio de tres plantas deshabitado, que mis padres habían adquirido en el barrio de mi infancia, la entonces ruinosa Colonia Condesa. La zona y el edificio eran el lugar idóneo para un proyecto que habíamos estado planeando Miguel Calderón y yo desde hacía tres veranos. Habiendo albergado una panadería, le dimos al espacio ese nombre. En junio de 1994, La Panadería inauguró su primera exposición.

Desde el principio se hizo evidente la necesidad apremiante de un sitio para que los artistas se reunieran y dialogaran. Paulatinamente, más y más artistas se fueron incorporando a este esfuerzo, entre ellos se encontraban Artemio Narro y muchos estudiantes de la Escuela Nacional de Artes Plásticas. Aunque en las primeras etapas La Panadería fue atacada brutalmente por

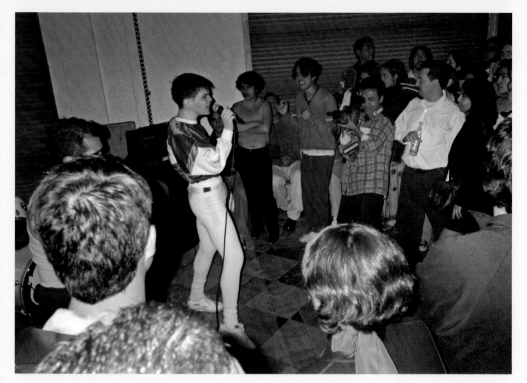

Miki-pop electrodoéstico
Performance by Miki Guadamur, 1997
Photo courtesy of La Panadería
archive

las instituciones culturales, a partir de la presentación inaugural siempre estuvo repleta de un público entusiasta que se relacionaba entre sí tanto como con las obras.

En muchos sentidos, La Panadería se inspiraba en otros espacios dirigidos por artistas en Canadá (Système Parallèle), San Francisco (ATA) y el Distrito Federal (Temístocles 44). Como no teníamos experiencia administrativa, nuestra idea inicial fue la de establecer un colectivo. Durante el primer año, además de llevar a cabo un sinfín de actividades artísticas como exposiciones, festivales de cine, video y *performance,* conferencias semanales de artistas y residencias para creadores extranjeros, improvisamos y probamos diversas formas de organización. Tras este periodo de experimentación surgió el modelo que adoptaríamos definitivamente: me hice cargo de la dirección y de los asuntos prácticos y administrativos, mientras que para la programación de las actividades se mantuvo una estructura comunitaria. La persona que exhibiera era responsable de la producción e instalación de su obra, en tanto el pequeño equipo de La Panadería resolvía temas operativos básicos como promoción, mantenimiento, programación, ayuda para el montaje, además de proporcionar asistencia a los artistas residentes.

A medida que La Panadería se consolidaba como un auténtico lugar de reunión, los programas crecían de manera orgánica y respondían en gran parte a las ideas de los artistas asociados al espacio, quienes además evaluaban el reducido número de propuestas externas (nacionales e internacionales) que llegaban. Más que una agenda curatorial, lo que dictaba el ritmo y el carácter de los eventos que se presentaban eran la vitalidad de sus miembros y ciertas directrices generales que explicaré a continuación. Con el tiempo muchas personas llegaron a formar parte de La Panadería. Algunos participaban sólo como expositores, otros como promotores, otros más como promotores y expositores, o como parte de un público muy comprometido. Lo que definía el proyecto era la asociación comunitaria de toda la gente involucrada en él.

Los cambios políticos y el crecimiento urbano que se dieron después de la década de 1960 tuvieron repercusiones culturales serias para la Ciudad de México. Por un lado, después del movimiento estudiantil que culminó en 1968 con la infame masacre de Tlatelolco, el gobierno veía con recelo las reuniones de jóvenes. Por otro, el crecimiento demográfico desenfrenado que caracterizó a ese periodo –la población de la ciudad casi se triplicó en 25 años– afectó enormemente los planes de

urbanismo en materia de áreas públicas y centros culturales, además de erosionar las relaciones entre los ciudadanos. La Panadería se fundó para contrarrestar ese sentimiento de desorientación: más allá de exponer arte, su objetivo fundamental era ofrecernos un nuevo contexto social – transformar nuestro modo de vida.

La Panadería buscaba ser el reflejo de una postura común en el México de las décadas de 1980 y 1990, una respuesta directa tanto al estancamiento cultural y la descomposición de las instituciones estatales como a los retos propios de los centros urbanos capitalistas contemporáneos. Muchos estábamos convencidos que para mejorar la situación cultural teníamos que crear organizaciones dirigidas a la ejecución directa e inmediata de proyectos, independientemente de los intereses estatales o de la empresa privada. Este fenómeno no se limitó sólo al campo de las artes con iniciativas como La Quiñonera, LUCC, MOHO, Curare y Temístocles 44, sino que también se hizo sentir en otros ámbitos como, entre otros, la creación de organismos no gubernamentales a favor de los derechos humanos o el levantamiento del EZLN.

Es importante apuntar que, en el caso de La Panadería, el hecho de ser un espacio independiente no implicaba que contara con una estructura autosuficiente establecida para reemplazar o funcionar al margen de instituciones existentes. Más bien nos desenvolvíamos como un actor más del escenario cultural que tenía sus propias limitaciones, y cuyo papel era el de complementar y revitalizar las instituciones existentes, al mismo tiempo que era complementado y revitalizado por éstas. Con esta forma de participación pretendíamos contribuir al desarrollo de posturas críticas, sin las cuales las instituciones culturales tienden a estancarse.

Considerando que el arte dejó de ser un fenómeno aislado, que iba del estudio del artista a la sala del coleccionista, se hicieron necesarios foros en los que pudiera darse un diálogo animado entre individuos, clases

Antje Dorn
Break, Broke, Broken, 1999
Acrylic paint on glass
Photo by Friederike Feldmann
Courtesy of Galerie Barbara
Wien, Berlin

sociales, disciplinas y generaciones, entre el arte y la cultura popular, y entre la representación y la realidad. La Panadería cuestionaba la integridad y la autonomía de la estética como disciplina –los conceptos románticos del artista como un ser antisocial y autosuficiente, y del público como espectador pasivo– con el establecimiento de una relación directa con el entorno local, nacional e internacional, y la generación de un sentimiento de comunidad que servía como base para la creación artística, uno de sus múltiples objetivos.

Como la Ciudad de México carecía de iniciativas que fomentaran la experimentación en el arte, otro de nuestros objetivos consistió en llenar ese vacío generando las condiciones que permitieran a los artistas sentirse cómodos tomando riesgos, es decir, recibieran apoyo y ayuda en el proceso mismo de creación, al tiempo que se partiera de la premisa que el futuro no es una continuación del pasado sino algo que no se puede anticipar o predeterminar. Teniendo en cuenta que el objetivo de las galerías comerciales y de los museos a menudo ha girado en torno a la adquisición de obras bien definidas y terminadas, se hizo más evidente la necesidad de un espacio donde el dinero, los "productos" acabados, o la preservación del arte histórico no fueran preocupaciones centrales.

Aunque La Panadería estuvo sujeta a una transformación constante, a lo largo de toda su existencia la definieron una serie de características que reflejaron sus ideales y objetivos desde su concepción:
—En vez de importar obras de arte de manera impersonal, La Panadería invitaba a artistas extranjeros a pasar periodos de residencia y completar proyectos específicos. En México, durante los ochenta y noventa, el acceso a la información proveniente del extranjero –más allá de lo que ofrecían Hollywood y MTV– era muy limitado. Por ello, otro de sus objetivos fue la creación de un flujo continuo de comunicación con el mundo exterior. La idea era que La Panadería funcionara como un punto de referencia para el arte contemporáneo en el Distrito Federal y permitiera a la gente de otros lugares establecer contacto con la local, y viceversa.
—En vez de centrar su atención en los resultados, La Panadería hacía hincapié en el proceso, ofreciendo un ambiente de laboratorio.
—En vez de usar criterios convencionales para la definición del arte, se optó por la redefinición constante: el arte definido como pregunta y no como respuesta. La Panadería apoyaba proyectos que no adoptarían las instituciones culturales existentes.
—En vez de obras creadas en otro lugar, La Panadería promovía el trabajo creativo

específicamente para la ocasión y bajo las condiciones de producción propias del espacio.
—En vez de apelar sólo a un público especializado, La Panadería también estaba abierta a personas que generalmente no se interesaban en el arte.
—En vez de interesarse en artistas que veían el arte como un fin en sí mismo, La Panadería se albergaba a artistas cuya relación con su entorno fuera parte importante de su práctica artística.
—En vez de una actitud solemne, La Panadería defendía el humor. Cuando se inauguró el espacio, el mundo cultural local estaba asociado predominantemente con la sobriedad. Si había una tendencia a vincular lo profundo con lo solemne y lo superficial con lo humorístico, La Panadería relacionaba la solemnidad con las tendencias autoritarias. De ahí que el humor se considerara una herramienta para la creación de posturas críticas. Lo solemne no garantiza seriedad y el humor no implica la ausencia de ésta.
—En vez de organizar unas cuantas exposiciones con alto nivel de producción, La Panadería prefería ofrecer una gran cantidad de eventos efímeros.
—En vez de una galería de carácter comercial, La Panadería era una organización sin fines de lucro. Si la realidad del mercado del arte presionaba a los artistas y a las galerías, con la eliminación de esos obstáculos se propició un ambiente menos limitado y se estimuló el que se tomaran riesgos.
—En vez de representar a artistas, La Panadería creó un flujo constante de expositores.
—En vez de adoptar una estructura administrativa complicada, se logró funcionar con lo indispensable: al reducir al mínimo los presupuestos y la burocracia, también se pudieron reducir las presiones internas y externas.
—En vez de programar exposiciones según un sistema curatorial, La Panadería favoreció los proyectos promovidos por los artistas. El espacio funcionaba como un escenario al que podían acceder directamente los artistas con sus propuestas. Había un deseo de reflejar la

Opening, circa 1998
Photo courtesy of La Panadería
archive

realidad circundante, lo que permitió que las actividades se generaran de manera orgánica y espontánea.

La institucionalización puede representar una amenaza seria para una iniciativa como La Panadería, en la que no es posible pretender que el futuro del arte sea predecible, porque pone en peligro algo indispensable: el flujo de ideas. Sería ingenuo creer que La Panadería existió, y sobre todo resistió, totalmente aislada de cualquier lazo institucional. Constantemente nos enfrentábamos al reto de encontrar un equilibrio entre la estabilidad y el flujo creativo, mientras resistíamos los efectos nefastos de la institucionalización. Aunque en cierta manera funcionábamos dentro de un sistema, nuestra lógica era ajena a ese sistema. La programación espontánea, la dificultad de lograr algún tipo de reconocimiento legal –la legislación mexicana no contempla una actividad así– , la inexistencia de becas nacionales o internacionales que cubrieran costos de operación, además de nuestro estatus como organización sin motivos de lucro en una economía de mercado, creaban tensiones constantes que, aunque desde una perspectiva creativa y política produjeron resultados duraderos, desde un punto de vista pragmático eran insostenibles. La práctica cotidiana hizo evidente la naturaleza efímera de esfuerzos como éste: como cualquier organismo, su recorrido vital fue limitado.

Resulta difícil cuantificar los logros y los efectos de un proyecto como éste. No obstante puede afirmarse sin caer en imprecisiones que La Panadería contribuyó a la transformación de la escena cultural de la Ciudad de México, promocionó la experimentación continua, y estableció un contacto directo y permanente con el exterior. También benefició las carreras profesionales de muchos artistas a nivel local e internacional, permitió el diálogo entre personas que de otro modo seguramente ni se hubieran conocido, reunió a miembros de diferentes generaciones y clases sociales, convirtiéndose en un modelo de cooperación exitoso; en otras palabras, consiguió renovar el interés en el arte.

En sus primeros años, La Panadería fue objeto del rechazo por parte del mundo establecido del arte local, pero con el tiempo su contribución a transformar el equilibrio cultural logró posicionarla en el complejo medio de la cultura de finales de los noventa, donde llegó a jugar un papel decisivo. Su desaparición dejó un vacío incuestionable. Su naturaleza orgánica hizo que resistiera de manera inherente cualquier tipo de modelo operativo formulista. Aunque esta naturaleza fue en sí un elemento clave de su éxito, exigía una improvisación continua por parte del equipo de administración, que además de tener la difícil tarea de recaudar fondos para cubrir los costos operativos, no terminaba de adaptarse a un proceso de cambio constante. La decisión de cerrar La Panadería se tomó en parte albergando la esperanza de que artistas más jóvenes emprenderían aventuras similares. Era hora de que otra generación de creadores se hiciera ver y oír. Cerramos el espacio también por motivos prácticos, pero hasta el último momento siguió teniendo la misma importancia que tuvo el primer día.

Hoy la Ciudad de México es nuevamente una urbe dinámica con una actividad cultural excelente y museos y galerías dispuestos a exhibir arte contemporáneo. Desafortunadamente, a pesar del gran número de espacios independientes que, influidos por los proyectos de los noventa, han surgido en los últimos años, las iniciativas de esta naturaleza no han perdurado. Sin embargo, los espacios independientes, sin objetivos de lucro, accesibles a artistas jóvenes o desconocidos y abiertos a la creación experimental, siguen siendo necesarios para el sustentamiento de una escena cultural enérgica.

Para más información y documentación sobre los artistas, muestras y otras actividades que tuvieron lugar en La Panadería, véase Yoshua Okón, ed., *La Panadería 1994–2002* (México: Turner, 2004).

Traducido del inglés por Fernando Feliu-Moggi

DAMIÁN ORTEGA

Born Mexico City, 1967 Lives and works in Mexico City and Berlin

Damián Ortega's current work reflects early influences of political caricature and a collaborative spirit. His early artistic practice was coupled with a professional career as a cartoonist for leftist newspapers and magazines in Mexico City. While remarking that he "often noticed coincidences between these two languages, sculpture and caricature" because of their potential political nature, his work does not lend itself to the direct statements of graphic art. Rather, he infuses a political mentality into his investigations of site and time, playing with sculpture's formal qualities in order to promote multiple conceptions of the art object.

The Beetle Trilogy, a series of works focusing on the most prevalent automobile in Mexico, begins with Cosmic Thing (2002), a dismantled gray Volkswagen Beetle suspended from the ceiling. This work is less a spectacular object than a surgical intervention. In the context of the museum or gallery, it serves as a diagrammatic function of component parts while also referring to the street value of traded parts on the black market. Moby Dick (2004) continues the series by presenting sculpture not as a static object, but as an active process. As onlookers stand behind yellow tape in this recorded performance, the artist lathers a Beetle's tires with grease, attaches a rope to the car, and attempts to keep it under control as a stuntman drives it forward. The spectacle is heightened by the crescendo of a drummer's solo into a full-throttle rendition of Led Zepplin's song "Moby Dick" (1969).

Whereas Moby Dick has been staged in multiple venues, Escarabajo (Beetle) (2005) ends the trilogy specifically in Puebla, Mexico, the site where the artist's own Beetle was most likely manufactured. In Super 8 footage, the artist drives his car through the stolen parts district of Mexico City, past the Puebla factory to its burial off the back roads of the city. Though the three works may seem to construct a chronological life cycle, the artist prefers to conceive of them as having a "networked" relationship. The Beetle Trilogy does not propose the specificity of a tight narrative but promotes a relationship among the artist's own vehicle, its representation as a prototype for a nation's consumption, and the performative interaction of multiple participants. JM

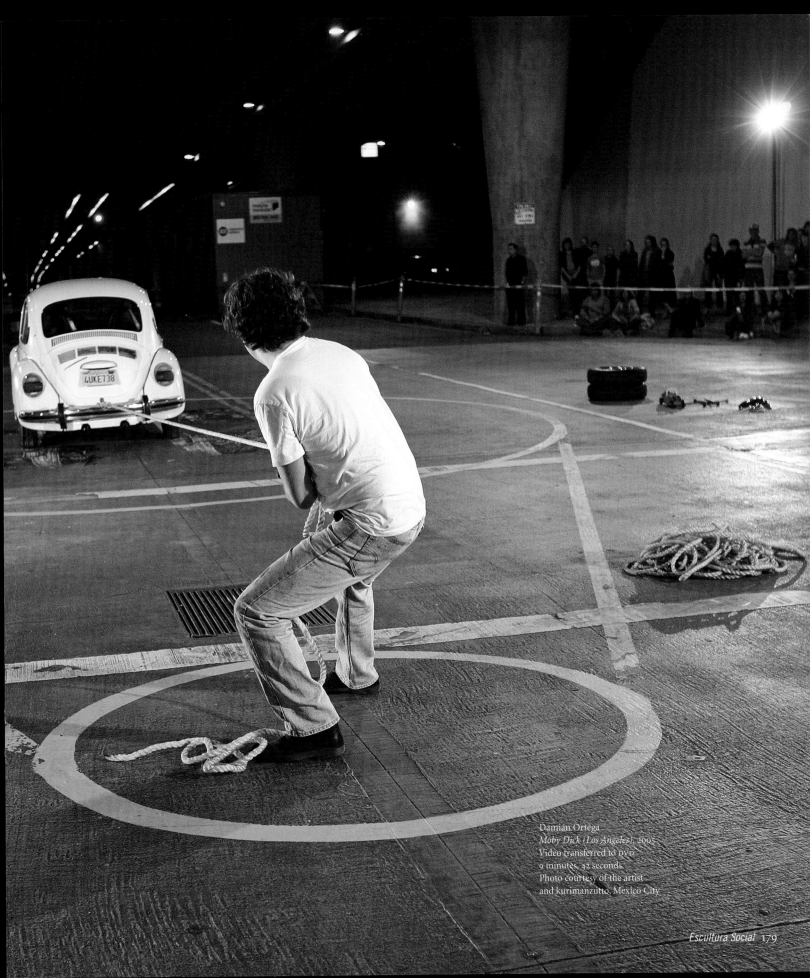

Damián Ortega
Moby Dick (Los Angeles), 2005
Video transferred to DVD
9 minutes, 42 seconds
Photo courtesy of the artist
and kurimanzutto, Mexico City

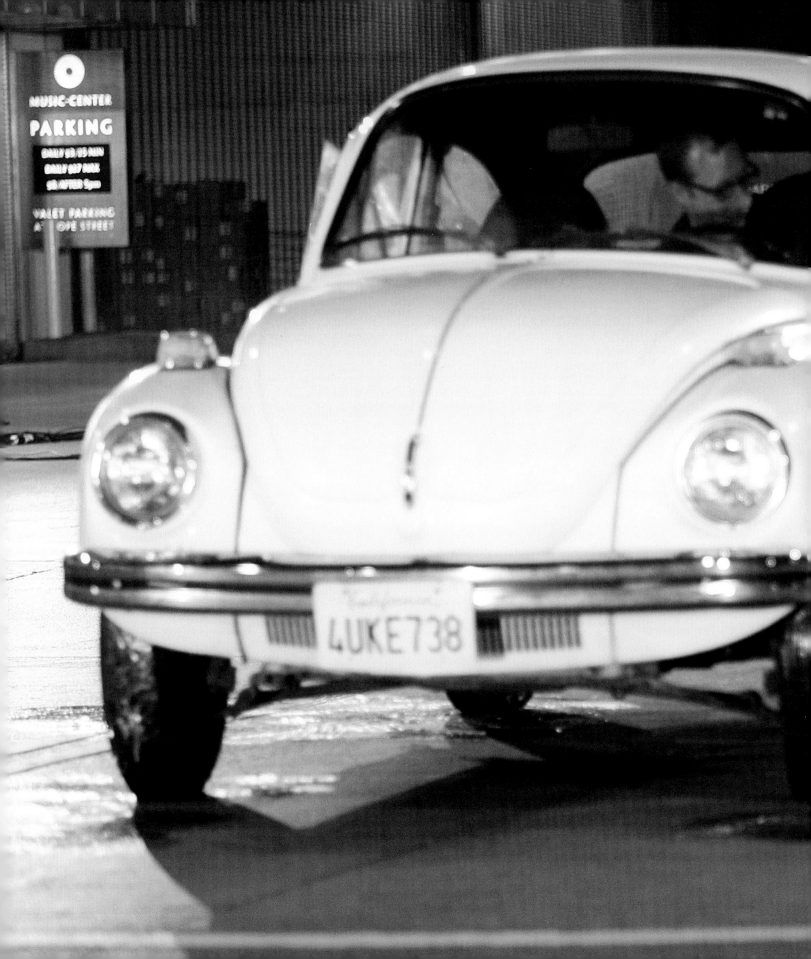

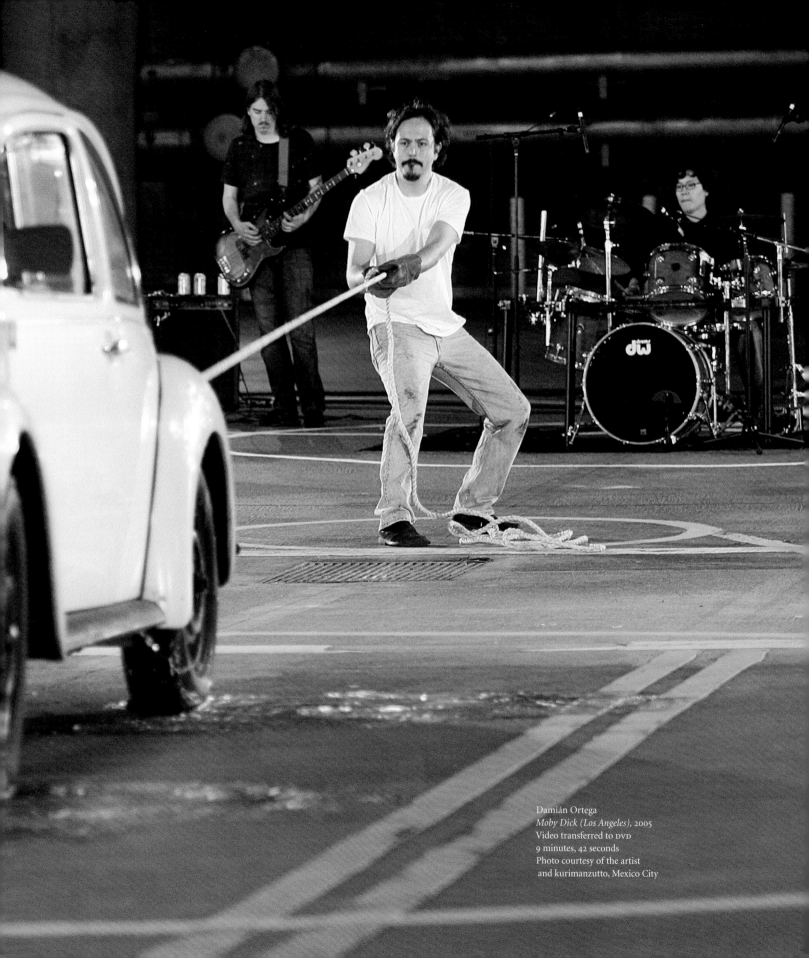

Damián Ortega
Moby Dick (Los Angeles), 2005
Video transferred to DVD
9 minutes, 42 seconds
Photo courtesy of the artist
and kurimanzutto, Mexico City

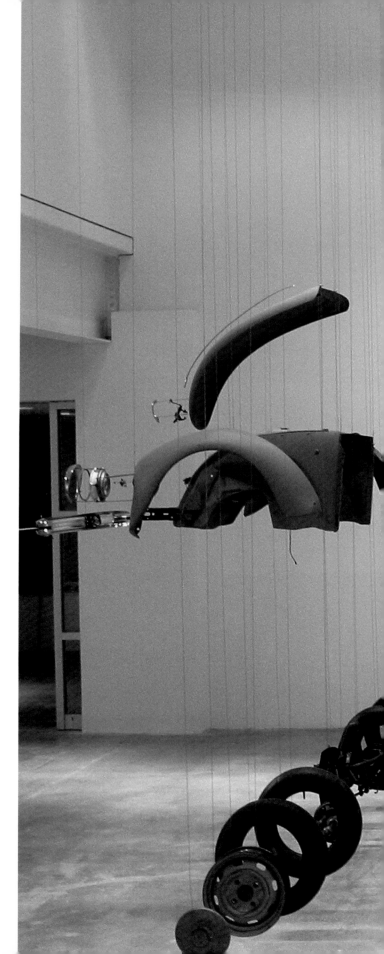

La obra actual de Damián Ortega refleja la influencia temprana de la caricatura política y un espíritu de colaboración. Su praxis artística inicial estuvo ligada a su carrera como caricaturista en revistas y periódicos de izquierda en la Ciudad de México. Aunque el artista ha recalcado que "a menudo he percibido coincidencias entre los dos lenguajes, el de la escultura y la caricatura", debido a la naturaleza política de ambos, su obra no se presta a afirmaciones tan directas como las del arte gráfico. Al contrario, Ortega infunde a sus investigaciones de espacio y tiempo una mentalidad política, jugando con las cualidades de la escultura para promover múltiples nociones del objeto de arte.

The Beetle Trilogy (La trilogía del escarabajo), una serie de obras que utiliza el automóvil más común de México, se inicia con *Cosmic Thing* (Cosa cósmica) (2002), pieza en la que un Volkswagen Sedán gris pende del techo. La Obra no es un objeto tan espectacular como lo sería una intervención quirúrgica. En el contexto del museo o la galería, cumple una función diagramática de las partes componentes del objeto al mismo tiempo que hace referencia al valor económico de sus refacciones que se comercializan en el mercado negro. *Moby Dick* (2004) continúa la serie presentando la escultura no como un objeto estático, sino como un proceso activo. En este *performance* grabado, el público participante observa detrás de una cinta amarilla mientras el artista unta con grasa las llantas de un Volkswagen, al que le amarra unas sogas y trata de mantenerlo bajo control mientras un doble conduce el carro hacia adelante. El *crescendo* de un solo de batería que reproduce con gran energía el de la canción "Moby Dick" de Led Zeppelin (1969) realza el espectáculo.

Mientras que *Moby Dick* se ha escenificado en diversas partes, *Escarabajo* (2005) completa la trilogía en un lugar específico: la ciudad de Puebla, en México, donde es muy probable que se hubiera fabricado el automóvil del propio artista. Esta filmación realizada en Súper 8, muestra al artista manejando a través de los sectores de la Ciudad de México donde se venden refacciones de carro robadas, pasando frente a la fábrica de Puebla, hasta llegar a las calles marginales de la ciudad donde tendrá lugar el entierro del automóvil. Aunque pueda parecer que las tres obras componen un ciclo de vida cronológico, el artista prefiere concebirlas como piezas que tiene una relación de "interconexión". *The Beetle Trilogy* no propone la especificidad de una narrativa rígida, sino que promueve una relación entre el vehículo del artista, su representación como prototipo del consumo en una nación, y la interacción performativa de varios participantes. JM / FFM

Damián Ortega
Cosmic Thing, 2002
Stainless steel, wire, '83 Beetle,
and Plexiglas
Dimensions variable
Photo courtesy of the artist
and kurimanzutto, Mexico City

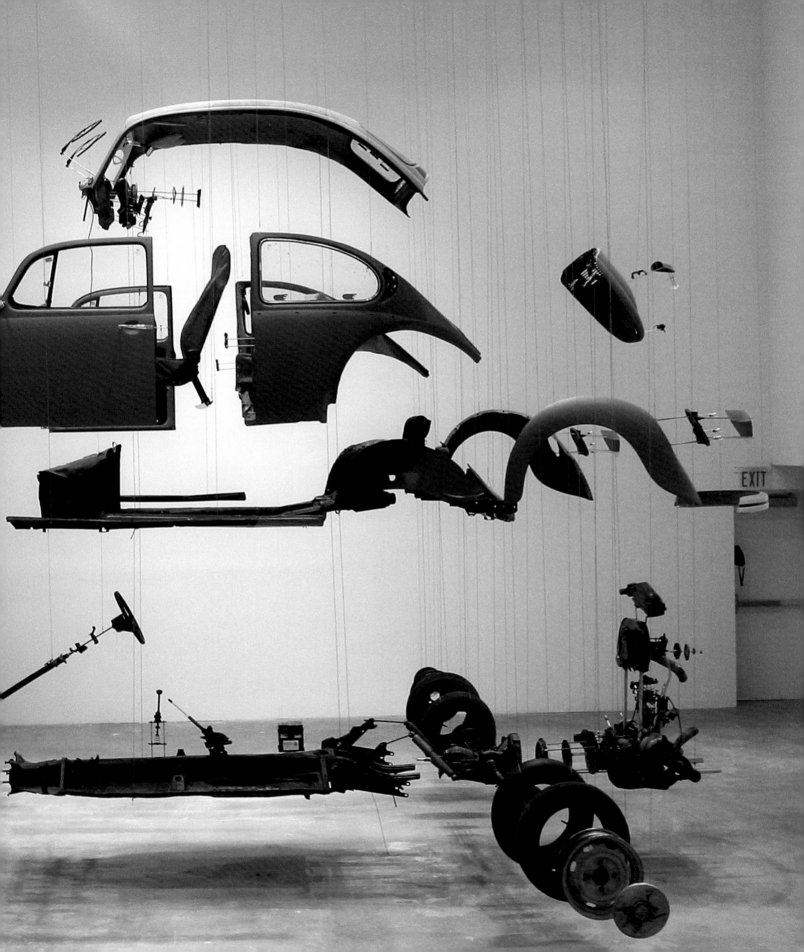

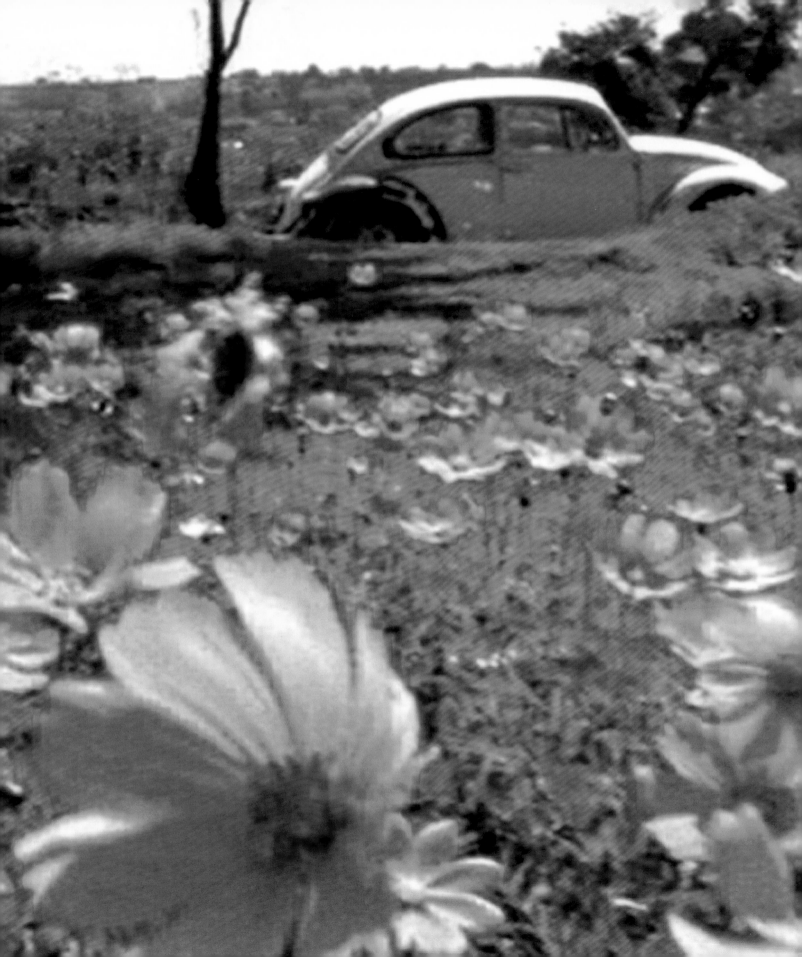

Damián Ortega
Escarabajo, 2005
16mm film projection
16 minutes

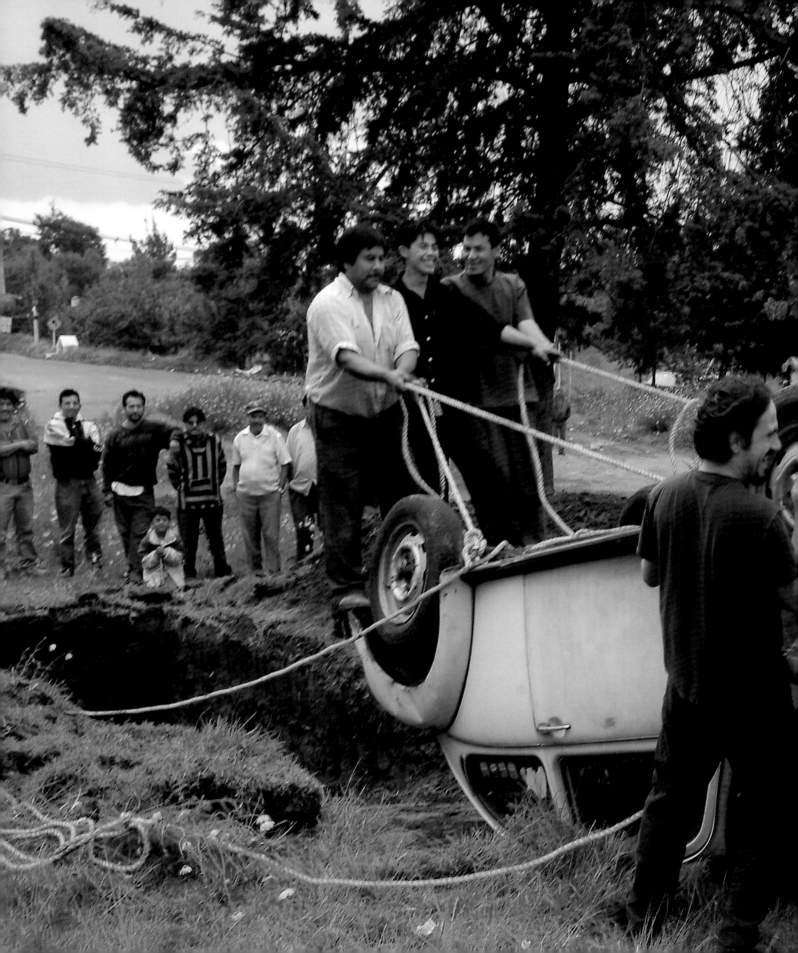

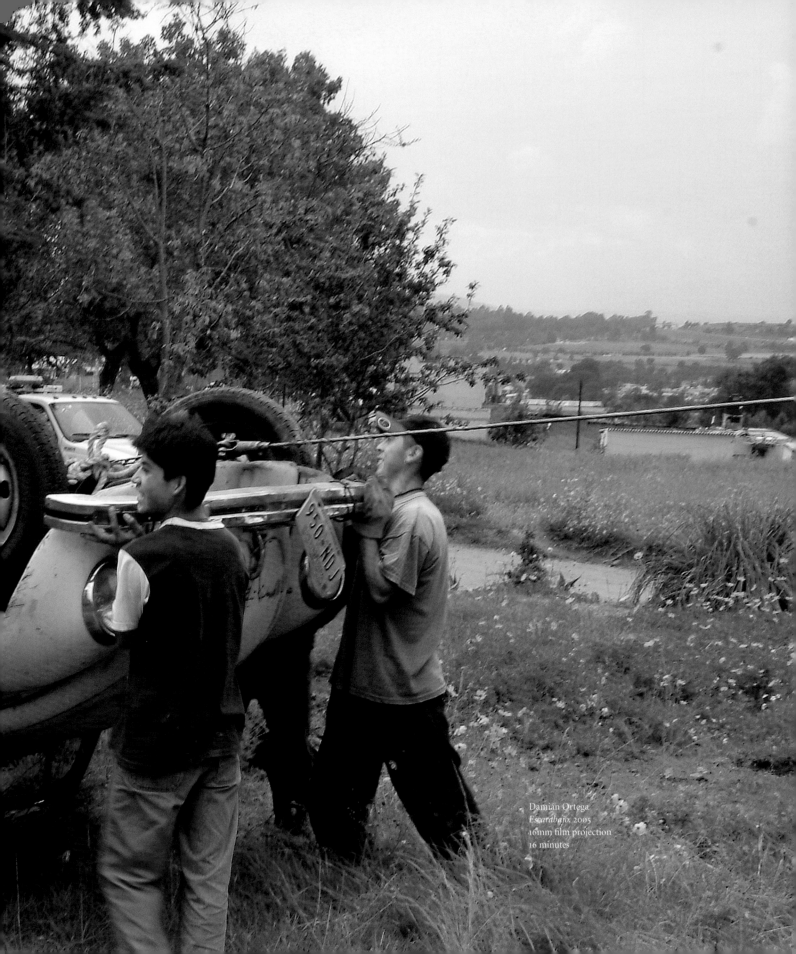

Damián Ortega
Escarabajo, 2005
16mm film projection
16 minutes

FERNANDO ORTEGA

Born Mexico City, 1971 Lives and works in Mexico City

Seeking to make meaning out of the seemingly inconsequential, Fernando Ortega makes work that deals with chance encounters in daily life. In *Let Me Introduce Myself* (2000), he shouted at a Sonic Youth concert, taking a photograph at the moment the crowd turned to look back at him. Recalling Andreas Gursky's large-format pictures of concertgoers, Ortega's work establishes a stronger form of intimacy, a characteristic of his practice incorporating photography, video, installation, and sound. By heightening the dramatic potential of occurrences, he forces the viewer to closely examine events that might otherwise go unnoticed.

The small boy in *Autofocus* (2003) stares out the window of an SUV while stopped in traffic. With a miner's flashlight strapped to his head, he takes in the surroundings of a mundane journey while slight electronic sounds accentuate the ambient noise. As people walk past the car offering goods for sale, he makes eye contact with a woman. At this point, the footage slows and the ambient noise falls silent, focusing on the connection of their glances. By accentuating this brief encounter, Ortega hints at a fleeting bond between these two people of different classes and generations before they turn away from each other. Similarly, *La medida de la distancia* (The measurement of distance) (2003–04) lacks a specific context, emphasizing instead the emotive potential of a momentary encounter upon which we can project our own narrative. In this video, a spider rests alongside a mosquito in the artist's shower, waiting to make a move while the mosquito twitches its legs. To the accompaniment of piano and English horn composed by Antonio Fernández Ros, tension and drama build as the soundtrack amplifies, and the viewer waits for the spider's eventual flawed attack.

Colibrí inducido a sueño profundo (Hummingbird induced to deep sleep) (2006) demonstrates Ortega's continued interest in slowing down life's processes to provide space for contemplation. Taking a hummingbird as his subject, he collaborated with an ornithologist to create conditions by which the bird would come to rest, an unlikely state for an animal known for rapid movement. Shot against a white wall, the hummingbird's sleep is contrasted with the sounds of approaching steps and car horns heard outside the artist's studio. In this manner, signs of fast-paced urbanism creep into this serene image of forced tranquility. JM

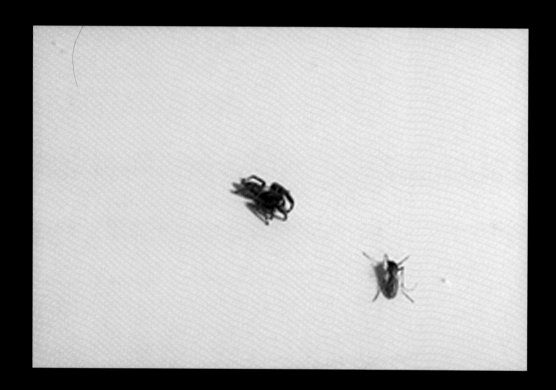

Fernando Ortega
La medida de la distancia, 2003–04
Video transferred to DVD
5 minutes, 20 seconds
Original music by Antonio Fernández Ros

Fernando Ortega
Let Me Introduce Myself, 2000
Black-and-white photograph
63 x 94½ in. (160 x 240 cm)
Photo courtesy of the artist
and kurimanzutto, Mexico City

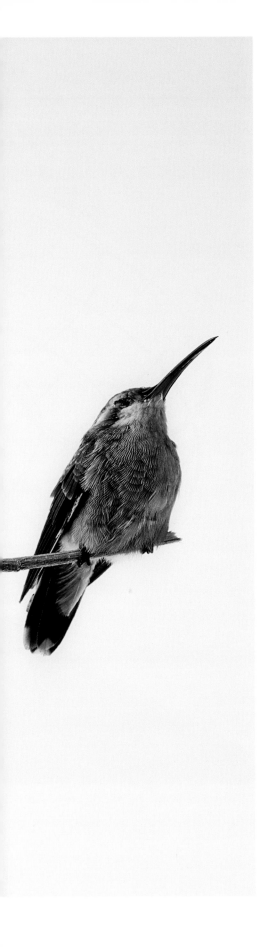

El trabajo de Fernando Ortega intenta develar el sentido de situaciones aparentemente inconsecuentes y fortuitas de la vida cotidiana. En *Let Me Introduce Myself* (Permítame presentarme) (2000), el artista tuvo que gritar en medio de un concierto de Sonic Youth para así llamar la atención de los asistentes a quienes fotografió en el momento en que éstos volteaban a verlo. Si bien constituye una alusión a las imágenes fotográficas de gran formato de Andreas Gursky que retratan al público de conciertos, la pieza de Ortega establece una forma de intimidad más profunda, característica que permea su trabajo en fotografía, video, instalación y sonido. Es la exploración del potencial dramático de los acontecimientos lo que en su obra obliga al espectador a observar con más detenimiento sucesos que normalmente pasarían inadvertidos.

En *Autofocus* (2003), un niño pequeño mira fijamente por la ventana de una SUV atrapada en el tráfico. El niño lleva una lámpara de minero sobre la frente, y mientras asimila el entorno mundano del trayecto, sonidos electrónicos suaves acentúan el ruido ambiental. Algunos vendedores pasan junto al auto ofreciendo sus productos; de pronto el niño establece contacto visual con uno de ellos, una mujer. En este punto, el video avanza más lento, los sonidos desaparecen y la atención se centra en el cruce de miradas. Al hacer hincapié en este breve encuentro, Ortega insinúa el establecimiento de un vínculo fugaz entre dos personas de distintas generaciones y clases sociales antes de que separen. Bajo un esquema similar, la ausencia de contexto en *La medida de la distancia* (2003–04) pone de relieve el potencial emotivo de un encuentro momentáneo sobre el que podemos proyectar nuestra propia narrativa. En este video, una araña que descansa en la bañera del artista acecha a un mosquito mientras éste mueve nerviosamente las piernas. La escena, musicalizada con una composición de Antonio Fernández Ros para piano y corno inglés, aumenta en suspenso y dramatismo conforme sube el volumen de la banda sonora y el espectador espera el eventual ataque fallido de la araña.

Colibrí inducido a sueño profundo (2006) confirma el interés del artista por desacelerar los procesos de la vida y así concederle tiempo y espacio a la contemplación. Para esta pieza en la que el sujeto es un colibrí, Ortega trabajó en conjunción con un ornitólogo en la creación de condiciones necesarias para que el ave se acercara a descansar, estado completamente ajeno a un animal reconocido por la velocidad de sus movimientos. El sueño del colibrí, filmado contra fondo blanco, contrasta con el sonido de pasos que se acercan y cláxones de automóviles que resuenan fuera del estudio del artista. De esta manera, las señales de un urbanismo acelerado avanzan furtivamente sobre la serenidad de esta imagen de forzada tranquilidad. JM / MQ

Fernando Ortega
Colibrí inducido a sueño profundo, 2006
Video transferred to DVD
61 minutes

PEDRO REYES

Born Mexico City, 1972 Lives and works in Mexico City

Pedro Reyes explores science, math, and architecture to find metaphors for social relationships, giving physical shape to abstract ideas. He may be considered primarily a sculptor, but is also a writer, curator, and theorist who examines how the structure of shared space affects interpersonal interaction.

Since 2001, Reyes has been making *capulas,* large hanging baskets that people can sit inside. The term *capula,* coined by Reyes, is an amalgam of several words — cupola, copulate, capillary, capsule — creating an evocative synthesis of disciplines through language.

Each of the capulas has been shaped to respond to the conditions of a particular site, following a prescribed set of criteria that he devised:

If a room has square walls, the capula shall be round.

If a room divides the inside from the outside, the capula shall be permeable.

If a room is grounded, the capula shall hover.

If a room has walls that block the light, the capula shall radiate the light.

If a room creates a fixed field of vision, the capula shall be kinetic.

If a room needs furniture, the capula shall be a surface that bends itself into furniture.

If a room is an ensemble, the capula shall be a continuum.

If a room hides from the view, the capula allows a glimpse.

If a room is steady, the capula shall rock.

If a room is rigid, the capula shall be elastic.

More recently the artist has strayed somewhat from this approach to create his most elaborate capula yet, *Klein Bottle Capula* (2007), an elegantly transparent work that suggests a delicate glass vessel. The Klein bottle is the form given to a mathematical equation that results in a structure in which the interior and exterior surfaces are united, and as the artist says "seemingly opposed perspectives can be illustrated as aspects of the whole." This shape negates the strict binary division of inside and outside and challenges other binary divisions that dismiss the possibility of a liminal state.

People are invited to use these works within the galleries, infusing the experience of art viewing with personal action. A playful side of Reyes's work can also be found in *Leverage* (2006), a seesaw in which nine seats balance one, confronting the relationship between the individual and the group. This dynamic could go either way as the behaviors of the participants dictate the oscillation of power. Reyes asserts that this work "is not a representation, but a tacit experience, where the forces of physics are present. Because terms like pressure, corruption, and friction come from physics, and they are metaphors that we use constantly to describe social processes." **JRW**

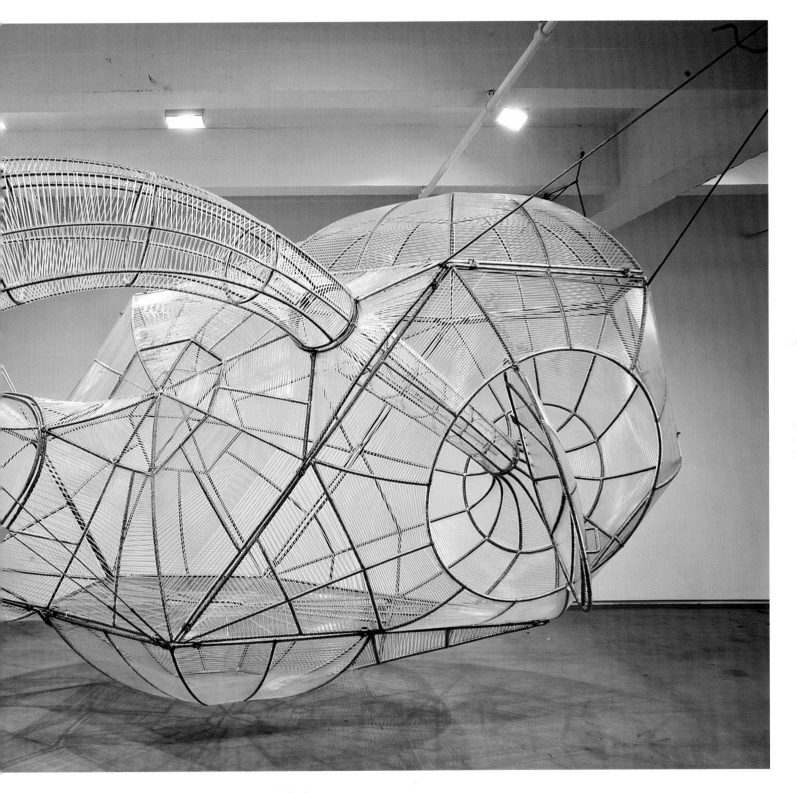

Pedro Reyes
Klein Bottle Capula, 2007
Stainless-steel frame and woven vinyl cord
14^{13}⁄$_{16}$ x 7^5⁄$_8$ x 7^7⁄$_8$ ft. (4.5 x 2.3 x 2.4 m)

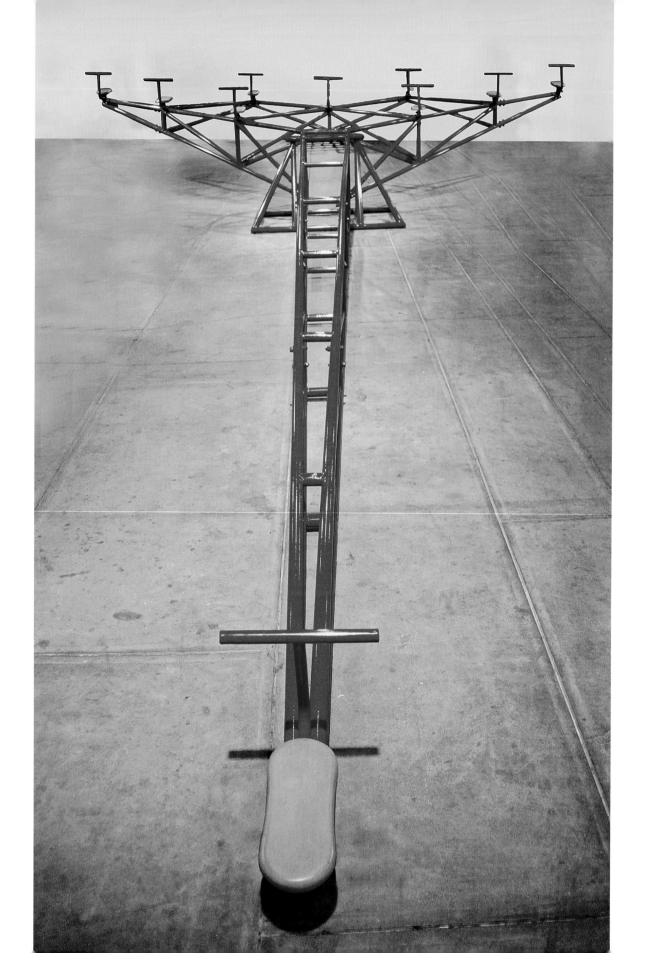

A través de la exploración de la ciencia, las matemáticas y la arquitectura, Pedro Reyes crea metáforas de las relaciones sociales dando forma física a ideas abstractas. Reyes, a quien se le conoce mejor como escultor, se ha desarrollado también como un escritor, curador y teórico interesado en la estructura del espacio compartido y sus efectos en la interacción interpersonal.

Desde 2001, el artista ha estado realizando *capulas,* grandes canastos colgantes dentro de los cuales las personas pueden sentarse. El término *capula,* acuñado por Reyes, es una amalgama de varias palabras —cúpula, copular, capilar, cápsula—, que evoca de manera sintética diversas disciplinas por medio del lenguaje.

La forma de cada *capula* responde a las condiciones particulares del sitio en el que se coloca y a los criterios que Reyes ha concebido para ello:
Si una habitación es cuadrada, la Capula será redonda.
Si una habitación divide el interior del exterior, la Capula será permeable.
Si una habitación tiene sus cimientos en la tierra, la Capula será ingrávida.
Si una habitación tiene muros que bloquean la luz, la Capula será diáfana.
Si una habitación es estática, la Capula será móvil.
Si una habitación necesita muebles, la Capula será integral.
Si una habitación es un ensamble de planos, la Capula será envolvente.
Si una habitación son planos solidos, la Capula será afiligranada.
Si una habitación permanece fija, la Capula será oscilante.
Si una habitación es rígida, la Capula será dúctil.

Alejado ligeramente de sus búsquedas habituales, Reyes realizó recientemente la capula más elaborada hasta ahora: *Klein Bottle Capula* (La capula botella de Klein) (2007) es una pieza de elegante transparencia que semeja un delicado jarrón de cristal. Su forma se deriva de una ecuación matemática cuyo resultado es una estructura en la que la superficie interior y la exterior están unidas; en palabras del artista es un ejemplo de "la posibilidad de ilustrar como un todo, perspectivas aparentemente opuestas". Esta figura niega la estricta distinción entre el interior y el exterior, al tiempo que cuestiona otras divisiones binarias que descartan la existencia de un estado liminal.

Dentro de las galerías se exhorta a los visitantes a que hagan uso de estas obras, infudiendo así la experiencia contemplativa del arte en acción personal. Lo lúdico, otro interés de Reyes, está presente en piezas como *Leverage* (Apalancamiento) (2006), un subibaja en el que nueve asientos son el contrapeso de uno solo. Con esta disposición se busca confrontar la relación entre el individuo y el grupo. Debe tenerse en cuenta que esta dinámica puede tomar cualquier dirección, dependerá del comportamiento de los participantes y de los juegos de poder que se susciten entre ellos. Reyes afirma que esta pieza "no es una representación sino una experiencia tácita donde las fuerzas físicas están presentes. Pues términos como la presión, corrupción y la fricción tienen su origen en la física y son constantemente utilizados como metáforas para describir procesos sociales". JRW / MQ

Pedro Reyes
Leverage, 2006
Steel and powder-backed paint
19½ x 31½ x 3¼ ft. (6 x 9.6 x 1 m)

La Torre de los Vientos

PEDRO REYES

I first saw La Torre de los Vientos (The Tower of the Winds) in high school. This hollow concrete mass was abandoned shortly after its construction for the 1968 Olympics. In the late 1980s, the district of Tlalpan consisted mainly of empty lots. The volcanic landscape of El Pedregal contrasted with buildings and sculptures that looked right out of a science-fiction movie: the sculptural space, the brutalism of the University Cultural Center and Ollin Yoliztli, massive blocks of concrete built by the modern *tlatoanis* of the Institutional Revolutionary Party, a galactic empire in decline.

The only public transportation home from school was a Ruta 100 bus that sometimes took an hour to go by, so I often preferred to walk. In the midst of this rocky landscape was the truncated cone of the Tower. It was my habit to slip under the metal door, seeking refuge from the hot sun at three in the afternoon. The Tower's interior is a very special place: the skylight creates an ascending current of air, but the most interesting thing is the changing light, which makes even the smallest atmospheric variations palpable.

The Tower is an atemporal space, and one might even say, deliberately anachronistic. Its vanguard is a rearguard, a hyper-tunnel that leads to the ancient world — Ur or Nineveh — at one end, and at the other, opens onto the ruins of an extraterrestrial culture. In this fantasy, it's easy to imagine a prophet, a troglodyte, or an insect with a ray gun emerging from it.

Because of my fascination with this place, I broke the lock and put on a new one so I could begin using it as a clandestine studio. From the outset, it felt natural to work there. The drawings on the walls formed a palimpsest that changed from day to day, whether as a result of the sun's movement or certain tricks of perspective. At times, I invited musician friends to explore the acoustics of the space, making the walls reverberate, or finding out which instrument produced the longest echo (the record was seventeen seconds). Some nights, someone would start a murmur that grew and grew, bursting into chanting and howling. The echoes and the total darkness turned it into something that I imagine resembled rupestrian music.

I was studying architecture at the time and became familiar with the work of Gonzalo Fonseca, who had designed the Tower. In the 1940s, Fonseca formed part of the Torres García Workshop in Uruguay and later worked on archaeological digs in Mesopotamia and northern Africa. Many of these historic points of reference can be detected in the Tower, but while the architectural themes in the rest of his work are just themes, in the Tower of the Winds, the architecture is seen in its natural scale. Not simply the concretion of a scale model, it is also the largest work to have been produced by a member of the universal constructivism movement.

Fonseca first arrived in Mexico at the invitation of Matías Goeritz to present a piece for the sculptural complex known as the Route of Friendship, which had been organized for the 1968 Olympics. Fonseca was the only South American out of the nineteen artists representing all five continents. The artists had to adhere to fairly strict conditions. Their works had to be monumental concrete sculptures that could be viewed either from a car driving past or from walking around them up close. Visitors would make a kind of pilgrimage, stopping at each sculpture to take pictures. Clearly, this idea had its precedent in Las Torres de Satélite (The Satélite Towers), a 1957 collaborative effort between Goeritz and Luis Barragán, which they called "skyscrapers without a purpose."

What made Fonseca's sculpture unique is that it has an interior space. This space without a purpose, in other words, is an inhabitable sculpture, a *Merzbau*. As Goeritz said, he changed the principle of "form follows function" to that of "form follows emotion." For this reason, the Manifesto on Emotional Architecture, which Goeritz presented in 1953 at El Eco Experimental Museum, became an indispensable point of reference for the activities that would take place at the Tower.

A number of alternative spaces opened in Mexico City during the mid-1990s. I was twenty-two, and like other people my age, I was looking for a place to show my work. The informal encounters at the Tower were merely a warm-up, and the next natural step was to invite other artists. The idea was not to create an exhibition space per se: the Tower needed a manifesto. Unlike other spaces, the Tower wasn't a white cube. Its unique spatial configuration had the potential to inspire projects that never would have been realized. This deliberately experimental concept translated into the following conditions and aims:

1. The artist must come into this space without preconceived ideas.

2. The new idea may involve a change of direction or a style unrelated to the artist's previous work. Intuition will prove stronger than any doubts.

3. Only one work will be presented.

4. It is hoped that the artist will radically alter the experience of the space.

5. Timid forms, plastic toys, anemic videos, and little pieces of paper pinned to the walls are prohibited.

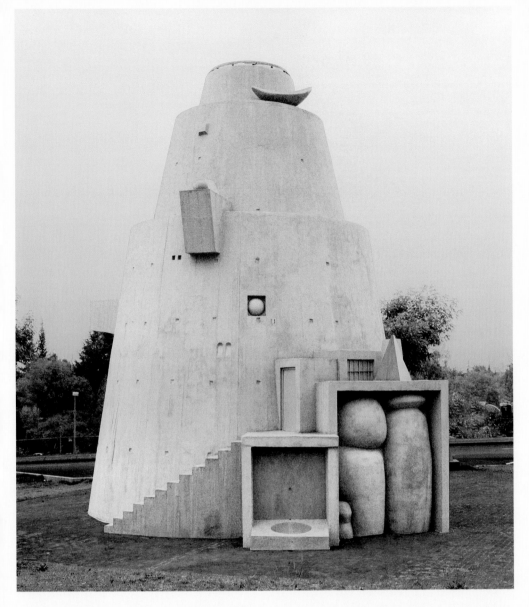

Gonzalo Fonseca
La Torre de los Vientos, 1968

about my nights at the Tower, and some of the ideas I had for the space. In retrospect, I'm surprised he didn't get angry when I showed him photographs of his sculpture covered with lines, cables, and paint cans. I'd like to think that the fact of seeing the space in use was more important to him. He gave me total freedom to alter his work, provided that I add one more condition to my set of rules:

9. After every intervention, the Tower must be returned to its original state.

The Tower detonated an implosion of ideas. Every new project had the precedent of the ones before it, generating a highly diverse body of interpretations. A photograph from the 1940s illustrates this idea. It shows Fonseca transformed into a totem with countless fragments from his sculptures hanging from him by threads. There was no spatial coexistence between the different interventions at the Tower, but there was a kind of equivalent to that totem: a documentary axis that extended through time.

The Tower was an anarchistic island that obeyed only its intrinsic motives and remained unaffected by extrinsic control: no selection committees, advisors, paperwork, cultural-representation quotas, or excessive planning. All that was needed to have a show was a great idea. It didn't matter if the artist was a veteran or a neophyte, or from a group that had an antagonistic relationship with another. Participating artists came from a diversity of nationalities, groups, and generations. Many of them would have their first solo shows at the Tower.

Once the invitation to participate had been formalized, each artist had absolute freedom and control over his or her work. I was responsible for making sure their ideas were

6. Commercial transactions are not allowed. Only those works that no one could ever sell and that no one would ever want to buy may be exhibited.

7. When the exhibition is over, the work will be destroyed.

8. No fragments or fetishes will be kept, except those that fulfill a strictly documentary purpose.

Armed with a vague notion of the rules, I thought it was important to meet Fonseca and present him our ideas. I knew his work mainly through photographs, having only seen one mural by him in the lobby of The New School

for Social Research. I traveled to New York in 1996 to visit him at his studio on Great Jones Street. This old loft contained an accumulation of wooden beams, unfinished sculptures, tools, books, scale models, and pre-Columbian pieces from his private collection. Fonseca moved in a different world: he had the hands and torso of a man who had used his body to sculpt stone. The limestone he was working with came from old buildings: cornices, stairs, and moldings. "New York is a nineteenth-century city," he said. "It was built of stone."

As we spoke of art and architecture, it became clear that they were implicitly a single discipline to him, in the same way that it is impossible to dissociate them in the Tower. I told him

brought to fruition, no matter how difficult that might be. Even though the project received a lot of outside funding, we were never forced to get approval for our creative decisions from any cultural or government institution. However, around the year 2000, there was a confrontation with the city district, which had decided to "expropriate" the Tower and turn it into a cultural center. The local delegate assured me, "Don't worry. I have a nephew who takes really nice pictures." I tried to explain that the walls were curved, and nothing could be hung on them. Then I spent several weeks giving his staff a crash course in contemporary art. When I realized that talking about Duchamp's urinal wasn't going to be enough, I invoked Emiliano Zapata, stating, "The land belongs to those who work it," and threatened to immolate myself. So there I was, in the district court, shouting, "I'll set myself on fire! I'll set myself on fire!" But it was this ultimatum that turned out to be the most effective defense. It gained us the support of a number of intellectuals with leftist leanings —including Cuauhtémoc Medina — who were instrumental in our recovery of the Tower. In the end, the delegate wanted to personally inaugurate our next show, right down to the whole pompous act of cutting a red ribbon.

The Tower was a catalyst or amplifier for creative impulses. It was a cenotaph, a great vacuum, and perhaps a sense of *horror vacui* that demanded an equally intense reaction in the opposite direction. But it was also an intimate space, and every project was a personal meditation. The Tower is in a remote place, literally peripheral, so every show was preceded by a long period of isolation. The result was a wide selection of diverse interpretations: Mauricio Rocha's Piranesque ascension, the microclimate of Enrique Jezik's melting glacier,

Thomas Glassford's explosion of light, Verena Grimm's amorphous detritus, the hypertrophy of Paulina Lasa's fictional character, and Héctor Zamora's epiphytic and parasitic structure.

This series of exhibitions also reveals a transformation in certain creative processes, with a marked tendency toward installations at the beginning, followed by a progressive dematerialization that favored relational strategies: traveling from the Zocalo to the Tower asking directions all the way, like Sean Snyder did; using the space as a secular temple in the case of Alejandra de la Puente's "divorce"; or the exploration of a semi-existential and semi-athletic poetics in the case of Claudia Fernández.

Due to different variables, these projects did not always have the expected results, and certain experiments got out of control. The show *Mental Magma* featured a cannon of the kind used on farms to scare birds out of the fields with a loud explosion, and which was timed to go off every two minutes. The neighbors called the police thinking that it was gunfire, and an assault team took the Tower by force. Fortunately, following an unusual exercise in maieutics, we convinced the police that it was only a work of art.

Openings often involved drinking in public places, though carried out discretely. On one occasion, a Canadian collective that organized a circus for the space performed a series of acrobatic acts at the top of the Tower. Again, the law intervened, cutting the event short because of the consumption of alcoholic beverages, and arrested the participants. When I got to the police station, I was met with an unforgettable scene: a group of Canadians dressed as harlequins behind bars. Fortunately, they were released, and we returned to the Tower, where

they were greeted with ovations from the public and finished their act.

Between 1997 and 2004, thirty events or exhibitions were held. By 2002, the interventions had become more sporadic. As for me, I was focusing more on my own work and became less involved with the Tower project. The creative monad had become atomized. Museums were eager to incorporate the new; the underground had triumphed. So, how "alternative" could we consider ourselves? Like Ziggy Stardust said, "and when the kids had killed the man, I had to break up the band."

Translated from Spanish
by Michelle Suderman

A propósito de la Torre de los Vientos
PEDRO REYES

Conocí la Torre de los Vientos en la secundaria. Esta mole de concreto, hueca por dentro, había permanecido abandonada desde su construcción en las olimpiadas de 1968. A finales de los ochenta Tlalpan era en su mayoría terrenos baldíos. El paisaje volcánico de el pedregal contrastaba con edificios y esculturas que parecían extraídos de una película de ciencia ficción: El espacio escultórico, el brutalismo del Centro Cultural Universitario y la Ollin Yoliztli. Bloques masivos construidos por los tlatoanis modernos del PRI, un imperio galáctico en declive.

Para volver de la escuela había que tomar un Ruta 100 que tardaba hasta una hora en pasar, así que a menudo optaba por volver caminando. En medio de este paisaje rocoso estaba el cono trunco de La Torre. Mi costumbre era deslizarme por debajo de su puerta de metal buscando refugio del sol de las tres de

la tarde. El interior de la torre es un lugar muy especial, el tragaluz circular en lo alto provoca una corriente de aire ascendente, pero lo mas notable es el comportamiento de la luz, que cambia haciendo palpables los mas mínimos cambios atmosféricos.

La Torre es un espacio atemporal, y puede decirse deliberadamente anacrónico. Su vanguardia es una retaguardia, un hiper-túnel que en uno de sus extremos lleva al mundo antiguo, a Ur o a Nínive, y el otro desemboca en las ruinas de una civilización extraterrestre. En esta fantasía es fácil imaginar saliendo de ella a un profeta, a un troglodita o a un insecto con su pistola de rayos.

En mi fascinación por este espacio un día rompí el candado, coloque uno nuevo y empecé a utilizarlo de forma clandestina como estudio. Desde un principio resultaba natural trabajar in situ, el dibujo en los muros era un palimpsesto que cambiaba día con día, ya fuera como registro del movimiento del sol o buscando trucos de perspectiva. Otras veces invitaba a amigos músicos a explorar el comportamiento acústico del espacio, haciendo reverberar los muros o probando que instrumento producía el eco más largo (17 segundos fue el récord). Algunas noches alguien empezaba un murmullo que iba incrementándose espontáneamente en cantos y aullidos. El eco y la completa oscuridad concluían en algo que imagino parecido a la música rupestre.

En ese entonces yo estudiaba arquitectura y empecé a familiarizarme con la obra de Gonzalo Fonseca, autor de la torre. Es los años cuarenta Fonseca fue parte del Taller Torres García en Uruguay y despúes trabajo en excavaciones arqueológicas en Mesopotamia y el norte de África. En la torre se adivinan muchos de estos referentes históricos, pero mientras en el resto de su obra los temas arquitectónicos son un tema, en La Torre de los Vientos la arquitectura se manifiesta en su escala natural. Se trata no solo de la concreción de sus maquetas, es también la obra mayor tamaño producida por un miembro del Universalismo Constructivo.

Fonseca vino a México invitado por Matías Goeritz para presentar una pieza en el complejo escultórico de La Ruta de la Amistad organizado para las XIX olimpiada. Se invito a 19 artistas de los 5 continentes de los cuales Fonseca fue único sudamericano. Las condiciones de trabajo eran bastante determinadas. Habían de tratarse de esculturas monumentales de concreto para ser observadas desde el automóvil o caminar entorno a ellas. Para los visitantes de la olimpiada era una especie de peregrinaje pararse en cada escultura a hacerse fotografías. Por supuesto esta idea tiene su precedente en

Las Torres de Satélite, colaboración que Goeritz y Barragán llamaron en 1957 "rascacielos sin función".

Lo que hace diferente a la escultura de Fonseca es que cuenta con un espacio interior. Se trata de un espacio sin función, es decir una escultura habitable, un merzbau. Cambiar el silogismo, como diría Goeritz de "form follows function" a "form follows emotion". Es por eso que el manifiesto de la Arquitectura Emocional, con el que se presentó en 1953 el Museo Experimental de El Eco, se convirtió en un referente indispensable para las actividades que habrían de venir en La Torre.

A mediado los 90 en la Ciudad de México surgieron varios espacios alternativos. Yo tenía veintidós años, y como otra gente de mi edad buscaba un lugar para exponer. Los encuentros informales que habían sucedido en La Torre fueron la fase de calentamiento y su consecuencia natural fue extender la invitación a otros artistas. No se trataba de crear un lugar de exposición per se, la torre requería de un manifiesto. A diferencia de otros espacios La torre no es un cubo blanco, su configuración espacial es única con el potencial de gestar proyectos que no habrían ocurrido bajo otras condiciones.

Este carácter deliberadamente experimental se tradujo en las siguientes condiciones:

1. El artista habrá de llegar con la mente en blanco.

2. La nueva idea puede implicar un cambio de estilo, ajeno al curso de su "opus". La intuición probara ser más fuerte que sus dudas.

3. Habrá de presentarse una sola pieza.

4. Se espera que el artista transforme radicalmente la experiencia del espacio.

5. Estan prohibidos los formatos timoratos, los juguetes de plástico, los videos anémicos y los papelitos sujetos con alfileres a los muros.

6. Esta prohibida cualquier tipo de transacción comercial. Solo podrán exhibirse obras que nadie pueda vender y que nadie quiera comprar.

7. Terminada la intervención esta será destruida.

8. No habrán de conservarse fragmentos o fetiches, salvo aquellos que tengan un fin estrictamente documental.

Con una vaga noción de estas reglas me pareció importante conocer personalmente a Gonzalo Fonseca y presentarle estas ideas. Yo conocía su obra por fotos y en vivo había visto solo el mural que hay en el vestíbulo de The New School for Social Research. Viajé a Nueva York en 1996 para visitarlo en su estudio en la calle de Great Jones. Este antiguo loft era una acumulación de vigas de madera, esculturas inconclusas, herramientas, libros, maquetas y piezas precolombinas de su colección particular. Fonseca pertenecía a un mundo distinto, tenía las manos y la caja torácica de un hombre que había empleado su cuerpo en esculpir piedra. Las calizas en las que trabajaba provenían de antiguos edificios: cornisas, escalones, zoclos. Me dijo "Nueva York es una ciudad del siglo XIX; fue construida en piedra".

Al hablar de arquitectura y arte resultaba tácito que estas consistían un solo terreno para él, de igual forma que resulta imposible disociarlas en la torre. Yo le conté de mis veladas en la torre, y de algunas ideas que tenía para el espacio. En retrospectiva me admira que no se haya enojado por las fotos que le mostré en donde aparecía La Torre cubierta de líneas, cables y latas de pintura, quiero pensar que el hecho de ver su espacio vivo fue mas importante para él. Abiertamente me concedió

libertad total para alterar su obra con la única condición de agregar un punto que completó el decálogo:

9. Después de cada intervención la obra habrá de regresar a su estado original.

La Torre causó una implosión de ideas. Cada nuevo proyecto tenía el precedente de los anteriores y eso gestó un cuerpo muy diverso de interpretaciones. Hay una fotografía de los 40 que me parece ilustra esta idea. En ella aparece Fonseca convertido en tótem y de él cuelgan un sin número de hilos con pequeños fragmentos de sus esculturas. No había una coexistencia espacial de las intervenciones pero existía un equivalente a ese tótem, es decir un eje documental que se extendía en el tiempo.

La Torre fue una especie de isla anarquista, que obedecía solo a sus motivos intrínsecos y permanecía libre de todo control extrínseco. Sin comités de selección, consejeros, trámites, cuotas de representación cultural o planeación excesiva.

Para exponer lo importante era tener una gran idea. Si el autor era veterano o neófito, o de un grupo antagónico a otro, era indiferente. Hubo participaciones de todas las generaciones, nacionalidades y grupos. Muchos de los cuales tuvieron su primera exposición individual en la torre.

Una vez formalizada la invitación existía libertad total para el artista y yo me avocaba a resolver las piezas sin importar lo difíciles que fueran. A pesar de las muchas becas que recibió, nunca fue necesario someter una sola decisión creativa a la aprobación de las instituciones culturales o de la ciudad. Sin embargo, hacia el 2000 hubo un enfrentamiento con la delegación quienes decidieron "expropiar" la Torre y convertirla en una casa de cultura.

El delegado me dijo: "No te preocupes, que tengo un sobrino que hace unas fotografías padrísimas". Yo traté de explicarle que los muros estaban chuecos y no se podía colgar nada en las paredes; después fui durante varias semanas a instruir a su equipo dándoles un curso introductorio de arte contemporáneo, y al darme cuenta que el urinario de Duchamp no era retórica suficiente, invoqué a Emiliano Zapata les dije La Tierra es de quien la trabaja, y amenacé con inmolarme; en la sala de audiencias de la delegación acabé gritando: "¡Me prendo fuego, me prendo fuego!" Fue ese ultimátum, lo que probó ser más eficiente. El apoyo de varios intelectuales con vínculos en la izquierda, entre ellos Cuauhtémoc Medina, fue instrumental para recuperar la Torre. Al final el delegado quiso inaugurar personalmente la siguiente exposición, con todo y el pomposo acto de cortar el listón rojo.

La Torre fue un agente catalizador o un amplificador de impulsos creativos. Es un cenotafio, es decir, un gran vacío, y es tal vez ese horror vacui el que exigía una reacción de la misma intensidad en sentido opuesto. Por otro lado era un espacio íntimo, y cada proyecto fue una meditación personal. La Torre es un espacio alejado y literalmente periférico, por lo que cada exposición estaba precedida por un largo periodo de aislamiento. El resultado fue una muestra de esta diversidad de interpretaciones: la ascensión piranesca de Mauricio Rocha; un microclima, el glaciar en deshielo de Enrique Jezik; la explosión de luz de Thomas Glassford; el detritus amorfo de Verena Grimm; la hipertrofia de un personaje literario de Paulina Lasa, o la estructura epifita y parásita de Héctor Zamora.

En el curso de estas exposiciones se puede ver también la transformación en ciertos procesos creativos, una tendencia muy marcada en un inicio hacia la instalación, y después una progresiva desmaterialización, que privilegió estrategias relacionales: el hacer un viaje desde el zócalo hasta la Torre pidiendo direcciones como hizo Sean Snyder, utilizar el espacio como un templo secular en el caso de ³divorcio² de Alejandra de la Puente, la exploración de una poética mitad existencial y mitad atlética en el caso de Claudia Fernández.

No siempre las variables conducían a los resultados previstos y muchos de esos experimentos se salieron de control. En la exposición *Magma mental* teníamos un cañón utilizado en los campos de cultivo para espantar pájaros, el cual hacía un fuerte estallido cada 2 minutos. Los vecinos llamaron a la policía pensando que había una balacera y un escuadrón de policía tomó por asalto la Torre. Afortunadamente logramos, después de un peculiar ejercicio de mayéutica, convencer a los policías que se trataba de una obra de arte.

En las inauguraciones acostumbrábamos a beber en la calle; esta actividad era relativamente discreta. En una ocasión, un colectivo de canadienses a los cuales la Torre les había inspirado a hacer un circo, realizaron una serie de actos acrobáticos en lo alto de la Torre. Esto llamó de nuevo la atención de la ley y detuvieron el evento por ingestión de bebidas alcohólicas y trataron de llevarnos a la cárcel. Los artistas fueron los únicos que no pudieron correr y fueron arrestados. Cuando llegué a la delegación la escena fue un grupo de canadienses vestidos de arlequines tras las rejas. Afortunadamente fueron liberados y regresamos a la Torre, ahí el público los recibió entre grandes ovaciones y pudieron terminar su acto.

Entre 1997 y 2004 se realizaron treinta intervenciones. Hacia el 2002 las intervenciones se hicieron más esporádicas. Yo por mi parte estaba concentrado en mi obra y poco a poco fui abandonando el proyecto. Las mónadas creativas se atomizaron. Los museos se abrieron ávidos de incorporar lo nuevo, y lo alternativo dejo de ser tan alternativo. Como dijó Ziggy Stardust, "and when the kids had killed the man, I had to break up the band".

FERNANDO ROMERO

Born Mexico City, 1971 Lives and works in Mexico City

Moving beyond the architectural formalism of the 1990s, Fernando Romero believes that "the qualitative part, composed of unexpected factors, ambitions, esthetics, desires, etc. (that which can't be translated by computers) still defines the essence of architecture."[1] He founded LCM (Mexico City Laboratory) in 1999, while he was still a project architect at OMA (Office for Metropolitan Architecture) with Rem Koolhaas in Rotterdam, The Netherlands. Overseeing a group of young architects, Romero developed a uniquely interdisciplinary workshop with consultants from urban planning, fashion design, ecology, historical research, and contemporary art.[2] He moved back to Mexico City in 2000, and in 2005 founded LAR (Laboratory of Architecture), a branch of his firm focusing on research, competitions, and experimental architectural projects such as the book *Hyperborder 2050* (2007), an interdisciplinary investigation of the Mexico/US border.

Several of Romero's projects have dealt with artists and space, including *Orozco House* (1999), a dwelling for Gabriel Orozco in rural Tepoztlán outside Mexico City. Based on Mies Van der Rohe's *Farnsworth House* (1943), Romero and Orozco codesigned a structure that reconsidered Mies' original layout, shifting its geometry until it evolved into the radically different shape of an oblong sphere. Though never built, the project remains an experimental exercise in transforming the rationality of modern architecture into an organic possibility. *Apartment for Artists* (2001) was another early project of LCM that looked to recontextualize the prevalence of a so-called Mexican Tadao style, referring to the surge of building concrete, glass, and metal structures in Mexico City.[3]

Recent international commissions have included *Bridging Tea House* (2004) for the Jinhua Architecture Park in China, a series of architectural projects curated by Ai Wei Wei. The bow-tie structure of the building includes a series of spatial divisions creating areas for consumption and contemplation that invert the notion of a bridge as a transitory crossing. In 2006, LAR expanded that form and idea with *Bridge Museum Mexico / USA*, a proposal for a functioning connection between the two countries. The theme of migration has become increasingly important for Romero's projects, engendering new methods of formal and conceptual experimentation. Simultaneously, LAR continues to design projects in Mexico City like *Soumaya Museum* (2005–06), which will house the art collection of the Fundación Carso in the Polanco neighborhood. JM

1 Fernando Romero cited in "Conversation: Hans Ulrich Obrist, Fernando Romero, Pedro Reyes" in LAR / Fernando Romero, *Translation* (Barcelona: Actar, 2005), p. 9.

2 Pedro Reyes, who attended the Ibero-American University in Mexico City during the early 1990s with Romero and whose own artwork deals with the formal language of architecture, has had a strong presence in the Laboratory.

3 LAR / Fernando Romero, *Translation* (Barcelona: Actar, 2005), p. 24.

LAR / Fernando Romero
Warsaw Museum
Rendered by LAR / Fernando Romero

Fernando Romero, cuya obra ha logrado traspasar el formalismo arquitectónico de la última década del siglo XX, considera que "la parte cualitativa de la arquitectura, compuesta por factores inesperados, ambiciones, estética, deseos, etc. —aquello que una computadora no puede *traducir*– es lo que sigue definiendo su esencia".[1] Romero fundó LCM (Laboratorio Ciudad de México) en 1999, mientras trabajaba como arquitecto en OMA (Office for Metropolitan Architecture) con Rem Koolhaas en Roterdam, los Países Bajos. Supervisando a un equipo de jóvenes arquitectos, Romero desarrolló un taller interdisciplinario integrado por consultores en planeación urbana, diseño de moda, ecología, estudios históricos y arte contemporáneo[2] En el 2000 regresó a la Ciudad de México, y en 2005 fundó LAR (Laboratorio de Arquitectura), rama de LCM avocada a la investigación, participación en concursos y elaboración de proyectos arquitectónicos experimentales como el libro *Hyperborder 2050* (2007), investigación interdisciplinaria sobre la frontera México-Estados Unidos.

Artistas y espacio han formado parte de varios de los trabajos de Romero. Uno de ellos es *Orozco House* (Casa Orozco) (1999), proyecto para el refugio habitacional de Gabriel Orozco en la población rural de Tepoztlán, localizada en las cercanías de la Ciudad de México. Basándose en *Farnsworth House* (Casa Farnsworth) (1943) de Mies Van der Rohe, Romero y Orozco —en colaboración– diseñaron una estructura en la que si bien reconsideraron el diseño original de Mies, tras llevar hasta el límite su geometría obtuvieron la forma completamente diferente de una esfera oblonga. Aún cuando todavía no se ha construido, este proyecto constituye un ejercicio experimental que logra transformar la racionalidad de la arquitectura moderna en una posibilidad orgánica. *Apartment for Artists* (Departamentos para artistas) (2001) es otro de los primeros proyectos de LCM que pretendía recontextualizar el prevaleciente estilo llamado "Tadao Ando mexicano", expresión bajo la que se ha querido aglutinar las construcciones en concreto, vidrio y acero en boga en la Ciudad de México.[3]

Entre sus comisiones internacionales recientes destaca *Bridging Tea House* (Puente-casa de té) (2004), para el Parque Arquitectónico de Jinhua en China, uno de los varios proyectos curados por Ai Wei Wei. La estructura del edificio, que semeja la forma de una corbata de moño, incluye una serie de divisiones espaciales para áreas de consumo y contemplación que trastocan la noción del puente como cruce transitorio. En 2006, LAR amplió ese mismo concepto en *Bridge Museum Mexico/ USA* (Puente Museo México-EUA), propuesta que busca conectar funcionalmente a ambos países. El tema de la migración ha cobrado cada vez más importancia en los proyectos de Romero, quien ha desarrollado nuevas metodologías de experimentación formal y conceptual. Simultáneamente, LAR continúa diseñando proyectos en la Ciudad de México, como el *Soumaya Museum* (Museo Soumaya) (2005–06), destinado a albergar la colección de arte de la Fundación Carso en la colonia Polanco. **JM / MQ**

1 Fernando Romero, "Conversation: Hans Ulrich Obrist, Fernando Romero, Pedro Reyes" en: LAR / Fernando Romero, *Translation* (Barcelona: Actar, 2005,) p. 9.

2 Pedro Reyes, cuyo trabajo se articula desde el lenguaje formal arquitectónico, realizó sus estudios a principios de 1990 en la Universidad Iberoamericana de la Ciudad de México junto con Romero, actualmente tiene una fuerte presencia en el Laboratorio.

3 Fernando Romero, "Conversation: Hans Ulrich Obrist, Fernando Romero, Pedro Reyes" en: LAR / Fernando Romero, *Translation* (Barcelona: Actar, 2005,) p. 9.

LAR / Fernando Romero
Soumaya Museum
Rendered by LAR / Fernando Romero

LOS SUPER ELEGANTES

Martiniano Lopez-Crozet born Buenos Aires, 1968 Milena Muzquiz born Tijuana, Mexico, 1974
Live and work in Los Angeles

Los Super Elegantes was born from an ad-hoc yet extravagant 1995 concert at San Francisco's Great American Music Hall, replete with drag aesthetics and mariachi songs. After producing an album in Mexico City in 1997, Milena Muzquiz and Martiniano Lopez-Crozet settled in Los Angeles, where they have established an international practice based on collaborations in performance, theater, and art-making. Treading the line between pop duo and artist pair, their work has turned the gallery into a dance club and performance into a music video.

Decorating with Dogs, Dance Steps Painting Diptych (2005), performed at Blow de la Barra, London, begins with a recorded English version of fragments taken from Karl Marx's Das Kapital, with themes of supply and demand and capital's drive for profit as the artists lie still under white blankets reading "I am the door" and "Supra open."[1] As the voice cuts out, the artists emerge from their slumber to lip-synch to their song "Te quiero a ti" while stepping in paint and dancing on a canvas. The abrupt change from didactic narration to freestyle dance party is an over-the-top demonstration of art as commodity and a knowing nod toward the hype and glamour that drive contemporary artistic production.

In addition to performing in venues ranging from Los Angeles backyards to the 2004 Whitney Biennial, Los Super Elegantes has produced music videos including Sixteen (2004) and Nothing Really Matters (2005). Sixteen, directed by Miguel Calderón takes on a Romeo and Juliet theme transposed to a garbage man in love with a girl he sees on his daily pickup. In high-kitsch fashion, a rifle-wielding mother tries to stop the two from seeing each another, only for the beautiful princess (Muzquiz) to escape in a garbage can to meet her suitor (Lopez-Crozet). While playing with the conventions of the telenovela, a Spanish-language soap opera, the artists dismiss representing themselves as "Latino" in favor of "pulling identity politics out of the map and traveling with freedom passports."[2]

Identities are further confused in Nothing Really Matters, shot in Athens, Greece, with Lopez-Crozet taking on the guise of the mythical singer-hero Mousaios while Muzquiz becomes his gyrating companion. The couple dance through Athenian postcard backdrops, highlighting their displacement as they travel along the tourist parade. Like Decorating with Dogs, Nothing Really Matters ends in an art-world party, with toga-clad revelers setting the scene. For Los Super Elegantes, consistent overacting and calculated pastiche meld themes of commodification and identity into pop songs and happy endings. JM

1 See The New Art, Rachmaninoff in association with Zoo Art Fair, October 2006, pp. 51–54. This piece is part of a larger theatrical work entitled The Technical Vocabulary of an Interior Decorator performed at the Daniel Hug Gallery, Los Angeles in 2005.

2 Martiniano Lopez-Crozet cited in "Los Super Elegantes Don't Only Sing Songs of Love," interview by Pablo León de la Barra, 2005, www.blowdelabarra.com/biogs/lse_interview.php.

Los Super Elegantes
Sixteen (still), 2004
DVD
3 minutes, 50 seconds
© Los Super Elegantes

Los Super Elegantes surgieron en 1995 de un concierto informal pero extravagante en el Great American Music Hall, repleto de estética del travestismo y canciones mariachi. Tras producir un disco en la Ciudad de México en 1997, Milena Muzquiz y Martiniano Lopez-Crozet se asentaron en Los Ángeles, donde establecieron una práctica de nivel internacional basada en la colaboración para la producción de *performance*, teatro y creación artística en general. A caballo entre un dúo pop y una pareja artística, su obra ha convertido las galerías en pista de baile y el *performance* en un video clip.

Decorating with Dogs (Decorando con perros) (2005), escenificado en Blow de la Barra, Londres, comienza con una version grabada en inglés de fragmentos tomados de *Das Kapital,* de Karl Marx, con temas de oferta y demanda y el beneficio como motor del capitalismo, mientras los artistas yacen inmóviles bajo mantas blancas que dicen "I am the door" y "Supra open".[1] Cuando la voz cesa, los artistas despiertan de su sueño y cantan en playback su canción "Te quiero a ti" mientras caminan sobre pintura y bailan sobre un lienzo. La transición abrupta de la narración didáctica a la fiesta de danza libre es una demostración del arte como mercancía y un guiño a la promoción exagerada y el glamour que impulsan la producción artística actual.

Además de actuar en espacios que van desde los patios de Los Ángeles a la Whitney Biennial de 2004, Los Super Elegantes han producido videos musicales como *Sixteen* (Dieciséis) (2004) y *Nothing Really Matters* (Nada importa) (2005). *Sixteen,* dirigido por Miguel Calderón adapta el tema de Romeo y Julieta a la historia de un recogedor de basura enamorado de una chica a quien ve en su ruta laboral diaria. Con un estilo exageradamente kitsch, una madre, fusil en mano, trata de impedir los encuentros de la pareja, sin embargo sólo consigue que la hermosa princesa (Muzquiz) escape en un cubo de basura para poder encontrarse con su pretendiente (Lopez-Crozet). Al mismo tiempo que juegan con las convenciones de la telenovela, los artistas rechazan el representarse a sí mismos como "latinos", prefiriendo "dejar fuera las políticas de identidad y viajar con pasaportes de libertad".[2]

En *Nothing Really Matters* la identidad se confunde todavía más. Filmada en Atenas, Grecia, Lopez-Crozet asume el papel del rapsoda mítico Mousaios, mientras que Muzquiz se convierte en su compañera danzante. La pareja baila entre hordas de turistas, por escenarios de postal atenienses, poniendo de relieve lo mucho que se encuentra fuera de lugar. Como *Decorating with Dogs, Nothing Really Matters* termina con una fiesta para los miembros del mundo del arte en la que los comensales ataviados en togas establecen el tono del evento. Para Los Super Elegantes, la constante sobreactuación y el pastiche calculado logran transformar temas de mercantilización e identidad en canciones pop y en piezas con finales felices. JM / FFM

1 Véase *The New Art,* Rachmaninoff in association with Zoo Art Fair, octubre, 2006, pp. 51–54. Esta pieza forma parte de la obra teatral titulada *The Technical Vocabulary of an Interior Decorador* (El vocabulario técnico del decorador de interiores) que se presentó en la Daniel Hug Gallery de Los Ángeles, en 2005.

2 Martiniano Lopez-Crozet citado en "Los Super Elegantes Don't Only Sing Songs of Love", entrevista de Pablo León de la Barra, 2005, www.blowdelabarra.com/biogs/lse_interview.php.

Los Super Elegantes
Decorating with Dogs,
Dance Steps Painting Diptych, 2005
Acrylic paint on canvas
96 x 48 in. (244 x 122 cm)
© Los Super Elegantes
Photo courtesy of the artists,
and Blow de la Barra, London

Los Super Elegantes
Nothing Really Matters (stills), 2006
Mini DV transferred to DVD
5 minutes, 8 seconds
© Los Super Elegantes

EXHIBITION CHECKLIST

Height precedes width precedes depth.

María Alós
Farewell, 2007
Performance and video on monitor
15 seconds
Courtesy of the artist

María Alós
Welcome, 2007
Performance and video on monitor
20 seconds
Courtesy of the artist

Carlos Amorales
From Useless Wonder 06, 2006
Oil on canvas
88⅝ x 118⅛ in. (225 x 300 cm)
Courtesy of the artist and Yvon Lambert, New York / Paris

Carlos Amorales
Useless Wonder, 2006
Double video projection on screens
with sound from computer hard drive
8 minutes, 35 seconds
Courtesy of the artist and Yvon Lambert, New York / Paris

Carlos Amorales
Wolf Woman (archive character), 2006–07
Performance
30 minutes
Performed by Galia Eibenschutz
Music by Julian Lede
Courtesy of the artist and Yvon Lambert, New York / Paris

Julieta Aranda
I have lost confidence . . . , 2006
Spray paint on fabriano academia paper
Dimensions variable
Edition of 3 aside from 2 artist's proofs
Private collection, Switzerland
Courtesy of Galerie Edward Mitterrand, Geneva, Switzerland

Julieta Aranda
Untitled (Coloring Book), 2007
Vinyl on wall
Dimensions variable
Courtesy of the artist

Gustavo Artigas
Ball Game, 2007
Lambda prints on aluminum
Museum of Contemporary Art, Chicago, commission

Gustavo Artigas
Ball Game, 2007
Video projection
Museum of Contemporary Art, Chicago, commission

Stefan Brüggemann
Explanations, 2002
Black vinyl on wall in Arial Black font
Dimensions variable
Jumex Collection, Mexico City

Stefan Brüggemann
No. 11, 2006
White neon and black paint
23 in. diameter (58.4 cm)
Courtesy of I-20 Gallery, New York;
Blow de la Barra, London; and GAM, Mexico City

Miguel Calderón
Los pasos del enemigo, 2006
Video projection
5 minutes, 39 seconds
Courtesy of the artist and kurimanzutto, Mexico City

Fernando Carabajal
Mediodía sobre la mesa insobornable, 2005–06
Wood, sand, lamp, drawings, book, polyurethane, plasticine,
polystyrene, modeling materials, and packages
35⅜ x 47¼ x 63 in. (90 x 120 x 160 cm)
Jumex Collection, Mexico City

Abraham Cruzvillegas
Bougie du Isthmus, 2005
Fishing rods, scarves, and wire grill
Installed: 20 x 33 x 16¹⁵⁄₁₆ ft. (6.1 x 10.1 x 5 m)
Museum of Contemporary Art, Chicago, restricted gift of the
Collectors Forum in memory of Phil Shorr

Abraham Cruzvillegas
Rond point, 2006
Acrylic paint, masking tape, aluminum, and glass bottles
Five parts, dimensions variable
Kirkland Collection, London

Abraham Cruzvillegas
Autoconstrucción: Chicago Suite, 2007
Found materials
Dimensions variable
Courtesy of the artist and kurimanzutto, Mexico City

Dr. Lakra
Untitled, 2003
Ink and mixed media on digital print on paper
57¾ x 43⅞ in. (146.5 x 111.5 cm)
The Museum of Contemporary Art, Los Angeles, purchased
with funds provided by the Buddy Taub Foundation, Jill and
Dennis Roach, Directors

Dr. Lakra
Untitled (Aurorita Castillón), 2003
Ink on vintage magazine
11⅝ x 9⁷⁄₁₆ in. (29.5 x 24 cm)
The Speyer Family Collection, New York

Dr. Lakra
Untitled (Budista), 2003
Ink on vintage magazine
12⅝ x 9½ in. (32 x 24 cm)
The Speyer Family Collection, New York

Dr. Lakra
Untitled (La imponente personalidad de Liz Campbell), 2003
Ink on digital print on paper
63¾ x 44 in. (162 x 111.7 cm)
The Museum of Contemporary Art, Los Angeles, purchased
with funds provided by the Buddy Taub Foundation, Jill and
Dennis Roach, Directors

Dr. Lakra
Untitled (La Tequilera), 2003
Ink on vintage magazine
12⅝ x 10¼ in. (32 x 26 cm)
Private collection, New York

Dr. Lakra
Untitled (can-can), 2004
Ink on paper
28⅜ x 21⅞ in. (72 x 55.5 cm)
Collection of Rosette V. Delug, Los Angeles

Dr. Lakra
Untitled (Caracoles), 2004
Mixed-media collage
20⅛ x 15 in. (51 x 38 cm)
Collection of Dr. and Mrs. R. A. Hovanessian, Chicago

Dr. Lakra
Untitled (cupido), 2004
Ash on plastic doll
13⅜ x 9¹⁄₁₆ x 4⁵⁄₁₆ in. (34 x 23 x 11 cm)
Monica and Cesar Cervantes Collection

Dr. Lakra
Untitled (Maria Montez), 2004
Ink on vintage magazine
13¾ x 9¾ in. (34.9 x 24.8 cm)
The Museum of Contemporary Art, Los Angeles, purchased
with funds provided by the Buddy Taub Foundation, Jill and
Dennis Roach, Directors

Dr. Lakra
Untitled (olanes), 2004
Ink on vintage magazine
12 x 10¼ in. (30.5 x 26 cm)
The Museum of Contemporary Art, Los Angeles, purchased
with funds provided by the Buddy Taub Foundation, Jill and
Dennis Roach, Directors

Dr. Lakra
Untitled (Renee Dumas), 2004
Ink on vintage magazine
12 x 10¼ in. (30.3 x 26 cm)
The Museum of Contemporary Art, Los Angeles, purchased
with funds provided by the Buddy Taub Foundation, Jill and
Dennis Roach, Directors

Dr. Lakra
Untitled (retrato con corbata), 2004
Ink on wood
7⅛ x 5½ x ¾ in. (18 x 14 x 2 cm)
The Speyer Family Collection, New York

Dr. Lakra
Untitled (sillón rojo), 2004
Ink on vintage magazine
13¼ x 9⅞ in. (33.7 x 25 cm)
The Museum of Contemporary Art, Los Angeles, purchased with funds provided by the Buddy Taub Foundation, Jill and Dennis Roach, Directors

Dr. Lakra
Untitled (vestido amarillo), 2004
Ink on vintage magazine
13⅞ x 9⅞ in. (35.2 x 25.1 cm)
The Museum of Contemporary Art, Los Angeles, purchased with funds provided by the Buddy Taub Foundation, Jill and Dennis Roach, Directors

Dr. Lakra
Untitled (lagrima), 2005
Ink on vintage magazine
9⅝ x 8 1/16 in. (24.5 x 20.5 cm)
Private collection, New York

Dr. Lakra
Untitled (Lic. Trujillo), 2005
Ink on vintage magazine
15⅜ x 11 in. (39 x 28 cm)
Private collection, New York

Dr. Lakra
Untitled (Her Majesty The Queen), 2006
Chinese ink and char on vintage magazine
13⅛ x 10 in. (33.3 x 25.5 cm)
Courtesy of the artist and kurimanzutto, Mexico City

Dr. Lakra
Untitled (Senador Eugenio Prado), 2006
Watercolor, acrylic paint, and pencil on vintage magazine
15⅛ x 11¼ in. (38.5 x 28.5 cm)
Courtesy of the artist and kurimanzutto, Mexico City

Dr. Lakra
Untitled (vuelven los demonios), 2006
Ink on tracing paper
35⅜ x 24 in. (90 x 61 cm)
Private collection, Mexico City

Mario García Torres
The Kabul Golf Club: Open in 1967, Relocated in 1973, Closed in 1978, Reopen around 1993, Closed again in 1996 and Reopen in 2004, 2006
Metal kinetic sculpture
35⅜ x 35⅜ x 35⅜ in. (90 x 90 x 90 cm)
Courtesy of the artist and Jan Mot, Brussels

Mario García Torres
One Hotel Stationery (Speculative Film Prop), 2006
Linotype prints on paper
Two parts, each: 10½ x 7¼ in. (26.6 x 18.5 cm)
Courtesy of the artist and Jan Mot, Brussels

Mario García Torres
Share-e-Nau Wonderings (A Film Treatment), 2006
Thermo paper
Twenty-two parts, each: 10½ x 8¼ in. (26.7 x 21 cm)
Courtesy of the artist and Jan Mot, Brussels

Mario García Torres
Today . . . (latest news from Kabul), 2006
Graphite on wall
Dimensions variable
Courtesy of the artist and Jan Mot, Brussels

Mario García Torres
An Expiring Ending II, 2007
Phone card
Aprox. 2 x 3¼ in. (5.1 x 8.3 cm)
Courtesy of the artist and Jan Mot, Brussels

Daniel Guzmán
Exilio, 2006
Acrylic on wall
Dimensions variable
Isabel and Agustín Coppel Collection

Daniel Guzmán
Used Beauty, 2006
Metal baskets and necklaces
28 x 16⅞ x 17¾ in. (71 x 43 x 45 cm)
Monica and Cesar Cervantes Collection

Daniel Guzmán
Useless Beauty, 2006
Iron and necklaces
35⅜ x 19 11/16 x 19 11/16 in. (90 x 50 x 50 cm)
Courtesy of the artist and kurimanzutto, Mexico City

Pablo Helguera
Panamerican Address, 2006
Performance

Pablo Helguera
Panamerican Anthem, 2006
Quintet performance of original score

Pablo Helguera
The School of Panamerican Unrest, 2006
Video projection, tarp and wood, thirty-six digital prints on Sintra, each: 24 x 18 in. (61 x 45.7 cm), and oil paint on cotton banner: 13⅛ x 16⅜ in. (33.3 x 41.7 cm)
Courtesy of the artist

Gabriel Kuri
Trinity (voucher), 2004
Handwoven wool gobelin
137 13/16 x 135⅞ in. (350 x 345 cm)
Collection of Gordon Watson, London

Gabriel Kuri
Untitled (Gobelino empalmado), 2006
Handwoven wool gobelin
144⅛ x 45¼ in. (366 x 115 cm)
Collection of John A. Smith and Vicky Hughes, London

Nuevos Ricos
Los guerreros, 2007
Digital prints mounted on aluminum
Twenty parts, each: 26 x 22 in. (66 x 55.9 cm)
Courtesy of the artists and Yvon Lambert, New York / Paris

Yoshua Okón
Lago Bolsena, 2005
Three-channel video installation
Dimensions variable
14-minute loop
Courtesy of the artist and The Project, New York

Damián Ortega
Escarabajo, 2005
16mm film projection
16 minutes
Courtesy of the artist and kurimanzutto, Mexico City

Fernando Ortega
La medida de la distancia, 2003–04
Video transferred to DVD
5 minutes, 20 seconds
Original music by Antonio Fernández Ros
Courtesy of the artist and kurimanzutto, Mexico City

Fernando Ortega
Colibrí inducido a sueño profundo, 2006
Video transferred to DVD
61 minutes, 37 seconds
Edition 1 of 5 aside from 2 artist's proofs
Courtesy of the artist and kurimanzutto, Mexico City

Pedro Reyes
Leverage, 2006
Steel and powder-backed paint
19½ x 31½ x 3¼ ft. (6 x 9.6 x 1 m)
Courtesy of the artist and Yvon Lambert, New York / Paris

Pedro Reyes
Klein Bottle Capula, 2007
Stainless-steel frame and woven vinyl cord
14 13/16 x 7⅝ x 7⅞ ft. (4.5 x 2.3 x 2.4 m)
Courtesy of the artist and Yvon Lambert, New York / Paris

Fernando Romero
Model of *Soumaya Museum*, 2007
Polystyrene foam
23⅝ x 19 11/16 in. (60 x 50 cm)
Courtesy of LAR, Mexico City

Los Super Elegantes
Sixteen, 2004
Video on monitor
3 minutes, 50 seconds
Courtesy of Blow de la Barra, London

Los Super Elegantes
Nothing Really Matters, 2006
Video on monitor
5 minutes, 8 seconds
Courtesy of Blow de la Barra, London

Los Super Elegantes
Dance Step Painting II, 2007
Performance and acrylic paint on canvas
Courtesy of the artists and Blow de la Barra, London

MARÍA ALÓS

Solo exhibitions

2007

The Passerby Museum, public art project supported by Universidad Autónoma de Ciudad Juárez, Mexico

2004

FYI: The Passerby Museum, window project, La Lunchonette, New York

Incognito: D.F. Collection, nm projects, Galería Nina Menocal, Mexico City

The Passerby Museum, public art project at Universidad Nacional Autónoma de México, Mexico City

2001

Incognito, Artists Space, New York

2000

Come Play, Spark Gallery, Syracuse, New York

1999

In Bloom, Gallery 120, Syracuse, New York

Open, Gallery 120, Syracuse, New York

1998

Alter ego y otros cuerpos, Centro Médico Nacional Siglo XXI, Mexico City

The Giantess, Gallery 120, Syracuse, New York

1997

El Ojo, Gallery 120, Syracuse, New York

Bibliography

AIM 21, exh. cat., New York: The Bronx Museum of the Arts, 2001.

Cotter, Holland. "The S Files: The Selected Files 2002." *New York Times,* January 17, 2003, pp. E2–48.

Cullen, Deborah, and Victoria Noorthoorn. *The (S) Files,* exh. cat., New York: El Museo del Barrio, 2002.

David, Mariana. "Latin America Now: Situating Emerging Art: A Preliminary Approach." *Flash Art* 38, no. 243 (July/September 2005), pp. 102–05.

Mallet, Ana Elena. "nmprojects: María Alós." *df,* no. 27 (September/October 2004).

Noriega, Carlos O. "El Museo Peatonal: La vida secreta de los Objetos." *Fahrenheit Magazine,* no. 21 (February/March 2007), pp. 36–39.

Novena Bienal de la Habana 2006, exh. cat., Havana: Centro de Arte Contemporáneo Wifredo Lam/Consejo Nacional de Artes Plásticas, 2006.

Peràn, Martí. *Perdidos en el Espacio,* exh. cat., Girona, Spain: Fundación Espais, 2007.

Ramoran, Edwin. "Constructing passerby museology." In *The Passerby Museum,* exh. cat., Mexico City: Origina, 2005.

Teets, Jennifer. Art. "María Alós." *Código 06140,* no. 25, (February/March 2005), pp. 44–45.

Wolffer, Lorena. Sala de Estar. "En Voz Alta: María Alós." *Semanal Día Siete,* no. 267 (September 2005).

CARLOS AMORALES

Solo exhibitions

2007

Dark Mirror, Daros-Latinamerica Foundation, Zurich, Switzerland

Yvon Lambert, New York

Moore Space, Miami, Florida

2006

Broken Animals, Yvon Lambert, Paris

Museo de Arte Latinoamericano de Buenos Aires

Spider Web Negative, Milton Keynes Gallery, Milton Keynes, United Kingdom

2005

Why Fear the Future?, Casa de América, Madrid; Museo Universitario de Ciencias y Arte, Mexico City

2004

MUSIK TOTAL III, De Appel, Amsterdam

The Nightlife of a Shadow, Annet Gelink Gallery, Amsterdam

2003

Amorales vs Amorales, San Francisco Museum of Modern Art, California; NUTate and Egg Live, Tate Modern, London

The Bad Sleep Well, Yvon Lambert, New York

Devil Dance, Museum Boijmans van Beuningen, Rotterdam, Netherlands

Stage for an Imaginary Friend, Yvon Lambert, Paris

Turbulencias, Galería Enrique Guerrero, Mexico City

2002

Fighting Evil (with style), University of South Florida Contemporary Art Museum, Tampa

Simpatía por el diablo, Galerija Škuc, Ljubljana, Slovenia

Solitario, Le Studio, Yvon Lambert, Paris

Bibliography

Allen, Jennifer. "Critic's Picks: Carlos Amorales." *Art Forum,* February 28, 2005. http://artforum.com/archive/id=8507&search=carlos%20amorales (accessed April 2, 2007).

Amorales, Carlos, and Gerardo Estrada. *Liquid Archive: Why Fear the Future?,* Mexico City: Universidad Nacional Autónoma de Mexico, 2007.

Benitez Dueñas, Issa Maria. "Carlos Amorales." *Art Nexus* 3, no. 57 (June/August 2005), pp. 134–35.

Beyer, Melissa Brookhart. "Amorales vs. Amorales." *tema celeste,* no. 98 (2003), pp. 62–65.

Bonami, Francesco, and Maria Luisa Frisa. *Dreams and Conflicts: The Dictatorship of the Viewer:* 50th International Art Exhibition, exh. cat., Venice: La Biennale di Venezia and Rizzoli Marsilio Editori, 2003. Pp. 562–63.

Contested Fields, exh. cat., Des Moines: Des Moines Art Center, 2004.

Elis, Patricia, and Carlos Amorales. *Los Amorales,* Amsterdam: Stichting Artimo, 2001.

McCormack, Christopher. "Carlos Amorales." *Contemporary,* no. 86 (2006), p. 33.

Tettero, Siebe. "Carlos Amorales." *Contemporary,* no. 63 (2004), pp. 75–76.

Wood, Catherine. "Amorales vs. Los Infernales." *Luna Córnea,* no. 27 (2004), pp. 264–69.

Zamudio, Raul. "Carlos Amorales." *Art Nexus* 3, no. 53 (July/September 2004), pp. 134–35.

JULIETA ARANDA

Solo exhibitions

2004

e-flux video rental (collaboration with Anton Vidokle), e-flux, New York; Portikus, Frankfurt, Germany; INSA Art Space, Seoul Art Foundation; Moore Space, Miami, Florida; Manifesta Foundation, Amsterdam; KW Institute for Contemporary Art, Berlin; Arthouse, Austin; 1st Biennial of Architecture and Landscape, Canary Islands, Spain; Pist, Istanbul, Turkey; Mucsarnok Kunsthalle, Budapest; Extra-City, Antwerp, Belgium; Maus Maus, Lisbon; 9th Lyon Biennial, France; Centre Culturel Suisse de Paris; Carpenter Center, Boston

2000

Safety Instructions, VII Havana Biennial

1999

Medidas de Emergencia, La Panadería, Mexico City

Springs of Action, La Panadería, Mexico City

Bibliography

Allen, Greg. "Blockbuster Art." *New York Times,* December 19, 2004, p. 2.

Backström, Fia. "Artforum Top 10." *Artforum* 45, no. 3 (November 2006), p. 140.

Birnbaum, Daniel. "Temporal Spasms, or See You Tomorrow in Kiribati!" In *The Best Surprise is No Surprise,* Zurich, Switzerland: JRP/Ringier Kunstverlag AG and e-flux, 2007. Pp. 12–13.

Espinoza de los Monteros, Santiago. *Mirrors: Contemporary Mexican Artists in the United States,* exh. cat., Washington, D.C.: Cultural Institute of Mexico, 2005. P. 60.

Medina, Cuauhtémoc. Cultura: El Ojo Breve. "Ritos de Integracion." *Reforma* (Mexico City), June 9, 2004, p. 2.

Nepote, Monica. "La Paradoja del Artista Joven." *Reforma* (Mexico City), January 2005, p. 5.

Patterson, Carrie. "An Image Bank for Everyday Revolutionary Life." *Flash Art,* no. 248, (May/June 2006), pp. 74.

Smith, Roberta. Critic's Notebook. "Who Needs a White Cube These Days?" *New York Times,* January 13, 2006, pp. E2–35

Storr, Robert. "Night Watchman." *frieze,* no. 97 (March 2006), p. 27.

Turner, Grady T. "Sweet Dreams." *Art In America* 89, no. 10, (October 2001), pp. 72–77.

Vidokle, Anton, and Julieta Aranda. *e-flux video rental catalogue,* exh. cat., Frankfurt, Germany: Revolver Press, 2005.

GUSTAVO ARTIGAS

Solo exhibitions

2007

Accidentes, documentos y ejecuciones recientes, Galería Hilario Galguera, Mexico City

2006

Chemical Misunderstanding, Projectspace, Galerie Jette Rudolph, Berlin

Galleria Huuto, Helsinki

Unexpected, Sala de Arte Público Siqueiros, Mexico City

2004

CERCA Series, Museum of Contemporary Art San Diego, California

The History of Shock Therapy, L'Ecole des Beaux-Arts, Palais des Arts, Toulouse, France

2003

Kanal 20 Gallery, Kunsten Festival des Arts, Brussels

The Rules of the Game, A Space, Toronto, Canada

2002

DUPLEX Project Room, Madrid

Bibliography

Arratia, Euridice. "Gustavo Artigas." *Bomb,* no. 78 (winter 2001–02), pp. 104–105.

Bätzner, Nike, Michael Glasmeier, and Gabriele Knapstein, eds. *Faites vos jeux! Kunst und spiel seit dada,* exh. cat., Vaduz: Kunstmuseum Liechtenstein and Ostfildern: Hatje Cantz, 2005. Pp. 169–79

Huitorel, Jean-Marc. *La beauté du geste: l'art contemporain et le sport,* Paris: Regard, 2005.

Irie, Ichiro. "Interview with Gustavo Artigas." *RIM,* no. 7 (spring 2005), pp. 34–39.

Martín Expósito, Alberto. *Afinidades—electivas = Elective—Affinities,* exh. cat., Madrid: La Feria Internacional de Arte Contemporáneo de Madrid (ARCO) and Institución Ferial de Madrid (IFEMA), 2005. Pp. 10–13.

Mosquera, Gerardo, and Adrianne Samos, eds. *Ciudad Multiple City 2003: Urban Art and Global Cities: An Experiment in Context,* Amsterdam: Koninklijk Instituut voor de Tropen (KIT), 2004.

O'Reilly, Sally. Profile. "Gustavo Artigas." *Contemporary,* no. 66 (2004), pp. 26–31.

Pérez Soler, Eduardo. *Gustavo Artigas: The Game Ain't Over Yet,* exh. cat., Mexico City: Ediciones Gilardi, 2004.

Sala de Arte Publico Siqueiros, *Unexpected,* exh. publication, Mexico City: Consejo Nacional para la cultura y las Artes (CONACULTA), Instituto Nacional de Bellas Artes (INBA), and Galería Hilario Galguera, 2006.

Teets, Jennifer. "Chemical Misunderstandings: Interview with Gustavo Artigas." *Curare Magazine,* no. 26 (July 2006), pp. 67–79.

STEFAN BRÜGGEMANN

Solo exhibitions

2007

Nothing Boxes (Dark Pop Stacks), The Lift, Madrid

Obliteration Series, Blow de la Barra, London

2006

No, Galería de Arte Mexicano, Mexico City

I-20 Gallery, New York

2005

Five Text Pieces, Blow de la Barra, London

2004

I-20 Gallery, New York

2003

Galería de Arte Mexicano, Mexico City

2002

Against International Standards, 24/7 Gallery, London

Capitalism and Schizophrenia, off-site project, Institute of Contemporary Art, London

2001

This Is Not Supposed To Be Here, Museum of Installation, London

Unproductive, Oficina Para Proyectos de Arte, Guadalajara, Mexico

Bibliography

De Oliveira, Nicolas. *Off,* Mexico City: Diamantina, 2006.

De Oliveira, Nicolas, and Pablo Leon de la Barra. *Intellectual Disaster,* Mexico City: Galería de Arte Mexicano, 2002.

Obrist, Hans Ulrich, Nicolas De Oliveira, Alexandra Garcia Ponce, and Pedro Reyes. *Capitalism and Schizophrenia,* Madrid: Turner, 2004.

MIGUEL CALDERÓN

Solo exhibitions

2007

Anónimo alemán, Vacío 9, Madrid

2006

kurimanzutto, Mexico City

2003

Andrea Rosen Gallery, New York

2000

CostCo Series, La Panadería, Mexico City

1999

Institute of Visual Arts, Milwaukee, Wisconsin

Joven entusiasta, Museo Rufino Tamayo, Mexico City

1998

Aggressively Mediocre/Mentally Challenged/Fantasy Island, Andrea Rosen Gallery, New York

Ridiculum Vitae, La Panadería, Mexico City

Bibliography

Arratia, Euridice. "Miguel Calderón." *tema celeste* (January/February 2002), p. 64.

Calderón, Miguel. "I Wanted to Tell You." *Another Magazine,* (autumn/winter 2003), p. 74.

Cohen, Michael. "Miguel Calderón: máquina del tiempo." *Flash Art* 36, no. 233 (November/December 2003), pp. 80–82.

Edwards, Sally. "Miguel Calderón." *blag* (spring 2005), pp. 17–20.

Gellatly, Andrew. "Art brute." *frieze,* no. 83 (May 2004), pp. 54–55.

Grosenick, Uta, ed. "Miguel Calderón." In *Art Now Vol. 2,* Cologne, Germany: Taschen, 2005. Pp. 88–92.

MIGUEL CALDERÓN

Bibliography, continued

Lida, David. "Miguel al volante." *df* (February 2006), pp. 56–66.

"Miguel Calderón." *Purple Fashion*, no. 2 (fall/winter 2004–05), p. 44.

Olivares, Rosa. "Jo, qué risa?" *Exit*, no. 13 (2004), pp. 16–19.

Pohlenz, Ricardo. Flash Art Reviews. "Miguel Calderón." *Flash Art* 39, no. 248 (May/June 2006), p. 134.

Ratnam, Niru. "Miguel Calderón." *Contemporary*, no. 57, pp. 36–39.

Schwendener, Martha. "Miguel Calderón." *Artforum* 42, no. 4 (December 2003), p. 148.

FERNANDO CARABAJAL

Solo exhibitions

2007

Al principio siempre era domingo, KBK Gallery, Mexico City

2004

Elephant Island Workshop, Galería Nina Menocal, Mexico City

Star Border, Galería José María Velasco, Instituto Nacional de Bellas Artes y Literatura (INBA), Mexico City

Bibliography

Guzman, Daniel. *Elephant Island Workshop*, exh. brochure, Mexico City: Galería Nina Menocal, 2004.

MacMasters, Merry. Cultura. "Colectiva sobre el nexo naturaleza-artificio." *La Jornada*, April 14, 2005.

Espinosa, Sergio. *Panorámica descentro, mírando lo natura: Artistas cuestionan el sentido de lo natural-artifical y su relacion con la vida del ser humano*, Panorámica, 2005.

ABRAHAM CRUZVILLEGAS

Solo exhibitions

2007

Autoconstrucción, Jack Tilton Gallery, New York

2006

Château de Tours, France

2005

The Breeder, Athens

2004

Museo de Arte Contemporáneo, Monterrey, Mexico

2003

Jack Tilton Gallery, New York

Perspectives 139: Abraham Cruzvillegas, Contemporary Arts Museum, Houston, Texas

Bibliography

Chattopadhyay, Collette. "Abraham Cruzvillegas: psychogeographies." *Sculpture* 24, no. 4 (May 2005), pp. 18–19.

Cotter, Holland. "Art in Review: Abraham Cruzvillegas." *New York Times*, May 16, 2003, pp. E2, 36.

Cruzvillegas, Abraham. *Ici*, exh. cat., Tours, France: Château de Tours, 2006.

———. *The Joy of Energy*, exh. brochure, São Paulo: 25th Bienal de São Paulo, Brazil, 2002.

———. "Panorama." In *Abraham Cruzvillegas*, exh. cat., Monterrey, Mexico: Museo de Arte Contemporáneo (MARCO), 2004.

———. "The Polytechnical Artist or the Donkey that Played the Flute." El Final del Eclipse. Madrid, Granada, Badajoz, Spain, 2001.

Cruzvillegas, Abraham, and Dr. Lakra. *Abraham Cruzvillegas and Dr. Lakra: Los dos amigos*, Mexico City: kurimanzutto, 2006.

Cruzvillegas, Abraham, and Paola Morsiani. *Perspectives 139: Abraham Cruzvillegas*, exh. cat., Houston, Texas: Contemporary Arts Museum, 2003.

Gerogianni, Irene. "Athens: The Breeder: Abraham Cruzvillegas." *Contemporary*, no. 78 (2006), p. 75.

Morton, Tom. "Found and Lost: For over a Decade Abraham Cruzvillegas Has Made Sculptures from Objects as Disparate as Cake, Scythes and Plants." *frieze* 212, no. 102 (October 2006), pp. 212–17.

DR. LAKRA

Solo exhibitions

2006

Kate MacGarry Gallery, London

Tomio Koyama Gallery, Tokyo

2005

Museo de Arte Contemporáneo de Oaxaca, Mexico

2004

Art Statements, Art Basel, Switzerland

Bibliography

Cruzvillegas, Abraham, and Dr. Lakra. *Abraham Cruzvillegas and Dr. Lakra: Los dos amigos*, Mexico City: kurimanzutto, 2005.

Goumal, Anna. "Dr. Lakra." *Dazed and Confused* (2003).

Harrison, Sarah. "Pin-Up: Contemporary Collage and Drawing." *Art Monthly*, no. 283 (January 2005), pp. 30–31.

Herbert, Martin. "Dr. Lakra." In *Vitamin D: New Perspectives in Drawing*. Edited by Emma Dexter. London and New York: Phaidon Press, 2005. Pp. 166–67.

Osorno, Guillermo. "Dr. Lakra: de la piel al papel." *Revista* (Mexico City) no. 25, September 1–14, 2004.

Parker, Eric. "Eric Parker on Dr. Lakra." *Bomb*, no. 94 (winter 2005–06), pp. cover, 8–9.

Reviews. "Dr. Lakra." *Arts Review* (London), (September 2006), pp. 131–45.

Schwendener, Martha. Critic's Picks. "Deliver Us from Evil." *Artforum*, July 27, 2004. http://artforum.com/archive/id=7243&search=dr.%20lakra (accessed April 1, 2007).

Sirgado, Miguel A. "Deliver Us from Evil: dibujos de otra inocencia." *El Nuevo Herald*, August 29, 2004.

MARIO GARCÍA TORRES

Solo exhibitions

2007

A Brief History of Jimmie Johnson's Legacy, Stedelijk Museum, Amsterdam

Kadist Art Foundation, Paris

2006

Paradoxically It Doesn't Seem That Far From Here/What Happens in Halifax Stays in Halifax (In 36 Slides), Meyer Riegger Gallery, Karlsruhe, Germany

Te Invito a Mi Mundo, Jan Mot, Brussels

The Galleries Show, Extra City, Antwerp, Belgium

2005

Some Hold, Some Push and Some Don't Even Know How to Take a Picture, Jan Mot, Brussels

2004

Shoot of Grace with Alighiero Boetti Hairstyle and Other Works, Jan Mot, Brussels

2003

I also asked myself . . ., Galería de Arte Mexicano, Mexico City

The Net.art Certification Office, Centro de la Imagen, Mexico City

2002

Mario García's opening has been postponed, Arte In-Situ, La Torre de los Vientos, Mexico City

Bibliography

Bailly, Bérénice. "Tout est plus grand à la foire d'art contemporain de Londres." *Le Monde*, October 23, 2005.

Cerizza, Luca. "Some Stories I Overheard and Have Now Twisted." *Neue Review* (Berlin) (2006).

Charpenel, Patrick. "El Rancho Es Grande." In *Crónicas del Paraíso: Arte contemporaneo y sistema del arte en Mexico*, Madrid: Ephemera, 2005.

Daneri, Anna, ed. "Eyes Wide Open." In *Jimmie Durham*, Milan and New York: Charta/Fondazione Antonio Ratti, 2004.

Dressen, Anne. "Mario García Torres." *Flash Art* 39, no. 248 (May/June), p. 120.

Filipovic, Elena. Reviews. "What did you expect? Galerie Jan Mot." *frieze*, no. 86 (2004), p. 170.

Malasauskas, Raimundas. "The Answer Is Never the Same." *Newspaper* (Jan Mot, Brussels), no. 43 (August 2004).

Medina, Cuauhtémoc. Cultura: El Ojo Breve. "De conceptual a tropicoso." *Reforma* (Mexico City), July 5, 2006, p. 9.

———. Cultura: El Ojo Breve. "Géneros de Espejismo." *Reforma* (Mexico City), March 5, 2003, p. 2.

Sánchez, Alberto. "De Género a Géneros," *Exit Express* (Madrid), no. 13 (summer 2005).

DANIEL GUZMÁN

Solo exhibitions

2006

Local Stories, Modern Art Oxford, United Kingdom

Lost & Found, kurimanzutto, Mexico City

2004

The Bakery, Annet Gelink Gallery, Amsterdam

New York Groove, Trans, New York

Thieves Like Us, Lombard-Freid Fine Arts, New York

2002

Sleeping On the Roof, kurimanzutto, Carlos B. Zetina tenement, Mexico City

Bibliography

Banai, Nuit. "A Poetry of Small Gestures." *Art Papers* 30, no. 1 (January/February 2006), p.p. 45–47.

Diaz, Eva. Reviews. "Daniel Guzmán." *Time Out New York,* June 24–July 1, 2004.

Guzmán, Daniel. *Lost & Found,* artist book, co-edition KM and Eungie Joo, 2006.

Hernández, Edgar. "Guzmán se reencuentra a sí mismo." *Excelsior,* October 30, 2006.

Jezik, Enrique. "Daniel Guzmán: Galeria kurimanzutto." *Art Nexus,* no. 48 (April/June 2003), pp. 124–25.

Kuri, Gabriel. "Introducing Daniel Guzmán." In *Lonely Planet Boy,* exh. cat., Basel, Switzerland: LISTE, The Young Art Fair, 2002.

Medina, Cuauhtémoc. Cultura: El Ojo Breve. "Del consumo como invención." *Reforma* (Mexico City), May 9, 2001, p. 4.

Molon, Dominic. "Daniel Guzmán." In *Vitamin D: New Perspectives in Drawing.* Edited by Emma Dexter. London and New York: Phaidon Press, 2005.

Paynter, November. "Daniel Guzmán." In *9th International Istanbul Biennial,* exh. cat., Istanbul, Turkey: IKSV, 2005. Pp. 64, 117.

Schmelz, Itala. "Daniel Guzmán." *Art Nexus* 1, no. 42 (November / January 2002), pp. 123–24.

Steeds, Lucy. Reviews. "Local Stories." *Art Monthly,* no. 295 (April 2006), pp. 22–23.

PABLO HELGUERA

Solo exhibitions

2006

The School of Panamerican Unrest, traveling public art project

Watervliet, public art commission at Albany International Airport, in collaboration with the Shaker Heritage Society, New York

2005

Swan Song, Julia Friedman Gallery, New York

2004

HDLU/PM Contemporary Arts Center, Zagreb, Croatia

Royal College of Art, London; Laurence O'Hana Gallery, London

2003

Julia Friedman Gallery, Chicago

Bibliography

Cristancho, Raul. "Pablo Helguera, Universidad de los Andes." *Art Nexus* (Colombia), no. 37 (August/October 2000), pp. 120–21.

Elkins, James. "Real Disquietude/Un verdadero desasosiego." In *Estacionamientos (Parking Zones),* exh. cat., Mexico City: Talleria espacio cultural, 1998.

Ellegood, Anne. *Pablo Helguera's Sublimations,* New York: White Box Gallery, 2001. Published in conjunction with the installation *Sublimations,* shown in the exhibition *Six Feet Under: Summer Noir* at White Box Gallery in New York.

Ewing, John. "Pablo Helguera." *Art Nexus* (Columbia) 3, no. 52 (April/June 2004), pp. 147–48.

Gili, Jamie. "La Escuela Pan Americana del Desasosiego." *Lapiz* 25, no. 226 (2006), pp. 80–84.

Melia, Michael. Tempo. "Roving Project. Going from Alaska to Argentina." *Chicago Tribune,* June 8, 2006, p. 4.

Sirmans, Franklin. *Everythingness (Unfeeling),* exh. cat., New York: INTAR Gallery, 2001.

Snodgrass, Susan. "Review of Exhibition: Pablo Helguera at Julia Friedman Gallery." *Art in America,* (May 2004), p. 169.

Spence, Rebecca. "Mr. Manner's Guide to Dubiously Correct Behavior." *ArtNews,* (June 2006), p. 44.

Yehra, Naief. "Pablo Helguera: INTAR." *Art Nexus* (Columbia) 1, no. 42 (November 2001/January 2002), pp. 128–29.

GABRIEL KURI

Solo exhibitions

2007

Reforma fiscal, kurimanzutto, Mexico City

2006

And thanks in advance, Govett-Brewster National Art Gallery, New Zealand

Dato duro dato blando dato ciego, Galleria Franco Noero, Turin, Italy

2002

Recent Works, Sara Meltzer Gallery, New York

2000

Momento de Importancia, Museo Rufino Tamayo, Mexico

1999

Plan de San Lunes, Museo de las Artes de Guadalajara, Mexico

1996

Everyday Holiday, Centre National d'Art Contemporain de Grenoble, France

Bibliography

Bush, Kate. "Only Connect: Kate Bush on Gabriel Kuri." *frieze,* no. 83 (May 2004), pp. 70–73.

"Chemist Offer Leaflet Gobelin: A Project by Gabriel Kuri." *Parachute* (Canada), no. 104 (October/December 2001), pp. 86–93.

Kent, Sarah. "Open Ended." *Time Out London,* January 11–18, 2006.

Kopsa, Maxine. "Artists in conversation: Gabriel Kuri meets Ger van Elk." *A Prior Magazine,* no. 11 (2005), pp. 93–109.

———. "Gabriel Kuri and Amalia Pica." *Metropolis M,* no. 1 (2006), p. 57.

———. "Our Word Is Our Bond." *A Prior Magazine,* no. 11 (2005), pp. 127–34.

Kopsa, Maxine, and Dieter Roelstraete. *Compost Index: Gabriel Kuri,* Amsterdam: Roma Publications, 2007.

Krygowski, Jill Martinez. Artworker of the Week. "#27 Gabriel Kuri at Serpentine Gallery." *Kultureflash: Headlines from London,* no. 81, March 17, 2004.

Morgan, Jessica. "Gabriel Kuri is taking account." In *Suggested Taxation Scheme,* exh. cat., Amsterdam: Roma Publications, 2007.

Roelstraete, Dieter, ed. *Sonsbeek 9,* exh. cat., Arnhem, Netherlands: Stichting Sonsbeek, 2001.

Searle, Adrian. "It's a kind of magic: What separates art from the world of magicianship? Very little, discovers Adrian Searle, after seeing three shows that make him question reality." *Guardian* (London), January 17, 2006, p. 18.

YOSHUA OKÓN

Solo exhibitions

2007

Bocanegra, The Project, New York

2006

Gaza Stripper, Herzliya Museum of Contemporary Art, Israel

2005

Lago Bolsena, The Project, New York

Sala de Arte Público Siqueiros, Mexico City

2002

New Décor, Black Dragon Society, Los Angeles

Orillese a la Orilla, Art & Public, Geneva, Switzerland

2000

Cockfight, Modern Culture, New York

1997

Beautiful Fluffy Stylish Hairy Butts, Chorus, Minneapolis, Minnesota

Bibliography

Beith, Malcom. "Mexico's New Wave: Local artists are finally emerging from the long shadows cast by the likes of Kahlo and Rivera." *Newsweek,* May 26, 2003, p. 84.

Cotter, Holand. "Pictures of You." *New York Times,* May 10, 2002, pp. E2, 37.

Cuy, Sofia. *Todos los empleados,* exh. cat., Mexico City: Galería Enrique Guerrero, 2002.

Knight, Christopher. "'Art Review: Our Values and Ideals Enshrined' in *Monuments for the USA,* international artists conceptualize memorials that we need, or deserve (Home Edition)" *Los Angeles Times,* April 26, 2006, p. E1.

McInnes, Gavin. "Money will make the dog dance: Mexican punks change art forever." *Vice Magazine* 9, no. 5 (June 2002), pp. 35–37, 94.

YOSHUA OKÓN

Bibliography, continued

Medina, Cuauhtémoc. Cultura: El Ojo Breve. "Reflujo." *Reforma* (Mexico), April 14, 2004, p. 2.

Pagel, David. "California Biennial Is on the Right Laugh Track." *Los Angeles Times,* July 17, 2002, p. F1.

Phillips, Christopher. "The Uses of Strangers." In *Strangers: The First ICP Triennial of Photography and Video,* exh. cat., New York: International Center of Photography, 2003. Pp. 60–63.

Welchman, John. "Yoshua Okón: crying wolf." *Flash Art* (Italy) 37, no. 234 (January/February 2004), pp. 96–99.

"Yoshua Okón Discusses Crabby with Erica Burton." In *Human Nature,* exh. cat., London: Pump House Gallery, 2005. Pp. 29–31.

DAMIÁN ORTEGA

Solo exhibitions

2007

Incide/Incide, Galería Fortes Vilaça, São Paulo, Brazil

Inversión de poderes, public sculpture project, Universidad Politécnica de Valencia, Spain

Nine Types of Terrain, White Cube, London

Shimabuko's Sakepirinha, DAAD Galerie, Berlin

2005

The Beetle Trilogy and Other Works, Gallery at REDCAT (The Roy and Edna Disney CalArts Theatre); Museum of Contemporary Art, Los Angeles

Untitled Project Series, Tate Modern, London

2004

Kunsthalle Basel, Switzerland

Museu de Arte da Pampulha, Belo Horizonte, Brazil

Moby Dick, kurimanzutto at Mega Comercial Mexicana, Mexico City

Spirit and Matter, White Cube, London

2003

Galería Fortes Vilaça, São Paulo, Brazil

2002

D'Amelio Terras Gallery, New York

Institute of Contemporary Art at the University of Pennsylvania, Philadelphia

2001

Alguem Me Soletra, Fundação de Serralves, Porto, Portugal

Bibliography

Basualdo, Carlos, ed. *Los usos de la imagen: Fotografía, film y video en la Coleccion Jumex,* exh. cat., Buenos Aires: Espacio Fundacion Telefonica, 2004. Pp. 257–58, 397.

Blanco, Sergio R. "Da Damián Ortega valor a lo cotidiano." *Reforma* (Mexico), June 15, 2005, p. 1.

Bonami, Francesco, and Maria Luisa Frisa. *Dreams and Conflicts: The Dictatorship of the Viewer: 50th International Art Exhibition,* exh. cat., Venice: La Biennale di Venezia and Rizzoli International and Marsilio Editori, 2003. Pp. 302, 312.

Bush, Kate. First Take: New Art, New Artists. "Kate Bush on Damián Ortega." *Artforum* 41, no. 5 (January 2003), p. 129.

Damián Ortega, exh. cat., Basel, Switzerland: Kunsthalle Basel and Schwabe Verlag, 2004.

Damián Ortega: The Beetle Trilogy and Other Works, exh. cat., Los Angeles: Museum of Contemporary Art, 2005.

Godfrey, Mark. "Moving Parts." *frieze,* no. 98 (April 2006), pp. 147–51.

Moura, Rodrigo. "Damián Ortega: My Architect." *Flash Art* 39, no. 246 (January/February 2006), pp. 58–60.

O'Reilly, Sally. "Damián Ortega." *Contemporary,* no. 64 (2004), pp. 82–85.

Zaccagnini, Carla. "Awakened Cities." In *Farsites: Urban Crisis and Domestic Symptoms in Recent Contemporary Art,* exh. cat., San Diego, California: San Diego Museum of Art and Tijuana, Mexico: Centro Cultural, 2005. Pp. 74–93.

Solo los personajes cambian, exh cat., Monterrey, Mexico: Editor Artes Graficas Panorama, 2004. Pp. 8–9, 168–69.

FERNANDO ORTEGA

Solo exhibitions

2005

Winter Falls, Bonner Kunstverein, Bonn, Germany

2004

Lisson New Space, London

2000

Intervención sonora, Centro de la Imagen, Mexico City

1998

Resumen, Fundación Ludwig, Havana

Bibliography

Alzati, Ricardo. "Quince Rechinidos Menos: Fernando Ortega en Kurimanzutto." *RIM,* no. 7 (spring 2005).

Fernando Ortega: Winter Falls, exh. cat., Bonn, Germany: Bonner Kunstverein, 2005.

Fine Tune, exh. cat., Frankfurt, Germany: Revolver Press, 2005.

Johnson, Ken. "Mute." *New York Times,* February 6, 2004, pp. E2, 39.

Pavelka Peet, Jeffrey J., ed. *Solo los personajes cambian,* exh. cat., Monterrey, Mexico: Museo de Arte Contemporaneo de Monterrey, 2004.

Perry, Colin. "Fernando Ortega." *Contemporary,* no. 65 (2004).

Schmelz, Itala. "Fernando Ortega." *Los usos de la imagen: fotografia, film y video en la coleccion Jumex,* exh. cat., edited by Carlos Basualdo. Buenos Aires, Argentina: Malba Collección Constantini y Espacio Fundación Telefonica, 2004.

Trainor, James. "How to Live Together." *frieze,* no. 104 (February 2007), pp. 154–57.

Trevino, Estela, ed. *160 anos de la fotografia en Mexico.* Mexico City: Centro de la Imagen, 2005.

Zaccagnini, Carla. "Awakened Cities." In *Farsites: Urban Crisis and Domestic Symptoms in Recent Contemporary Art,* exh. cat., San Diego, California: San Diego Museum of Art and Tijuana, Mexico: Centro Cultural, 2005. Pp. 74–93.

PEDRO REYES

Solo exhibitions

2007

Principles of Social Topology, Yvon Lambert, New York

2006

Ad Usum: To Be Used, Carpenter Center, Harvard University, Cambridge, Massachusetts; Americas Society, New York

Reciclon, Aspen Art Museum, Colorado

2005

Dream Digestor, Arnolfini, Bristol, United Kingdom

2004

Nuevas Terapias Grupales, Galería Enrique Guerrero, Mexico City

2002

Nomenclatura Arquímica, Sala de Arte Público Siqueiros, Mexico City

2000

Psico-horticultura, La Torre de los Vientos, Mexico City

Bibliography

Bonami, Francesco, and Maria Luisa Frisa. *Dreams and Conflicts: The Dictatorship of the Viewer: 50th International Art Exhibition,* exh. cat., Venice: La Biennale di Venezia and Rizzoli Marsilio Editori, 2003. Pp. 242, 278, 320, 395.

Cuevas, Tatiana. "Pedro Reyes." *Bomb,* no. 94 (winter 2005–06), pp. 20–27.

De La Torre, Monica. "Pedro Reyes. Ad Usum: To Be Used." *Código 06140,* no. 37 (February/March 2007), pp. 30–37.

Grosenick, Uta, ed. "Pedro Reyes." In *Art Now Vol. 2,* Cologne, Germany: Taschen, 2005. Pp. 428–29.

Harris, Larissa. Reviews. "Pedro Reyes, Carpenter Center, Harvard University." *Artforum* 65, no. 7 (March 2007), p. 323.

McQuaid, Cate. "A public artist uses his wits: Pedro Reyes's 'ad usum' has hope and heart." *Boston Globe,* December 7, 2006.

Medina, Cuauhtémoc. Cultura: El Ojo Breve. "El esparcimiento como arquitectura." *Reforma* (Mexico City), January 5, 2005, p. 2.

Mexico City: An Exhibition about the Exchange Rates of Bodies and Values, exh. cat., Long Island City, New York: P.S.1 Contemporary Art Center, 2002. Pp. 212–23.

Reyes, Pedro, ed., with introduction by Hans-Ulrich Obrist. *The Air Is Blue,* exh. cat., Mexico City: Tricle Ediciones, 2007.

Reyes, Pedro. *The New Group Therapies/Las Nuevas Terapias Grupales,* Mexico City: Ediciones Conaculta and Ediciones Brillantina, 2006.

FERNANDO ROMERO

Bibliography

Echeverria, Pamela. "Cityscape Mexico City." *Flash Art* (International) 33, no. 214 (November / December 2000), p. 60.

Houben, Francine, and Luisa Maria Calabrese, eds. *Mobility: A Room with a View: 1st International Architecture Biennial Rotterdam,* exh. cat., Rotterdam, Netherlands NAi Publishers, 2003.

LAR/Fernando Romero. *Hyperborder 2050,* New York: Princeton Architectural Press, 2007.

———. *Translation,* Barcelona, Spain, and New York: Actar Publishers, 2005.

"LAR/Fernando Romero: Bridging Tea House." *Architecture and Urbanism: A + U,* no. 435 (December 2006), p. 94.

"LAR/Fernando Romero: Mexico City, Mexico." *Architecture and Urbanism: A + U,* no. 424 (January 2006), p. 64.

Leach, Neil, and Weiguo Xu, eds. *Fast forward, hot spot, brain cells: Architecture Biennial Beijing 2004,* exh. cat., Hong Kong, China: Map Book Publishers, 2004.

Reyes, Pedro, ed., with introduction by Hans-Ulrich Obrist. *The Air Is Blue,* exh. cat., Mexico City: Tricle Ediciones, 2007..

LOS SUPER ELEGANTES

Solo exhibitions

2006
Nothing Really Matters, Locus Athens Projects, Athens

2005
Pick a Paisley, Tropic is the Topic, Decorating with Dogs, Blow de la Barra, London

The Technical Vocabulary of an Interior Decorator, Daniel Hug Gallery, Los Angeles

2003
The Falling Leaves of St. Pierre, Peres Projects, Los Angeles

2000
Angie and Eric, UCLA Hammer Museum, Los Angeles

1999
Pietro and Paola, Over Here Gallery, Los Angeles

Bibliography

Bankowsky, Jack. Many Happy Returns: The 2004 Whitney Biennial. "This Is Today." *Artforum,* vol. 42, no. 9 (May 2004), pp. 170–71.

Burstein, Sergio. "Super Elegantes." *La Opinión,* July 29, 2004, pp. 10–11.

Calderón, Miguel. "Zero, Elegantes Guey!!!" *tema celeste* (spring 2004), pp. 68–71.

Hackworth, Nick. "Los Super Elegantes: A Retrospective." *Dazed and Confused* 2, no. 31 (November 2005), p. 175.

Kandel, Susan. First Take: New Art, New Artists. *Artforum* 39, no. 5 (January 2001), p. 124.

Kraus, Chris, Jan Tumlir, Jane McFadden, Oriana Fox, and Catherine Grant. *LA Artland Contemporary Art from Los Angeles,* London: Black Dog Publishing, 2005. P. 203.

Lafuente, Pablo, ed. "Los Super Elegantes." In *Display: Recent Installation Photographs from London Galleries and Venues,* London: Rachmaninoff's, 2005. P. 65.

León de la Barra, Pablo. "Extreme Latin Nostalgia." *Purple Fashion,* no. 3 (spring/summer 2005), pp. 96–101.

Moreno, Shonquis. "Garden of Earthly Delights." *Frame* (Netherlands), no. 46 (September/October 2005), pp. 88–97.

Rimanelli, David. "Pop Life: David Rimanelli on Los Super Elegantes." *Artforum* 43, no. 2 (October 2004), pp. 245–47.

Valdez, Sarah. "Los Super Elegantes at Daniel Hug." *Art in America* (May 2006), p. 196.

ARTIST INDEX